CRAIG STORTI

克雷格・史托迪／著 王瑞徽／譯

尋找山

世界頂顛珠穆朗瑪峰的發現、命名和最早的攀登史

珠穆朗瑪峰

THE HUNT FOR MOUNT
EVEREST

獻給夏洛特

目 錄

地圖集——004

序幕　「我再也耐不住」——013

Chapter 1　第十五峰——025
Chapter 2　「大自然的粗糙產物」——053
Chapter 3　「對流言蜚語的荒謬回應」——081
Chapter 4　「禁地」——131
Chapter 5　「歐洲大爺駕到」——173
Chapter 6　「一覽無遺」——217

後記　「朝思暮想的山坳」——259

致謝——283
照片提供——285
附註——286
參考書目——299

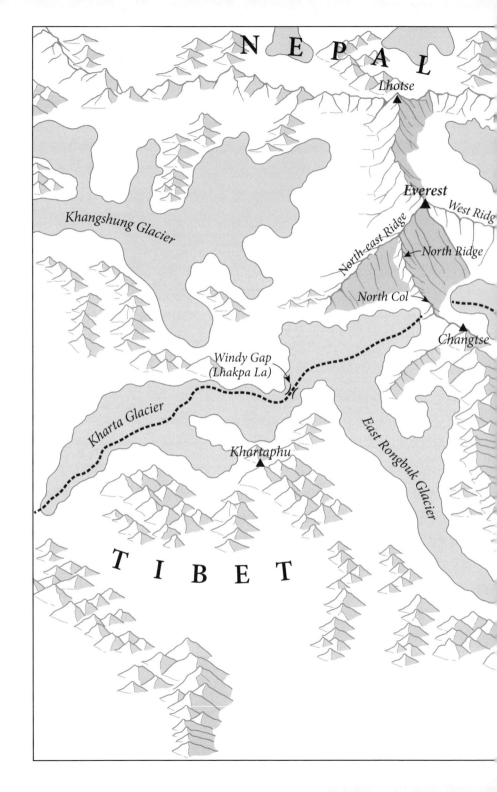

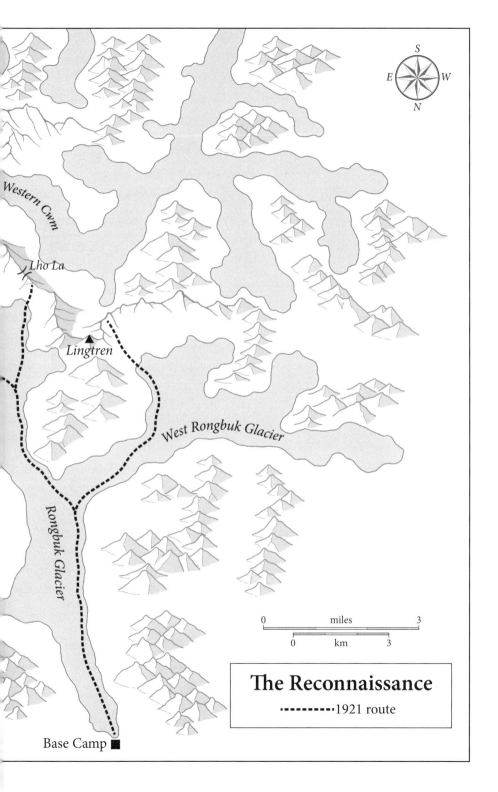

Western Cwm

Lho La

Lingtren

West Rongbuk Glacier

Rongbuk Glacier

S
E · W
N

0 miles 3

0 km 3

The Reconnaissance

----------1921 route

Base Camp ■

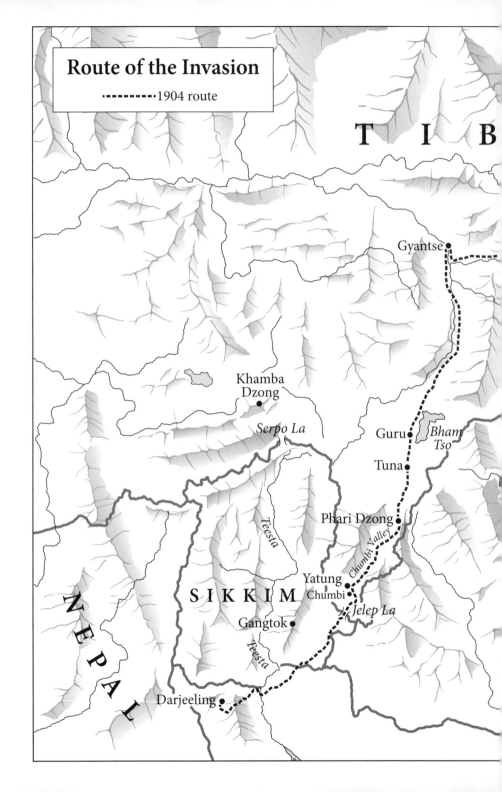

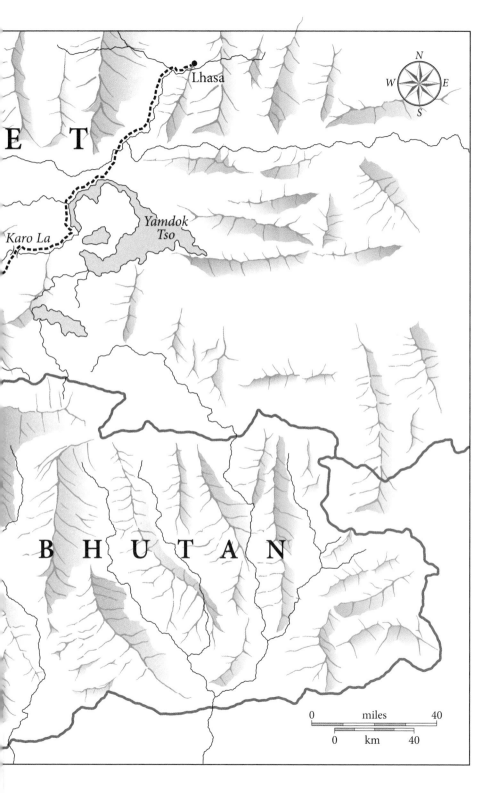

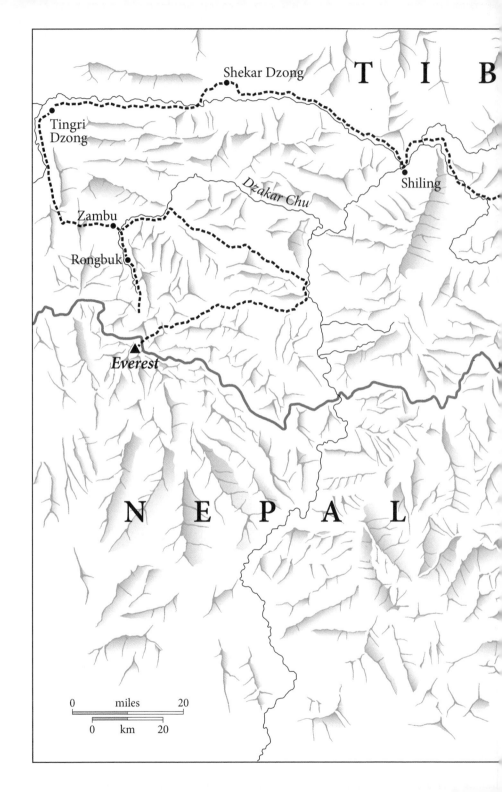

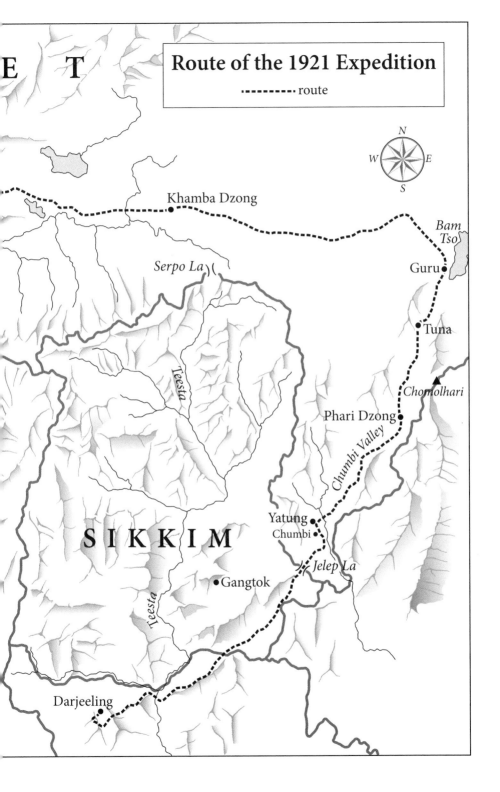

首先必須找到那座山。

——喬治・馬洛里（George Mallory）

氣氛變得緊繃。所有人臉色凝重。一名將領走出房間。外面吹響了號角，一群隨扈從後面將我們包圍。

——弗朗西斯・楊赫斯本（Francis Younghusband）

一九〇四年一月十三日上午，弗朗西斯・楊赫斯本（Francis Younghusband）上校在青藏高原的堆納（Tuna）鄉逗留期間，在一次「魯莽至極」的行動中，作出他原本就充滿風險的職業生涯中最大的一次豪賭。[1]* 他回想，十二日他徹夜難安，直到次日清晨——

〔最〕終，我再也耐不住，只帶著奧康納上尉和索耶上尉，沒帶半個護衛，騎馬直驅約在〔十〕哩外的藏人營地。我曾在夜裡醒來，堅信這是我該做的，於是我……將我的信念付諸執行。[2]

藏人營地位在一個叫吉汝（Guru）的地方，有一千五百多名士兵。他們是藏軍的精銳，集結在一起是為了執行特殊

* 譯註：內文中附加之編號，請見書末各章附註。

任務，阻擋楊赫斯本前往江孜縣、進而挺進拉薩。像這樣進入營地而未帶武器、未通報而且沒帶隨從，楊赫斯本讓整個一千一百人的西藏任務團陷入重大危難，冒著被綁架或遭到拘留的真正風險。後來，他的輕率受到印度總督寇松勳爵的嚴厲譴責。

楊赫斯本和麥唐納少將的部隊是官方名為「西藏邊境特使團」（Tibet Frontier Commission）的一部分。英王陛下政府應總督的再三敦促，授權該特使團派員進入西藏，就一些懸而未決的貿易和邊界問題展開談判。寇松認為，大不列顛，特別是英屬印度（British Raj），和一個有著一千哩共同邊界的國家毫無接觸，樂觀點說是荒謬，其實可能相當危險。不只這樣，寇松認為藏人正與俄羅斯人眉來眼去——或許更糟——同時堅信，正如任何有腦袋的人都會相信的，俄羅斯人決心削弱英國在中亞的影響力，而且很可能威脅到英國對印度的掌控。

寇松曾兩次寫信給達賴喇嘛，請求允許他派遣特使團前往拉薩討論建立正式關係，但兩封信都被原封不動退回。雖然這對向來仇外的藏人來說並不罕見，但不習慣被忽視的驕傲的寇松勳爵「眼看自己的皇權遭到政治無名小卒的藐視，感到極大的侮辱。」[3] 他選擇將達賴喇嘛的行為解釋為對個人的侮辱，接著在一九〇三年夏天說服英國政府允許他派遣一個特使團，到崗巴宗的藏族村莊展開談判。

之前也曾主導這類任務——只是規模小得多——的楊赫斯本等著西藏官員上談判桌，但徒勞，最終在一九〇三年底被召回印度。因此，到了次年一月，當他「再也耐不住」並

著手展開魯莽的豪賭，楊赫斯本已經在之前的六個月當中花了大量時間尋找可以溝通的藏人。不同的是，一九〇四年一月，楊赫斯本率領著一支一千一百人的入侵部隊返回西藏，其任務是迫使西藏人進行談判。就藏人而言，他們從一開始就在邊界問題上抱持一貫立場，這是理性的精髓，邏輯上無懈可擊的：和一個本身就明目張膽侵犯你的邊界的邊境特使團談判，還會有什麼好事？

　　楊赫斯本對冒險當然不陌生，但在過去，他只在沒有選擇餘地，或者他認為結果值得冒險的時候，才會放手一搏。但眼前並沒有迫使楊赫斯本這麼做的狀況。首先，他大可要求召開會議，即使他的要求被回絕，他起碼也可以宣布他拜訪吉汝村的意圖。他當然可以帶一小支護衛隊策馬前往而不引起任何恐慌；身為英國陸軍上校，他沒有理由毫無防衛地騎著馬到處跑。此外，楊赫斯本非常清楚，「一般來說，我不認為一個英國特使應該冒個人風險，」他寫道，「〔這〕會危及整個特使團的立場，讓政府的處境加倍艱難。」楊赫斯本明白，以他的立場，適當的做法是「派一名下級軍官前往，我只在萬不得已時才去。如今戰鬥幾乎已不可免了。我想在不訴諸武力的情況下，為達到目的而作最後一次努力。」[4]

　　或許可佩，但不足以服人。楊赫斯本沒有理由認為他豪賭的結果值得冒險，畢竟，最重要的是，這種冒險最起碼也可能讓他遭到拘留。更何況藏人並沒有要求會面——事實上，他們再三要求英國人返回錫金——楊赫斯本也無從知道誰會在吉汝村接見他。但根據去年夏天他在崗巴宗（Khamba Dzong）的經歷，他比誰都清楚，所有重大決策都是在拉薩進

行的，無論他在吉汝村和誰坐下來談，那人都決定不了大事。但他還是去了。「我對遠方的障礙深感不耐。」[5]

　　稍早，他召見他的藏語翻譯官菲德列克・奧康納（Frederick O'Connor）上尉——奧康納寫信給一位朋友說，「當他提出這建議，我簡直嚇壞了。」奧康納在信中告訴朋友——和另一位懂藏語的軍官索耶中尉，三人準備啟程。[6] 楊赫斯本的辯護理由是，他真心相信，只要他能和藏人代表坐下來，喝杯茶，就雙方歧異進行文明對話，就沒有必要兵戎相見，發生流血衝突。「我想了解藏人的*感受*……要是我能和他們面對面交流，就能秤秤他們的斤兩，摸透他們的心思，知道該如何跟他們交涉。」[7]

　　前往吉汝村的路程花了九十分鐘。一路上，三人遇見幾個藏人外出收集犛牛糞，青藏高原唯一的燃料來源。奧康納記述，他們「並未遭逢任何不悅之色，〔那些藏人〕相對大笑，彷彿我們是絕佳娛樂。」[8] 進了村莊，他們要求見一位他們稱為「拉薩大將軍」的人，並被帶往一棟兩層樓高的大石屋，在那裡，咧嘴微笑的將軍在樓梯頂熱情迎接他們。在他們進入的房間裡，還有另外幾位笑容滿面的將領，以及三位沉著臉的西藏喇嘛。「〔喇嘛們〕沒有起身的意思，只在坐墊上勉強行了個禮。我造訪的目的之一已經達成：光從這點便可看出大致情勢，以及真正的障礙來自何處。」[9]

　　他們拿了羊皮墊子，接過奉茶，拉薩大將軍禮貌地問候楊赫斯本的健康。接著他老調重彈，聲明西藏不對外國人開放——以維護、保存西藏宗教——並恭謹地要求特使團退回亞東（Yatung），以便進行必要的談判。楊赫斯本也照例予

以回絕，然後，他拋開一切客套，放膽涉入地緣政治的沼澤，詢問將軍，西藏人為何頻頻與俄羅斯人打交道，卻連打開總督的信件都不肯。這一問激得喇嘛們從座位跳了起來。他們集體起立，大聲譴責這項指控，否認和俄羅斯人有任何接觸，並且有點失禮地向楊赫斯本保證，他們對俄羅斯人的厭惡絲毫不亞於對英國人。

等最初的怒火平息，楊赫斯本試圖和西藏人講道理，問他們可曾聽說過英國干涉任何人的宗教，而他們也承認沒聽過。可是談話兜了將近兩小時圈子，之後楊赫斯本起身，宣布他得走了。這時「凶神惡煞般的僧侶們，」他寫道──

> 大喊，「不，你不能走，你哪兒都不能去。」一名將領相當客氣地說，我們違反道路規則進入他們的國家，我們不過是佔領帕里要塞的小偷、土匪。僧侶們用一種據奧康納上尉形容，專用來對應下屬的談話方式，大聲叫嚷著要我們定出一個退出堆納鄉的日期，否則不准我離開房間。氣氛變得緊繃。所有人臉色凝重。一名將領走出房間。外面吹響了號角，一群隨扈從後面將我們包圍。

「走錯一步，」楊赫斯本記述，「災禍便會臨頭。」[10]

地球上的最高點曾經位於特提斯海（Tethys Sea）的海底。在珠峰頂附近發現的無脊椎動物海洋生物化石證實，珠穆朗瑪峰是由四億五千萬年前形成於那片浩瀚海洋底部的沉積物

組成。近一些，大約一億兩千萬年前，一塊巨大的超大陸岡瓦納大陸（Gondwana）斷裂，開始向北漂移，因而推擠特提斯海的部分海底，直到這塊大陸──現在的印度次大陸──和亞洲陸塊相撞，海床緩緩被推高，創造了一千五百哩長的喀喇崑崙山──喜馬拉雅山脈──傳說中的世界屋脊──而它的山脈持續以每年約六公分的速度上升。

喜馬拉雅山脈由七十五座海拔 24,000 呎（7,300 米）和十八座海拔 26,000 呎（7,920 米）的山峰組成，其中最高峰是珠穆朗瑪峰，海拔高度 29,029 呎（8,848 米）*。珠峰不僅是世界第一高峰，它還比它最接近的競爭對手，喀喇崑崙山的喬戈里峰（K2），高出近八百呎（243 米）。相較下，阿爾卑斯山的最高峰白朗峰高 15,774 呎（4,808 米），也就是珠峰高度的一半多一點，而且喜馬拉雅山上有一百三十多座山峰高過西半球第一高峰──海拔 22,837 呎（6,960 米）的阿空加瓜峰（Aconcagua）。在喜馬拉雅山被西方發現之前，人們普遍認為地球的高度極限是 26,000 多呎（7,924 米），而在它被發現後很長一段時間，人們仍普遍認為，在海拔 22,000 呎（6,705 米）以上的地方，人類恐會昏厥而死。

第一批遇上喜馬拉雅山的西方人可能是西元前三二六

* 原註：多年來，中國和尼泊爾對珠峰的高度提出了不同說法，尼泊爾的稍高數字（29,029 呎 /8,848 米）普遍為西方採納。二○二○年十二月，在兩國重新測量後，雙方達成協議，確定它的高度為 29,032 呎（8,848.86 米），增加了 2.8 呎（0.86 米）──此一數字可能在未來數年成為標準。

年入侵印度的亞歷山大大帝軍隊中的希臘士兵。一二七二年，馬可波羅據說曾在前往中國的途中經過喀喇崑崙山脈以北。從一五九〇年開始，一批西班牙、葡萄牙和義大利的耶穌會教士先後造訪了包括西藏在內的亞洲，其中一位是前往蒙兀兒帝國阿克巴大帝宮中傳教的蒙塞拉特（Antonio Monserrate）神父，他被認為是已知第一個見到喜馬拉雅山的西方人，也是第一個在地圖上描繪喜馬拉雅山的人。當這些早期的傳教士穿越「顯然難以逾越的雪峰迷宮」，「對群山的可畏樣貌及恆冬膽寒不已」。[11]

至於珠峰本身，人們認為它的人類歷史開始於九二五年左右，當時有人在榮布谷（Rongbuk Valley）——位在形成於珠峰北壁的榮布冰川盡頭以北幾哩處——頂端建造了一座寺院。至於最早登上珠峰的西方人，可能是一六六一年從北京經拉薩和加德滿都到達印度阿格（Agra）的奧地利耶穌會教士格魯伯（Johann Grueber），和他的比利時同伴多維爾（Albert d' Orville）。珠峰首次出現在地圖上是在一七一九年，這是耶穌會傳教士應清朝康熙皇帝的要求，從北京出發進行探索的結果。這張地圖最初是用漢文印刷的，它被寄給了法王路易十五和法國製圖師安維爾（Jean Baptiste Bourguignond' Anville），後者於一七三三年推出了《西藏總圖》（Carte générale du Tibet ou Bout-tan）。在這張地圖上，珠峰位置上的名稱是Tchoumour Lancma，也就是至今盛行的藏語名稱「珠穆朗瑪」（Chomolungma）的法語。

從一六一零年代開始，喜馬拉雅山的故事，特別是喜馬拉雅山的探索，大致和英國人在印度的歷史相符。一六一二

年，英國東印度公司在蘇拉特（Surat）——位於塔皮（Tapti）河上游，距離現今的孟買不遠——開業，這時蒙兀兒帝國在印度的勢力正逐漸衰落。隨著該公司商業風險投資的不斷擴大，其政治和軍事實力也不斷增強。一七五七年，該公司軍隊領導人克萊夫（Robert Clive）在普拉西戰役（Battle of Plassey）擊敗了一支印度軍隊，此後東印度公司——以及後來的英國政府——積累了越來越多權力和領土，直到一八五七年，印度正式成為大英帝國的一部分。

隨著英屬印度的領土範圍逐漸擴大，最終涵蓋了將印度／現今的巴基斯坦以及西藏、阿富汗和中亞其他地區分隔開來的近一千五百哩長的喜馬拉雅邊界，對於大部分未知、未繪製地圖的喜馬拉雅山脈的了解也成了政治和軍事重點。許多測量師團隊填補了此一知識空白，他們的努力最終在一八一零年代由印度測量局（Survey of India）加以鞏固。最後，測量局將它的觀測器——準確地說，是經緯儀——轉向了喜馬拉雅山，而大吉嶺的測量員仔細觀察西北邊約一百二十哩處地平線上的一個黑點，並詳細記錄一系列測量結果，也只是遲早的事了。結果這個小黑點是全球最高峰。這個一八五〇年的「發現」引發了長達七十一年尋覓世界之巔的搜索。

珠峰的存在或許已在一八五〇年得到證實，但在一九〇四年入侵西藏的期間，西方人距離珠峰最近的距離是一百哩。此時，珠峰已成為現代探險史上最後三個最大的無主戰利品之一。另外兩個，北極和南極，將分別在一九〇九和一九一一年被拿下，只剩珠峰——旋即被稱為第三極——未被征服而且顯然遙不可及。珠峰正好位於西藏和尼泊爾邊境，

兩國都對外國人封閉了一百多年。

正巧，歐洲的登山運動在一八五零年代趨於成熟，在開始於一八五四年的攀登阿爾卑斯山的黃金時期達到巔峰——就在珠峰被發現後不久——於一八六五年首次攀登馬特洪（Matterhorn）峰後結束。在這十一年當中，共有四十三次首次攀登，幾乎包括阿爾卑斯山脈的所有主要山峰。隨著一座接一座山峰被攻克，登山者無可避免地將注意力轉向東方，首先是歐洲最高的高加索山脈，最後是喜馬拉雅山脈和珠峰。

因此，在十九世紀後半葉和二十世紀初，全球登山界——更別提地理學家、製圖師和探險家，無論是空談家或專業人士——對珠峰越來越著迷。然而，儘管人們對珠峰的興趣和魅力與日俱增，從珠峰被發現的消息首次被公布，一直到一九二一年六月兩名英國人馬洛里（George Mallory）和布拉克（Guy Bullock）成為史上第一批站在珠峰山腳下的人，足足花了四分之三世紀的時間。而弗朗西斯・楊赫斯本於一九〇三、〇四年遠赴西藏的特使任務將成為通往這片難以企及之地、最終通往全球第一高峰的鑰匙。一個探尋珠峰的故事。

這是一個充滿戲劇性的故事，當中有許多傳奇人物——喬治・埃佛勒斯、弗朗西斯・楊赫斯本、寇松和基奇納（Herbert Kitchener）勳爵、喬治・馬洛里——還有一些沉默英雄：拉達納斯・希克達、亞歷山大・凱拉斯、十三世達賴喇嘛、查爾斯・貝爾爵士。這是一個關於間諜、陰謀和斬首，關於戰爭（實際上是兩場戰爭）和屠殺，關於令人屏息的政治、外交和軍事失誤，關於大膽拚搏、驚險逃命和真勇氣的故事。風是強大的存在，還有雨和泥，連同杜鵑花、蘭花、

水蛭、蝴蝶、蚊蚋和沙蠅。數百頭公牛、犛牛和騾子輪番上場，還有幾千隻駱駝、為數眾多的大象和至少兩隻斑馬（牠們沒能成功）。故事的背景是地表最壯麗的地理景致。

在七十一年當中，珠峰的真實本質始終詭奇地懸而未決。它既是現實，也是神話；部分是符號，部分是實質；最重要的，它是一種象徵，代表了至高無上但無法企及的事物。這是一種象徵變成一座山的故事。

回到吉汝村，被一千五百名不停吶喊的藏人包圍，楊赫斯本的賭局出了大差錯，到了「走錯一步，災禍便會臨頭」的地步。憤怒的資深喇嘛要求上校定出他和他的部隊撤出西藏的日期，否則不准他離開營地。「我囑咐奧康納上尉，儘管實在沒必要對一個如此沉著冷靜的人發出這類警告，我要他極力保持聲音平穩，並盡可能多多微笑。」[12] 楊赫斯本隨後稍微緩和了場面，宣稱自己沒有立場挑選撤退日期，但他很樂意向總督提出要求，並補充說，如果總督命令他返回印度，他將「感激莫名，因為〔西藏〕是個寒冷、荒蕪而不適居住的國家，我在大吉嶺有妻兒，我渴望盡快見到他們。」[13]

儘管那位資深西藏將領——已成為楊赫斯本和他的軍官們的親信——認為這個解決方案十分合理，幾名好戰的僧侶並未平息下來，堅持要上校指定一個日期。後來資深將領建議「讓一名信差和我一起回堆納鄉，在那裡接受總督的答覆」，總算化解了僵局。這下大夥都笑了，除了幾名「依然坐著、樣子陰沉邪惡到了極點」的僧侶。[14]

最後，上校的冒險毫無成果，只換來寇松的強烈譴責，

儘管這次大膽舉動據說讓部隊十分欽佩，且大大增添了楊赫斯本的傳奇色彩。後來，**翻譯官**奧康納（人稱法蘭克）記述這件事時提到，「這事相當有趣，但也不乏刺激。除了〔楊赫斯本〕沒人會想到或者做這種事……他的冷靜鎮定挽救了局面，我們也全身而退。」[15] 他們或許挽救了局面，但上校的冷靜鎮定沒能阻擋即將到來的和藏軍之間的衝突，而這場衝突將讓入侵西藏升高為大英帝國史上最可恥的事件之一。

也撬開了通往珠峰之門。

我已經握有測量局辦公室清單中標示為 XV 峰的最終數值。
多年來，我們知道這座山比迄今為止在印度測量過的任何一
座山都來得高，它極可能是全世界最高的。

——印度測量局長安德魯·沃（Andrew Waugh）

在一八四九年十一月到一八五〇年一月間的一連串晴朗
早晨，詹姆斯·尼可遜（James Nicholson）奉上級安德魯·沃
（Andrew Waugh）之命，帶領一群挑夫前往印度大吉嶺英國山
莊（hill station）附近的六座不同山峰的峰頂。尼可遜打開行李，
架起他的測量設備——包括一台大型經緯儀，需借助十二名挑
夫扛運——正北方三十五哩處的干城章嘉峰（Kanchenjunga）
這個龐然巨物就坐落在他的右前方。海拔 28,169 呎（8,586
米），它曾經是全球第一高峰。兩年前「發現」干城章嘉峰
的正是安德魯·沃。儘管他確定干城章嘉峰比當時世界最高
峰的競爭者楠達德維山（Nanda Devi）還明顯高出 2,526 呎
（770 米），他遲遲不願公布此一發現，因為他和其他人對大
吉嶺西北一百二十哩的藏尼邊境地平線上的小黑點耿耿於懷。

尼可遜和同伴從大吉嶺周圍的六座山上用經緯儀瞄準的
正是這個遠方的形體，試圖證明它是不是全世界最高峰。之

前它被稱為「b峰」，接著是「伽馬（gamma）」，如今它就叫「第十五峰（peak XV）」。沃已經花了一年時間試圖測量它，但沒有成功。沃和尼可遜能夠對他們現在進行的測量的準確性充滿信心，完全得歸功於這兩人所服務單位的成就：印度大三角勘測（Great Trigonometrical Survey）計畫。沃是它的主管，尼可遜是他的下屬。

在計畫進行的第五十個年頭，也就是尼可遜著手調查大吉嶺以外山峰的這一年，他們才得以在最近勘查這片山區，也使得他們頭一次有機會透過三角測量，透過建立一個極重要的基線，來測量遙遠的喜馬拉雅山脈的山峰。那些山峰無法從較近的地方測量，因為它們位於尼泊爾或西藏，而這兩個國家都不允許外國人進入。但是有了基線，尼可遜和他的團隊便能相當準確地知道他們所在、以及據以進行測量的這六座山的高度。只有知道這些數字，才可能（通過三角法）計算出尼可遜用經緯儀對準的遙遠山峰的高度。結果，尼可遜毫不意外地從六個觀測點獲得了不同的儀器指數，從拉德尼亞山（Ladnia）觀測站的最高 29,998 呎（9,143 米）到吉羅爾山（Jirol）的最低 28,991 呎（8,836 米）。

但他不怎麼擔心。尼可遜僅僅是數據的收集者；所有測量結果都會提交給勘查計畫在加爾各答的計算和行政總部的運算高手們。這些人因為優異的運算能力而被稱為「計算機」，他們的主管——首席計算機——是拉達納斯·希克達（Radanath Sickdhar），他是計畫中第一位晉升到這等級的印度人。接下來幾個月，在加爾各答，當希克達和他的團隊著手處理尼可遜等人的數據所發生的種種，引發了一個將吸引

全球關注的故事。

　　威廉・蘭普頓（William Lambton）在錯誤的時間出現在錯誤的地點。地點是美國殖民地維吉尼亞州約克鎮，時間是一七八一年十月中旬。蘭普頓是英國步兵第三三步兵團士兵，參加了獨立戰爭決定性的最後一役，這場戰役終止於英國在約克鎮的挫敗，以及十月十九日上午在康瓦利斯勳爵（Charles Cornwallis）領導下的投降。蘭普頓是當時約八千名英國戰犯中的一員，其中大部分隨後被遣返。蘭普頓則被派往加拿大英屬新布倫瑞克省。

　　戰前，蘭普頓身為測量能手，曾在各殖民地以第三三步兵團文官的身分工作，測量許多被授予新移居者的土地面積。戰後，他是負責在英屬加拿大和美國之間建立邊界的測量團的一員。蘭普頓後來被派往英屬哥倫比亞省，他自學了大地測量學，即地球形狀的研究，而且在研究中遇上了葡萄柚對雞蛋的爭議。

　　學者們知道地球是個球體，但它是圓形或橢圓？是葡萄柚還是雞蛋？蘭普頓開始投入大地測量時，法國人已經回答了這個問題。這得歸功於他們在一七三零年代贊助的兩次測量地球曲率的探險，一次是到現今的厄瓜多（當時是秘魯）的赤道，一次是到北極的芬蘭拉普蘭。在厄瓜多，法國人康達明（Charles Marie de La Condamine）和布格（Pierre Bouguer）測量了一百八十哩長的圓弧。起初秘魯人充滿疑慮，以為外國人在尋找黃金。「誰會穿越海洋，攀登安地斯山脈，只是為了測量地球的形狀？」布格問，記述他和他的團隊「遇上難以想像的困難」。[1]

英國地理學家、長期擔任英國皇家地理學會（Royal Geographical Society, RGS）主席的馬卡姆（Clements Markham）在一八七一年的回憶錄中，對英國在這次崇高任務中的難堪缺席表示痛惜。事實上，在這兩名法國人測量弧度的同時，英國海軍正忙著轟炸港口，騷擾南美沿海的外國船隻。「遺憾的是」，馬卡姆寫道，「當法國人和西班牙人為了科學協力合作，英國人不太光彩地忙著焚毀教堂，切斷秘魯沿岸的物資。」不久後，英國人開始迎頭趕上，軍需副官華森（David Watson）少將有了大不列顛的大三角勘測的構想。馬卡姆接著說，「最後，〔以撒〕牛頓爵士的同鄉們開始了他們早該去做的工作。」[2]

他們的起步或許很慢，但英國人幾年後以驚人的方式彌補了他們的測地延遲，在一八〇二年建立了印度大三角勘測計畫。這項調查適時被宣布為「科學史上最宏大的工程之一」，隨後擔任領導的不是別人，正是威廉・蘭普頓。在許多從事文職工作（如測量）的軍官從所在兵團的名冊中被移除，他從加拿大被派往印度。[3] 蘭普頓可以成為一名文官或者加入正規軍；一七九六年，他選擇參軍，乘船前往加爾各答。

蘭普頓及時到達，參加了第四次盎格魯－邁索爾戰爭（Anglo-Mysore War）。這場戰爭是英國統治的印度馬德拉斯區與鄰近的邁索爾王國臭名昭著的提普蘇丹之間的較量。提普被稱為邁索爾之虎，主要是因為他託人製作了一個老虎吞食英國士兵的工作模型，還加上老虎咆哮和士兵尖叫的音效（模型目前放置在倫敦的維多利亞與亞伯特博物館）。但最後被吞沒的是提普，在他的首都遭到東印度公司襲擊時死亡。

蘭普頓起碼有兩次在戰役中立功：第一次，多虧了他在天文導航方面的專業知識，他通知貝爾德（David Baird）上將，事實上這位將軍並沒有如他所想的，安全地將部隊拉往北方，而是向南直驅提普的營地。另一件大功是，在提普猛攻塞林加帕坦的期間，也就是戰爭的轉捩點，蘭普頓在他的高級軍官紛紛倒下後，接手指揮突襲行動。一位參與這場戰鬥的評論者指出，蘭普頓比他的指揮官「樹立了更為英勇的模範」，的確是相當大的讚揚，因為這位指揮官正是年輕而雄心萬丈的亞瑟·威爾斯利（Arthur Wellesley），未來的威靈頓公爵、滑鐵盧勝利者。[4]

別的不說，征服邁索爾王國意謂著，印度南部半島的一大片新土地——往西延伸至馬拉巴海岸，向南幾乎到達印度尖端——如今已歸英國「保護」。當他的部隊和其他人在戰役中穿越這一地區，「在這裡降伏一個頑固的首領，在那裡掠奪一座堡壘」，比起當兵更樂於當測量員的蘭普頓想到，必須有人來繪製這片新取得的廣大土地。[5]骨子裡是大地測量員，蘭普頓天生胸懷壯志，而測量邁索爾的想法很快轉化為一項向馬德拉斯政府的提議：為了科學，應該測量整個印度次大陸的寬度，接著是它的長度。由此產生了後來成為大三角勘測計畫的構想。

但統治者英國東印度公司的興趣更傾向於商業和征服，而非科學，因此蘭普頓的提議謹慎強調他設想中的精確測量方式所產生的地圖，將比它們將要取代的，軍方以老式路線測量所繪製的要精確好幾倍。他寫道，研擬中的事業單位將能夠「根據正確的數學原理，確定（邁索爾境內）的主要地理點

的正確位置。」他又忍不住補充，還有另一個「更崇高的願景，〔就是〕透過實際測量，確定地球的大小和形狀。」[6] 在亞瑟・威爾斯利和他的兄長，英國在東方領地的總督理查（Richard Wellesley）兩人的支持下，蘭普頓獲得了資金，並開始籌組人員和設備。

對一個像他這樣有地位和影響力的人來說，當了二十五年一家雇用數千名員工的事業單位的管理者，極其不凡的是，關於蘭普頓的回憶除了讚揚和欽佩之外，幾乎就沒別的了。就連他的繼任者喬治・埃佛勒斯（George Everest）——非常擔心自己流於平庸，更別提做大事了——都稱他是「偉大傑出之人」。

> 我永遠忘不了那印象……當我初見他時，腦中形成的那位老練、威名遠播的測地專家形象。〔他〕似乎是個恬靜、脾氣極好的人，非常愛說笑話，特別喜歡合唱和二重唱，總之，任何有助於帶來和諧、讓人愉悅度日的事物。可是當他奮發起來……就像尤利西斯抖落一身襤褸；他天生的精力彷彿凌駕了一切弱點，四肢充滿男子氣概地活動著，高聳飽滿的額頭使得他那煥發著智慧與美的容顏更增活力和尊嚴。[7]

勘測計畫中的一位出色歷史學者指出，蘭普頓的「同僚和下屬……對他無比敬畏」。[8]

蘭普頓身高六呎多，體格健壯，紅髮碧眼，鬍子刮得光潔，膚色白皙。他的確切出生日期不得而知，但大約在

一七五零年代末，因此他初抵印度時年方四十，掌管勘測計畫時四十五。他終生未婚，但和他的印度情婦庫默布生了三個孩子，另一個情人法蘭西絲育有兩名子女。他的兒子、和他同名的小威廉在一八一五年十一歲時以「第三助理」的身分加入了這項計畫。

使用三角測量時，測量的精準度主要取決於所用儀器的品質，特別是經緯儀，一種安裝在三腳架上的功能強大的望遠鏡，可以瞄準遠方的任何點或物體，並且記錄物體和水平面的角度，讓使用者可以透過三角測量法，運用其他兩個已知角度來確定目標點的高度。一八〇二年春天，當蘭普頓在馬德拉斯附近測量他的第一條基線，全世界只有兩三台經緯儀能夠達到 GTS（大三角勘測）規模的測量所需的精準度。蘭普頓在英國找到一台，並把它用船運回，但載貨的船隻被法國人攔獲，被迫駛入模里西斯的路易士港，在那裡，經緯儀被拆開來。當法國人意識到他們搶了什麼，他們樂於將儀器重新包裝，附上祝賀轉交給馬德拉斯總督。也因此勘測得以在一八〇二年九月展開，蘭普頓仔細建立了他的第一條基線。

蘭普頓的第一項任務是測量印度南部的寬度，有時稱為印度半島，特別是東部馬德拉斯和西部門格洛爾之間的部分，包括最近剛從與提普蘇丹的戰役獲得的所有土地。最終，這項長達四年的偉大努力——在一個接一個三角形中推進——構成了此次調查最早也是最偉大的勝利之一，最終確定印度半島的這個部分實際上並非多數地圖所描繪的那樣寬四百哩，而只有三百六十哩。轉眼間，「由於蘭普頓，英屬印度遭受〔了〕有史以來最大的領土損失」。[9]

儘管領土「流失」，但對蘭普頓來說，印度半島的測量是一次勝利，毫無疑問確立了「三角勘測的絕對必要性，因為其他方法太不精準了。」[10] 而且有不少懷疑者，一些因為有許多較小型的勘測同時在印度其他地區進行，而認為這整個計畫是多餘的人，還有一些壓根不了解的人。後者包括一名東印度公司財務委員會的成員，他出了名地嘲弄，「如果有旅人想去塞林加帕坦，他只需向他的挑夫頭子〔如此〕交代，並且獲得保證找得到路就行了，不必依賴蘭普頓上校的地圖。」[11]

　　在南部取得勝利後，蘭頓於一八〇六年將注意力轉向了後來被稱為「印度大弧線」（Great Indian Arc）的地方，測量了次大陸的長度，從南端的科摩林角（Cape Comorin）到喜馬拉雅山麓總共一千八百哩。蘭普頓將他十七年多的餘生花在南北勘測，即使如此，當他在一八二三年去世，勘測也只完成了一半。測量本身非常耗時──蘭普頓對精準度要求很高，經常檢查、核對他的計算結果──而且總免不了會出現一些複雜情況，無論是狐疑、不友善的當地人，還是好管事的官僚。

　　蘭普頓面臨的最大挫折之一是一椿幾乎毀了他的經緯儀的意外。儀器被繩子和滑輪拖到坦喬爾（Tanjore，今名Thanjavur）附近一座寺廟的頂端時，一根繩子斷了，經緯儀撞上佛塔的牆壁。「一般人會為這類災難沮喪不已，」馬卡姆寫道，但「天生擁有大無畏決心和優異素質的蘭普頓則不然。」

　　他「把自己關在帳篷裡，拒絕所有人進入。他把儀器整個拆散，〔而在〕六週內，他幾乎把它恢復原狀。」[12]

　　儀器損壞還只是勘測中遇到的小問題。脫水和痢疾給勘

測隊造成可怕的耗損，再加上熱帶叢林的酷熱，平原上遮天蔽日、令人窒息的塵土，以及無處不在的強盜、瘧疾、毒蛇、野象和老虎襲擊的威脅。「有隻老虎真的襲擊了團隊，」一則記事這麼描述，「並叼走了一名士兵。還有一次，一隻豹子從矮樹枝跳下，抓傷了五名印度兵，一個瘦小強壯的人〔測量員之一〕抓過一把刺刀，刺進野獸咆哮的嘴裡。」在這樣的環境下，「勘測任務在當時往往等同於死刑」。[13]

在回憶錄中，馬卡姆向那些花了數月時間，冒著健康甚至生命的危險在荒野中進行勘查的沒沒無聞的英雄致敬。團隊包括數十名主要是英國人的測量員，還有數百名擔任支援角色的印度人，包括：勘測隊大象（草叢中的需求）和駱駝飼養員；砍倒無數樹木以製造瞄準線的斧手；搭建無數塔樓和鷹架，以利進行遠距離測量的木匠；搬運帳篷和物資的挑夫；負責夜間照明的燈工、旗手、廚子和洗衣工、隨行士兵，以及奮力扛著重達半噸、足足有小型曳引機大小的經緯儀爬山涉水的挑夫——全都面臨著——

重重阻礙……遠超過大部分印度戰役遇過的狀況。軍人服役受到人們讚揚和各種獎賞的豐盛回報，然而它的危險既不如印度測量員，它的榮耀也不及印度測量員——置身於凶險絲毫不亞於戰場的危境，為科學工作貢獻絕佳才華與能力，卻極少或根本沒有機會獲得應有的報償。不同於普通士兵，他的勞役具有永久、持續的價值，卻少有人知道是誰取得了成果。〔其〕平均死傷比許多著名戰役都要高。[14]

蘭普頓領導這項計畫逾二十年，死於野營帳篷中。在這之前，他已經獲得了榮譽與認可。法國人讓他成為法國科學院準會員，倫敦皇家學會也授予他榮譽會員資格。《愛丁堡評論》（*Edinburgh Review*）有篇文章認為蘭普頓的成就足以媲美他的偶像及榜樣威廉・羅伊（William Roy），指出這兩人「為普通科學的進展所作出的貢獻勝過任何其他軍人團體。」[15]

蘭普頓的繼任者，喬治・埃佛勒斯，以他一八一六年在印度北部執行的勘測工作引起蘭普頓的注意，繼而在一八一八年被任命為蘭普頓的首席助理，這年他二十八歲。埃佛勒斯在十二年前初抵印度，當時他才十六歲，剛在伍爾維奇（Woolwich）接受軍事教育。

埃佛勒斯有他的長處，其中最主要的是毅力、奉獻精神和一絲不苟，但由於他易怒的性格——他被稱為「曾經趾高氣昂走過印度舞台的最火爆的『薩希布』（sahib：印語，歐洲紳士、大人）」——人們記得的大都是他的缺點。[16] 他極度敏感，性子暴躁，言語異常刻薄。他受人敬畏，但不討喜。在一些沒有別的辦法可瞄準三角測量點，或者讓一千磅重的經緯儀平穩落地的地方，埃佛勒斯會下令拆除房屋和店鋪，有時甚至褻瀆寺廟，用它的塔頂作為觀察點。難怪勘測隊需要武裝士兵護送才能穿越印度。

埃佛勒斯一加入，有關他壞脾氣的說法便迅速流傳開來，從一八一九年他在測量海德拉巴（Hyderabad）附近一片土地時遭遇的著名叛變開始。反叛者隸屬於海德拉巴邦「尼贊」（Nizam：君王）基於禮節派遣、為勘測隊提供額外保護的一支士兵隊伍。這些士兵當中有幾個因為不耐季風雨和叢林酷

熱而想逃跑，但其中一人被逮捕，埃佛勒斯讓他公開受鞭刑以示眾，於是四十名護衛士兵全數拒絕值勤，集體躺在附近一棵芒果樹下。但是，除了尼贊的部隊，勘測隊也有自己內部的十二人護衛隊。埃佛勒斯立即下令要他們將步槍對準那群不幸的叛兵；他們要不屈服，要不挨槍。他們屈服了。埃佛勒斯下令讓其中三名叛變者受鞭刑，成了「我職業生涯早期就確立的一個爭議點，也一直是爭論和煩惱的根源。」[17]

埃佛勒斯很容易動怒，尤其當他感覺自己的地位未得到應有的尊重。有一次，他的同事楊上校親切地稱他為「羅盤瓦拉」（compass wallah）。瓦拉的意思是職業或生計——例如 dobi 瓦拉是指以洗衣為業的人，而「羅盤瓦拉」通常用來稱呼測量員。當時身為測量局長的埃佛勒斯感覺被貶低，要求道歉，而且也得到了。「我反對粗俗、親密的稱呼，儘管可能是市集中常用的，但我不能允許它作為我的正式稱呼。」[18]

多年後，在另一次賭氣中，當埃佛勒斯在瓜廖爾邦（Gwalior State）接待他和勘測隊的接待安排不符他的預期，他的反應很糟，在邊境停下，發了封投訴信給英國常駐公使。公使隨後在寫給當地王公（maharajah）的信中提到此一投訴，信中用一種讓埃佛勒斯感覺極為冒犯的字句來形容他，促使他寫信給公使的上級要求道歉。

我完全不可能在該官員對我的〔待遇〕下行事。在本國宮廷被視為基本的禮儀已完全被破壞。在他與王公的溝通中，我被稱為「從事測量的埃佛勒斯長輩」，我的助手們也受到同樣的無禮對待。

但印方選擇譴責埃佛勒斯，而沒有浪費時間去羞辱一位英王陛下的高級官員。「你的信中瀰漫著一種專斷的語氣，」公使的上級這麼告訴埃佛勒斯，「我不認為那是一位印度測量局長對瓜廖爾邦公使該有的態度。」[19] 埃佛勒斯毫無悔意。

追求完美的埃佛勒斯在下屬表現不佳時往往相當嚴苛。「你讓我的隊伍在這裡滯留了三天，到處尋找你的反光鏡卻徒勞，」他寫信給一名助手，「我打算把你交給〔舉報給〕當局……這是你可恥的疏忽和行為不當應得的。」[20] 他怒斥另一人：

你頻頻出錯；當你接獲指令將反光鏡朝向巴欣，卻把它對著帕哈拉，而且定住不動。當人家指示你將反光鏡轉向帕哈拉，你不肯照做，而我的眼睛已經瞪得快瞎了。我猜你大概還把它對著巴欣。你乾脆對著月球算了。[21]

還有另一個倒楣的同僚挨罵：

你這人太反常了。除了半瘋子，誰會選擇在狂風大作的時候，違抗我的命令點燃藍光信號……khalasie（印語：挑夫）告訴我你是凌晨四點開始的，當時我正不得不用雙手拚命抓牢，免得被吹落鷹架。[22]

這話無法替埃佛勒斯的刻薄開脫，但也算是一種辯護，就是他總是用對手下同樣的嚴格標準來要求自己，工作時間一樣長或更長，並且會在適當時候給予讚揚。一位著名地形調查

歷史學者總結埃佛勒斯和他的前任的不同之處,他寫道這兩人的手下「敬愛蘭普頓,但是對埃佛勒斯就只是工作。」[23]

埃佛勒斯經常和印度政府發生齟齬——也經常向他們投訴。支付勘測費用的印度政府總是對每一筆不尋常的花費提出質疑,再不然也會經常在事後告誡埃佛勒斯。「當局追求進度和節約,埃佛勒斯則追求最高準確度,不得不為一次又一次的計畫變更辯護。」埃佛勒斯也懊惱當局不肯雇用更多副手來減輕他背負的一些重擔。談到一八三三年在穆索里(Mussoorie)附近的一次任務時,他說:「那無疑是我必須執行的一次最磨人的職務,我幾乎得自己擔起這項艱鉅任務的全部負荷,因為當時我手下沒有任何人可以讓我分派這項工作的任何部分。」正因如此,他又說:「從十二月十三日……一直到五月四日……我日日夜夜、時時刻刻都處於亢奮焦躁的狀態。」[24]

儘管埃佛勒斯有許多缺點,但他的眾多優點包括對勘測任務堅定不移的投入、技術專長和不懈的職業道德——兩次他不得不請假,一次是六個月到開普敦,一次是五年到英國,第一次是因為累壞了,第二次是染上瘧疾。在一八七一年的勘測回憶錄中,時任英國皇家地理學會祕書的馬卡姆給了埃佛勒斯恰如其分的評價,稱他是「完成科學史上最驚人成就之一的創意天才。沒有任何科學家擁有比這次勘測更偉大的紀念遺跡。」[25]埃佛勒斯這個人或許很不討喜,但這項成就獲得了應有的讚揚。

一八二三年,當埃佛勒斯接手蘭普頓的職務,這項調查已進行了二十一年,但尚未覆蓋計畫中一千八百哩測量的一

半，還需要二十年時間，也就是埃佛勒斯身為測量局長的整個任期去完成。埃佛勒斯妥善利用在家鄉英國的五年康復期，研究了勘測計畫和大地測量學的最新進展，和頂尖科學家通信，結交許多重要贊助者。他還監督英國建造了有史以來最精確經緯儀中的兩台，並在一八三五年帶著它們返回印度。經緯儀重達半噸，由十二名挑夫搬運，三人一組分別扛著兩根杆子的兩端。埃佛勒斯還帶回一套擺錘補償桿，用來取代至今仍被用於測量基線的百呎長鋼鏈。由於它們的優異品質，這些最先進的儀器引發大量的重新測量，尤其針對最初以鏈條測定的某些關鍵距離。這無疑減緩了測量速度，但也使得它以空前的精確度而聲名大噪。

在他返回英國期間，印度政府自作聰明，在未徵詢埃佛勒斯的情況下，逕自任命湯瑪斯・傑維斯（Thomas Jervis）為「臨時測量局長」。對傑維斯和他製作的「漂亮地圖」不屑一顧的埃佛勒斯震驚極了，因而在與印方的通信中不再提及自己的健康欠佳，而是一再堅持要在他離開期間繼續主導調查。不幸的傑維斯在埃佛勒斯還在英國時碰巧經過那裡，並在倫敦英國協會（British Association in London）發表演說，一場埃佛勒斯讀到講稿時把它「撕得爛碎」的演說。有人建議埃佛勒斯將退休時間延後到傑維斯離開勘測計畫，以確保安德魯・沃——而非傑維斯——成為他的繼任者。「他最大的欣慰是能留下一個他屬意的人來承接這樁美事。」[26]

在蘭普頓和埃佛勒斯先後領導下，勘測任務在十九世紀前四十年緩緩沿著印度中部往上進行，到了一八四〇年，終於看見了山脈。在這些年當中，人們對喜馬拉雅山的興趣與

日俱增，因為越來越多的人猜測，這片綿延的山峰可能是全世界最高的。果真如此，那麼其中必定藏著全球第一高峰。當這項以精確著稱的調查到達山區，這將是首次有機會獲得那些巍峨群峰的準確數據，並一鼓作氣確定它們的海拔高度。

關於喜馬拉雅山脈高度的謠言早在一七六〇年就開始流傳，也就是勘測任務之前四十年，當詹姆斯·雷奈爾（James Rennell）從不丹的一座山脊上眺望喜馬拉雅山脈，毫無根據地宣布它們是「舊半球」最高的山脈。[27] 之所以限定在舊半球，是因為當時科學界普遍認為，新半球的安地斯山脈是全球最高的，而高度經法國康達明和布格團隊測量為 20,549 呎（6,263 米）的欽博拉索山（Chimborazo）是世界最高峰。

世界最高峰的候選者來來去去。早在一八〇八年，測量局長在孟加拉省的助理韋伯（William Webb）就對尼泊爾邊境的一座遙遠山峰進行了四次測量，計算出它的高度為 26,862 呎（8,187 米）。當這些數據被公布，歐洲科學界加以嘲弄，因為他們就像現在一樣，聽多了「來自魔繩術和輪迴之地的荒謬主張」，而這項宣布也在著名的《愛丁堡評論》雜誌遭到一篇文章的貶抑。[28] 當時，大多數歐洲學者都相信五哩（26,400 呎/8,046 米）的垂直距離是地表高度的上限。幾年後，當韋伯測量的道拉吉里峰（白山）高度 26,749 呎（8,153 米）被官方認可，該雜誌發布了一篇痛苦的撤文聲明。在這同時，儘管道拉吉里峰的高度仍存有爭議，韋伯和霍奇森（John Hodgson）在加瓦爾區（Garhwal）發現了一個新的候選者，楠達德維山，當時它的高度為 25,749 呎（7,848 米），因此，如霍奇森所寫，「就我們所知，它是世界最高峰。」[29] 這是

一八二二年，而楠達德維山將繼續頂著這冠冕二十五年。

二十一年後的一八四三年，當大三角勘測到達它的北端——離尼泊爾不遠——埃佛勒斯的健康狀況開始惡化。「我從五月一直纏綿病榻到十月，」他在信中提到一次特別難受的病痛，「幾乎沒有間斷，還一度因為失血過多而暈倒，〔而且〕用了一千多隻水蛭，〔和〕三十到四十個拔罐杯……加上每天服用的噁心藥物，這些藥全都會讓人無比虛弱，以致讓人瞬間有種生死臨頭之感。」[30] 這時的他經常由兩名助手將他從測量椅抬上抬下，因此他決定宣布他的任務完成。「我漫長而艱辛的事業就此結束，」他在寫給幾名勘測主管的信中說，「儘管自始至終，我無可避免經歷了許多艱難困苦，但也並非沒有滿足與樂趣〔的時刻〕」[31]。這年他退休，五十三歲，返回英國，在拒絕了一項他認為配不上他的成就的次要榮譽之後，接受了維多利亞女王的封爵，並成為英國皇家地理學會的會員。退休兩年後，埃佛勒斯和艾瑪・溫（Emma Wing）結婚並育有三個孩子。

在這同時，勘測工作已產生數個分支，包括東北縱向山脈，該山脈沿著喜馬拉雅山前緣，從印度中部向東延伸到加爾各答。埃佛勒斯的助手之一，接替他的安德魯・沃對這列山脈特別感興趣，並領導了實地調查工作，最終在一八四七年除去楠達德維山的冠冕，確定干城章嘉峰的高度為 28,176 呎（8,588 米）。

然而干城章嘉峰的寶座沒坐多久。沃宣布它的高度後，一八四九年，已經有人懷疑兩年前約翰・阿姆斯特朗（John Armstrong）從比哈邦（Bihar）的穆扎法爾普爾（Muzaffarpur）

測量的另一座他稱為「b」峰的山峰。在同一個月，一八四七年十一月，沃本人在大吉嶺觀察了一座當時被稱為「伽馬」的遙遠山峰，並且得出結論，「b」和「伽馬」是同一座山，而且很可能比干城章嘉峰還要高。

細心的沃命令他的助手佩頓（John Peyton）在一八四八、四九年間的調查季進一步測量。「我特別希望你能查證阿姆斯特朗先生的 b 峰。」沃寫道。但在十一、十二月間，只有每天早晨的一、兩小時能看見這座山。等佩頓打開經緯儀並且把它架好，總是已被雲層籠罩。一年後，在一八四九、五〇年的測量季，當這些山脈以羅馬數字命名，沃請另一位勘測員詹姆斯·尼可遜再試一次。於是，尼可遜從大吉嶺周圍的六座不同的山上測量了難以捉摸的第十五峰，然後將數據交給加爾各答的拉達納斯·希克達 Babu（印語：先生、紳士）和他的運算高手們。珠峰的「發現」於焉開始。

一八四〇年七月三日，喬治·埃佛勒斯給希克達的父親發了封信。「親愛的先生，」他寫道：

> 令公子拉達納斯·希克達已向我申請前往密拉特（Meerut）與你會面，我也已同意了，儘管目前他實際上是不可或缺的，因為他是最重要的助力之一。真希望我能說服你來德拉敦（Dehra Dun）一趟……因為這不僅能給我極大榮幸親自向你〔展示〕我個人有多麼尊崇你有子如拉達納斯，我相信你本身也會極樂於親見他的上級與同僚給予他的高度評價。[32]

的確是平時尖刻的埃佛勒斯所給予的高度讚揚。但是這個被譽為印度近代科學第一人、讓一個出了名的壞脾氣大爺產生異乎尋常情感的完美典範究竟是誰？

拉達納斯‧希克達於一八一三年十月出生於加爾各答的喬拉桑科區（Jorasanko），是家中的長子，父母是孟加拉人。他和他的弟弟雙雙獲得村中一所學校的獎學金，只是史里納斯（Srinath）主要把錢用於幫助家計，好學的拉達納斯則拿來買書。一八二四年，十一歲的拉達納斯被加爾各答的印度學院（現為加爾各答總統大學）錄取，在名教授約翰‧泰特勒（John Tytler）的指導下開始學習數學，包括歐幾里得幾何學。據說，在七年的大學生活中，希克達是最早徹底研讀以撒‧牛頓爵士所著《數學原理》（*Principia Mathematica*）的兩名印度人之一。

二十歲不到，希克達便因為創造出一種連接兩個圓的公切線的新方法而小有名氣，他的論文發表在聲譽卓著的《科學拾穗》（*Gleanings of Science*）。「近來《印度學院》見諸報章雜誌的文章不少，」該期刊編輯介紹這篇論文時寫道，「刊登該校學生拉達納斯‧希克達發表的一個幾何問題的附隨解法可能相當有意思。這個解法完全是他自己的發現，他的文章我一個字也沒有更動。」[33]

希克達於一八三一年離開學院，同年埃佛勒斯寫信給泰特勒教授，要求推薦幾位優秀學生。被推薦後，「學生之星」希克達於十二月被勘測隊雇用，並被派往連接加爾各答及其郊區的巴拉克普爾（Barrackbore）主幹道工作。[34] 三年後，希克達跟著埃佛勒斯身邊一起工作。這時調查正在德拉敦

（Dehradun）附近建立基線，而埃佛勒斯很欣賞眼前這位孟加拉青年。「對於這位年輕人的資質，」他寫道，「我絕不會過獎……他的數學造詣，在印度，無論是歐洲人或本國人，沒幾個人比得上，即使在歐洲，他的才華也是一流的。」[35]

不久，當埃佛勒斯得知希克達打算脫隊成為一名副稅務員，一個收入更高的職務，他介入阻止了這次轉職，這是他作為希克達主管的權利。他解釋說，這位印度青年的——

> 對我的部門來說極其可貴的資質將因此被浪費在他目前尋求轉職的工作上。他已成為……我在計算和數據登記有關的所有事務上的得力助手，在這緊要關頭失去他的協助，將是我可能遭受的最嚴重匱乏之一。[36]

後來，希克達如願獲得埃佛勒斯的允准，從總部位於德拉敦野外的測量部門調職，成為加爾各答計算部門的一個「計算機」，在那裡嶄露頭角，並成為勘測計畫中第一位被任命為「次級助理」（sub-assistant）的印度人。埃佛勒斯的繼任者、希克達後來的上司安德魯・沃同樣對他讚賞有加：「拉達納斯・希克達和藍迪爾（Ramdial）都被任命為次級助理，前者成就斐然，後者卻失敗了。」[37]

當時提交給英國國會的一份關於勘測進展的報告特別提到幾位印度助理的貢獻——「再也找不到比他們更忠誠、更熱情積極的團隊了」，還特別指出一位：「可說是其中能力最為突出的，拉達納斯・希克達先生，一位具有印度婆羅門血統的當地人，他的數學造詣是最頂尖的。」[38] 希克達後來被

任命為「首席計算機」，掌管勘測計畫的整個計算推估部門。

他的聲譽高漲。一八五一年，希克達應邀為土地測量領域的聖經，著名的印度《勘測手冊》（*Manual of Surveying*）撰稿，最終撰寫了幾章，並提交了一組輔助性圖表。他的重大貢獻在《手冊》第一和第二版的導言中都獲得相當程度的認可，但在一八七五年他去世後的第三版中，關於希克達的所有內容都消失了。此一疏漏引起的軒然大波證明了希克達在去世六年後仍然受到勘測計畫的尊崇。這件事被媒體廣為報導，並在數家印度報紙引發公眾批判。當時的測量副督察，一位麥唐納上校，竟至指責他的上司，也就是測量督察，在《印度之友日報》（*Daily Friend of India*）的兩篇文章中有所疏漏。由於他的忤逆，麥唐納被停職三個月，然後降為次級副主管。

一八五一年春季，希克達和他的計算團隊將注意力轉向第十五峰，並開始研究他們從沃、阿姆斯特朗和尼可遜等人那裡得到的數據——由不同人員在不同地點、時間所採集的各種讀數和觀察結果。在計算像珠峰這樣高聳而遙遠的山峰的高度時，也面臨著非凡的技術和數學挑戰，需要有「先進的折射理論、鉛垂線偏差、重力、大地水準面、參考基準等知識」，技術細節複雜到有位測地學者發現「即使是地理學者都覺得困難。」[39] 也難怪計算工作花了將近兩年，直到一八五二年底，研究結果才被呈報給沃。

研究結果究竟是如何傳達給沃的，是各種珠峰傳說中最著名的故事之一，但由於幾乎可以肯定並非事實，而多少有些失色。

這個故事——弗朗西斯・楊赫斯本是最早講述這故事的人之一——是說，某天拉達納斯・希克達氣喘吁吁跑進安德魯・沃的辦公室，通報說：「長官，我發現世界最高峰了。」當然，楊赫斯本當時並不在場，因此他肯定是從別人那兒聽來的。但無論它的起源如何，多年來，它被許多著名的珠峰歷史學者採納、重述，一直流傳至今。原因顯而易見：它很完美——單獨一個人戲劇性地發現了世界第一高峰。顯然，珠峰就應該以這種方式宣告給世人，可是好得太不真實。

　　首先，有個問題，希克達是在加爾各答的計算部門辦公室工作的，安德魯・沃則是在一千哩以外的德拉敦勘測總部辦公，儘管也不能排除希克達遠赴德拉敦，當面向沃傳達重大消息的可能性。這則軼事的另一個弱點是，每次人家說這故事，總是千篇一律說同樣一句話——長官，我發現世界最高峰了——沒有任何細節。如果這是一個眾所周知、被廣泛討論的事件，肯定會有很多帶有精彩評論的版本。此外，這句著名的引語和希克達的性格不符；他真的很體貼他的手下，絕不會擅自把整個團隊的功勞攬在自己身上。

　　最後一個問題是關於約翰・亨尼西（John Hennessey）這個人。這故事的某些版本將珠峰的發現歸功於他，在其他版本中卻沒有。亨尼西和沃在德拉敦的勘測現場總部密切合作；除了希克達在加爾各答的計算工作，總部也有一些計算業務。沃甚至在他著名的宣布發現珠峰的信中，指名對亨尼西的計算表達感謝。

　　誰發現了珠峰？是拉達納斯・希克達，還是約翰・亨尼西？把各種相互矛盾的故事並列然後加以比較，會發現以下

場景最符合已知事實：沃和尼可遜對第十五峰的測量結果確實被交給了加爾各答的希克達和其他人，他們也確實花了兩年時間仔細研究這些數據，得出了初步數字，而他們的研究結果於一八五二年被提交給了沃（儘管或許並非希克達親自提交）。當時的紀錄清楚顯示，接下來的四年，行事謹慎的沃和其他人一再檢查、核對那些數據—根據光線折射、氣壓、溫度、重力和必須從巴基斯坦喀拉蚩（Karachi）取得的新潮汐觀測資料等因素而不斷調整、修正。

直到一八五六年三月，沃才對計算有了信心，寫了一封帶有兩句著名開場白的信給他在加爾各答的副手，宣布了這項發現：「目前我握有測量局長辦公室清單中定名為 XV 的山峰的最終數值。我們多年前就知道這座山比印度迄今為止測量的任何山都來得高，極可能是全世界最高峰。」[40]

本信件的下一句話常被省略，卻是回答誰發現了珠峰問題的關鍵：「為我能幹的副手 J. 亨尼西說句公道話，」沃繼續說：「我必須承認我非常感激他在**修正這些數值**（斜體標示）的工作上的熱誠合作。」[41] 和其他記錄文件並列，持平地閱讀這段文字，應該可以支持這樣的結論，也就是加爾各答的計算人員進行了最初的計算，接著在之後四年中，他們的報告由德拉敦的同事加以查核，有時被修改。事實上，勘測紀錄顯示，計算資料經常在兩地之間來來去去。

這場發現之爭持續了將近一百五十年，在十九世紀結束前，一直到二十世紀，人們不時把這話題拿出來重新檢視、議論。一九八零年代初，著名的地球科學家帕克·迪基（Parke Dickey）對各種不同說法進行了一次極為詳盡、徹底的審查，

並把他的結論發表在一九八五年十月號的《EOS》（*Earth & Space Science News*）週刊，對希克達表示支持，儘管他身為科學家，明白像這類研究結果很少是一個人的成就。他這篇文章的結語可說是這場爭端迄今最完美的定論：「事實上，這項發現不是由一個人完成，而是由一群技能高超而敬業的科學家完成的，他們接受了喬治‧埃佛勒斯的訓練，並按照他擬定的計畫行事。」[42] 在一般意義上，我們實在不能說珠峰「被發現」，當然更不是由一個人發現的。拉達納斯‧希克達也從未提出這樣的主張。也就是說，希克達和亨尼西，連同他們的上司安德魯‧沃，都理當得到眾人給予他們的所有一切讚揚。

這則測量傳奇的一個有趣結尾涉及大家常談到的 29,003 呎（8,840 米）初步高度的說法。希克達等人的計算顯然確定珠峰高度為 29,000 呎，但由於擔心沒人會相信這樣的整數，計算員給這數字加了三呎。目前官方給出的高度是 29,029（8,848 米）。

現在只差為第十五峰命名了，而這項任務落在了安德魯‧沃──他視為莫大榮幸──身上。為這座即將成為世界第一名山的山峰命名絕不會是容易的事。在這情況下，沃所決定的任何名稱幾乎都註定會引起爭議。事實也是如此。然而，事實上，多虧了六十年勘測建立的慣例──埃佛勒斯本人也虔誠地觀察到了的──山脈和其他重要地貌都該採用當地人使用的名稱，這點應該再明白不過了。理論上，沃要做的就只是確定第十五峰的當地名稱然後加以採用。

然而，沃提議用埃佛勒斯的名字，引發了一場持續五十

多年的爭論。「有這麼一座山，極可能是全世界最高的山，」他在一八五六年的信中寫道：

> 卻沒有任何我們找得到的當地名字；它的本國名稱——如果有的話——在我們獲准進入尼泊爾並接近這片壯偉雪峰之前，大概也很難確定。
>
> 在這同時，我被賦予了榮幸以及責任，為這座地球上第一高峰命名，好讓它被地理學者熟知，並在文明國家成為家喻戶曉的字眼。
>
> 藉由這份榮幸，為了彰顯我對一位受到尊崇的長官的敬愛，同時符合我深信是我有幸主持的科學部門所有成員的願望，也為了永遠紀念這位精確地理調查的傑出大師，我決定將喜馬拉雅山脈的這座崇高山峰命名為「埃佛勒斯峰」（Mont〔原文如此〕Everest）。[43]

據我們了解，沃徵詢的「科學部門成員」包括了拉達納斯‧希克達，而他也欣然同意。

沃對於背離慣例的辯詞是基於一個粗略論點：由於尼泊爾對外人封閉，根本不可能進入該國，詢問當地人他們如何稱呼這座崇高的山。這話未免不夠真誠，因為沃當然知道外人已經在尼泊爾進進出出很多年了。此外，早在幾年前，尼泊爾國王就允許英國在加德滿都派駐一名官方代表（稱為政務官），這個人可以輕易進行查詢。從一開始，各方就強烈懷疑沃根本不想知道任何當地名稱，以便他滿足自己向前任局長致敬的願望。

對這名字的質疑大量湧至，而且幾乎是立即的。第一個——僅僅在沃宣布這消息後幾週——來自布萊恩‧霍奇森（Brian Hodgson）。他在加德滿都擔任政務官多年，聲稱曾在那裡觀察到珠峰，並經常聽到人們提起它的當地名稱迪奧丹加（Deodanga）。在寫給皇家地理學會和皇家亞洲學會的信中，霍奇森禮貌地提出，沃少將誤以為沒有當地名字。而讓沃相當沮喪的是，亞洲學會贊同霍奇森的觀點。

德國探險家赫爾曼‧施拉金威特（Hermann Schlagintweit）也提出了同樣嚴峻的挑戰，並獲得廣大關注。在普魯士國王的贊助下，赫爾曼和他的兩個兄弟對印度和中亞展開為期三年的科學考察，於一八五五年進入尼泊爾，測量了霍奇森誤以為是珠峰的同一座山峰（他說當地人稱為迪奧丹加峰的），最後主張把這座山叫做高里尚卡（Gauri Sankar）。一八六二年，施拉金威特兄弟在柏林出版一張地圖，在地圖上用它作為這座山的名字。最初站在沃一邊的皇家地理學會改變了主意，支持德國人而不是英屬印度的調查。儘管該學會於一八六五年再度改變主意，正式採用埃佛勒斯這名字，歐洲出版的大多數喜馬拉雅山地圖直到一九〇四年都仍然使用高里尚卡這個名稱。多年後，著名的喜馬拉雅登山家蒂爾曼（Bill Tilman）在寫到埃佛勒斯與高里尚卡的巨大命名爭議時說：「只要別把結果當真，對遠方山峰的鑑定未嘗不是無傷大雅且有趣的娛樂。」[44]

然而，當時安德魯‧沃確實非常認真看待調查結果，而且立即展開積極宣傳來捍衛他的決定。首先，他在一八五七年八月五日寫給測量局長的一封信中表明，他非常清楚使用

本土名稱的政策。「我的前任、可敬的長官喬治・埃佛勒斯上校教導我，要為每一個地質對象指派它真正的本地或本國名稱，我始終嚴格遵守這規則，事實上，我遵守著這位傑出測地學者所制定的所有其他原則。」[45] 換句話說，如果沃知道珠峰的本土名字，他絕不會以埃佛勒斯的名字為它命名。

接著沃對霍奇森大肆抨擊，指責他的論點「顯然充滿臆測，不值一駁」。至於德國人，他們之所以支持並在德國地圖上使用高里尚卡這個名字「頂多證明了德國地理學者竟然輕率到可以根據傳聞妄下結論。」他又說，如果英國人沒在地圖上使用高里尚卡這名字，是因為「英國科學界盛行的嚴謹觀念」讓他們不至於光憑著流言，就定出「地表上某個點的位置。」[46]

沃隨後召集了一個由五名勘測人員組成的委員會來審查這個爭議。別的不說，委員會發現，「霍奇森先生沒有提出任何證據來證明他的」主張，[47] 而是根據「純屬猜測……的數據」和「未經訓練的旅行者的含糊情報」，[48] 因此「任何有過勘測經驗的人都不會懷疑〔霍奇森引用的某些報告〕絕不能作為證據。」[49] 另一名委員會成員認為，「放棄這個即將為每個英國或歐洲孩子所熟悉的明確名字，〔支持〕一個霍奇森先生提供的對歐洲人來說極其拗口的名稱，將是極不明智的。」[50] 最後，委員會宣布，高里尚卡／迪奧丹加是「不明確而難以接受的。」[51]

並非所有人都滿意這次勘測以及皇家地理學會支持埃佛勒斯這名字的最終決定，包括大名鼎鼎的喜馬拉雅探險家、學會祕書及後來的主席，同時也是阿爾卑斯俱樂部主席的弗

雷許菲爾德（Douglas Freshfield），他在《阿爾卑斯雜誌》（*Alpine Journal*）中提到沃精選的五人委員會作出的結論時說，那些官員似乎〔沒〕人去過加德滿都，在我看來，他們不是作為公正的陪審員，而是作為支持長官的下屬被召集來的這個事實，似乎也讓他們的言論分量進一步被削弱了。[52] 弗雷許菲爾德實際上繼續使用高里尚卡這名字，即使在擔任皇家地理學會主席時也是如此。「基於對印度勘測任務的尊重，我們不可能默許把一個私人、不妥的名字取代它的原名，永久附加在世界最高峰上的企圖。」[53]

同時，這位大人物本身也受邀參與這場爭論。一八五七年，在皇家地理學會召開的一次討論這議題的會議中，埃佛勒斯宣布自己對這項榮譽推薦感到「滿意」。根據委員會會議紀錄，接著他又補充，「他必須承認，有人反對用他的名字為這座並非人人都有印象的山命名。其中一個原因是，他的名字讓印度當地人很難發音……〔而且〕無法用波斯或印度文書寫。」[54]

埃佛勒斯和高里尚卡纏鬥四十載，直到一九〇三年，印度總督寇松勳爵派遣亨利・伍德（Henry Wood）上尉前往尼泊爾，一勞永逸解決這問題。伍德上尉進行了多次測量和觀察，毫無疑問地確知，確實存在一座名為高里尚卡的山，但它事實上完全是另一座山，位在珠峰以東三十六哩處。勘測計畫的著名歷史學者 S.G. 伯拉德（S. G. Burrard）鬆了口氣。「爭論了五十年，」他在一九〇七年寫道，「始終沒發現珠峰有真正的當地名稱；每個提議都被及時證明並不適用，沒有這類名字存在的證據已非常充分。」[55]

只是不然。結果發現，還有第二個候選者和第二種爭議。雖然尼泊爾人沒有珠峰的本土名稱，但西藏人有——他們稱它為珠穆朗瑪——而這名字早在一七三三年就出現在法國地圖上，只是拼法不同。一個由著名的巴黎製圖師安維爾提出的名字，山的位置正確，清楚標示著「Tchoumour Lancma」。沃的捍衛者堅持，雖然他和勘測隊肯定已知道這張地圖，但是珠穆朗瑪——意思是「大地之母」——通常是指一大片山月，而非單一的山。這理論得到了若干支持，可是當一九二一年珠峰探險隊初次進入西藏，聽見珠穆朗瑪這名字始終如一地被用於他們所知道的埃佛勒斯峰，它就徹底瓦解了。不用說，令人為難的頑固分子弗雷許菲爾德——儘管他一直在使用高里尚卡——對於終於有真實的本土名稱得到確認感到欣喜若狂：「一九二一年的喜馬拉雅探險完成了一項至今尚未得到應有認可的壯舉。它成功達成了勘測隊在過去六十六年當中竟然沒能做到的。」[56]

但是到了一九二一年，西方世界將珠峰稱為埃佛勒斯峰已將近六十年，很難發音的 Chomolungma（對西方人來說）無法和它匹敵。一九二〇年當有關初次探險的討論正熱絡之際，弗朗西斯・楊赫斯本寫給《晨報》（*Morning Post*）的一封信代表了許多人的心聲。「如果埃佛勒斯峰這美麗而合宜的名字有了改變，」他寫道，「將是莫大的不幸……即使被提出這次探險發現它的真名清晰寫在山上，我也希望它不予理會。」[57]

如今已塵埃落定。這座山已被看見、被測量而且有了名字。現在只差找到它了。

我始終認為，世界第二高峰大部分在英國領土上，最高峰就在鄰國和友好國家境內，而我們這些全世界最優秀的登山者和拓荒者，竟然沒帶著持續而科學的企圖心去攀登它們的峰頂，實在是恥辱一件。

——寇松勳爵（Lord Curzon）致
弗雷許菲爾德（Douglas Freshfield）函

「其中一隻……有著蛇身、貓頭。另一隻有四條短腿和雞冠。第三隻是一條有著蝙蝠翅膀的蛇。」這是約翰・舍赫澤（Johann Jakob Scheuchzer）教授著名的阿爾卑斯山龍目錄的開頭。「有些有冠頂，」他又說，但「最好的典型有著橘貓的頭、蛇的舌、長了鱗片的腿和毛茸茸的雙叉尾巴。」[1] 舍赫澤博士是蘇黎世大學的傑出物理學講師，他在一七二三年阿爾卑斯山紀行中收錄了龍的目錄。儘管舍赫澤相信這些奇特生物的存在，他畢竟是個科學家，並不接受他聽到的一些更為神奇的生物的故事。最後，他的結論是，阿爾卑斯山「山巒綿延，洞穴遍布，要是找不到龍，未免太奇怪了」。[2] 難怪十八世紀的大半時間，穿越阿爾卑斯山的旅行者都被蒙蔽，生怕不巧

遇上這些可怕的生物而被擊敗。

那些「不畏山」的人覺得山狂野不羈、不美觀甚至醜陋——正如一位作家說的，是「大自然的粗糙產物。」[3]另一位解釋了「十七世紀一些較文雅的住民如何不以為然地將山脈稱為『荒漠』；此外它們也被批評是地球表皮上的『癰子』、『疣』、『囊腫』〔和〕『贅瘤』。」[4]它們破壞了地球原本完美的球體。就連德國浪漫主義之父歌德也贊同這種關於山的晦暗觀點。「當旅行者以爬山為樂，」他在敘述他的首次義大利之行的記事中寫道，「我認為這種狂熱是世俗而野蠻的⋯⋯那些曲曲折折、令人不快的輪廓和奇形怪狀的花崗岩堆，使得這個地球上最美麗的部分成為極地，任何良善的人都不會喜歡。」[5]

如果珠峰早七十五甚至五十年發現，大概沒人會注意。的確，除了作為自然屏障所提供的保護，在歷史的大半時間裡，山脈對人類沒有任何可取之處——甚至有很多不可取的地方。在多數情況下，它們會引起恐懼，而且普遍被認為充滿危險，其中有些是自然的——雪崩、落石、風暴、危崖、深的裂隙、猛獸——還有一些是絕非自然的：龍、惡魔、巨怪、女巫、妖精，還有各種各樣的半人、原始人等大自然的可憎產物。非不得已，沒人會冒險進入山區，而爬山的想法更是荒謬。

到了一七四一年，就在舍赫澤出版他的龍目錄十八年後，有一位移民瑞士、名叫溫德姆（William Windham）的英國人陪同英國牧師波科克（Richard Pococke）和幾位朋友從日內瓦

進入上薩瓦（Haute-Savoie）山谷，一直到了白朗峰山腳的小鎮夏莫尼（Chamonix），打算到鎮外的 mer de glace ──冰川──去探祕。當一行人抵達夏莫尼，當地瑞士人警告他們難說會遇上什麼，試圖嚇唬這群英國人。溫德姆在日誌中記下「怪異的女巫故事等等，說她們會跑到冰川上惡作劇，隨著樂器聲跳舞。」[6] 但是冰川看來沒什麼害處，於是他們雇了幾個當地農民帶他們到大片冰海上去。儘管非常業餘，溫德姆這趟遠足仍被視為阿爾卑斯山的首次「攀登」。

溫德姆和波科克在一七四一年的嬉鬧傳說預示著人們對山的態度起了變化，而這改變開始於一七五七年，當時艾德蒙·柏克出版了一本探討他稱之為「崇高」（the Sublime）的理念的書 *，認為自然景觀能產生「心靈感受得到的」最深沉情感。[7] 景觀，尤其是動人的景觀，往往伴隨著深刻的情感和審美體驗，而這些體驗是無法以其他方式獲得的。當崇高與風景發生關聯，群山就獲得了威信，而當群山變得可敬，探訪阿爾卑斯山──歐洲許多最高聳、風景最秀麗山峰的故鄉──也就變得令人無比嚮往了。

一旦山變得安全、景色優美而鼓舞人心，人們想攀登它就只是遲早的問題了。溫德姆和波科克開了路，但他們是遊客，而非登山者。歷史學者們一致認為，阿爾卑斯山的登山

* 譯註：艾德蒙·柏克（Edmund Burke, 1729-1797），英國思想家、政治家，著有《崇高與美理念之起源的哲學考察》（*A Philosophical Enquiry into the Origin of our Ideas of the Sublime and Beautiful*）。

史，也就是登山運動，正式誕生於一七六〇年，他們也同意故事中的兩個重要人名：日內瓦人梭胥赫（Horace Bénédict de Saussure）和英國人愛德華・溫珀（Edward Whymper），以及主宰故事的兩座山，阿爾卑斯最高峰白朗峰和最難攀登的馬特洪峰，都是真實的。

在阿爾卑斯登山史上，比梭胥赫出色的登山者很多，但沒人擁有像他一樣的名氣和影響力。二十二歲時，梭胥赫在日內瓦被任命為自然哲學教授，並很快成為享譽全歐的科學家，隨後，在出版了四卷《阿爾卑斯山之旅》（*Voyages dans les Alpes*）之後，以傑出登山者的身分聞名。一七六〇年，當他還只是二十歲的大學生，他探訪了夏莫尼，在該地聽說阿爾卑斯山和白朗峰的景色遠勝過他的家鄉日內瓦。「我極度渴望」，他寫道，「能近距離瞧瞧壯麗的阿爾卑斯群峰。」初次進入夏莫尼，梭胥赫就深深著迷，「那些宏偉的冰川，當中分布著許多廣闊森林，頂部是高得驚人的花崗岩峭壁……混合著冰與雪，呈現出一種人所能想像的最莊嚴奇特的景象。」[8]

梭胥赫在附近待了數週，離開前，他在當地所有教堂貼出一張著名通告，宣布要獎賞第一位登上白朗峰的人——金額從未被證實。他還表示要為任何嘗試過但失敗的人提供花費。一年後，梭胥赫再次提出獎賞。當然，他希望自己成為第一個登上至高無上的阿爾卑斯峰頂的人，但多次嘗試都沒能成功。「這已經變成我的一種病，」他寫道，「每當我的眼睛停留在白朗峰上，總得承受又一次憂鬱的折磨。」[9]

梭胥赫極為認真的一次努力發生在一七八五年夏天，也就是他公布獎賞二十五年後；同行的有布里（Marc Théodore

Bourrit）和布里的兒子。嘗試失敗後，小布里給梭胥赫寫了封調侃信函，批評他下山時緊抓著嚮導不放，拿來和他自己「敏捷」得多的下坡對比。「先生，」他寫道，「你很羨慕我年方二十一歲吧？一個一無所有的二十出頭年輕人比一個為人父〔而且〕已屆四十六歲的男人更大膽果敢，也不足為怪吧？」

作為紳士，梭胥赫的回信很溫和——而且極其公允。「先生：適度的自誇不是什麼壞事，」他寫道：

> 尤其在你這年紀……你說你下坡很敏捷。的確，在輕鬆的地方，你走得十分敏捷，但在艱難的地方，你和你父親一樣，靠在前面嚮導的肩上，被後面的嚮導扶著。我不會為了這些預防措施責怪你；它們很明智、謹慎，甚至不可或缺；但世上沒有一種語言能將這種前進方式稱為敏捷登山。[10]

一年後的一七八六年八月，兩名瑞士登山者——醫生帕卡爾（Michel-Gabriel Paccard）和當地農民、嚮導兼水晶探子巴馬（Jacques Balmat）——終於完成這項壯舉。他們是不太搭嘎的一對。出身名門的帕卡爾是一位業餘科學家和阿爾卑斯植物群收藏家，後來成為夏莫尼鎮長。相較下，巴馬是個有點粗野、愛自誇的人物，儘管他的體能和冰上技巧備受推崇。「想當年，我真的很風光，」巴馬寫道，「我有出了名的強壯小腿和鑄鐵般的腸胃，」他吹噓說，他可以連走三天，除了「嚼一點雪」之外什麼都不吃。「我不時瞥一眼白朗峰，

對自己說，『好友，不管你打算說什麼、做什麼，總有一天我會爬到你頭上。』」[11]

現存的帕卡爾與巴馬攀登故事分為兩種版本：巴馬是主角、帕卡爾是陪襯，以及反過來的說法，多少預示了往後幾年關於登山史上許多著名登山事件的一些相牴觸的故事。可以確定的是，這兩人於八月七日下午五點從兩個不同地點出發，在科特（La Côte）村上方的冰川會面並過夜。巴馬描述了當晚他是如何送帕卡爾上床：「我拿了條小毯子，把醫生像嬰兒那樣裹起來。幸虧防範得當，這夜他過得還算安穩。」八月八日凌晨兩點，兩名登山者在清朗的夜空下醒來，出發穿越達科納冰川（Glacier de Taconnaz）。「一開始醫生的步伐有些躊躇不定，」巴馬注意到，「但一見我那麼機靈，他有了信心，於是我們安然無恙地繼續往前。」[12]

從這裡開始，故事有了分歧。巴馬的擁戴者聲稱，當天清晨，帕卡爾把帽子弄丟，心情低落，又匍匐前進了一段距離。一段時間過後，帕卡爾坐下，背對著強風。於是巴馬說他要繼續前進——距離山頂不遠了——會再回來找帕卡爾。巴馬隨後繼續挺進，不久後成為第一個登上阿爾卑斯最高峰的人。「看啊，我已到了旅程的盡頭。我獨自前來，沒有任何助力，只憑著自己的意志和力量。周圍的一切都屬於我。我是白朗峰的君主！」接著巴馬「想起了帕卡爾」，匆匆回去接他，將他推上山頂。[13]

帕卡爾的支持者則描述，當紅岩（Rochers Rouges）下方的又一場暴風雪讓前進變得艱難，巴馬的眼睛開始刺痛，很想掉頭。他向帕卡爾解釋說，他的妻子剛生下女兒，兩人狀

況都不佳，巴馬想回去照料她們。帕卡爾立即起疑，不肯再聽下去，「意識到那只是藉口」，但他主動表示要替巴馬分擔一些負荷——他的負載物比帕卡爾的重得多。兩個男人繼續前進，在大雪中輪流擔任開路者，可是他們一到達紅岩上方，帕卡爾便「直攻山頂」，而負載較重的巴馬「選了一道較和緩的山坡，而且加緊腳步才趕上同伴」。[14]在這個版本中，兩人在下午六點二十三分一起到達山頂，向在山腳的夏莫尼用望遠鏡觀看的歡呼人群揮手。

從這裡開始，相互矛盾的故事趨於一致，兩者都同意這兩人一直拖到很晚才下坡，距離天黑只有兩小時。所幸，那晚有一輪滿月，五小時後，他們順利回到科特上方的營地，在那裡睡到天亮。這時，帕卡爾幾乎已得了雪盲症，必須由巴馬牽著進入夏莫尼。在巴馬從日內瓦——他去那裡領取梭胥赫的獎賞——回來後不久，他們幾乎就解散了，兩人差點在夏莫尼一家客棧大打出手。一年後，梭胥赫自己也登上了白朗峰頂。

回頭看，白朗峰的首次攀登是阿爾卑斯登山史的一個重大里程碑。然而，在一七八六年，當時幾乎沒有登山史可言。這項運動（儘管當時還未被稱為運動）只有二十五年歷史，除了原始的防滑鞋釘和簡易的登山杖之外幾乎沒有裝備；除了普通的外出服裝之外沒有專門服裝，雖然可以層層疊疊加上去；沒有確立的技術；對凍瘡、雪盲或高山不適症狀還不了解。的確，帕卡爾和巴馬雖然勇敢，但在他們著名的登山過程中犯了許多如今被視為極其業餘的錯誤：帕卡爾弄丟了

帽子（儘管上頭繫著繩子）；帕卡爾的手套不適用，不得不向巴馬借用一隻（巴馬說，他可以借一隻手套給登山夥伴，但絕不會借兩隻，就算是兄弟也不給借）；兩人都患有雪盲症；有一、兩次，他們差點掉進裂隙裡；帕卡爾長了凍瘡；而且兩人攻頂的時間太晚，不得不在天黑時下山。

若非當晚恰是月圓之夜，而且幾乎無風，他們的故事或許會有全然不同的結局。總之，白朗峰的初次攀登，與其說是登山運動的勝利，不如說是一次圓滿的意外。事實上，登山運動（mountaineering）這用語直到七十五年後才出現。

儘管不算是全然的勝利，白朗峰的初次攀登仍然十分振奮人心。一八〇〇年後，阿爾卑斯登山活動進展快速。一八〇〇年之前的五十年裡，只有十三次阿爾卑斯主峰的攀登紀錄。然而接下來五十年共有九十七次。一八二三年，夏莫尼當局成立了嚮導公司（Compagnie des Guides），以因應日益增長的對老練高山嚮導的需求，而鎮上的嚮導人數也很快超過了在業農民，儘管其中許多都是一人兼兩職。始於一八五四年的阿爾卑斯登山的黃金時期，總括有兩次攀登，主角都是英國人：一八五四年，律師威爾斯（Alfred Wills）＊在蜜月期間登上韋特（Wetterhorn）峰；一八六五年，木刻師溫珀（Edward Whymper）首次登上馬特洪峰，揭開此一時期的序幕；兩人都是英國阿爾卑斯俱樂部成員。該俱樂部成立於一八五七年，是同類俱樂部中的第一個，它的成員被形容為「也會登山的

＊　原註：不過威爾斯並非登上韋特峰頂的第一人。

紳士」。在黃金時期的最後兩年，一八六四、六五年間，阿爾卑斯山共有四十三次首次登頂紀錄；除了其中五次，其餘都是英國登山者，他們全是阿爾卑斯俱樂部成員。

乍看下，英國在登山運動中的主導地位——從阿爾卑斯山開始，接著在喜馬拉雅山——十分令人難解。按照多數歐洲國家的標準，英國的「山」充其量不過是大型的露岩。英國的最高點是蘇格蘭的本尼維斯（Ben Nevis）山，高 4,413 呎（1,345 米），是阿爾卑斯山脈的中等山峰的三分之一，而喜馬拉雅山超過 20,000 呎（6,096 米）的山峰多達一百八十五座。「一切都對英國人不利，」阿爾卑斯俱樂部早期主席馬修斯（C. F. Mathews）寫道，「早晨起床，他看不見陽光照耀的阿爾卑斯山，可是為何英國人往往是第一個千里迢迢摘下榮耀的人，而山腳下的住民卻似乎不知道它們的位置，或名字？」研究結果發現，英國的小岩山是主要原因，因為英國登山者受限於多岩的場地，很快就精通登山，不同於他們的更擅長於攀爬冰雪的歐陸同行。然而，在阿爾卑斯山，特別是喜馬拉雅山，許多最艱難、最危險的攀登活動是在岩層上，最明顯的就是珠峰的著名「台階」，給了英國人極大優勢。另一個原因，當然是尋獵的刺激感：「如哲學家所說，給人類帶來快樂的，」馬修斯總結，「是追尋，而非佔有。」[15]

除了喬治．馬洛里和珠峰，再也沒人和山的關係像愛德華．溫珀和馬特洪峰那般密切了。一八六〇年，二十歲的他從策馬特（Zermatt）初次看見這座山，便發誓要攀登它，不只要登頂，而且要成為第一人。因此，從一八六一到六五年

的夏天，他度過了五個無比焦躁的登山季，要不是試圖親自登上馬特洪峰而未果，就是當他的兩名最強勁對手——廷德爾（John Tyndall）和卡雷爾（Jean-Antoine Carrel）——據知出發去登山時，在山下的布勒伊（Breuil）鎮來回踱步，不安等待著他們成功或失敗的消息傳來。

溫珀繼承家業，當起了木刻師，儘管他的夢想是成為北極探險家。然而，一八六〇年夏天，當他被派往瑞士，為一本關於阿爾卑斯山的書繪製一系列木刻插圖的初步草圖的期間，他發現，他大可退而求其次，進行阿爾卑斯山探險。從那時起，他每個夏天都回到阿爾卑斯山，長達二十多年，後來到格陵蘭和安地斯山脈登山，甚至計畫前往喜馬拉雅山。創造「第三極」（the Third Pole）一語來形容珠峰的正是溫珀。

溫珀是個英俊、金髮的年輕人，有雙銳利的眼睛、乖戾的表情和加倍乖戾的性格。什麼都無法取悅他或滿足他的期待，尤其是他不得不雇用的那些瑞士嚮導，有一次還形容他們充其量只是「活路標和酒囊飯袋」。[16]他抱怨旅館（「臭」），小木屋（「髒」），村莊（「慘兮兮」），當然還有嚮導（「惡劣」）。就連群山也讓他不滿；它們說不上特別美麗，也激不起他的靈魂，喚不起詩意或敬畏之情。「我不覺得瑞士所代表的美麗景色有什麼價值，」他曾經寫道。又有一次他說到，「嚷嚷著它有多麼宏偉崇高……太可笑了。」[17]即使馬特洪峰也避不掉溫珀根深蒂固的不滿本能。他說它看起來像「一塊放在桌子上的糖塔，一側被敲掉了。是很壯觀，但我不認為它漂亮。」[18]

事實上，人們不由得懷疑，是什麼讓溫珀年復一年回

到山上。很可能是攻佔、征服，將意志強加在那些荒野之上，把它們踩在腳下並且馴服它們的挑戰和機會。例如，一八六一年，當他初次嘗試攀登馬特洪峰卻失敗，他非常憤怒，「它的難以企及嘲弄著他」，而且當場發誓要不斷回來，直到「〔我們〕當中的一個被征服。」[19]

　　高 14,692 呎（4,478 米）的馬特洪峰位於瑞士、義大利邊境。阿爾卑斯山脈有好幾座更高的山峰，但沒有一座比它更難攀登。事實上，半個多世紀以來，馬特洪峰一直被認為不可攀登，尤其是從瑞士的策馬特那一側，那裡的馬特洪峰不像山，而比較像一座高聳的岩石尖塔。從義大利那側看，這座山平緩得更多，在陡峭的岩石峭壁之間提供了短暫的水平間隔——山肩和台地。多年來，人們始終認為，如果要登上馬特洪峰，勢必得從義大利那一側。

　　溫珀在一八六一到六五年間進行了多次嘗試。在一八六二年的第二次嘗試中，他遇到了讓·安端·卡雷爾，兩人結為朋友。卡雷爾攀登馬特洪峰的經驗多過當時的任何登山者。卡雷爾是義大利人——一個極度自豪的義大利人——以及堅定的愛國者，他下決心馬特洪峰的首次登頂必須由義大利人來完成。溫珀起初並不知道卡雷爾的沙文主義觀點，只是很高興這位知名登山者同意當他的嚮導。第二天，一行人來到 12,550 呎（3,825 米）的高度，就在義大利那側一處顯眼的一線天岩縫下方。第二天清晨萬里無雲，但另一名嚮導病了，先是他，接著卡雷爾也拒絕繼續往前。

　　懷著沮喪、失望和幾分狐疑，溫珀回到山下的布勒伊，繞過山腳到了策馬特，試圖遊說瑞士人加入，但沒人願意。

於是，他返回布勒伊，決定獨自去登山。這次，他帶了自己的一樣小發明，一個四爪錨，連著繩子的金屬爪，可以往上扔到懸垂岩石上來抓牢，也可以固定在登山杖末端。溫珀利用四爪錨爬上了隊伍之前折回的地點，一線天岩縫，並且一直前進到距離山頂 1,400 呎內，截至目前馬特洪峰登山者所到達的最高點。在下山的路上，興高采烈的溫珀摔了一跤，滑了七十二呎（22 米），最後在只差十呎就要從八百呎（243米）高度掉落獅子冰川的地方煞住。

名字和人很不搭調的溫珀對自己的驚險經歷毫不在意——他帶血的傷口和無數瘀青在他位於布勒伊旅店引來好幾位客人的尖叫——六天後，也就是七月二十三日，他再次說服卡雷爾陪他一起展開他在該季的第四次嘗試。天氣突變時，他們已經到達 12,992 呎（3,959 米）的高度。這時開始下雪，卡雷爾拒絕再往前走。兩天後，溫珀再次嘗試，這一次沒帶卡雷爾，而且確實超越了之前到達的最高點，但峰頂仍然難以捉摸。到了這時，溫珀已七次嘗試登山。

此時，舞台已搭好，準備上演溫珀與卡雷爾傳奇的高潮，以及阿爾卑斯登山史上最戲劇性的一天，開始於一次誠摯的誤會——或者背叛，如果你相信溫珀的話——通往勝利並以悲劇告終的一天。一八六五年夏天，經過幾次功虧一簣的嘗試後，當溫珀返回布勒伊，他確信這座山可以攀登，而他可以登上去。由於卡雷爾也是這麼想，那年七月唯一的問題是這兩人是否會一起行動，或者可能分頭去探險。讓溫珀大感欣慰和高興的是，卡雷爾再次同意和他一起攀登，於是・解散了他先前雇用作為第二選擇的兩名嚮導。

一八六五年的攻頂故事有許多動人情節，但故事的主幹只有兩個日期：七月九日和七月十一日。卡雷爾告訴溫珀，九日他有空一起去登山，然而溫珀不知道的是，卡雷爾已被選為義大利一支預定在十一日開始嘗試攻頂的官方登山隊的隊長。這可不是泛泛的登山行動。這次探險是由義大利政府贊助的，目的是藉由首次攀登馬特洪峰，來慶祝義大利阿爾卑斯俱樂部的成立。當然，是從義大利那一側出發，由一支全義大利人團隊展開，由義大利最偉大的登山家、愛國英雄讓·安端·卡雷爾領軍。

　　當溫珀八日抵達布勒伊，他被告知有位英國老鄉登山客病了，於是溫珀將登山延後一天（到七月十日）。九日當天他則忙著往返於沙蒂永（Chatillon）的三十哩路程，去為生病的老鄉尋找藥物。當天稍早他找到卡雷爾，解釋了狀況，問卡雷爾是否可以將登山日期延後一天。卡雷爾回說，這是不可能的，因為他已跟人約好要帶領一支他所謂的「榮耀家族」從十一日展開奧斯塔谷（Aosta Valley）之旅，他勢必得在十日準備就緒。溫珀必須找別人陪他去登山。那支榮耀家族實際上是義大利政府的探險隊。

　　所有證據都證實，就算之前不是，但至少從這時起，卡雷爾心照不宣參與了一場精心設計的騙局。事實上，卡雷爾登山隊的一名成員喬達諾（Felice Giordano）已經抵達布勒伊，不管卡雷爾是否知情，他都將竭盡全力阻撓溫珀，為義大利人製造率先登頂的機會。「請給我……一些建議，」喬達諾八日寫信給登山隊資助人、義大利財政部長，「我在這裡深陷重重困難，因為天氣、費用和溫珀。」喬達諾解釋說，他

一直努力避免遇上溫珀，以免他產生懷疑「可是那個似乎把人生賭在馬特洪峰上的傢伙就在這兒……四處打探。我已經把他身邊有些能耐的人全部趕走了。」[20]

　　就算假定卡雷爾在七月八日之前是出於一片誠意，錯只錯在把溫珀和義大利官方的登山日期安排得過於接近，榮耀家族的故事也是刻意誤導。事實上，九日晚上，溫珀從沙蒂永回來後，曾邀請卡雷爾和他的堂弟塞薩到他的客棧，「我們一直待到午夜，述說著我們過去的冒險經歷，」然而這兩個義大利人絕口沒提他們十一日的真實計畫。[21]十日天亮時風雨交加，因此溫珀整天待在客棧，等天氣好轉，然後出門去尋找新的登山夥伴。十一日上午，溫珀為其張羅藥物的害病英國人叫醒溫珀，問他有沒有聽到消息。「沒有。什麼消息？」「哎呀，早上一大群嚮導出發去爬馬特洪峰了。」溫珀抓起望遠鏡，認出那群義大利人正在山的矮坡上。「我頓時明白自己遭到了愚弄和羞辱。」[22]

　　這時候，換作任何人都會認輸的，但愛德華・溫珀可不然。看見義大利隊伍的大陣仗，他迅速算了一下，得出結論，從義大利側攀爬，這夥人需要三天才能達到一個點，然後從那裡嘗試攻頂。接著溫珀估計，他可以在一天內到達策馬特，召集一支隊伍，然後在第二天上山，第三天到達山頂。義大利人並不知情，然而馬特洪峰的首次攻頂已成為一場競賽。

　　十一日傍晚，當溫珀的登山隊在策馬特匆匆成軍——總共七名登山者——背叛的衝擊和時間壓力沉沉壓在他身上。七人當中有五人是老練的登山者，很能適應山區。他們分別是溫珀、哈德森（Charles Hudson）和三名職業嚮導

克羅茲（Michel Croz）、老陶格瓦德和小陶格瓦德（Peter Taugwalder）父子。至於另外兩位——十八歲的英國勳爵道格拉斯（Francis Douglas）和哈德森的年輕友人，十九歲的哈多（Douglas Hadow）——都是不太可靠的選擇。溫珀顯然詢問了哈多的經歷，但哈德森向他保證，哈多「曾比多數人花了更少時間登上白朗峰」。哈德森沒說的是，這就是哈多的全部登山經歷。偉大的登山家兼登山歷史學者安斯沃思（Walt Unsworth）寫道，溫珀「良莠不齊的雜牌軍對於這種大冒險來說實在恐怖」。[23]

溫珀的隊伍在義大利隊的另一側攀爬，不確定對方的進展，於是加速前進，趕在中午停下來紮營，為十四日的登頂作準備。溫珀估計義大利人將在同一天嘗試登頂。克羅茲和小陶格瓦德出去勘查十四日的路線，喜孜孜地回來，「大喊那條路很輕鬆，登頂沒問題。」[24] 在記述中，溫珀回想當晚「太陽下山離去，對明天作出了光榮承諾……天黑很久以後，我們上方的懸崖依然迴盪著笑聲和嚮導的歌聲，因為那晚我們在營地十分快樂，無畏橫逆。」[25]

十四日天氣絕佳，儘管由於哈多缺乏經驗，拖慢了速度，以致攀登時間長了點，但下午一點就看到了山頂，只要再攀爬幾百呎。可是卡雷爾在哪？馬特洪峰的頂部是一片三百三十呎（100米）寬的平坦台地；瑞士側的峰頂在山脊北端，義大利側的在南端。如果溫珀和同伴們在台地的雪中發現腳印，就會知道自己被擊敗了。「現在你得把心思放在七月十一日從布勒伊出發的七名義大利人身上，」溫珀寫道——

距離他們出發已過了〔三〕天，我們焦急萬分，唯恐他們比我們先到達山頂。我們一路上都在談論他們，還不時迸出「山頂有人了」的錯誤警報。我們爬得越高，興奮感越強烈。萬一我們在最後關頭被擊敗呢。斜坡變得和緩，我們終於可以解開〔繩子〕，克羅茲和我衝出去，進行了一場並駕齊驅的賽跑，最後以平手結束。下午一點四十分，世界就在我們腳下，馬特洪峰被征服了。萬歲！一個腳印都沒有……我快步到了南端，急切地來回掃視著雪地。我朝懸崖下望去，半懷疑半期待，立刻看見〔那些義大利人〕，不過是山脊上的小黑點，還在底下相當遙遠的地方。義大利人轉身，逃走了。[26]

七個登山者都在山頂待了一小時，就連溫珀都讚賞著那景色：「極盡曲折而又極盡優美——險峻陡峭的懸崖與平緩起伏的斜坡；岩山與雪山。世間可能有的每一種組合，心靈會渴求的每一種對比，這裡都有了。」[27]

當時的愛德華·溫珀是二十五歲。

下午兩點三十分左右，登頂隊伍開拔下山。七人用繩索相連：克羅茲帶頭，新手哈多尾隨在後，接著是哈德森、道格拉斯，還有老彼得、溫珀和小彼得。在某個時刻，克羅茲放下冰斧，轉身，伸手去抓住哈多的雙腿，想協助他通過一處困難的坡段。哈多一個不穩，摔倒在克羅茲身上，把他撞下了山。克羅茲的重量透過繩子把哈多拖在後頭，而克羅茲和哈多的重量加在一起，使得哈德森和道格拉斯也連帶被拖

走。「一切都發生在一瞬間。」溫珀回想。

　　我們當即聽見克羅茲驚叫：「老彼得和我盡可能在岩石間站立不動；我們之間的繩子繃緊了，猛烈的拉力一起襲向我們兩個。我們撐住了，可是老陶格瓦德和道格拉斯勳爵中間的繩子斷了。有那麼會兒，我們看見四位不幸的同伴仰倒著向下滑動，張開雙手拚命想煞住。他們好端端從我們眼前經過，一個接一個消失，落下一個又一個懸崖，墜向下方的馬特洪冰川，滑了將近四千呎的距離。從繩子斷裂的那一刻起，就救不了他們了。[28]

　　溫珀和陶格瓦德父子僵在那裡，足足半小時無法動彈。「那兩人嚇得目瞪口呆，因恐懼而癱瘓，哭得跟幼兒一樣，」溫珀寫道，「而且顫抖得厲害，幾乎要把我們推向和其他同伴相同的命運⋯⋯我以為自己死期到了，因為慌亂的陶格瓦德父子不但幫不了忙，而且兩人都處於一種隨時可能滑倒的狀態。」最後，根據溫珀事後描述，他說服小彼得挪動雙腳，走下幾步，並且設法讓老彼得移動身體，然後帶著父子兩下山，平安回到策馬特。[29]多年後，小彼得在他對這事件唯一的文字記述中有了不同說法：「最後我們試著繼續前進，但溫珀顫抖得厲害，幾乎無法穩當地跨出一步。我父親帶頭爬下山，一邊不時轉身，把溫珀的雙腿放在凹凸不平的岩架上⋯⋯沒有我們，他也必死無疑。」[30]在次日的搜救行動中，他們發現三具傷重的屍體，但屬於道格拉斯勳爵的只找到一副手套、

一條腰帶、一隻靴子和一隻外套袖子。「我們讓他們留在掉落的地方，」溫珀在他對這椿意外的記述中總結，「埋在阿爾卑斯山脈最雄偉高峰的最險峻懸崖底部的雪中。」[31]

有一段時間，這場災難幾乎奪去馬特洪峰首次登頂消息的光彩，不過，溫珀的勝利究還是因為它在登山史上的重要地位，而受到應有的讚揚。最終，他獲得了皇家地理學會頒發的贊助者動章（Patron's Medal），據說有段時間他是全歐最受關注的人。但悲劇困擾著他：「你可知道，每晚我都看到馬特洪峰戰友們仰倒著滑走，手臂張開，間隔相同、按著順序一個接一個消失——先是嚮導克羅茲，接著是哈多，然後是哈德森，最後是道格拉斯。是的，我會一直看見他們。」[32]

七月十六日，就在悲劇發生兩天後，讓‧安端‧卡雷爾連同一名義大利牧師和另外兩人，從義大利側登上了馬特洪峰，「為我們國家爭取榮譽和出口氣」。溫珀從未對卡雷爾的欺騙行為動怒，只把它看成友好競爭的一部分，之後兩人連袂登山多年，足跡遍及安地斯山脈和其他地方。他們甚至相約在一八七四年再度會合，一起攀登馬特洪峰，重溫舊日情誼。一八九一年，卡雷爾在帶隊攀登馬特洪峰時死於衰竭，當時他先確保了他帶領的隊伍在暴風來襲時平安下山。

在《阿爾卑斯之爭》（Scrambles in the Alps）一書中，溫珀回憶了一八六五年七月的那天，當他從馬特洪峰頂往下望，看著他的勁敵和其他沮喪的義大利成員撤退下山時，內心的感受。「我還是希望當時那位登山隊長能和我們站在一起，」他寫道，「因為我們的勝利吶喊向他傳達了對他一生抱負的遺憾。在所有試圖攀登馬特洪峰的人當中，他是最有資格率

先登頂的人。」[33]

一八六五年，阿爾卑斯山脈仍有許多尚未有人登頂的山峰，其他山脈也還有許多有待嘗試的路線，但人們普遍認為，馬特洪峰的攻克是阿爾卑斯登山黃金時期的結束。僅僅十一年後，阿爾卑斯山脈僅存的一座無人登頂的巨峰梅吉（Meije）被卡斯特諾男爵布瓦洛（Henri Emmanuel Boileau, baron de Castelnau）攻下，之後男人們——當時的登山者幾乎都是男性——開始尋找新的高山去征服。一些無畏的勇者往西去了安地斯山脈，在一八七九、八〇年間，溫珀在那裡攀登了欽博拉索山和另外幾座南美山峰，但大多數人朝東望向高加索山脈。一八六八年，阿爾卑斯俱樂部主席道格拉斯·弗雷許菲爾德到了那裡，一直前進到了距離厄爾布魯士（Elbrus）山頂幾百呎之內，這座山比白朗峰高 2,736 呎（834米），是歐洲第一高峰。

就在歐洲登山者在一八五零年代末、六零年代初陸續征服阿爾卑斯群峰的同時，拉達納斯·希克達以及加爾各答、德拉敦的其他計算師正忙著計算珠峰的高度，而且就在阿爾卑斯俱樂部成立前一年的一八五六年，正式宣布珠峰為世界第一高峰。接著在一八六五年，也就是溫珀成功登上馬特洪峰那年，皇家地理學會，接著是阿爾卑斯俱樂部，正式承認珠峰名為埃佛勒斯峰（Mount Everest）。

儘管這些發展即將對山友產生重要影響，但是和同一時期英屬印度爆發的驚天大事件相較下，卻顯得暗淡無光。這場戰亂名稱不一：印度兵變（Sepoy Rebellion）、大叛亂

（Great Mutiny），或者如許多印度人後來對它的稱呼，第一次印度獨立戰爭（First War of Indian Independence）。但無論什麼名稱，它無疑是英國在印度次大陸三百多年統治史上最黑暗的時刻：長達十二個月難以想像的激烈動盪，雙方都有不堪聞問的暴行，以及偉大的英雄事蹟——同樣雙方皆有。一八五七年這場「叛亂」的原因眾多，主要是印度對於東印度公司——受到它在倫敦的主子們的大力鼓舞和唆使——長期在軍事、財政、經濟和政治方面日趨嚴重的壓迫，所作出的遲來反應。叛亂活動範圍主要在中北部各省，由東印度公司軍隊內部的印方份子帶頭，受到該軍隊英國士兵以及忠於英國的印度兵團的反對和粗暴鎮壓。印度方面沒有可靠的死亡人數紀錄，但據說僅在奧德邦（Oudh）就有多達十萬印度人死亡。總共將近兩千七百名英國士兵喪生，但歐洲平民的死亡人數要高得多，據一項估計近六千人。

　　一八五八年叛亂結束，東印度公司被廢除，印度成為大英帝國中最大、最有利可圖、最重要的國家——有人稱它「英國皇冠上的寶石」（Jewel in the Crown）。叛亂發生後的幾年裡，Raj（印度政府）針對它的珍貴土地展開新一輪的探索、勘測和地圖繪製，特別是在它的北部邊界，為即將於二十年後來到這裡尋找新挑戰的一群阿爾卑斯登山老手和其他人打好基礎——起碼看來是如此。

　　阿爾卑斯攀登使在喜馬拉雅山攀登成為可能。在白朗峰和馬特洪峰的首次攻頂之間的近八十年當中，許多重要的登山技術和設備被發明出來，或者得到極大改進。多數瑞士

嚮導極力避免的，用繩索將登山者固定在一起，來防止有人滑倒的做法，到了一八四零年代已被普遍採用，繩索的品質也在這期間大為提升，在陡峭的覆冰斜坡上切割台階的技術也更完善。更優的十爪鞋釘開始投入使用；冰斧、岩釘、短梯和溫珀的四爪錨也逐漸加入裝備之中。此外歐陸人開始使用登山扣夾（karabiner clip），但英國人拒用，堅持認為「這東西無論名稱或性質都是非英國式的」。輕量、絲滑的Mummery 帳篷（也稱為溫珀帳篷）讓夜間野營更安全，防風衣物提供了更好的保護和舒適度。關於雪盲和高山不適症狀，人們也有了了解。到了一八六零年代，登山嚮導也已不再只是農民或牧羊人的副業，而是一種專業。許多早期的喜馬拉雅登山者把瑞士嚮導一起帶去，用來訓練當地的挑夫。「在許多方面，」一位編年史學者寫道，喜馬拉雅山的攀登「並非始於跨喜馬拉雅山的喀什米爾，而是始於法國、義大利和瑞士邊界的阿爾卑斯山區。」[34]

當歐洲境內的巨峰一座接一座被攻克，人們的注意力無可避免轉移到了喜馬拉雅山脈，一股對珠峰的痴迷逐漸滋長。但是，儘管每個人都想著珠峰，它依然只是個美夢。它正好位於尼泊爾和西藏的邊界，而這兩個國家對西方人完全封閉。那些即將成為傳奇的登山家，他們或許都夢想著珠峰，但目前他們當中沒人接近得了它。

喜馬拉雅登山始於一八八零年代初，當時從倫敦到加爾各答的近 8,000 浬（12,821 公里）旅程往往得花去長達四週時間，中途必須在直布羅陀、馬爾他、亞歷山大、亞丁、可倫坡和馬德拉斯停靠。在此之前，這片山區有很多活動——勘

測、地圖繪製、植物搜集、人種研究、地質調查和大量的探索——但是攀登活動較少。這是「山路而非峰頂的時期」。首位登山者的榮譽歸於一位經驗豐富的阿爾卑斯登山老手，英國律師葛拉漢（William Graham）（同樣有瑞士嚮導陪同）。一八八三年他先在干城章嘉峰一帶，接著向西到加瓦爾區登山。儘管葛拉漢的先鋒地位是無庸置疑的，但他對自己的許多攀登活動的記述相當混亂，有時甚至不準確，因此他的成就有時會被淡化，最明顯的是被印度測量局的成員，尤其當他的成就被拿來和他的追隨者康威（Martin Conway）——於一八九二年率領了有史以來首次全面性的喜馬拉雅探險——比較之時。

康威對喬戈里峰（K2）的探險樹立了許多先例，並為往後七十年的絕大多數喜馬拉雅探險創建了範本。而範本的需求孔急，因為儘管阿爾卑斯登山經驗讓喜馬拉雅山的攀登成為可能，特別是設備和技術的進步，但兩者完全不能比。阿爾卑斯山和喜馬拉雅山之間「存在著程度和類型的差異，至少對溫珀之後的世代來說，當時的偉大登山家一個接一個在它們面前踉蹌搖擺」。[35] 其中一位登山家是傑出的馬默里（Albert Mummery），他在喜馬拉雅山度過第一個登山季之後宣稱，「我們所知的阿爾卑斯登山活動，在喜馬拉雅山幾乎或根本不存在。」[36] 簡言之，阿爾卑斯登山是喜馬拉雅登山的必要前奏，但它幾乎談不上是預習。

就拿高度來說，規模的差異就無比巨大。先別提山脈，光是青藏高原的平均海拔就有 13,000 呎（3,960 米）——高於阿爾卑斯山脈中除了最高點的所有山峰——而且有一百五十

多個隘口超過 16,000 呎（4,875 米），高於白朗峰。喜馬拉雅山脈的一座中等山峰比歐洲任何地方都要高至少三千呎（915 米）。把大部分阿爾卑斯山峰的任何一座疊在馬特洪峰之上，仍然不及珠峰或另外八座喜馬拉雅最高峰的高度。無論登山家們對人的高山症有多少了解，都必須在喜馬拉雅山重新學習。事實上，在十九世紀末，人們普遍認為人類無法高於 24,000 呎（7,315 米）的地方存活。舉足輕重的大人物，阿爾卑斯俱樂部主席 T. W. 辛奇克利夫（T. W. Hinchcliff）於一八七六年寫道，「21,500 呎〔6,550 米〕已接近人類再也使不上任何氣力的極限。」[37] 正如馬洛里和歐文（Sandy Irvine）在珠峰上證明的（一九二四年），T. W. 的估計差了六千多呎（1,828 米）。

除了高度，喜馬拉雅群峰的巨大規模徹底改變了攀登運算。雖然一個人和他的嚮導可以輕易在一天內攀登大部分阿爾卑斯山峰——獨自登山的溫珀可以到達距離馬特洪峰頂 1,400 呎（426 米）之內——但喜馬拉雅的較高山峰需要一支登山隊（連同大群挑夫）花費一個多星期才能到達峰頂，而之前他們已經留了好幾天時間去適應高度，並隨著越來越高的海拔相繼建立、儲備許多營地。

比起阿爾卑斯山，喜馬拉雅山也異常偏遠。在珠峰、南迦帕巴峰（Nanga Parbat）和安納普納峰（Annapurna）的山腳沒有村莊，沒有加油打氣的當地人通過望遠鏡追蹤他們最喜歡的登山者的進度。即使在今天，喜馬拉雅山的多數高峰距離最近的村莊都至少有一週的路程，而在上世紀之交甚至更遠。為一支大型探險隊提供補給——西方人在這裡無法自

給自足——可能需要一百多名挑夫和數量眾多的駄獸，補給隊伍可能在登山隊後面延伸一哩長。

馬汀・康威是一名藝術史學者、教授和阿爾卑斯老山友——他「曾經從策馬特攀登馬特洪峰，然後返回喝下午茶」——於一八九一年辭去利物浦大學教職後，在倫敦悠閒度日。那年，康威決定要在喜馬拉雅山闖出名號。他特別想攀登喀喇崑崙山脈，並嘗試挑戰該山脈最高峰，世界第二高峰，K2。

康威意識到他的探險隊將在喜馬拉雅山面臨許多嶄新挑戰，他從選擇嚮導開始，作了謹慎精心的準備。他幸運地獲得瑞士登山家楚布里根（Matthias Zurbriggen）——日後將成為首位獨自攀登西半球最高峰阿空加瓜峰的人——的協助。在許多方面，康威最重要的選擇是查爾斯・布魯斯（Charles Granville Bruce），他是一名年輕中尉，隸屬於駐紮在印度西北邊境的第五廓爾喀步兵團（5th Gurkha Rifles），對探險隊計畫前往探索的地區非常熟悉，並且有相當豐富的和當地廓爾喀士兵的交涉經驗——他深信他們會比當時那些出現在喜馬拉雅山區的瑞士嚮導表現得一樣好或更好——並說服康威接受四名廓爾喀士兵加入他的團隊。布魯斯將在日後英國攀登珠峰的三次探險行動中扮演關鍵角色，而且擔任其中兩次的領隊。

康威和他的同伴於一八九二年二月啟航前往印度。探險隊遲遲才到達喀喇崑崙山，但還是在八月初到達巴爾托羅冰川（Baltoro Glacier）的頂部，一支八十人、一百零三個載貨的旅隊。在這個被康威名為「協和女神」（Concordia）的地方，兩條源自喀喇崑崙山頂的冰川匯合形成巴爾托羅，創造

了被稱為「全世界最壯觀的高山競技場」的地形。[38] 並且有充分的理由：它提供了一個 360 度的全景，包括全世界七座最高山峰，K2 的雄偉金字塔峰，從底部到山頂高達 12,000 呎（3,660 米），巍然聳立在山谷口。當瑞士領隊楚布里根一眼見到它，他發出那句著名的讚嘆：「老天，瑞士那些人根本不懂山是啥東西。」[39]

最後，康威並沒有攀登或試圖攀登 K2 ——楚布里根聲稱，光是看見那座山就「嚇住他了」——之後長達六十二年當中也沒人辦到，直到一九五四年，珠峰首次登頂達成一年後，K2 終於也被攻克。但康威很滿意自己的成就，認為它「標示著歐洲人對喜馬拉雅山規模的理解的一個決定性時刻」。[40] 康威還回答了當時登山運動中兩個最迫切問題中的一個：一支登山隊能不能深入喜馬拉雅山脈的極偏遠地區，而依然能長時間獲得充足的補給？另一個問題和高度有關，實際上是一連串相關問題：是否有一個海拔高度，一旦超過，人就會因為呼吸困難而無法繼續攀登？如果有，那麼登山者能在極端高度停留多久而不需下山？登山者能不能在極端高度下露營過夜？兩夜？後面這個問題會被提出是因為，顯然攀登一些較高的山峰可能需要好幾天時間，需要在極高的營地過夜。結果證明，這些問題直到十七年後，在阿布魯齊公爵，亦即路易吉・阿梅迪奧親王（Prince Luigi Amedeo, Duke of the Abruzzi）於一九○九年前往喀喇崑崙山探險的期間，都無法得到解答。

康威回國後，在不列顛諸島各地演講，包括阿爾卑斯俱樂部和皇家地理學會，並計畫到美國巡迴演講，但他的美國

岳父勸阻他。「我可沒忽視登山這件事，」他在寫給康威的信中說，「巨大的冰川，頂點的標記，可是這裡的人除了埃佛勒斯峰什麼都沒聽過，〔也〕沒聽過你的 K2。」[41] 首次真正的喜馬拉雅探險不過是幾週前的事，珠峰已成了街談巷議的話題。

後來，在同一年，英國外科醫生、阿爾卑斯俱樂部後任主席克林頓·丹特（Clinton Dent）在《十九世紀》（*Nineteenth Century*）雜誌的一篇文章中慎重提議，應該考慮挑戰珠峰，讓這話題更加熱門起來。「我壓根沒說攀登埃佛勒斯峰是明智的，」丹特寫道，「但我堅信這是人類辦得到的事。」[42] 這是攀登珠峰的想法初次出現在報章雜誌上。

一年後，兩個珠峰史上最顯赫的名字，弗朗西斯·楊赫斯本和查爾斯·布魯斯兩人在印度西北邊境的奇特（Chitral）境內的馬球場漫步時，謀劃出一個潛入西藏、探索珠峰周邊山麓、甚至嘗試登上珠峰的計畫。這次討論產生了一份正式的書面提案，而且獲得印度政府外交大臣杜蘭（Mortimer Durand）的核准，只是後來由於許多政治原因被否決了。也有其他人對攀登珠峰表示興趣——例如康威和溫珀——但布魯斯－楊赫斯本計畫普遍被認為是有史以來第一個攀登珠峰的具體提議。

最後，所有攀登珠峰的計畫都遇上同樣的障礙：根本不可能到達珠峰。珠峰橫跨西藏－尼泊爾邊界，早在一七九二年，在一場中國因應尼泊爾入侵西藏而進行的西藏保衛戰爭結束後，西藏人關閉了邊界。甚至在這次境外入侵之前，西藏人就強烈地反外國人，尤其是反西方人，而且主要是反英國人。他們警覺地看著英國奪取越來越多的印度領土，擔心

——不無道理——即使是壯偉的喜馬拉雅山，也不足以將英國人阻絕於西藏之外。

尼泊爾的情況就不同了。它的邊界也對外國人關閉，但這是在英國政府的全力支持下達成、繼而實施的一項決定。當然，英國人對尼泊爾是有所圖謀的，就像他們對喜馬拉雅山脈南側沿線的大多數王國一樣。他們進行了一場三年戰爭（一八一四至一六年）＊來表達這立場，過程中佔據了不久前被尼泊爾吞併的兩個省——加瓦爾和庫蒙（Kumaon）。但在戰爭期間，英國人對尼軍廓爾喀戰士的驍勇凶猛印象深刻，因此在終戰條約中，他們同意尊重尼泊爾的完全獨立，來換取招募廓爾喀士兵加入印度的英國軍團，以及在加德滿都派駐一名英國公使的權利。戰爭一結束，尼泊爾立即關閉邊境，直到一百三十四年後的一九五〇年才再度開放。而在這整段期間，鄰國印度的英國人嚴格遵守並執行這項閉關政策。尼泊爾或許輸掉了廓爾喀戰爭，但由於條約中明確要求英國人不得干預尼國，尼泊爾人肯定很好奇，要是贏了戰爭，情況不知會好上多少倍。

一八九九年，新總督喬治‧納旦尼爾‧寇松（George Nathaniel Curzon）的抵達印度，標示著珠峰傳說的轉捩點。寇松是一名堅定的帝國主義者、擴張主義者，是英國外交「急

＊ 譯註：英尼戰爭（Anglo-Nepalese War），又稱廓爾喀戰爭（Gorkha War），指英國東印度公司因領土糾紛，於十九世紀初發動的一場侵略廓爾喀部落（尼泊爾境內）戰爭。

進派」（forward school）的有力擁護者，也是維多利亞時期所謂的「行動家」（thruster）的化身。作為探險家——他因探索阿姆河（Oxus）的源頭，獲得皇家地理學會頒發的金質勳章——寇松對珠峰非常感興趣。一八九九年七月，就在他被任命六個月後，得知阿爾卑斯俱樂部前主席、皇家地理學會未來主席道格拉斯・弗雷許菲爾德計畫祕密進入西藏，環繞干城章嘉峰一周。寇松寫信給弗雷許菲爾德，實際建議他考慮進一步侵犯西藏主權，擴大活動範圍去探索珠峰周邊地區。「我始終認為，」寇松寫道，「英國領土的邊境有這麼一座全世界最高的……山脈，然而過去二十年我們沒有訓練任何科學考察隊，也幾乎沒有對它們作任何探索，實在是一大恥辱。我很希望看到派出一支能力俱足的隊伍，去攀登或嘗試攀登干城章嘉峰或埃佛勒斯峰。」[43] 弗雷許菲爾德十分積極，向皇家地理學會和皇家學會提出攀登珠峰的想法，但當時兩者都專注在極地探險。

寇松或許對珠峰極感興趣，但他對西藏簡直著迷。在一八九八到一九〇五年他擔任總督的期間，西藏是所謂「大博弈」（The Great Game），也就是俄羅斯和英國為爭奪中亞霸權所展開的長達七十五年對抗的核心。而憑藉著總督職位，寇松搖身一變為這場競逐的少數幾個要角之一。他一直堅信俄羅斯人對西藏有所圖謀，而西藏人正考慮接受俄羅斯人的提議。俄羅斯人一旦在西藏坐大，將對英屬印度構成重大威脅。

如今寇松可以照他的信念行事了。

Chapter 3

「對流言蜚語的荒謬回應」

研究了十五年俄羅斯人的企圖和做事方法，我敢斷言⋯⋯她的終極野心是統治亞洲⋯⋯〔如〕果俄羅斯有權施展雄心壯志，那麼英國更加有權，而非被迫，去捍衛她既得的東西。

——印度總督喬治・寇松（George Curzon）

俄羅斯在中亞越強大，英國在印度就越弱。

——斯科別列夫（Mikhail Skobelev）上將

英國人對你來說很危險。〔他們〕⋯⋯到處攻城掠地。

——尼科福羅夫（Nikoforov）上尉致希瓦國（Khiva）可汗

◀━━━━━━━━━━━━━━━━━━━━━━━━━━━━━━━

　　他有很多名號。他在出生地波蘭的名字是揚・普羅斯培・威基維奇（Jan Prosper Witkiewicz），他的俄羅斯名字是伊凡・維克托洛維奇・維特基維奇（Ivan Viktorovich Vitkievich）。在阿拉的領地，他穿上波斯服裝，換上穆斯林名字奧馬・貝格（Omar Beg）。對許多人來說，他就只是畢卡維奇上尉（Captain Beekavitch）。不管叫什麼名字，他都是英屬印度的禍害，也是印度總督艾倫伯勒勳爵（Lord Ellenborough）的心

頭大患。除了相關的各級英國官員，維特基維奇在引發一樁大英帝國史上罕見的愚行上所扮演的角色可說無人能及。

　　一八三七年十月底的某個深夜，羅林森（Henry Rawlinson）中尉在他從德黑蘭（位於波斯）趕往赫拉特（Herat，阿富汗邊境）的長達八百哩、為期六天的旅程中迷了路。當波斯極東的阿拉達（Aladagh）山脈曙光乍現，一隊騎兵從他身邊飛奔而過，消失在前方幾哩的峽谷。那些騎士都是哥薩克人（Cossack），羅林森很清楚俄羅斯在波斯的勢力，但看到俄羅斯人出現在這麼遠的東邊，特別是離波斯－阿富汗邊境這麼近，他還是很驚訝。當俄羅斯人在一條僻靜的小溪邊吃早餐，羅林森趕上了他們，並試圖和他們攀談，但他們的領隊──羅林森稱他「俄羅斯紳士」──似乎不懂法語、波斯語或英語。「我只能打聽出，他是一名如假包換的俄羅斯軍官，身上帶著〔俄羅斯〕皇帝準備送給〔波斯〕統治者穆罕默德沙阿（Mohamed Shah）的禮物。」[1]

　　羅林森也正打算和穆罕默德國王進行商討，此刻國王正率領軍隊前往阿富汗邊境的赫拉特，計畫征服那座城市，恢復波斯對它的統治權。然而，當羅林森追上波斯統治者，向他提起他遇上一支俄羅斯人馬，他的驚訝頓時轉為十足的驚恐。穆罕默德國王回答，他正等著這支人馬的到來，接著還提到那位領隊：「他是直接由俄羅斯皇帝派往喀布爾去見多斯特‧穆罕默德（Dost Mohamed）的，我只是應要求在他的旅程中協助他。」[2]

　　羅林森了解到，他無意間撞見了一個真正不祥的發展迹象：俄羅斯人正謀求影響力，並和阿富汗領導人結盟。儘管

旅途勞累，羅林森依然在次日啟程返回德黑蘭，他帶回的消息讓那裡的英國使團大為驚慌，在英屬印度政府的最高層引發震盪，讓倫敦那些執拗的恐俄份子激動不已。俄羅斯人在波斯已夠麻煩的了——羅林森之所以在那裡，正是英國試圖抵制俄羅斯日益增長的影響力的部分做法——可是俄羅斯人可能即將到阿富汗根本是難以想像。羅林森前往德黑蘭之前，那群俄羅斯人已經抵達波斯軍營，他們的領隊自我介紹：這位俄羅斯紳士正是伊凡·維克托洛維奇·維特基維奇上尉。

兩人的會面將成為後來被稱為「大博弈」，即俄羅斯和英國爭奪中亞影響力和控制權的對抗當中的極重要的一次會晤。諷刺的是，這個後來在吉卜林（Rudyard Kipling）小說《金姆》（*Kim*）中出現而蔚為流行的用語，據知最早是出現在羅林森的朋友康諾利（Arthur Conolly）中尉寫給他的一封信中。康諾利隸屬孟加拉第六輕騎兵隊，剛在高加索和興都庫什之間的廣闊無人地帶完成一項間諜任務（他稱之為「勘查」），英屬印度政府派他到那裡調查俄羅斯人都在中亞做些什麼。在羅林森到坎大哈（Kandahar）擔任政治專員（political agent）後不久收到的信中，科諾利寫道，「你面前有一場大博弈，一場高尚的博弈。」[3]

一八三七年，這場大博弈正如火如荼進行，而大約六十年後對西藏的慘烈入侵將是它的最後一次大行動。如同博弈中的許多最嚴重的行動，入侵的動機是強烈的恐俄症，由謠言和誇大渲染引發，由假造的情報支撐，由對該地區或其人民缺乏或根本不了解的官員設計，由倫敦政界人士加以預測，而且往往一事無成，或者讓事情更惡化。

大博弈，或者俄羅斯人稱之為「影子錦標賽」的比賽起源於一八〇一年，比決定性的羅林森－維特基維奇會晤早了三十多年，當時凱薩琳大帝的兒子沙皇保羅一世策劃了一個瘋狂的計畫，讓三萬五千名哥薩克人穿越突厥斯坦（Turkestan），沿途徵募凶猛的土庫曼族成員，在波斯某處和由拿破崙供給的四萬法國大軍會合，然後入侵印度，將英國人驅趕入海。當拿破崙拒絕參與，儘管他後來短暫地考慮了他自己的與波斯國王共謀的入侵計畫，但沙皇決定在沒有法國人的情況下繼續進行，並於一八〇一年一月二十四日向頓河哥薩克人發出命令，要他們召集一支軍隊，開始向南長征。「你要為所有反對英國的人提供和平，」他告訴指揮官，並承諾「印度群島的所有財富都將是你的回報」。[4]

當時，沒有人——法國人、俄羅斯人，甚至英國人——了解這當中牽涉的距離或難以克服的地形，也因此不了解該計畫的荒謬至極。可是東印度公司的長官們——控制、運作著英國在印度的所有商業利益——自然心生警覺，並勸說英國政府派遣使者前往波斯和阿富汗，警告他們與俄羅斯人共謀的後果以及繼續獲得英國恩寵的好處。

不幸的沙皇保羅在三月份遭到暗殺，哥薩克人的征途只推進了四百哩就折返了。儘管沙皇的計謀一無所獲，但它確實成功地在英國國民心理植入對俄羅斯人的懷疑，特別是在印度，並引發了近一世紀的俄羅斯恐懼症。一八五七年印度兵變後，英國政府控制了英國在印度次大陸的事務，同時日漸密切地監視俄羅斯在印度千哩範圍內的一舉一動。

隨著印度成為英國最重要、最有利可圖的殖民地，英屬

印度的安全成為大英帝國的首要之務。對英國人來說，對印度的任何威脅都等同於對英國本身的侵略行為，這是英國駐聖彼德堡使節一再向連續幾位沙皇及其將領表明的一個觀點。據知早在一七九一年，那些將領便在凱薩琳大帝的煽動下，擬定了入侵印度的詳盡計畫。

當然，俄羅斯離印度很遠，只要俄羅斯人待在他們那一側的高加索地區，就永遠不會成為威脅。然而俄國人有他們自己的帝國夢，雖然這些夢想包括了高加索地區——俄羅斯在十八世紀末併吞的——但它們並未就此結束。俄羅斯的擴張野心主要並不是像英屬印度那樣由經濟機會，而是由恐懼驅動的，尤其是對來自遠東的入侵的恐懼，就像它在蒙古人手中三個多世紀所經歷的。成吉思汗及其繼任者帶來的屠殺和破壞所造成的創傷是如此之深，以至於一五五三年蒙古人最終被恐怖伊凡（Ivan the Terrible）擊敗後很長一段時間，這創傷依然在俄羅斯民族心理揮之不去，儘管這次勝利「開啟了史上最偉大的殖民事業——俄羅斯的向東擴張之路」。[5]

俄羅斯向東擴張將持續四世紀之久，無情地將影響力和控制力延伸到高加索以外，並深入到中亞，以每天五十五平方哩、每年兩萬平方哩的速度擴張帝國，首先一直到了西伯利亞，向東遠達太平洋，然後向南到裏海。一八二九年，時任國會議員的艾倫伯勒勳爵在日記中扼要總結了日益增長的恐俄症：「我相信我們勢必將在印度河上和俄羅斯人作戰。」[6]

隨著英國和俄羅斯帝國的發展——英國從印度向北、向西，俄羅斯人從高加索地區向南、向東擴張——他們最初相隔兩千哩，但到十九世紀末只有幾百哩，在阿富汗北部邊界

的一個地方更只相隔二十哩。他們注定遲早會相遇，而且很可能是在那片匯集了四座世界最大山脈——興都庫什山脈、天山山脈、帕米爾山脈和喜馬拉雅山脈——的廣袤無人地帶的某處。俄羅斯人決定，無論交會地點在哪裡，都應盡可能遠離祖國，而對於英國人來說，必須是和印度相隔一個、最好是兩個緩衝國的地方。

但在博弈能夠正常進行之前，雙方需要對競賽版圖的形狀和大小有個大致了解。因此，競爭的最初幾十年成了令人目不暇給的探險壯舉、無數 20,000 呎高（6,100 米）隘口的首次穿越（由西方人），以及明目張膽的間諜任務的時代，其中有些甚至以斬首告終。年復一年，這些無畏的探險家間諜開始填寫中亞地圖，從而使雙方的政治人物首次得以評估對手在博弈中採取的行動有多麼大膽，以及是否需要反擊。

在博弈的最初幾年，雙方爭先恐後成為第一個到達撒馬爾罕、希瓦或布哈拉的西方人，比賽氣氛時而充滿善意的競爭。在其他時候，競賽成了真正的權力鬥爭，英國獅和俄羅斯熊爭奪著對各個附庸國的控制權。還有一些時候，競賽變成生死之爭。儘管在這段期間，英俄軍隊從未在戰場上相遇，但雙方都在其無情擴張當中所吞併的領土上，和汗國軍隊、當地部落等進行了激烈的代理戰爭；許多戰役和交戰無可避免地因對手的行動或行動風聲而被挑起。

其中最嚴重的衝突爆發點幾乎都是一樣的——阿富汗——也幾乎總是出於同樣的原因：為了進入、控制連接阿富汗東南部和印度西北邊境（位於現今巴基斯坦）的開伯爾隘口（Khyber Pass）。所有人都同意，如果印度的北方遭到入侵，

唯一可行的路線是通過開伯爾隘口，儘管緊鄰它南方的波倫隘口（Bolan Pass）是另一個可能路徑。簡言之，如果俄國人來了，他們一定會經由開伯爾隘口，部分因為開伯爾離印度很近，但也因為它的地形。它特別遼闊，坡度平緩，海拔適中。軍隊可以穿過開伯爾河，而且極有機會在過程中自我防衛。但對山區的許多狹窄通道和峽谷來說，情況並非如此。

博弈雙方都想博取阿富汗人的效忠，英國人為了保衛印阿邊界，俄羅斯人為了進入開伯爾隘口。在多數情況下，阿富汗人站在英國一邊——英屬印度比俄羅斯近得多——但阿富汗人尤其擅長讓這兩個競爭對手相互對抗。英國人通常容忍阿富汗人玩的遊戲，相信英國最終會獲勝，但有一次阿富汗人做得太過火，激使英國人佔領了這個國家，並為大英帝國史上數一數二的嚴重軍事潰敗創造了舞台。「〔沒〕有任何災難比英國在第一次英阿戰爭的挫敗更徹底、更驚人，而且，可以公平地說，更正當。」[7] 許多歷史學家認為，這場戰爭是這場大博弈的開場，但即使是那些認為這場博弈開始得更早的人都認為，這無疑標示著一個更嚴峻的英俄緊張關係階段的開始。

一般來說，第一次英阿戰爭的細節超出了珠峰傳說的範圍，除非他們預見到稍後在西藏的狀況。當羅林森中尉通知他在德黑蘭的上司，維特基維奇上尉正帶著沙皇尼古拉的禮物和一封信趕往阿富汗，而且這位俄羅斯上尉正式銜命「滿足阿富汗人一切要求，以取代英國人在喀布爾的的地位」[8] 之時，麻煩就開始了。英國人可不覺得有趣。外交大臣帕默斯頓勳爵（Palmerston）通知英國駐聖彼德堡大使，印度總督奧克蘭勳爵

（Auckland）說，「上面要我們控制阿富汗，讓它成為英國的屬地……我們一直拒絕干涉阿富汗人，但要是俄羅斯人想讓他們成為俄羅斯人，我們必須小心讓他們成為英國人。」[9]

對地區政治和阿富汗敏感問題出奇地無知的奧克蘭勳爵對阿富汗統治者多斯特・穆罕默德產生強烈反感。他的顧問說服他向多斯特發出最後通牒，在裡頭解釋，如果這位國王「與俄羅斯人或其他勢力結盟，損及英國的利益，他將被強行趕下王位。」[10]當奧克蘭繼這場激烈的發作之後發出同樣專橫的最後通牒，維特基維奇在宮殿中受到了多斯特最熱情的款待。「我們願波斯宮廷承受的寬厚和無比的慷慨，」多斯特告訴維特基耶維奇，「也同樣降臨阿富汗的政府和王朝——在你們偉大帝國的仁慈關注下」恢復昔日榮光。[11]當奧克蘭獲知這消息，他憤怒極了，宣稱，只要多斯特・穆罕默德在位，「就沒有理由期待我們印度帝國的利益不受侵犯」。[12]

事實上，多斯特・穆罕默德更願意與英國而非俄羅斯結盟，只要英國表現出更多興趣並提供更多誘因。駐喀布爾的政治官員、老練的阿富汗專家伯恩斯（Alexander Burnes）曾多次警告奧克蘭勳爵，如果勳爵陛下能對多斯特表現出較多的友善與同情——並發出較少威脅——多斯特將非常樂意聽從他的命令。後來人們發現，伯恩斯給奧克蘭的報告是由奧克蘭的兩位狂熱反多斯特顧問撰寫的，這為隨後不必要的清剿多斯特之戰鋪了路。「如今，有兩萬人接獲指令，」伯恩斯得知英國正派出軍隊時寫信給一位朋友，「要去做早些時候憑一道命令就可以做的事。」[13]

一八三九年春，為數一萬六千士兵的英印軍隊、約三萬

八千名隨營人員和三萬頭駱駝從波倫隘口出發，前往阿富汗。另一支陣容較小的部隊經由開伯爾隘口前進。光是一名旅長就需要六十頭駱駝來載運他的輜營裝備，而一個團的軍官就佔用了兩頭駱駝來運他們的雪茄。就在近六萬大軍進入阿富汗南部之際，入侵的全部理由突然瓦解，因為俄羅斯人對英國的決心大感震驚，撤回了他們對多斯特‧穆罕默德的支持，莫斯科在丟臉之餘召回了維特基維奇，俄羅斯在波斯的存在也縮減了。然而太遲了；既然入侵重點不再是印度的防禦，那麼，就讓它成為任何蠢到和俄羅斯熊眉來眼去的印度鄰國的借鏡吧。入侵部隊在他們行進路線的第一個大城，坎大哈，沒遇到任何抵抗，但在下一個城市，防禦要塞加茲尼（Ghazni），遇上了激烈反抗，而該要塞最終落入了入侵者手中。當英軍到達喀布爾以東一百哩處，加茲尼淪陷的消息傳來──人們普遍認為這城市堅不可摧，多斯特‧穆罕默德軍隊士氣低落，一槍未發便整個潰散──促使國王逃離，而喀布爾也未發生任何戰鬥。

　　如果說入侵阿富汗是一次小勝利，那麼短暫的佔領就是慘敗，而隨後的撤退則是一場災難。自豪而極度獨立的阿富汗人對於外國異教徒侵佔勢力的存在，以及許多佔領軍士兵的行為感到憤懣，特別是酗酒和嫖妓，在極端保守的穆斯林人口中激起怒火和〔憎恨〕。而取代多斯特的英國傀儡國王‧舒加沙阿（Shah Shujah）──「一個既無害又無能的矮胖男人」──的不孚人望，以及數千名英印士兵將薪水投入當地經濟所導致的市集食物價格飆升，更加劇了日益增長的緊張關係。[14]英國人並非沒意識到當地的反應，但伯恩斯備忘錄

的撰寫人之一、英國駐喀布爾代表團中的最資深顧問麥克納登（William Macnaghten）不想聽到不開心的阿富汗人，尤其不想讓這類消息傳到倫敦或加爾各答（王權所在地），以免失去孟買總督的位子，那是當初奧克蘭勳爵承諾的，一旦佔領阿富汗成功，他便能獲得的職位。

一八四一年十一月二日，喀布爾爆發群眾暴動，首批死亡的異教徒包括了亞歷山大‧伯恩斯，他和他的印度保鏢及其家人一起被殺。在隨後的幾週裡，麥克納登多次試圖和多斯特‧穆罕默德的兒子阿克巴汗（Akhbar Khan）談判化解敵對，並提供給他高官職位（vizier）。最後一次談判在十二月二十三日舉行，麥克納登和三名政治官員同意會見阿克巴汗，討論阿富汗人的一項新提議。喀布爾軍事指揮官艾爾芬史東（William Elphinstone）少將警告麥克納登，其中可能有詐，但麥克納登並不害怕，「一切交給我，」他告訴艾爾芬史東，「這些事我比你更懂。」[15] 但他錯了：麥克納登和三名軍官遭到殺害，麥克納登的遺體後來在市集被高掛示眾，缺了頭和四肢。

兩個月後，一八四二年一月，艾爾芬史東自己完成和狡詐的阿克巴汗的談判。阿克巴汗同意讓滯留喀布爾的四千五百名英印部隊及其家屬，連同剩下的一千兩百名隨營人員，共計一萬六千五百人，全數安全通行，從喀布爾啟程，經由幾個峽谷到開伯爾隘口和印度的入口賈拉拉巴德（Jalalabad）。撤退行動於一月六日開始，預定在一週後的十五日結束。當天，一名士兵，第四四步兵團的布萊登（William Brydon）博士，帶著令人震驚的消息慌忙來到賈拉拉巴德，聲稱自己是喀布爾撤軍中的唯一倖存者。雖然布萊登實際上並非唯一的

倖存者，但數字相當駭人；據估計，四千五百名士兵當中只有七百五十人倖存，一萬兩千名隨營人員中只有不到三千人。其餘的人在峽谷中被阿富汗人殺害、餓死或凍死。五百多個倖存者因凍傷失去四肢，他們回到喀布爾，在那裡淪為乞丐。艾爾芬史東本人在撤退中受傷，三個月後死亡。儘管駐紮在三大洲數十個屬地的英軍常會犯錯並且不時遭受挫折，但它在第一次英阿戰爭中的巨大損失在一次大戰之前是空前的。

阿富汗之於英國的意義，正如中亞汗國之於俄羅斯：位於其勢力範圍周邊的一些王國，可以作為本國——就俄羅斯而言，就是高加索地區——以及具有擴張意識的對手之間的緩衝區。這些汗國從西向東延伸，從最西邊、最靠近俄羅斯的希瓦（Khiva），到布哈（Bokhara）、浩罕（Khokand）、喀什（Kashgar），一直到最東邊的葉爾羌（Yarkand），就在喀喇崑崙山脈北邊，也就是英屬印度的正北方。俄國人從一八七三年開始併吞這些王國，從希瓦開始，接著在一八七五年朝浩罕挺進，最後獲得了面積相當於半個美國的新領土。在多數情況下，這些國家離印度太遠，英國人根本不關心俄羅斯人在那裡做什麼，儘管隨著俄羅斯人越來越靠近葉爾羌和喀什，因而也越靠近阿富汗的北部邊境，總督梅奧（Mayo）勳爵確實相當不安。

一八八四年二月，當俄國人佔領梅爾夫（Merv）城，這一切起了變化。在短短幾週內，這兩個帝國第一次、也是唯一一次在大博弈中處於戰爭邊緣。梅爾夫的問題在於，它不在其他汗國由西往東的路線上，這些汗國全都安穩地隱在世

界四座最雄偉的山脈後方（從英國的角度來看）。梅爾夫位於高加索以南，就在通往阿富汗西部／城市赫拉特的路線上，而且，最重要的是，梅爾夫和阿富汗之間沒有山脈。簡言之，梅爾夫稍微遠了點。事實上，英屬印度軍隊最高統帥羅伯茲將軍（Sir Frederick Roberts）稱奪取梅爾夫是「俄羅斯向印度進軍最重要的一步」。[16] 彷彿這還不夠讓恐俄份子煩惱，這時俄羅斯人正在修建一條穿越中亞到梅爾夫的鐵路，這將讓他們能夠以十五哩的驚人時速載送數千名士兵到該城，因而威脅到阿富汗。

但俄羅斯人並未全然忘卻英國對他們在梅爾夫的行動的擔憂，一八八四年秋天，他們同意與競爭對手共同組成阿富汗聯合邊界委員會，任務是一勞永逸劃定阿富汗西北邊界。此一舉措在加爾各答和倫敦廣受好評，雙方同意於十月十五日在梅爾夫以南的薩拉赫斯（Sarakhs）的綠洲會面。可是當彼得‧拉姆斯登爵士（Peter Lumsden）抵達準備談判，有人告訴他，他的俄羅斯談判對手澤列諾夫（Zelenov）將軍病了，要到翌年春天才能來。此時，彼得爵士不能不注意到俄羅斯在該地區的大量軍事存在，並正確地得出結論，無論沙皇及其外交官的想法如何，將軍們都打算在委員會春季開會之前，將俄羅斯邊境盡可能朝赫拉特推進。當俄國人佔領梅爾夫和阿富汗邊境之間的龐吉德賀（Panjdeh）村，而該村同時被阿富汗佔領，一切已成定局。在印度，羅伯茲將軍調動兩支陸軍兵團來加強赫拉特的兵力，皇家海軍處於全球警戒狀態，監視著所有的俄羅斯軍艦，英國陸軍部（War Office）印製了爆發戰爭行動的官方公告。在遙遠的美國，通常沉穩的《紐

約時報》以英俄迎向戰爭的頭條報導，開頭第一句十分扼要：
「開戰了」。[17]

　　但這不是戰爭。最終，冷靜的頭腦佔了上風，其中絕不
包括阿富汗統治者拉赫曼（Abdur Rahman）的頭腦。龐吉德
賀事件發生時，拉赫曼恰好正造訪印度，當他聽說龐吉德賀
被攻佔，近八百人喪生，他出人意料地樂觀。「他請我無須
苦惱，」印度政府的外交大臣寫道，「他說失去兩百甚至兩
千條人命都算不了什麼。」達夫林（Dufferin）勳爵更稱讚拉
赫曼是「一位能力卓越的親王，他的冷靜判斷」避免了「一
場漫長悲慘的戰爭」。[18]當俄羅斯人看到英國人對龐吉德賀
佔領作出的激烈反應，他們意識到自己做得太過火，於是撤
退到村莊以西一哩處，等待邊界委員會的決定。該委員會於
一八八七年夏天結束任務，雙方也都同意了它的建議。

　　這原該是這場針對中亞最西部的大博弈的終局，但從事
情的進展看來，競賽只是進一步向東推進，這多半要歸功於
兩名顯赫的新玩家：俄羅斯沙皇尼古拉二世和新任印度總督
寇松勳爵。一八九四年登基的尼古拉二世有自己的擴張慾望，
受到他的財政大臣威特（Witte）伯爵的極力慫恿，伯爵說服
沙皇，俄國沒有理由不將瓦解中的大清帝國的各個地區——
尤其是蒙古、西藏和新疆——據為己有，作為將俄帝國勢力
擴及中亞、直達遠東邊界的雄圖的一部分。

　　這時喬治‧納旦尼爾‧寇松上場。在這場大博弈中，
有兩個對立學派在爭奪英國外交政策的主導權：急進派和所
謂的精明無為（masterly inactivity）派。急進派主張，如果

英國不以侵略來對抗俄羅斯的侵略，以獲取來對抗獲取，沙皇的擴張夢想將沒有極限。而且，在它的印度臣民和其他附庸國的臣民眼中，英國必須是競爭主導者，以免他們懷疑它的決心，並試圖擺脫它的控制，和它的敵人尋求共同目標。主張精明無為的人聲稱，侵略只會招致更多侵略，遏制俄羅斯熊的最佳方法就是盡可能爭取和多一些可汗、沙阿、王公（emir）和部落首領結盟，武裝、訓練這些主要附庸國的軍隊，或者在他們遭到入侵時作出顯著的軍事支持承諾：簡言之，一種武力展示，而非實際使用武力。對精明無為派來說，急進派不過是一幫認為十磅砲彈是解決所有爭議的答案的窮兵黷武者，而急進派則把主張精明無為的人視為和癱瘓無異。

就算喬治·寇松在一八八七年進入議會時急進派不存在，他也會把它創建起來。早在他十八歲還在伊頓公學（Eton College）時，他已經相信「英國與俄羅斯的利益是對立的」，正如他在一篇學生短文中寫的，而且極可能「俄羅斯理當派一支軍隊來防守我們的印度邊境」。他對「不作為」策略沒有任何看法，只寫下，他完全無法苟同「那些責難英國干涉任何地方、頌揚坐視不管以及該譴責的不作為的可憎理論的人」。[19]

一八八八年，二十九歲的他開始近距離觀察俄羅斯，作為第一批乘坐俄羅斯修建的新鐵路的外國人之一。這條鐵路從裏海到撒馬爾罕（Samarkand），途經它的許多新屬地：喬克特佩（Geok Tepe）、阿什哈巴德（Ashkhabad）、梅爾夫、布哈拉、撒馬爾罕，完工後更遠達塔什干（Tashkent）。寇松所到之處都有駐軍；他估計，倘若俄羅斯想利用新的橫貫裏

海鐵路入侵印度，只消數週就能在波斯或阿富汗邊境集結來自高加索、中亞甚至西伯利亞的十萬大軍。總之，鐵路大大改變了該地區的權力動態。「這條鐵路讓〔俄羅斯人〕變得強大無比，」寇松寫信給朋友說：「他們是玩真的。」[20]

寇松不光對影響帝國政策感興趣，還決心達成它。儘管三十歲不到，他並未隱瞞自己意圖有朝一日成為總督的事實，並開始為自己的資歷增色。火車之旅和他的第一本書是好的開頭，隨後又出版了另外兩本書，擔任印度副事務大臣一段時間，並於一八九四年對興都庫什的奇特拉邦——一場小型大博弈競賽的中心——進行了實地調查探訪。從奇特拉出發，寇松前往印度聽取簡報，並以一個大動作結束行程：會見了阿富汗王公。在那之前他在兩百名阿富汗騎兵的護送下、身著精緻華服進入喀布爾，部分服裝還是在一家劇院用品店買的。四年後，寇松成為總督。

精明無為派驚慌不已，其中幾位貴族寫信給寇松，敦促他不要弄巧成拙。「就算我請你幫個忙吧，」一位同輩寫道，「在我有生之年你絕不會對俄羅斯開戰。」另一位寫道，「如果你聽到反急進政策的人告訴我，如今我想打多少仗就打多少，你肯定會覺得好笑。」一名寇松傳記的作者後來寫道，「不能說這些顧慮是毫無道理的。」[21]

可以肯定的是，寇松繼承了反俄信念和整體的地緣政治觀點；據人們記憶，沒有一位總督在這場大博弈的版圖上進行過像他這樣大範圍的旅行，或者有過如此深入的第一手經驗。硬要說的話，也許他見識太廣，加上某種傲慢、輕蔑的脾性，致使他執拗而不知變通。「他在堅持和潰敗之間毫無

妥協餘地。」[22] 寇松知道自己有自尊過剩的毛病，私底下他可能會愉快地自我嘲諷。他感激他名義上的上司、印度事務大臣漢密爾頓勳爵（Lord George Hamilton）的忠告，也就是他應該「〔試〕著對愚人多一點容忍」，並且無疑也同意勳爵隨後的觀察：「這些人構成了人類的大多數。」[23]

為了表達對他的敬重，寇松並未主動刺激俄羅斯人，但他也沒有忽略對方的任何挑釁。一八九九年一月，當寇松抵達印度，競賽已進一步向東推移，焦點也意外地變成了西藏。出人意料是因為，儘管西藏與英屬印度接壤超過五百哩，但這條邊界是由全世界最高山脈，喜馬拉雅山脈組成的。此外，之前俄羅斯人對西藏從未表現出興趣，畢竟西藏是中國的一個半自治省（西藏的外交政策由清廷監管），而在西藏上方是新疆省，同樣是中國的領土。在亞洲的這個區域，印度和俄羅斯勢力範圍內的任何地區之間都有一座巨大山脈和兩個巨大的緩衝地。寇松自然感到失望，寧可「有個可為女王陛下發動癱瘓性突襲提供可能性的競賽版圖」。[24]

從一八九九年五月開始，競賽版圖變得較符合寇松的喜好了，因為有傳聞稱，俄羅斯人在前一年冬天訪問了西藏首都拉薩。「幾乎可以確定」，當月他給印度事務大臣寫信，「可能有俄羅斯特工，甚至俄羅斯血統的人，已經去過拉薩，而我相信西藏政府也有了結論，勢必得和兩大強權當中的一個交朋友。」[25] 這正是十足的寇松；他肯定也知道這是誇張說法，但他也知道，如果他不「誇大，把謠言升高為事實，就不可能引起當時政府的注意，尤其因為這個政府已對他惡名昭彰的急進同情心深表懷疑。但最終，寇松或英國政府得到

的就只是流言。流言和猜測，就像這場大博弈中的許多行動，是整體西藏事務中每一項重大決策的一部分，無論是在印度，或者最終在倫敦所作出的決定。入侵西藏的想法是由謠傳引起的；由於流言的傳播，這想法演變成一場全面危機；而入侵行動最後基於謠傳得到贊同並付諸行動——其中最引人注目的俄羅斯人正在武裝藏人的傳言，結果純屬虛構。借用英屬印度的一位歷史學家的話，整個西藏事件是「對流言蜚語的荒謬回應」。[26]

怎麼可能有別的結果？這場競賽的玩家，無論是俄羅斯人或英國人，都對西藏一無所知。寇松周遭幾乎沒人去過西藏，至於倫敦的高級官員知道的就更少了。結果是近乎完全的情報真空，所有關於西藏的情報全是傳言。簡言之，所有決策，要麼延後，等待好的情報，要麼盲目推出。寇松不願等待；如果只能得到傳言，那也只能將就了。「在過去，缺乏確切了解從來就不是恐俄症傳播者的障礙，而它也沒有阻擋寇松……」事實上，在這情況下傳言或許更可取；事實可能會輕易破壞寇松的計畫。「〔寇松〕援引大博弈的一項原則，也就是與其觀望，不如行動。」[27]

繼俄羅斯人在拉薩的流言，緊接著是藏人在聖彼德堡的驚人報導。《聖彼得堡日報》（*Journal de Saint-Pétersbourg*）和後來的外國媒體的報導都是準確的；沙皇確實在一九〇一年六月以及隨後的夏天接見了一支藏人代表團。代表團向沙皇遞交了達賴喇嘛的一封信，據一名俄羅斯外交官說，代表團團長「以顯著的權威和專業發言，大大取悅了沙皇……」訪問目的是為了讓藏人能「打消各種試探，並試著將俄羅斯政

府的注意力引向西藏，尤其是爭取足以對抗中英兩國的外交支持。」[28] 儘管沙皇看來並不贊同這項提議，但光是一個西藏官方代表團到俄羅斯示好──在西藏歷史上是空前的──便讓寇松深感不安，更何況這團人的領導者不是別人，正是學僧阿格萬・德爾智（Agvan Dorjieff），寇松極為在意的一個人。

布里亞特蒙古僧人德爾智在西藏拉薩附近的一座大寺院學習，最終成為達賴喇嘛的導師和辯論夥伴。他在一八九八年初次造訪聖彼德堡，當時會見了沙皇──沙皇託他轉贈一只金錶給達賴喇嘛──並於一九○○年回國（在祕密訪問印度之後）。接著是代表團在一九○一年的正式訪問，隨後是一年後的又一次訪問，當時有傳言說德爾智試圖在西藏和俄羅斯之間締結一項祕密條約。德爾智的意圖始終不明，但他肯定是個陰謀家，因此肯定會引起寇松這樣的人的懷疑，他了解這類人，因為他自己就是個大陰謀家。事實上，儘管寇松確實對德爾智的活動感到憂心，但這些活動也符合他的目的，支持了他必須對俄羅斯人採取行動的觀點。借用楊赫斯本傳記作者的話，寇松「將德爾智提升到達賴喇嘛宮廷鬼才的地位，兩分俄國妖僧拉斯普丁加上一分神祕貓麥卡維弟」。[29]

德爾智一九○二年的出訪恰逢英國駐北京大使當年八月二日發了一封令人不安的電報給寇松，電報摘錄了《中國時報》（China Times）的一段描述中俄之間關於西藏的祕密協議的報導。當中最驚人的細節是，清廷將「把它在西藏的利益讓與俄羅斯」，而俄羅斯將獲准在西藏派駐政府官員「並控制西藏事務」，來換取俄羅斯承諾向中國提供軍事援助，以維護其帝國「完整性」。這消息讓寇松大驚失色。「我個

人堅信，就算不是祕密條約，中俄之間也存有關於西藏的祕密諒解，」他在給前任的信中寫道，「而且，就如我之前說的，我認為趁著時候未晚挫挫他們的小詭計是我的職責。」[30]

　　除了擔心中俄和西藏的陰謀，英國——特別是它的總督——本身也有西藏問題。寇松在一九〇三年一月寄給英國政府的一份冗長快電中總括了這些問題，期待最終能促使倫敦對西藏採取行動。他頗多怨言：首先，不和一個與印度接壤長達五百五十哩、足足有西歐大小的國家建立任何形式的官方關係，實在愚蠢；西藏繼續藐視兩項條約，一項是在西藏和錫金（英國屬地）之間建立邊界，另一項是禁止來自印度的貿易關稅。寇松隨後排練了他所說的關於俄羅斯對西藏圖謀的大量「間接證據」，質問「我們能允許另一個強權在西藏事務中首次行使影響力到什麼程度」；寇松還強調一個事實，就是在透過正規管道未能獲得滿意結果後，他曾向達賴喇嘛發送兩封信，要求討論建交問題，但都被原封退回。寇松認為這是對個人的侮辱，尤其當他得知達賴喇嘛顯然和沙皇交流頻繁。在這封快電的末尾，寇松建議派遣一個代表團前往拉薩，就邊境和貿易事宜進行談判，且談判「應獲致一名英國常駐拉薩領事或外交代表的結果」。[31]

　　當俄羅斯堅決否認它曾與中國、西藏或任何國家簽署西藏相關條約的傳言，同時否認它在西藏派有特工或計畫派遣特工的謠傳，總督不得不放棄派團前往拉薩的要求。但寇松和英國政府都同意應處理貿易和邊境問題，於是，四月二十九日，一支小型代表團被授權前往距西藏邊境僅十二哩的崗巴宗。寇松正確預測，崗巴宗的會談不會有結果，運氣

好的話，訪問拉薩的授權應該會隨之而來。此時他的任務是挑選一個人來領導這支代表團，而他心中已有了人選。

一八八九年秋天，弗朗西斯・楊赫斯本參加了一場大博弈中不時出現的引人矚目的會晤，英俄兩國人馬在作為競賽場地的遼闊中亞三不管地帶的某處當面交鋒。這次，楊赫斯本和格羅姆切夫斯基（Grombtchevski）上尉在罕薩（Hunza）進行了熱情友好的會晤，格羅姆切夫斯基是競賽的主要俄羅斯玩家之一，屬於波蘭民族。兩人平靜地「用法語辯論……入侵印度的後勤問題」，然後在會面結束時擺姿勢，讓格羅姆切夫斯基用他的新箱式相機合影留念。[32] 楊赫斯本比格羅姆切夫斯基矮一呎，照相時站在他旁邊，用一只彈藥箱墊腳，然後設法將一棵倒下的樹移到前景，完全遮住他的臨時凳子。因此在照片中，英國獅和俄羅斯熊得以並肩而立。

毫無疑問，楊赫斯本相當懊惱，人們一看到他，首先注意到的是他五呎五吋的身高，再來是他的海象鬍，接著，當人們走近，是他那雙犀利的藍眼睛——有人說是深藍色——和濃眉。楊赫斯本很在意自己的矮小身材，因為這掩蓋了他想表現的大膽冒險家形象。

弗朗西斯・楊赫斯本是英屬印度之子，一八六三年出生於西北邊境的穆里（Murree），父親是皇家砲兵少將，叔叔羅伯・蕭（Robert Shaw）是茶農出身的探險家，也是第一個進入喀什的西方人。他的兄弟中有四人在印度服役，兩人成為將軍。他就讀於英國伍爾維奇的私立學校，是該校賽跑冠軍，畢業於桑赫斯特皇家軍事學院（Royal Military Academy

Sandhurst），一八八二年以十九歲之齡被派往印度。

　　無畏，鎮定自若，有點魯莽，時常自我鞭策、測試自己的極限，半愛危險──楊赫斯本是典型的「行動家」。他最快樂、生龍活虎的時候是當他獨自一人，遠離文明，和自然環境較量的時候，無論是戈壁沙漠的沙塵暴，帕米爾高原深達腰際的雪，或者喀喇崑崙山脈的一處偏遠隘口上的無法穿越的冰架。「這是一種奇特的感覺，」他寫道，「當真正的困難看似迫在眉睫，你的精神也為之振奮。〔困〕境似乎會讓人越來越雀躍。它們不但不會讓你沮喪，反而會激起你的所有官能，讓它們達到頂點。」[33] 又有一次楊赫斯本指出「這種生活的唯一缺點是，當一切結束，單調的日常生活以它相形下的平淡呆滯壓迫著一個人時的後續反應。」[34]

　　楊赫斯本的手下敬愛他，無疑是因為他的無比勇氣，但也因為他的公正不阿。他「非常沉默，言談簡潔，體格強健，」楊赫斯本的藏語翻譯官奧康納上尉這麼形容他，「我從沒見過他因為我們遭遇的任何情況或危機而有須臾煩惱，更別說煩躁不安了。沉著的外表底下藏著強大堅定的性格和無比恬靜的氣質。」[35]

　　在社交方面，楊赫斯本害羞、笨拙、緊張又緘默。儘管他已婚，他自認並不適合丈夫的角色，甚至不適合建立普通友誼，還在日後指出，他只曾經向父親和妹妹艾米敞開心扉，因為他和妹妹之間有著異常親密的關係。「我覺得難以面對陌生人，」三十歲那年他在日記中寫道，「儘管我希望自己別太嚴肅，但我實在沒辦法不嚴肅，而且感覺別人也跟著嚴肅起來。」[36] 他的靦腆矜持讓他失去了將成為他畢生摯

愛、他雙親友人的女兒、住在卡紹利（Kasauli）一座山莊的一位名叫梅・埃沃特（May Ewart）的女人。梅和弗朗西斯於一八八九年訂婚，但他發現自己無法「向她表達〔出〕任何感情。我扼殺了自己的熾熱情感……如今我無法傳達它，就要失去我摯愛的梅了……我一直以來都很冷淡、僵硬又拘謹。」一個月後，她解除了婚約。在楊赫斯本方面，他在幾年後寫道，「在愛情中，我缺乏在探險當中以及面對野蠻民族的那種勇氣，我的社交經驗太少了。」[37]

　　楊赫斯本在從南非當記者回來的船上遇到了他即將迎娶的女人海倫・馬格尼亞克（Helen Magniac）。沒人——尤其是海倫本人——料到馬格尼亞克小姐會結婚，許多日後結識這對夫婦的人都不解楊赫斯本到底看中她什麼。值得讚許的是，就連海倫自己都好奇，在信中說，他對她的興趣「……唉！令我難以理解，畢竟迷人的女孩到處都是。」[38] 她患有憂鬱症，深受嚴重抑鬱之苦，厭惡肉體的親密關係。就連楊赫斯本傳記的作者之一弗倫奇（Patrick French）都無法解釋她有何魅力。她或許「佔了天時地利」，他寫道，「但她的人不適當」。[39] 他又說：「她比他更胖、更高、更老；面色蒼白，對亞洲或山不感興趣……〔而且〕非常勢利。」聽來苛刻，但事實上，少有人為之辯護的海倫的前科並不光彩。當然，楊赫斯本算不上完美；他時而會輕忽、不耐煩、感覺遲鈍而魯莽。到了後來，他和海倫逐漸疏遠，最後他死在情婦懷中。海倫和弗朗西斯於一八九七年結婚，儘管她堅持他們的婚姻必須嚴守貞潔——楊赫斯本也默許——但她的決心十分短暫，一年不到她就懷孕了，生下他們的長女。

一八八二年，當十九歲的弗朗西斯・楊赫斯本遠赴印度任職，海倫・馬格尼亞克和婚姻還屬於遙遠的未來。可以想見，楊赫斯本對身為印度營地年輕軍官的生活極為厭倦：無休止的清晨操演，困在兵營中的悶熱難耐的漫長下午，操練馬匹的傍晚，還有折磨人的正式晚宴——他必須用（他不擅長的）閒談來取悅同僚的妻子們。一有機會他便設法離開去探險。後來，在一八八七年，也就是他到達次大陸的五年後，他展開一趟轟動的四千哩旅程，一夜之間躋身英國一流探險家之列，並一舉成為同代人中的大博弈頂尖玩家之一。

《自然》雜誌稱這趟旅程是「史上最出色（旅程）之一」，當代報紙更讚許地把這壯舉拿來和史坦利（Henry Morton Stanley）發現尼羅河源頭媲美，並嘲弄地指出，犧牲人數少得多（實際上無人犧牲）。[40] 儘管這趟著名旅程的高潮發生在喀喇崑崙山脈高聳的穆斯塔隘口（Mustagh Pass）的首次穿越，其實它開始於四千哩外的北京，當時楊赫斯本在一次休假後返回印度，休假中他前往滿洲考察，以因應俄羅斯對這個中國省份的興趣，甚至已到了當地的謠傳（照例是不真實的）。經過北京時，楊赫斯本遇見一位熟人，英國皇家工兵部隊（Corps of Royal Engineers）的馬克・貝爾（Mark Bell），他正要啟程穿越中國前往印度，楊赫斯本問他是否可以同行。貝爾提議，妥善運用楊赫斯本的時間和才能的方式是，嘗試一條平行、更偏北的路線，穿過戈壁沙漠，從那裡攀越喜馬拉雅山脈到達喀什米爾。這是歐洲人以前從未走過的路線，也許馬可波羅或許曾走過某些路段。楊赫斯本獲得總督親自核准延長休假，並開始作安排。

出發的前一晚，楊赫斯本應英國駐北京特使沃爾沙姆（John Walsham）爵士之邀參加晚宴。當餐後沃爾沙姆夫人要求他在地圖上描繪他的預定路線，眼前計畫的大膽深深撼動了他，因為他開始「意識到我面前的任務。我從未到過沙漠，而這裡有一千哩左右沙漠需要穿越。」接著還有喜馬拉雅山需要考慮，「光是要穿越它，本身就被視為一次旅行」。他寫道，如果他有「一個可依賴的同伴」，或者「一個確定會忠於他的雇傭，這項任務應該較容易完成。但眼前一切都曖昧不明。」[41]

楊赫斯本於一八八七年四月四日離開北京，而且一離開就是七個月。他於四月二十六日進入大戈壁。一開始還有水和植被，但幾週後，除了岩石和沙子——加上沙蠅——什麼都沒有。有一度，他和他的兩個同伴——一個清人僕役和一個清人廚子兼馬夫（駱駝隊的）——行進了一千多哩，沒看見一棟房子。最後，他們在七十天內穿越了 1,255 哩的戈壁沙漠。在他們的下一站葉爾羌，有一封來自馬克·貝爾的信，鼓勵他們經由穆斯塔隘口穿越喜馬拉雅山，因為這是沒人探索過的路線。楊赫斯本即將明白原因。

穆斯塔隘口海拔 19,000 呎（5,791 米），位於世界第二高峰 K2 邊緣的喀喇崑崙山脈，標示著中亞和印度之間的分水嶺。接近山脈北側時，楊赫斯本衝上高山湖畔的一座小山丘，初次看見前方的道路。「在我面前聳立著層層的巍峨山峰……海拔高度達到 25,000、26,000 呎的——最高峰甚至達到 28,000 呎（8,535 米）——無污染雪峰。」凝視著這一幕，「意識到這一系列看似堅不可摧的群山非被突破、克服不可，彷彿將鋼鐵注入我的魂魄，讓我渾身充滿幹勁，準備迎向前

方的任務。」[42]

在那惑人的層層疊疊的冰雪和岩石中的某處矗立著「冰山」穆斯塔峰，以及越過它而後通往喀什米爾和印度的隘口。楊赫斯本指出，從北側爬到隘口的頂端「容易得很」，但當他們到達頂端往下看，「除了陡峭的懸崖空無一物」。他承認，如果獨自一人，他「絕不會嘗試下山」。他沒有登山經驗，沒有裝備，「甚至連雙合適的靴子都沒有」，也不知道如何前進。結果，扭轉局面的，「是我忍著不發一語。我望著隘口，保持緘默，等著聽同伴有什麼話說。」他們向楊赫斯本尋求指示，「猜想一個英國人一旦開始一項計畫就不會回頭，理所當然地認為，既然我沒有下達折返的命令，我一定是打算繼續往前。」於是他們戰戰兢兢下山，「明白萬一失足……鐵定會掉落懸崖，身無死所。」無濟於事的是，走到半途，來自印度拉達克（Ladakh）的雇傭，一個「熟悉喜馬拉雅山旅行的當地山民」害怕得無法繼續，往回走了。「看見一個土生土長的山民如此受影響，我很沮喪，但我假裝毫不在乎，一笑置之，pour encourager les autres（法語：為了給同伴打氣），因為這事非做不可。」[43] 四十六小時後，任務完成了——在此後的一百三十多年中，它只被達成三次。當楊赫斯本來到隘口底部，回頭看，他說「人會下到這麼一個地方來似乎是絕無可能的事。」[44]

經由穆斯塔穿越內滿洲（inner Manchuria）、戈壁沙漠和險惡的喀喇崑崙山——有位評論者認為強行通過該隘口是「愚蠢至極的冒險」——是十九世紀的探索壯舉之一，同時將在幾個月後將二十四歲的弗朗西斯·楊赫斯本變成名人和幾乎

等同於活傳奇的人物。[45] 他應邀在倫敦的皇家地理學會發表演說，並以二十四歲之齡被選為有史以來最年輕的會員，後來更成為該學會聲譽卓著的創始者勳章（Founder's Medal）的最年輕得主。他和知名的探險家史坦利共進晚餐。他的旅行記事《大陸之心》（*The Heart of a Continent*）出版的頭一年就重印了四次，並在近一百年當中持續發行。有趣的是，儘管楊赫斯本因為穿越穆斯塔以及後來對珠峰探險的不懈支持而受到應有的讚譽，但他本人並不是個頂好的登山者或山民。「有位科學人士曾問〔我〕，」他寫道，「長時間在高海拔地區的主要影響是什麼，我告訴他，主要影響是有股希望盡快到達較低海拔的慾望。」[46]

　　儘管在這次勝利後的幾年當中，楊赫斯本的聲譽持續不墜，他在印度的職業生涯卻有起有落。有時他被派去執行驚險的大博弈任務，但其他時候他要不是被遣回部隊，在那裡忍受騎兵軍官的「枯燥無聊生活」，「花好幾小時尋找我部下制服上的微小灰塵粒子」，不然就是被派任一些小職位，大半時間被困在辦公桌前，有一回由於必須參加政治服務考試，不得不研讀好幾本刑法書。[47]

　　在這些年裡，楊赫斯本曾數度和寇松會面，第一次是一八九二年在倫敦，寇松時任印度副事務大臣。楊赫斯本發現他對俄羅斯事務消息靈通，勝過印度的許多人。第二次更為實質的會晤發生在兩年後，當時楊赫斯本駐守在奇特拉，而寇松剛經歷了次大陸巡迴考察，會後楊赫斯本心情十分複雜。他「既讓人愉快，又討人厭，」楊赫斯本回想，「我們厭惡寇松的狂妄。他在邊境的作風激怒了我們，就像他一生

都在激怒英國大眾。」楊赫斯本覺得寇松「聰明機智、頭腦清晰而堅強，但似乎欠缺真正的深度和同情心。不過，他無疑會出人頭地，因為他擁有不屈不撓的活力和勤奮……」[48]

成為總督後，寇松仍和楊赫斯本保持聯繫，甚至極盡尊榮地兩度邀請他和他的妻子到自己位於西姆拉（Shimla）的英屬印度夏宮。這些年當中，楊赫斯本越來越敬重寇松。幾十年後，他提到父親和喬治‧寇松是他一生中為他付出最多的兩個人。就總督而言，他顯然將楊赫斯本視為知音一樣的人物。雖然寇松不是軍人——也不懂軍事——但他也自認是個探險家，而楊赫斯本的恐俄症甚至比寇松更嚴重。事實上，如果英國外交急進派有一支先鋒隊，肯定是由弗朗西斯‧楊赫斯本領軍。一九○三年五月，當必須選擇一個人來帶領西藏邊境特使團的時機到來，寇松馬上想到了他。

「當時〔我〕過著一種極度安穩、浮誇的闊氣生活，」楊赫斯本回憶，「五月初，我收到一封電報，命令我立即前往西姆拉。接著我被告知將帶領一支代表團前往西藏。」[49] 兩人觀賞賽馬時，寇松解釋了任務，接著，如同楊赫斯本在信中告訴他父親的，總督又說，「全印度，除了我，他不相信有誰能執行他的計畫。」[50] 楊赫斯本深感榮幸，並樂於迎接各種展望和挑戰。「我知道肯定充滿艱難和危險，但男人總是寧可冒險而不要輕鬆過活。安逸只會讓人的官能鬆弛、軟化，危險卻能拉緊每一種官能，」他在寫給父親的信中說，「這正是我到這兒來的目的，一椿宏大事業。」[51]

儘管他很自豪被選中，但又覺得困惑。寇松「選擇我可說冒了極大風險」，他寫道。「我從沒見過藏人，也不曾在東

北邊境服役……我可能會將對藏人的關係搞得一團糟。我很清楚寇松勳爵肩負的風險，這讓我更渴望去證明他的選擇是正確的。」[52] 從某種意義上說，很容易理解為何楊赫斯本會好奇他有何資格擔任這職務，但另一方面，極有可能——且符合他的作風——寇松選擇楊赫斯本，與其說是因為他的優點，不如說是因為他的最大弱點之一：他的躁進。親近他的人都知道，寇松在西藏事務上的終局將是英軍進攻拉薩，迫使達賴喇嘛締結某種條約；這是最低要求。另一方面，考慮到地緣政治和外交禮節，寇松無法下令發動這類行動，萬一發生，他將不得不公開否認。如果楊赫斯本上校無視命令，擅自採取行動，極可能會毀了他的職業生涯。為了妥善完成這任務，寇松需要一個比他更恐俄的人，一個他可以指望超越他的權限，讓英國士兵更逼近拉薩的人。如果這一算計確實是寇松選擇楊赫斯本執行任務的考慮因素之一，那麼他不會失望。

一九〇三年七月七日中午前後，崗巴宗（西藏高原錫金以北十二哩的一個地區中心）的居民應該會看到一列第三二先鋒隊的兩百名士兵，從該鎮巨大堡壘下方的峽谷走出來，在附近的平原上紮營。對大部分西藏人來說，這將是他們頭一次親眼看見西方人（當地稱他們洋鬼子）。白求恩（Hector Bethune）上尉和他以錫克教徒為主的隨從，即西藏邊境特使團的先遣部隊，在當天早上在精心盤算下無視英國政府的明確命令，越過了邊境。

負責謀劃，尤其是無視命令的人，正是兩名邊境特使之一，弗朗西斯·楊赫斯本。他接獲不入西藏的具體指示，直

到他確信一支談判團已在崗巴宗聚集，而且它的成員具有足夠名望進行協商。由於西藏人沒興趣討論邊境問題，甚至堅決反對讓任何外國人進入西藏，楊赫斯本正當懷疑，除非他強推這議題，絕不會有西藏官員到崗巴宗來會見他。就算他們來了，也不會討論邊界問題，而是要他退回邊界外。因此，他決定把不行動的指示解釋為「只針對我個人」，他寫信給他的父親，「也就是說，我將把電報中的『你』理解為只限 F. E. Y，我要派我的護衛過去。」[53] 護衛人員奉令，務必要讓對方官員留下深刻印象，也就是他們的領導人位高權重，而他只會越境去會見地位平等或更高的西藏人。

結果有三名官員在等上校，兩個西藏人和一個清人，白求恩上尉派了一名信差去通知楊赫斯本，楊赫斯本決定讓這些人等候十天，在這期間他採集蘭花、報春花，讀丁尼生的書。他估計，等待的時間越長，情勢就越顯得重大，那些官員也會越渴望談判，因而避免一場危機。最後，在一九○三年七月十八日，楊赫斯本和一小隊騎乘護衛兵下了康格隘口（Kangra La）的北坡，緩緩朝向遼闊的西藏高原邁進。就這樣，西藏邊境特使團正式展開它損失慘重的西藏任務。

有個代表團正等著楊赫斯本，雙方進行了一次簡短、不甚圓滿的交流。會中楊赫斯本發表了一次正式講話，概述了印度政府的主要不滿：西藏大舉限制和印度的貿易；一些藏人搬了石頭來標示和錫金的邊界；印度總督給達賴喇嘛的信（陳述這種種罪行）被原封退回了。由於不確定誰是這群人當中的決策者（如果有的話），楊赫斯本向代表團遞交一份關於這些抱怨的書面報告，讓他們可以呈給決策系統上級。「可

是他們像甩掉毒蛇似地把那份文件扔了。」後來他寫道。[54]

西藏人不慌不忙；直到特使團及其護衛隊離開西藏領土返回錫金，他們可能都不會針對這些或其他問題進行討論。不僅如此，官員們還對楊赫斯本的護衛規模提出質疑。「我解釋說，那只是符合我的軍階等級的護衛，」楊赫斯本指出。但西藏人反駁，他們誤以為「這次談判……是友好的，因此他們自己並未帶武裝護衛。我回答說，談判當然是友好的，要是我有任何敵意，我應該會帶兩百多個手下。」[55]

會議不歡而散。「這些所謂的代表再也不曾到崗巴 Jong〔Dzong〕來見我們，」楊赫斯本寫道，「而是把自己關在堡壘裡生悶氣。」[56] 在隨後的僵局中，楊赫斯本沮喪地忘了他的結婚紀念日。「親愛的，」一個月後，他寫信給妻子，「我無法向妳形容我有多難過和懊惱，我竟然渾然不覺地讓我們的結婚紀念日就這麼溜過。」[57]

僵局持續了數週。楊赫斯本否決了暫時將部隊撤回錫金——那裡天氣較暖和——的提議，說這只會「稱了那些藏人的心意。」[58] 八月底，當一群來自扎什倫布寺、代表該國第二大精神領袖班禪喇嘛的藏人前來談判，情勢短暫好轉，但很快就可看出，大喇嘛只想談科學，而且是西藏科學。這位方丈是「一位有趣的老先生，」楊赫斯本寫道，但他的「智能」有限。「當我脫口說出一些暗指地球是圓形的看法，他糾正了我，而且〔他〕向我保證，等我在西藏生活得久一些，花更多時間研究，我會發現它不是圓的，而是平的，不是圓形，而是三角形，就像羊的肩骨。」[59]

情況一天天陷入膠著。楊赫斯本將他能找到的所有關於

俄羅斯干預的流言蜚語轉發給寇松，不管這些謠言有多荒謬，此外還想方設法激怒自己的政府授權使用武力，再不然，當這招行不通，就激怒西藏政府做出蠢事。他派他的一名軍官貝利（Frederick Bailey）和一隊印度兵前往附近一座據說居民懷有敵意的村莊。「我們想挑起爭端，」貝利告訴他的父母，「並且準備像這樣派出巡邏兵。」[60] 一名村民拉住貝利的馬韁阻擋他前進，貝利威脅要對他開槍。那人懇求貝利回頭，說如果他繼續往前，所有村民都會被砍頭。又有一次，貝利逮捕了幾名藏人，把他們當作囚犯帶回營地，可是西藏方面毫無反應。

與此同時，楊赫斯本接獲報告，說為數兩千六百的藏軍已在帕里聚集，準備前往拉薩，他們「已作好開戰準備」。為了保險起見，他增加了兩百名護衛兵，並向總督發送一份報告，指出他已在崗巴宗待了三個月，「卻遲遲無法展開談判」，而他從藏人那裡遭受的就只有「全然的阻礙」。[61] 接著他又補充，「一個可靠的人告訴我，他確信藏人在逼不得已、發生緊急狀況前不會有任何行動。」[62]

緊急狀況是可以安排的，最後楊赫斯本面臨兩個，一個是他自己安排的，另一個則是幾名西藏犛牛賊送的禮物。在崗巴宗度過喪氣的幾週後，楊赫斯本決定，他需要一些關於藏人究竟在想什麼、做什麼的深入情報。為此，他指示翻譯官奧康納招募兩名錫金人擔任英國間諜。奧康納派出這兩人，兩週後見他們沒回來，他開始擔心。八月六日，有消息稱，這兩名間諜已被擄獲並監禁，於是，楊赫斯本給西藏當局十天時間釋放這兩名囚犯。在沒有回應的情況下，楊赫斯本寫信給寇松，建議印度政府「不妨對此案給予多些關注」。[63]

這正是寇松和楊赫斯本一直在等待的爭端——寇松甚至私下敦促楊赫斯本必要時「製造」事端，藉以突破僵局。寇松急切地用電報將這消息傳給印度事務大臣，舉證此事「足以證明西藏當局的敵意以及他們對文明慣例的蔑視，」竟然逮捕兩名英國國民並把他們送往拉薩，據信「〔他們〕已在當地遭到凌虐及殺害。」[64] 事實上，那兩人既未受到凌虐，也沒被殺害。後來他們毫髮無傷被釋放，據報他們受到了善待。

這次安排並不圓滿。例如，楊赫斯本和寇松都無法解釋，兩名英國特工對藏人進行間諜活動是如何構成對英國政府的冒犯。他們也無法解釋，那兩人隨後遭到拘捕是如何像他們所宣稱的，構成藏人的挑釁行為，而不是像多數國家發現間諜滲透時的做法。事實上，多數國家在這種情況下會將間諜處決。最後，印度事務大臣並未上鉤，因為內閣「強烈而無異議地反對和西藏陷入沒完沒了的紛爭」。[65]

然而，幾週後，在十一月初，第二個狀況出現，儘管事態顯然不如第一次嚴峻，結果卻十足關鍵。原來是，一些藏軍攜帶著幾頭越過邊境遊蕩到西藏的尼泊爾犛牛潛逃了。在寇松給內閣的情緒激動的電報中，這次邊境爭端成了「公開的敵對行動」，在其中「西藏軍隊……襲擊了邊境上的尼泊爾犛牛，並帶走好幾隻。」[66] 這椿盜牛的驚人消息顯然佔了上風，因為幾週前反對在西藏發生任何長久糾葛的同一個政府，這時卻發電報給寇松，「〔由〕於藏人最近的行為，國王陛下政府認為非採取行動不可。」於是他們批准了前進江孜的任務，」即前往拉薩的中途。[67] 寇松立即將楊赫斯本召回西姆拉進行緊急磋商。因為一些藏族士兵帶著五、六頭不屬於他

112

們的尼泊爾犛牛逃跑，偉大的大英帝國眼看就要開戰了。

一到西姆拉，楊赫斯本馬上和總督展開私人會晤，據他後來寫道，是一次標準的寇松會晤。

一到達，我便和他進行了一次極為典型的面談。他先要求我描述一下情況。我照做了。
接著他問我現在有什麼打算。我說除非前往拉薩，我不認為我們應該和他們打交道。不管怎樣，也應該到位於中途的江孜去。他提出各種反對意見：這可能會引起全國〔群情〕激憤；我們勢必得大量增加護衛兵力；該如何讓軍隊越過喜馬拉雅山，該如何得到補給，該去哪找運輸工具？能想到的每一個反對意見他都提出……然而，當我第二天出席一場政務會議，我發現他和我的觀點完全一致，還對所有提出和他〔自己〕〔提過〕的相同反對意見的成員進行抨擊。[68]

第二天的會議實際上是一場戰爭會議。楊赫斯本坐在印度武裝部隊統帥基奇納勳爵和寇松勳爵之間，席間坐滿大批英屬印度的各類高級官員。會議目的是策劃入侵西藏，儘管當時或之後都沒人稱之為入侵。名義上它仍然叫西藏邊境特使團，儘管根據與會高官的審慎判斷，這支隊伍顯然需要一千一百名武裝士兵（人稱「護衛隊」）、兩門機關槍（每分鐘發射七百發）和四門大砲來保護。

倫敦的官員們當然對寇松和楊赫斯本兩人抱持懷疑，而

且在批准前進到江孜的電報中進一步聲明，「〔HMG（國王陛下政府）〕認為此一行動不應導致任何形式的佔領或永久干涉西藏事務。推進的唯一目的應該是圓滿解決問題……」[69] 不幸的是，如何圓滿解決並沒有具體說明，這讓印度事務大臣布羅德里克（John Brodrick）深感擔憂，他立刻致函寇松，強調「目前英國對*任何形式*（斜體標示）的小戰爭實在是興趣缺缺。」[70] 但損害已經造成；楊赫斯本已準備前往拉薩。

十二月十三日，楊赫斯本登上耶勒普隘口（Jelep La）頂部，這處隘口高 14,009 呎（4,270 米），將錫金與西藏分隔開來。沿著通往春比谷（Chumbi Valley）的道路，在他前後方綿延開來的，除了一千一百多名士兵——多數是錫克人和廓爾喀人，加上少數幾名掌有總指揮權的英國軍官——還有 10,091 名挑夫和工人、7,096 頭騾子、5,234 頭公牛、1,513 頭西藏犛牛、1,372 匹駄運矮馬、185 匹騎乘矮馬、138 頭水牛、6 頭駱駝和 2 頭混血斑馬（半斑馬半驢）——將近一半動物將在途中死亡。

第一站是亞東村。這座村莊坐落在一道阻絕錫金道路的圍牆後方。隊伍進入西藏領土後不久，亞東的使者會見了他們，並提出三項要求。第一項是要求上校和他的部隊撤退出邊境，同時承諾以談判作為回報。上校拒絕了。第二項是要求楊赫斯本留在原處，直到拉薩派出談判代表，楊赫斯本知道這需要二到三個月時間。上校再次拒絕。第三項是問上校，如果他發現亞東的圍牆大門對他關閉，他會怎麼做。上校說他會把它炸開，邊指著他十磅砲彈大砲中的一具。最後，亞東的大門打開來，軍隊和裝備運輸隊順利進入秀麗的春比谷。

特使團估計，第一次真正的抵抗將發生在距離西藏四十

哩遠的地方，一個叫做帕里宗的雄偉堡壘。該要塞坐落在一座可俯瞰通往江孜和拉薩道路的山脊上。然而，當堡壘大門打開，數百名面帶微笑、手無寸鐵的藏人湧了出來，伸出舌頭表達傳統的友好問候，承諾絕不抗拒。軍事分隊首領麥唐納（James Macdonald）上將慶幸避免了一場衝突，但他的一些錫克和廓爾喀士兵卻抱怨失去了一次展示勇氣的機會。至於政治代表團領導人楊赫斯本，則對特使團截至目前能免於暴力推進感到鼓舞。然而，當麥唐納決定佔領該要塞，他非常憂心。雖然這是一項合理的軍事戰略，但對於一支單純的邊境特使團來說，這似乎是不必要的挑釁舉動。

從帕里宗出發，特使團又前進了二十哩，穿過唐古隘口（Tang La）來到荒僻的堆納村。基於沒人理解的原因，上校提議在堆納上過冬，然後再前往江孜。楊赫斯本本人形容堆納村是「我見過的最污穢的地方」，宣稱它的周遭環境「悲慘至極」，[71]而他的官員們也都同意，其中一位甚至說它是「地表數一數二最悽慘、最不討喜的地方」。[72]楊赫斯本和官員們在小村莊找到住處，但那些房子又髒又臭，儘管寒風刺骨，他們寧可待在帳篷裡。

麥唐納上將認為堆納村非常不適合冬季紮營；它離最近的一棵樹三十哩，離最近的水源三哩，高 15,000 呎（4,570 米）（略低於白朗峰），總共只有三棟建物，完全暴露在青藏高原上，白天陽光灼傷皮膚，夜晚寒冷引起凍傷（士兵們睡覺時都把步槍的槍栓放在睡袋裡），風強得足以把人從馬背上吹走。麥唐納敦促楊赫斯本改在位於後方六十哩、較低且較溫暖的春比谷紮營，那裡有灌木林（作為燃料）以及馬匹、駄

獸需要的牧草。當楊赫斯本拒絕，麥唐納勉強同意在堆納村留下一小支防禦兵力，然後，在和楊赫斯本的一陣「激烈爭吵」之後，他將主力部隊撤向山谷。當晚，楊赫斯本寫信給妻子，說他「以從未有過的激烈方式訓斥〔麥唐納〕……可是話說回來，我覺得和這麼個頑強的人在一起，我不得不像對驢子那樣責罵他。」[73]

兩個領導人嚴重不合。楊赫斯本大膽、果決、敢於冒險，麥唐納則是神經質、優柔寡斷而謹慎。楊赫斯本形容這位上將是光會潑冷水的「老古板」，而且毫不諱言他是這次任務成功的最大障礙之一。[74]背地裡，麥唐納的部屬因為他的過度謹慎，稱他「退休老麥」。一個叫普萊斯考特的上尉寫信給妻子，「麥唐納上將越來越喪失勇氣……他和大家期待的不太相同。他神情懦弱，完全受他那群沒用手下的左右，而且抽煙抽到生病。」[75]楊赫斯本在這期間的家書充滿關於麥唐納以及他的膽怯的激烈言論，說他表現得「好像藏人是由拿破崙領導似的。」[76]

值得稱許的是，麥唐納在這次任務中創下英印最低傷亡人數，堅持尊重寺廟的神聖性（許多士兵爭相掠奪），對他的下屬照顧有加。以足堪模範的禮貌和尊重對待西藏囚犯，並具有優異的戰場本能。若非很不幸地被拿來和果敢魯莽又多彩的楊赫斯本比較——必須說，他的果敢魯莽又多彩正是特使團五位隨行記者的絕佳新聞材料——麥唐納在入侵西藏敘事中的風評無疑會好很多。

就在麥唐納撤回春比谷之後，上校失去耐性，對位在吉汝村的營地進行了大膽但失敗的造訪，然後在遭到斷然拒絕

後安頓下來，在堆納待了三個月之久。那年冬天，十一名印度兵死於肺炎；郵務部門的一位路易斯先生因凍傷不得不雙腳截肢，隨後死亡；眾多的隨營人員被遺棄；消化不良和支氣管不適（由於海拔高度）普遍存在；風無情刮著，暴風雪不時給營地覆上數吋厚的積雪。每隔兩週左右，就會有一名代表從吉汝村策馬過來，通常由拉薩大將軍本人帶領，重申你們必須返回亞東的標準說法——同時收到標準的回應。

到了三月底，麥唐納上將已帶領他的部隊越過耶勒普隘口，朝堆納村推進。這是一項關係到近萬人的大規模後勤工作，遠征隊的每名成員平均配有八名挑夫。一整隊挑夫負責搬運進入西藏沿途設立的電報線路桿。據觀察，雖然當時英國工會規定砌磚工人不能負載超過十四磅的貨物，但挑夫所運送的木桿，每根重九十磅，由二到三人扛運。一個廣為流傳的故事是，某天，兩個喇嘛看著郵務工程師架設線路，他們問帶隊工程師特魯寧格先生，電線是做什麼用的。他回答說，英國人欠缺好的西藏地圖，老是迷路，由於他們希望盡快離開西藏，因此需要電線來找到回印度的路。有些人認為，特魯寧格先生的話多少促成了一個奇怪現象——也就是西藏人從未試圖破壞那些線路。

隨著部隊抵達堆納村，可說為挺進江孜作好了準備。這個村莊位於更深入西藏六十哩之處，也是特使團未獲准前往的地方。三月三十日晚上下了六吋厚的雪，但三十一日早上天氣晴朗，眾人準備在七點半以前動身。士兵們精神振奮，很欣慰在春比谷和堆納村等了三個月，總算又開始行動，一想到能在這天結束前展開作戰，尤其興奮莫名。畢竟，有

一千到一千五百名武裝藏人正在吉汝村——沿途的下一站——等著他們,而那些藏人奉令阻擋英國人進一步推進。儘管如此,眾人也明白展開真正戰鬥的希望十分渺茫;西藏人是用長矛、大刀、燧發槍和火繩槍「武裝」的(那些槍每次射擊後都得重新填彈),再說他們曾經兩度發出同樣的威脅,說要阻擋特使團前進,一次在亞東,後來在帕里要塞,但最後都退到一邊,讓英國人通過。眾所周知,西藏人和英國軍隊一樣,已接獲命令,除非對方開火,否則不得動手。麥唐納的人已準備好迎接失望。

軍隊在四小時內完成到吉汝村的十哩路程,於十一點三十分到達村外。一道長而低矮的圍牆從右側山脊的底部延伸出來,穿過通往江孜的幹道,往左邊不遠處的一座湖泊綿延數百呎。西藏人群聚在圍牆沿線,以及牆內一些叫做桑加爾(sangar)的倉促組成的石頭掩體中。當楊赫斯本和麥唐納靠近,拉薩大將軍騎著馬出來迎接,雙方坐下來交談。將軍照慣例提出要求,楊赫斯本也照慣例予以回絕,然後上校要求將軍把他的部隊撤走,好讓他的士兵能前進。將軍回答說,他的士兵不會移動,同時也不會反抗。

楊赫斯本給西藏人十五分鐘撤退,在這當中,他的手下緩緩從三面包圍西藏人,並拿出他們的兩把馬克沁(Maxim)機關槍和幾具大砲。當時限結束,麥唐納兩度請求楊赫斯本准許開火,但上校拒絕了。相反地,他命令他們強行解除敵人的武裝,錫克人和廓爾喀人出面,奪下藏人手中的武器——就某些人而言是珍貴的傳家寶。怒火點燃,零星打鬥爆發,緊張情勢急遽升高——接著一聲槍響。

在隨後關於這場吉汝村事件的許多記述中，雙方都指責對方先開火，觸發了混戰。西藏人聲稱他們無緣無故遭到英國人的射擊，並作出自衛回應。英國人則聲稱他們在試圖解除藏人武裝時遭到對方開火和刀劍攻擊。日後楊赫斯本和兩名記者的一些說法還補充，說是拉薩大將軍本人抓起左輪手槍，轟掉一名試圖壓制他的印度士兵的下巴，因而觸動了這次交戰。儘管對事件的起因存在歧異，但雙方都同意接著發生的完全是一場大屠殺。

從僅僅二十碼的距離，印度兵用步槍射擊一大群灰撲撲聚集在圍牆內的藏人，他們的人數因先前從掩體潰逃下來的士兵而增加不少。在圍牆兩邊，雙方近距離相互開火，但藏人在每一次射擊後都必須重新填彈，能勉強擊出一發就算幸運的了，然而每個英軍士兵已用手動連發步槍射出不下十二發了。儘管圍牆邊有數十名藏人死於近距離戰鬥，但還有數百人被兩門共發射了一千四百多枚彈藥的機關槍擊倒。不可思議的是，許多西藏人甚至沒試圖逃跑，而是在機關槍還在掃射時緩緩離開戰場，對現代武器造成的大規模屠殺感到震驚，也對他們佩戴的護身符的失效驚愕不已——據他們的上師說，護身符可以保護士兵免受子彈傷害。負責其中一具機槍的中尉寫信給他的父親，「我厭倦了殺戮，於是停止射擊，儘管上將下令盡可能一網打盡。真希望我再也不必射殺想要逃跑的人。」[77]

那些試圖逃走的西藏人並沒有好到哪裡去，他們騎著馬被追趕，接著被擊倒，不然就是被機關槍或砲彈碎片轟下。一名英國醫生指出：「〔圍牆邊〕的烏合之眾湧向後方，」一名英國醫生記述，「接著他們扔掉武器，潰散開來然後沒

命地逃走……」當藏人通過「射擊熱區」逃跑，他們「被我們的密集槍火打得遍體鱗傷，被山上砲台的彈藥炸得粉碎，幾乎無一倖免。整個過程約莫十分鐘結束，在這段時間內，拉薩軍隊的菁英就此毀滅。」[78]

事實上，戰鬥持續了近五分鐘，而非十分鐘；甚至有人估計僅僅持續了兩分鐘，也就是馬克沁機關槍發射一千四百發——戰鬥結束後，在兩具機關槍底下發現的彈殼數量——子彈所需要的時間。在這當中，約有六到七百名藏人被殺，包括拉薩大將軍和另外幾名高官，還有兩百人受傷，其中二十人後來死了。英國方面有六人受傷，無人死亡。「這根本是大屠殺，」當晚楊赫斯本寫信給父親，並且在給海倫的信中寫道，「我度過極其痛苦的一天。」[79]

甚至在機關槍停止之前，戰場上已設立了臨時敷療站來照顧傷者——最初是印度士兵用自己的戰場敷料來為藏人傷患包紮——不久，一家野戰醫院開始治療病患。西藏人完全預料到會遭到槍擊——他們雀躍地向照料他們的人保證，他們也會對他們的戰犯這麼做——並且對俘擄者的仁慈感到震驚、困惑。「藏人對我們所做的事感激莫名，」楊赫斯本後來寫道，「儘管他們不解為何我們一下要他們的命，一下又要救他們。」英國人對他們戰犯的勇氣和堅忍十分欽佩，其中有個雙腿截肢者開玩笑說，他猜下一場戰鬥他肯定會變成英雄，因為他再也不能逃跑了。

被俘的藏人都受到妥善照顧。「我們讓戰俘們工作，但付給他們酬勞，」楊赫斯本寫道，「結果他們過得太舒坦，竟然要求別釋放他們。」[80]英國人最終釋放了所有的戰犯——

最年長的除外——讓他們每人帶著五盧比和一包香煙回家。

　　儘管這只是對藏人的幾場激戰中的第一場，但在吉汝村的交手是決定性的。西藏挫敗的規模之大——極不平衡的傷亡數字，幾分鐘內便定出勝負——毫無疑問證明了，不管達賴喇嘛派多少兵來對付他們，英國人幾乎可說將戰無不勝。實際上，在吉汝之後，英國人可以在西藏為所欲為，想去哪就去哪。現在只有一個問題，英國人到底要什麼？

　　對楊赫斯本來說，答案很簡單：從一開始他就相信，解決西藏問題的唯一辦法是進軍拉薩，然後和達賴喇嘛談判出一項協議。私底下，寇松持有同樣觀點，但在職務上，他必須執行國王陛下政府的政策，而國王陛下政府又必須顧及俄羅斯人的感受。俄羅斯人雖然被英國視為在西藏的競爭對手，但在此一時期也是它在歐洲陣線的重要盟友，在對抗德國日益增長的海軍擴張、阻撓法國在中東的圖謀方面，和英國有著共同目標。正如英國政府的電報所揭示的，它在整體西藏事務上其實嚴重矛盾。雖然這次任務主要是因俄羅斯滲透西藏的傳言而發動——儘管這理由從未被正式提出——但隨著時間過去，始終沒發現俄羅斯的武裝、指導或其他俄方影響力的跡象，任務眼看就要陷入難堪局面，帝國過度擴張的又一例，尤其它是由膽大妄為的弗朗西斯・楊赫斯本在總督的煽動下，當成大事領軍執行的。在吉汝村大屠殺——透過五名隨行記者的定期發稿，被英國媒體詳細報導——倫敦內閣的多數成員和許多英國民眾都深信，特使團應該盡早從西藏撤離。

　　四月五日，照料完藏人傷患後，特使團展開前往江孜的

六十哩行軍。他們在紅神像峽谷＊遭遇抵抗，數百名藏人在縱隊蜿蜒著穿越峽谷時向下朝他們開火，但在印度兵火速攻佔高地、擊退藏人之後，入侵者再度獲勝。兩百名西藏人陣亡，三名印度兵負傷。

三天後，即四月十一日，特使團抵達江孜，預計在那裡展開一場激戰，以奪取該鎮山丘頂上的巨大要塞和毗鄰的寺院。可是當縱隊到達那裡，要塞司令衝出來會見兩名領導人並向他們求助。他告訴他們，他的要塞不能投降，否則他會被砍頭，但他又保衛不了要塞，因為所有士兵都跑走了。因此，他在想英國人或許可以繼續往前，在江孜駐紮下來，假裝要塞不存在。英國人不能這麼做，但在麥唐納派出一組人，確認這座堡壘確實被棄守之後，他決定不佔領它。

不久，江孜——特使團未獲准許不得超越的地方——開始感覺像崗巴宗了：虛度數日空等藏人出現並展開談判。熬了十一天，楊赫斯本受夠了，他於四月二十二日致電印度政府，請求允許推進到拉薩。「除非拉薩僧侶的力量徹底被打破，」他寫道，「否則不會有結果。」[81] 等待回應的當中，上校收到令人不安的報告，說藏人正在通往首都的沿線聚集，可能是為了抵擋他的推進。他決定派布蘭德中校（Lt-Col Herbert Brander）和三百多名印度兵前往位在江孜前方四十哩

＊ 譯註：一九〇四年四月九日，英軍經過今之康馬縣，往北在一片狹窄河谷地帶遇上藏軍伏擊；因河谷中有兩尊紅色石刻喇嘛像，英軍稱此次戰鬥為「紅神像峽谷之役」（Battle of the Red Idol Gorge）。

的卡若拉，也就是前往拉薩的倒數第二個關口，直接和敵人交戰，清除障礙以便長驅直入。

這是極其大膽的舉措，即使是對魯莽的楊赫斯本——他無權作出這樣的決策——也是如此，而且這是他在未曾徵詢寇松或麥唐納的情況下採取的、極可能終結他的職業生涯的一種舉動。得知此事後，麥唐納大發雷霆，立刻寫了張字條召回布蘭德，但楊赫斯本指示負責傳遞訊息的騎兵慢慢來，還夾帶了一張自己的便條給布蘭德：「基於政治理由，我極力反對你返回，除非敵人的力量增強到足以讓衝突結果難以預料。」[82] 代理總督安普希爾勳爵羅素（Oliver Russell）（寇松在倫敦休探親假）發電報給政府，說楊赫斯本「已脫離正軌」。但在麥唐納、安普希爾勳爵或政府的怒火觸及楊赫斯本之前，西藏人幫了上校一個大忙，挑在這節骨眼上襲擊江孜的英軍營地，該營地在布蘭德的支隊離開後，正面臨人員嚴重不足。[83]

擊退攻擊者之後，楊赫斯本將這次無端襲擊轉化為自身優勢，藉機強推他的主張——也為自己留後路——再度提出准許他前往拉薩的任性請求。他提醒英國政府——

> 我已在西藏待了十個月，在這段期間，儘管我百般忍耐克制，卻一直受到屈辱，如今又遭到蓄意攻擊……既然西藏人已向我發出挑戰，相信〔我方〕政府會採取行動，避免藏人再度像對我那樣對待〔一位〕英國代表。[84]

安下心來的楊赫斯本私下發電報給寇松說，「藏人像往

常一樣正中我們的下懷。」[85]

目前，小規模防禦部隊在江孜的英勇表現，以及布蘭德和他的同僚在海拔 16,522 呎（5,036 米）的卡若拉的驚人勝利——軍事史上海拔最高的戰鬥，部分戰鬥甚至是在巨大冰川下緣展開的——等英雄事蹟，暫時給了楊赫斯本他所需的掩護，他終於獲得繼續推進拉薩的授權，只是有兩個條件：他必須將計畫中的前進行動先行通知西藏當局和清廷駐藏大使（清廷名義上掌控著西藏的外交事務），而這些人士必須有三十天的時間作出回應。

儘管楊赫斯本不認為這種最後通牒能改變什麼，他有義務將這些條件傳達給「安班」（清廷駐藏大使的官方頭銜）和西藏高官。在整個五月以及六月的大半時間裡，當上校等待六月二十五日的最後期限到來，收復江孜要塞的藏人包圍了英軍營地，主要是來自要塞的砲擊，但在英軍防線外也有一些近距離戰鬥。最後談判期限被提前到七月初，但毫無結果，於是特使團於七月十四日開始向距離江孜約一百五十哩的拉薩挺進。途中，楊赫斯本收到不丹大使——上校一直在使用的一位十分契合的調解人——的一封信，解釋說達賴喇嘛本人終於開始關注自己國家的危機；大使轉述，神皇（god-king）寫信要求他「請求英國人不要蠶食我們的國家。」[86]

八月三日，特使團抵達拉薩城門，在城外看得見達賴喇嘛住所布達拉宮的地方紮營。但閣下不在家，因為他在三天前決定，眼前這時機很適合在學僧阿格萬·德爾智的陪同下前往外蒙古，進行為期三個月的宗教靜修，其間他將與外界

隔離。他留下一名攝政，在國民議會的指導下代表他進行談判。在前往拉薩的途中，楊赫斯本接獲英國政府的關於和藏人談判的最終條件。主要有四項：

1. 未經和英國政府協商，西藏人不得與外國簽訂條約。
2. 藏人須允許英國在江孜和噶大克（今噶爾雅沙）建立貿易市場。
3. 藏人須尊守一八九〇年《中英藏印條約》（劃定西藏與錫金邊界）內容。
4. 藏人須向英國支付賠款，金額將由楊赫斯本決定，英軍將佔領春比谷，直到賠款付清。

　　楊赫斯本對這些條款感到失望——它們削弱了他勇敢的錫克和廓爾喀部屬所取得的寶貴成就——他決定自行在協議中增加一項全新條款，並大幅擴充另一項。這則新條款將允許英國人在江孜的商貿市場派駐一名「專員」（agent），最重要的是，這名專員有權「造訪拉薩」。他對條約所做的另一項更改是將賠款金額定為七百五十萬盧比，雖然確定賠款金額完全在楊赫斯本的任務範圍內，但他選擇的實際數字意謂著，每年只能支付十萬盧比的西藏人，可能不得不忍受英國佔領春比谷七十五年，而不是英國政府所期待的三年。
　　這兩個改變在協定於倫敦簽署時無人知曉，楊赫斯本很清楚，他的做法可能會——

　　讓我受到政府的譴責。當然，這是我必須承擔的風險。

我知道我沒有按指示行事。我在極為艱困的情況下運用了我的決定權，後來印度政府把它稱為「無畏的責任感，而阻撓〔我方〕任何一位專員的這種特質都是一種嚴重錯誤。」如果我真的錯了，我想那些還不了解專員會在拉薩遭遇什麼處境，就牽制他，把他限制在如此狹窄政策內的人，他們自己也不能算是毫無過失。[87]

和藏人與清廷駐藏大使（Amban，英國官員稱他「火腿」Hambone）的談判持續了一個多月，其間英國政府提供了大量意見。最後，在九月七日，《拉薩條約》（Anglo-Tibetan Convention）在楊赫斯本的堅持下於布達拉宮簽署。他的理由是，亞洲沒人會對這些條款給予太多關注，但他們會非常重視該協定是在從不允許外國人進入的達賴喇嘛傳奇性住所簽署的這個事實。當協定簽署的消息——不包括兩個改變——正式宣布，最初人們感到極大寬慰，在當前的情況下，西藏事務總算盡可能體面地得到了解決，包括政府在內的各方也對楊赫斯本表達了高度讚揚，國王甚至發了賀電。當楊赫斯本在十二月初返回英國慶祝勝利，他被授予愛丁堡、布里斯托和劍橋等大學的榮譽學位，應邀向皇家地理學會和蘇格蘭皇家地理學會發表演講，成為阿爾卑斯俱樂部的榮譽成員，獲頒爵士頭銜，並私下覲見了國王。「國王本人極為親切，」楊赫斯本後來回憶，「我們的會面相當私密。他招呼我在他書桌邊的椅子坐下，然後以一種難以言喻的方式，讓我得以像面對自己父親那樣和他說話。」[88]

楊赫斯本對他的君王和英國民眾來說或許是個英雄，可

是當政府得知那兩項未經授權的協約條款，他們非常憤怒。江孜專員有權「造訪」拉薩一事將被普遍解釋為他的職務具有政治色彩，而不單是商業上的。而英軍佔領春比谷七十五年的憂慮則是一種嚴重的困窘。這兩項條款合在一起，等於向所有關注的人──特別是俄羅斯人──表明，一直以來強烈否認對西藏抱有商業興趣──加上建立正常外交關係──以外的意圖的英國政府，一切否認都是枉然，顯然有意大舉涉入西藏事務。

當政府得知這兩項條款，人還在拉薩的楊赫斯本奉令回到談判桌上，將它們撤銷。但是，等了一年多才終於和西藏人坐下來談的上校卻沒這麼做。雖然他在離開拉薩的前一天晚上收到政府的電報，但他把它擱置了好幾天，直到他已經在順利返回大吉嶺的途中，才回覆說，如果部隊要趁冬季來臨前越過喜馬拉雅山，這時回拉薩已太遲了。他很清楚，無論政府對這兩項條款有多麼不高興，萬一部隊的撤離有絲毫延誤，他們肯定更加不悅。正如奧康納幾年後寫的，「〔HMG〕（國王陛下政府）的最大願望是，條約一旦簽署，就盡快離開那個地方，並且……假裝從來沒去過。」[89]

在六年後的《印度與西藏》（India and Tibet）一書中，楊赫斯本描述了此一事件，他在收到電報的那一刻寫道：「在迎向安逸的夢想中，就在抵達大吉嶺的前一天，我受到劇烈衝擊，我在拉薩取得的最佳成績即將被捨棄……」轉眼間，「返鄉的喜悅化為泡影……我深自懊悔承擔了如此棘手卻又權力有限的任務。」

這說法未免太自私自利了。他是在離開拉薩之前收到電報的，而不是在抵達大吉嶺的「前一天」。況且，他很清楚

這兩項條款未經授權——「我收到指示，不須為江孜專員前往拉薩請求許可，」——而且八成會遭到否決。[90]那麼，當政府的反應一如他所料，竟然會給他帶來「劇烈衝擊」，這真是難以理解。儘管如此，楊赫斯本暫時占了上風，擱置電報，以謀略制勝英政府。

但最後他還是聰明過了頭。當他那兩條令人難堪的條款公諸大眾，促使俄羅斯人展開官方調查——英政府最擔心的事——英政府發出上校預料中的譴責。楊赫斯本無視政府指示，濫用權力，破壞了當時與俄羅斯和其他歐洲國家就若干埃及事務進行的敏感談判。「我們無法接受我方代表不遵從命令所造成的局面，」印度事務大臣電告代理總督。首相的發言甚至更為嚴厲。「〔我〕們奉行不干涉政策。深感悲哀的是，無論目前我們多麼努力，楊赫斯本上校的輕率行為使得我們難以完全擺脫」由於「仿效俄羅斯最不可取的外交手段」所招致的不幸和不公指控……楊赫斯本上校……使我們蒙受損害……」[91]

事務大臣向仍在英國休假的寇松吐露，「放棄楊赫斯本似乎已在所難免了，〔總理〕認為切斷和〔他〕的關係涉及國家榮譽。」[92]楊赫斯本受到政府的譴責，最終，在江孜的新代理人——楊赫斯本的可靠翻譯官法蘭克・奧康納——奉令重新談判條約內容，撤銷了兩項唐突的條款。

數年後，在他關於這次入侵的記述的序言中，楊赫斯本以一種虛情假意的 mea culpa（拉丁語：認錯）態度，對這整件事提出最後說法：

我充分意識到，在處理那些落在我身上的職責的過程

中，我犯了若干錯誤。在外交和軍事需求之間，以及國人期待和西藏實際情勢的需要之間的準確無誤的調整，只有一個臻於完美的人才能達成。我還沒到那程度的我，無疑犯了錯誤。我只能假定，要是我從未犯錯，就永遠不會成功。[93]

到頭來，寇松勳爵是對的：他知道上校會越權——事實上，他就指望這點——如今上校正為此付出代價。此後，楊赫斯本在政府中一直是 persona non grata（拉丁語：不受歡迎人物），聲譽也從未恢復。然而，他依然是愛德華七世時期的一個熱門人物，極受歡迎的演說者，最終還被任命為皇家地理學會主席。關於他得罪了俄羅斯人的種種指控，他毫無悔意。「俄羅斯人〔大可〕盡情抗議。」起碼我們現在……對我們的東北邊境安心多了……」[94]

當他於一九〇四年十二月返回英國，官方的譴責落在他頭上之時，讓他極感寬慰的是，他知道起碼國王不在譴責之列。國王很清楚楊赫斯本引發的爭議，想讓他放心。「很抱歉你和政府之間有了點小分歧……」這是兩人見面時，國王對上校說的第一句話，接著又說：「我贊成你的一切作為。」[95]

在布達拉宮簽署條約過了兩晚，楊赫斯本從拉薩寫信給他的父親，「我一生的最大成就已經達成。」[96] 事實上，十七年後他至少還達成了另一項巨大成就：由榮耀的弗朗西斯·楊赫斯本擔任主席的英國皇家地理學會大力贊助的探險隊的兩名成員，成為站在珠峰山腳下的第一批人。

在西藏，一切平靜無事。和西藏人重談條約後，此時擔

任江孜專員的法蘭克・奧康納不是太忙碌。事實上，除了談判工作之外，奧康納最令人難忘的或許是在印度買了一輛寶獅貝貝（Peugeot Bébé），讓人把它拆解，拖運越過喜馬拉雅山，然後在江孜重新組裝，在那裡為開心的西藏友人和政要提供短途搭載。旅途當中這輛寶獅後面總是跟著一支馬隊，因為它的化油器在高海拔缺氧時很容易故障，這時必須將馬兒套在車上，把它拖回江孜。

事實上，無論從任何角度——軍事、外交、經濟或政治——整個西藏事務—大博弈的最後一幕—幾乎令人難堪。它所招致的人命損失——近三千名藏人、四名英國軍官、一名當地官員和二十八名印度士兵——加上財政支出，幾乎沒有換來任何結果。經過十四個月的努力和幾場激烈戰鬥，以及在拉薩發現共三具俄製步槍——它們在當地「比 Huntley & Palmer 餅乾還要罕見」——之後，如今英國人分別在江孜和噶大克有了貿易市場和商業專員。[97] 業務不算熱絡，但西藏起碼有了第一輛 Peugeot 汽車。

這場大博弈就這麼虎頭蛇尾地結束。

登山者可不這麼想，尤其是英國登山者，因為對這些人來說，入侵西藏改變了一切。別的不說，它標示著西藏從此結束了與外界的隔離，另一方面，《拉薩條約》的條款給了英國在該地區些許立足點，人們認為這恰足以適時說服藏人允許英國人進行勘探和地圖繪製活動。吸引登山者的正是這份展望，因為，如果能探索西藏，那麼發現珠峰自然只是遲早的事。

對外交人員、官僚和政客來說，弗朗西斯・楊赫斯本或許是不受歡迎人物，但他將永遠是登山者心中的英雄。

Chapter 4

Close quarters

「禁地」

當南北極被攻下，探險家們的野心一下子全部集中在珠峰。
這是最後一項使命，或許比其他使命都來得艱鉅。這是對人
類技能和勇氣的挑戰，是對大自然最後一個神祕堡壘的令人
神迷的挑戰。

圍繞著最高峰的……在地圖上是一片空白。那座山矗立著，
通過望遠鏡可看到，無比壯觀；它的山坡從未有人類足跡。

——約翰・諾亞（John Noel）《穿越西藏到珠峰》

（*Through Tibet to Everest*）

　　亞歷山大・米歇爾・凱拉斯（Alexander Mitchell Kellas）
正在追求一項紀錄。雖然他不是個特別虛榮的人，但他很自
豪自己的登山成就。在一九一一年夏天的喜馬拉雅之行中，
他知道自己有機會打破朗斯塔夫（Tom Longstaff）四年前攀
登特里舒爾峰（Trisul）創下的世界最高峰攻頂紀錄。然而，
此時，在他位於堡洪里峰（Pauhunri）山坡低處的營地裡，他
更關心的是兩隻顯然被雙親拋棄了的幼小雲雀。「全然出於
無意，我們在距離一只鳥巢三碼的地方搭〔了〕帳篷。從我
們安頓下來後聽到的哀鳴中，我確信我們一定是叨擾了什麼。

一查看，我們發現一只有兩隻幼鳥的鳥巢。」凱拉斯擔心親鳥由於不敢太靠近，因而停止餵養幼鳥。「我想移動帳篷，因為我擔心〔小傢伙們〕會餓死。」[1]

這是凱拉斯的性格特色，既能專注於締造登山紀錄的挑戰，同時又為兩隻雲雀雛鳥的安危擔憂。他是個充滿矛盾的人：他是教授，也是狂熱的登山者；聆聽別人說話的科學家；成名的隱士；身材瘦小，卻以好體力著稱。凱拉斯的衝突性角色在登山界是個異數，也讓他成為極度吸引人的人物。但他們並未妨礙或貶低他，因此他迅速成為最成功，也是同輩中最受喜愛的喜馬拉雅登山者之一。

凱拉斯警覺守護著雲雀幼鳥好幾小時。不久，當「親鳥〔之一〕過來餵牠們，而且在下午和次日早上，持續地每隔幾分鐘過來一次，」[2] 他大大鬆了口氣。那麼登山紀錄呢？他打破了嗎？那年夏天，他確實設法攀爬了堡洪里峰，並且在六月十四日攻頂，可惜那座山高 23,180 呎（7,065 米），比特里舒爾峰低 280 呎（85 米）。起碼大家是這麼想的。

從一九〇四年楊赫斯本使團撤出西藏，到一九二一年人類首次嘗試攀登珠穆朗瑪峰之間的十七年當中，有三個名字主宰了珠峰的故事。在這期間，塞西爾・羅林（Cecil Rawling）、約翰・諾亞和亞歷山大・凱拉斯距離珠峰越來越近，比前人解開了更多珠峰的奧祕。透過他們的探索——就諾亞和凱拉斯來說，尤其是他們的照片——這三人首次證明了，只要能設法進入西藏，就有極大機會找到珠峰。

一九〇四年九月弗朗西斯・楊赫斯本離開拉薩時，尋

找珠峰的念頭已在他腦海中縈繞了近二十年。雖然他初次看見珠峰是最近的事，也就是他在大吉嶺準備前往崗巴宗之前十五個月，事實上他至少從一八九二年就開始積極策劃潛入西藏，勘查珠峰周圍的地區，甚至攀登它。早期的計畫毫無成果，但他對這座山的迷戀始終不變。

從大吉嶺望去，珠峰只是一百三十哩外的一個地平線上的小點，但從楊赫斯本幾乎每天清晨都據以眺望群山的崗巴宗看去，他和山的距離拉近了三十哩——歐洲人不曾到達的近距離——當這座山在多數清晨被太陽照臨，上校只覺目眩神迷。一年後，當楊赫斯本抵達拉薩，他已成為當時西藏最有權勢的人，而他決心利用自己的權位去推動追尋珠峰的壯舉。儘管最終他本身並未比在崗巴宗時更接近那座山，但持平地說，沒有任何人比弗朗西斯・楊赫斯本在開啟通往珠峰之路上頭貢獻更多。

楊赫斯本在終結侵藏戰爭的九月七日條約中加入的一項次要條款是，授權一支團隊前往探索、繪製布拉馬普特拉河（Brahmaputra R.）上游河谷的地圖。因此，離開拉薩之前，楊赫斯本已獲得官方許可，首次進入並考察西藏西部，包括珠峰周圍的區域。探險隊的表面目的是騎馬往西行進，追蹤並繪製雅魯藏布江——印度稱布拉馬普特拉河——的地圖，找到它的源頭，然後越過喜馬拉雅山脈返回印度。第二個明確目的是，讓英國人熟悉噶大克周圍的民族和地理環境。噶大克是條約授權的第二個貿易市場所在地，位於歐洲人不曾造訪的西藏西部偏遠地區。

噶大克或許從未有英國人造訪，但大家都知道，要到達

噶大克，需要一趟非常接近珠峰的探險，儘管沒人清楚珠峰距離噶大克的路線究竟有多遠，甚至不確定能不能從預定勘測沿線瞥見它。但可以肯定的是，探險隊的成員，無論他們是否看見這座山，都會在這趟旅程中比以往的任何西方人更接近珠峰。

噶大克探險隊領隊是塞西爾·羅林上尉，他是一名工程勘測員，曾被派駐西藏邊境特使團，探索、勘測楊赫斯本團隊前往拉薩路經的各個地區。噶大克探險隊代表著外國人首次獲准進入西藏——羅林曾在數月前曾非正式進入——更史無前例的是，這是西藏首次允許外地人在這裡進行探勘和測繪地圖，遺世獨立的藏人對這種事通常是極為反感的，因為他們知道，就英國人而言，探勘幾乎總是侵佔的先導。該團隊從達賴喇嘛取得的許可表明「來到拉薩解決英藏問題的英方已締造了一份和平條約，」並且一路上命令官員不可「引發任何騷亂或紛爭。各區都得向政府通報有關薩希布們通過的實情……」[3]

三十四歲的塞西爾·羅林和楊赫斯本極為酷似。他熱愛冒險，追求刺激；他是那種會讓倫敦白廳街的高官們徹夜難眠的英屬印度官吏。早先非法闖入西藏中部的期間，他隨時都可能遭到逮捕，甚至被拘禁。事實上，有些早期的英屬印度「間諜」就被藏人處死了。楊赫斯本非常了解羅林的冒險精神，特別在他離開拉薩前警告他，就算有機會，他無論如何都不該貿然攀登珠峰。失望透頂的羅林後來說，要是沒有這些指示，他極可能是第一個登上珠峰的人。

靠著一張四十年前的地圖，羅林的探險隊將穿越八百哩

的西藏，並且必須趁著冬季封鎖大部分喜馬拉雅隘口，將隊員們困在青藏高原上之前的幾週內完成。但最讓人擔憂的是，隊員們將通過的那些地區的人將會如何對待他們，儘管他們擁有通行許可。「這是西藏史上頭一遭，」羅林寫道，「一群只有象徵性護衛的英國軍官即將通過該地……可是雙方直到最近才歇戰，條約的墨跡未乾。難說西藏人會在多大程度上，以及用什麼態度履行他們的義務。」[4]羅林的護衛只有五名廓爾喀騎兵，他沒有說明萬一藏人拒絕遵守他們的義務，他打算怎麼做，但他清楚知道，楊赫斯本為了調查雅魯藏布江的另一個區域所組織的第二支探險隊，由於預定路線上有許多不友善的邊境部落，而被印度政府認為太過危險。

羅林很幸運地集結了一支優秀的探險隊。其中最老練的成員是地圖測繪師查爾斯・萊德（Charles Ryder）上尉，他曾在印度測量局工作，後來成為測量局長——而且和羅林一樣，曾奉令加入西藏特使團。最有趣的無疑是人稱「帽商」（Hatter）的菲德烈克・貝利（Frederick Bailey）。他之所以被稱為「帽匠」，是因為他瘋了似地（mad-as-a-hatter）酷愛打獵，在拉薩旅程中屢屢因其無比的英勇而引人注目。貝利學過藏語，在旅途中擔任羅林的翻譯。後來，他接替法蘭克・奧康納成為江孜專員，進而成為獲頒勳章的探險家、自然主義者。是貝利發現了西藏的藍罌粟——如今以他的名字命名：Meconopsis betonicifolia baileyi。車隊中的另一個英國人是亨利・伍德上尉，也就是寇松一九〇三年派往尼泊爾調查珠峰是否有尼泊爾當地名稱的人。在這趟探險中，伍德將成為第一個從南北兩方看見珠峰的西方人。

除了四個英國成員，這支三十五人團隊還包括二十六名各類後援人員，包括私人僕役、測量助理、行李扛夫、趕騾子的、廚子、一名錫克醫生，以及五名廓爾喀護衛——羅林發現，「儘管他們並未遇上廓爾喀人最愛的那類挑戰，也就是戰鬥，但他們證明了自己是團隊中最有價值的人手。」此外還有四十三匹矮腳馬，十七匹用來騎乘，二十六匹用來搬運行李；還有幾頭犛牛。十月十日上午，探險隊從拉薩出發，開始對羅林口中的「這個古怪而迷人的地方」進行歷史性的探索。[5]

第一站是一個叫東澤的小鎮。這裡距離江孜約一天騎程，不算是開始旅程的吉利地點。訪客們大都知道，東澤曾是二十五年前西藏排外狂熱的一次不名譽事件的發生地。當年，一位名叫薩拉特·錢德拉·達斯（Sarat Chandra Das）的印度人在東澤方丈的寺院做客數週。達斯實際上是著名的學者探險家團的一員。這是一個由印度國民組成的優秀小團體，受過印度測量局的簡單勘測訓練，被派往尼泊爾和西藏進行祕密測量，常偽裝成西藏僧侶。方丈顯然不知道達斯其實是一名英國間諜，但不管他是否知道，他都犯下了與外國人接觸的罪行——狂熱排外的資深西藏喇嘛對此頒布了死刑。方丈被發現後，被帶到拉薩受審並被判處死刑。由於喇嘛們對佛教戒殺但顯然不排斥流血的奇怪解釋，方丈被活生生縫進一只皮袋，扔進雅魯藏布江。然而，喇嘛們還不滿意，他們繼續追查方丈的近親，將他們要麼殺害，要麼販為奴隸。

羅林和他的手下在東澤頗受禮遇，而且在西藏所到之處無不如此。三十五名帶著長長行李隊伍的外國人蜿蜒穿越青

藏高原，這太新奇了，吸引了好奇的當地人的莫大興趣，因為他們當中有許多人從未見過外國人。西藏人對洋鬼子所做的一切都很感興趣，尤其是他們的飲食習慣。探險隊員們會在帳篷拆除時在戶外吃早餐，而西藏人照例會群聚圍觀。「這給了我們那些模樣狂野的朋友們盡情觀察我們的機會，」羅林寫道，「以及可以連續談論好幾週的話題。」當地人知道「薩希布們」常露天用餐，「因此他們會提早集合，看廚子準備早餐，等我們出現。」外國佬入座後，當地人便圍攏過來，取得「最有利點」，在那裡看著每一口食物消失。最吸引人的是餐具，因為「叉子或湯匙之類的東西在西藏是聞所未聞的。筷子是西藏富人使用的人們，但普通人只是用自己的天然工具將食物舀進等著接收的裂口。」[6]

許多時候，他們會應邀吃飯，例如在當地寺院，或當地「宗本」（dzongpen）——首領——的家中，這時他們常得面臨另一種飲食挑戰。「雖然我們很想享用這些款待，」羅林寫道，「但要吃某些菜實在是一大試煉，因為我們還不習慣西藏人給我們當茶喝的煎湯。」據說這當中最大的一項試煉是「額手禮羊」（salaaming sheep），一種精心準備的特殊尊榮，羅林表示，它的準備方式如下：

動物被殺死、剝皮和清洗後，後腿穿過前腿的肌肉，掛起來晾乾並部分腐爛。在毒害周遭空氣數月後，肉被認為已熟成到可食用，並且在這狀態下準備呈現給客人。上菜時，它會以坐姿直接放在領受者面前的地上，畜體彷彿在向他鞠躬。[7]

不吃額手禮羊時，探險隊員們靠著不屈不撓的獵人——「帽匠」貝利——的功績填飽肚子，他供給他們形形色色的野物：羚羊、野驢、瞪羚、野犛牛（羅林說「蹄湯的美味被誇大了」）、野兔、沙雞、鶹鴣和斑頭雁，後者數量龐大，有一次貝利只開一槍便打下四隻。[8]

到了拉孜，探險隊分頭行動，以便繪製更多西藏地圖。伍德和貝利走的是貿易路線，沿著一條遠在河流以北的小徑行進一百六十哩，接著折向南方，在樟木鎮（Kasa）以西重返河流，兩隊人馬在這裡約定於十四天內會合。羅林和萊德上尉將沿著河岸盡可能往前追蹤，繪製西藏西部的大片未知領域的地圖。

萊德和羅林離拉孜越遠，他們的期待感想必越來越強烈。他們知道他們的路線會經過珠峰，它就坐落在河的彼岸，他們左邊的連綿山脈以南的某處。他們不清楚珠峰有多遠，也不清楚自己到底能不能看見它，擔心橫亙在中間的山脈會擋住視線。但他們知道，如果他們真能看見這座山，他們將是以西方人空前的近距離看它。在接下來兩、三天，珠峰的祕密——人們熱烈臆測了近五十年的話題——很可能終於逐漸被揭露。

十月二十六日晚上，兩人在河岸兩千呎高的幾間牧羊棚屋附近紮營，準備前往他們計畫在次日上午通過的一個高海拔隘口（科拉拉）。刺骨寒風整夜吹襲著他們的營地，促使他們早早起床，開始攀登隘口的頂端。中午之前，羅林和萊德即將刷新登山史。

「這裡實在太不舒服，」羅林說：

因此我們次日一大早就出發了，在厚厚的積雪中穿越科拉拉〔16,748 呎/5,105 米〕。

剛到達（隘口）頂端，我們就意識到，只要爬上附近的一座圓錐形小山，我們肯定能一窺珠峰的勝景，而且是從歐洲人從未見過的方位。

清晨冷冽而清爽，於是……我們平穩地一路爬上我們據以瞭望的山頂，而它也不負所望。因為就在南邊，大約五十哩遠的地方——儘管由於稀薄的大氣，看來近了許多——喜馬拉雅山最荒僻的部分一覽無遺。

珠峰拔高數千呎，一座閃閃發亮的雪塔，侏儒群中的巨人，它的壯麗不單是因為高度，也因為它的完美形狀。附近沒有其他山峰坐落或威脅到它的至尊地位。從山腳開始，綿延起伏的群山向四面八方延伸，向北降到 15,000 呎（4,570 米）以下的定日〔Tingri〕平原。它的東邊和西邊——但距離遙遠——矗立著其他岩山和雪山，每座山本身都很美，但其莊嚴壯偉都遠不及這座名山。很難形容它的驚人高度、耀眼的雪白和壓倒性的尺寸，因為世上沒有任何事物可以與之比擬。[9]

這是珠峰傳說中極著名的一段文字，也許僅次於馬洛里對珠峰首次全視景觀的描述。這也是珠峰探險史上的一個重大里程碑：它標示著歐洲人第一次從北方看見珠峰，而且只隔著五十哩，是西方人有史以來所能到達的最近距離。此外，它還解決了一個關於珠峰「讓地理學者極感興趣」的惱人疑問，羅林解釋，「也就是這附近會不會有類似甚至更高、但

從印度看不到的山脈。這問題我們總算解決了，因為這座山峰沒有對手。」[10]

第二天，他們抵達定日平原，在那裡逗留一天，萊德上尉騎著馬直奔「我們所在大草原」的遙遠邊界，〔發現〕它一直延伸到了喜馬拉雅山腳，為他們的非凡發現劃下精彩句點。[11]萊德透過雙筒望遠鏡研究這座山，然後向羅林回報，山的較高部分看來是可以攀登的，只要能設法到達山的底部，並且通過較低的山坡，不過這部分他從定日平原是看不到的。羅林當場決定，總有一天要回到西藏，深入珠峰的私密聖地。十七年後，綠草如茵的定日平原將成為通往珠峰的大道。

探險隊最終在十二月八日抵達噶大克——「多麼悲慘的小鎮。」[12]冬天眼看就要封鎖喜馬拉雅山通往印度的隘口，因此他們匆忙趕路，穿過氣溫零下二十四度的阿伊隘口，終於在他們從江孜出發三個月零一天之後，於一月十一日返抵西姆拉。他們總共勘測了超過四萬平方哩的西藏土地，萊德還因此獲得皇家地理學會的贊助者金質勳章。羅林的獎賞是獲頒印度帝國司令級勳章（CIE），之後他也因在西藏和後來在新幾內亞的探險而受到皇家地理學會的褒揚。

楊赫斯本恭賀團隊「圓滿執行了一次傑出任務。」[13]羅林在《大高原》（*The Great Plateau*）的末頁回顧這次任務，平時不太感情用事的羅林說，「西藏有一種難以抗拒的魅力，」並說他的「最後願望就是，有一天我們〔所有人〕能在那裡重聚，因為再也沒有比萊德、伍德和貝利更忠誠、悅人的夥伴了。」[14]但雖然羅林在珠峰傳奇中還有一個角色要扮演，卻再也沒到過西藏。一九一七年十月二十八日上午，在

比利時的總部外與朋友聊天時——他在一次大戰帕斯尚爾戰役（Passchendaele Campaign）期間駐紮在那裡——羅林準將被德軍的砲彈擊斃。

　　噶大克探險隊的發現讓登山界大為振奮，並重新引燃了迄今為止始終受阻於尼泊爾、西藏的封閉邊境的珠峰探尋。這次遠征也並未改變一個事實，也就是羅林穿越大高原的旅程將是此後十七年內外國人最後一次獲准進入西藏。然而，這阻擋不了人們爭相進入，也沒能阻擋少數人實際取得成功，儘管是非法的。噶大克探險隊最終證明了一件事——也是讓整個登山界興奮不已的——就是，只要一個人能設法進入西藏，他就有可能到達，或起碼非常接近珠峰。可以確定的是，最後五十哩仍是未知領域，尤其是山腳下的丘陵地帶——要注意的是，這是指的是 20,000 呎（6,100 米）以上的「丘陵地帶」——而且極可能存在著許多令人不快的驚奇。儘管珠峰本身尚未被找到，通往珠峰的道路已被發現了。

　　對於羅林探險隊的發現，沒人比寇松勳爵更激動。寇松勳爵立即向道格拉斯・弗雷許菲爾德提出珠峰探險計畫。弗雷許菲爾德是阿爾卑斯俱樂部的前任主席、皇家地理學會的未來會長，本身也是聲譽卓著的喜馬拉雅探險及登山者。在提案中，寇松使用了和六年前他向弗雷許菲爾德提交的案子幾乎相同的用語，解釋說，「我始終認為，干城章嘉峰就在我們的領土內，而珠峰又距離我們的邊境那麼近，英國人作為全世界最優秀的登山族群，英國人應該第一個登上干城章嘉峰，可能的話，也應該第一個登上珠峰。」[15] 但是弗雷許菲

爾德回報，此時皇家地理學會所有的興趣都集中在國際間激烈競逐的南北極探險上。

後來弗雷許菲爾德將寇松一九〇五年的信交給阿爾卑斯俱樂部，該俱樂部支持總督的提議，但只能籌出一百英鎊作為資金，而寇松估計的預算是六千英鎊。當馬姆（A. L. Mumm）——阿爾卑斯俱樂部的一個富有成員，本身也是傑出登山者——耳聞這項提議，他同意獨力資助整個探險行動。突然間，地理學會有興趣了，它的主席戈帝（George Goldie）爵士支持該計畫，更重要的是，正啟程前往印度的新任總督明托伯爵（Earl of Minto, Gilbert John Elliot-Murray-Kynynmound）也表示支持。

但事與願違。該提案又一次違反了外交和地緣政治考量。或者，換個方式說，它冒犯了一個名叫約翰·莫利（John Morley）的「嚴肅、沉悶、空有其表的官僚」，他的內閣同事們也相繼稱呼他「普莉西拉姨媽」和「壞脾氣的老處女」。[16]印度事務大臣莫利一向強烈反對寇松在西藏方面的愚行，這時終於能夠阻擋總督進一步開空頭支票。「很抱歉不得不拒絕目前的請求，」莫利寫信給戈帝，表示他擔憂這種不包含通知拉薩當局的、他所謂「偷偷摸摸」的珠峰探險，並不符合英國的國家利益。[17]

事實上，探險隊一開始就沒打算偷偷摸摸。弗雷許菲爾德讀了莫利的信，他對這種含沙射影的指控極為憤怒，甚至把信公布在《泰唔士報》，並附上自己的評論：「未來的〔喜馬拉雅山〕征服者要麼得避開雪崩，要麼得繞過莫利勳爵，我不知道哪個障礙更棘手一些。」[18]後來，在阿爾卑斯俱樂部

一次會議上發表談話時，弗雷許菲爾德仍然為莫利的魯鈍感到痛心。想到自己和寇森勳爵本是該計畫的「教父」，他哀歎在最後一刻，「就像故事中常有的情節，出現了一個沒被邀請參加洗禮儀式的惡毒精靈。」他接著表示，「看到瑞典人赫丁（Sven Hedin）博士……在禁止英國人進入的領土上任意遨遊，真是讓人萬分苦惱。」[19] 事實上，英國人對珠峰的獨佔是出了名的——經常稱它「我們的山」——在某種程度上，他們自認對這座山擁有優先所有權，優先取捨權，而且往往在其他各方，尤其是全歐——包括英國人在內——最老練的兩個登山族群，瑞士和義大利人，表現出興趣時驚恐不已。

　　一九一三年是珠峰探尋史的分水嶺。那年下半年的某個時候，約翰‧諾亞上尉和亞歷山大‧凱拉斯這兩人比以往任何人都更接近這座山。這兩個出色——且出奇不同——的男人不僅通過了距離珠峰山腳十到三十哩的地方，還帶回一系列照片，這些照片將改變探索過程，最終促成珠峰委員會的成立——英國皇家地理學會／阿爾卑斯俱樂部合力資助探險隊，因而發現了這座山。諾亞後來在全歐和美國成名，而在探尋珠峰上的貢獻大得多的凱拉斯卻在未來幾十年裡相對地聲名沉寂。

　　約翰‧諾亞活脫是吉卜林描寫大博弈的小說《金姆》中的人物，尤其是關於著名學者探險家的故事，這些人都是印度國民，受過印度測量局的基本地圖測繪訓練，從一八六零年代開始偽裝進入尼泊爾和西藏，祕密測繪當時仍然充滿未知、未經探勘的喜馬拉雅山脈的地圖。換句話說，他們是間諜，其中至少有兩人因此在西藏被處決。諾亞非常景仰這些學者的成就，

而且顯然很能認同。雖然晚了幾年出生，諾亞本身也可以成為一個完美的大博弈玩家。他擁有最著名玩家的所有特質：他是真正的浪漫主義者，愛冒險、無畏，極為健談，而且英俊。

最後，諾亞成為一個極為成功的行動家、自我實踐者以及堅定但不光彩的創業者。他將錯過一九二一年的珠峰探險，並在一九二二、二四年的探險中擔任官方攝影師。在後一種職位上，他透過望遠鏡看見喬治·馬洛里和安德魯·歐文消失在距離珠峰頂僅兩千呎（610米）的雲層中，成為少數幾個目睹他們最後身影的人之一。馬洛里最後寫的兩封信中有一封是寫給約翰·諾亞的——由一名雪巴人從高山營地帶下來——要諾亞在次晨八點到兩人之前約定的山上某個地點去找馬洛里。

打從一九〇九年從桑赫斯特皇家軍事學院畢業之後初抵印度，諾亞的名聲在未來十多年當中維持不墜。他曾任東約克郡兵團機槍部隊上尉，該兵團駐紮在北印度的偏遠小鎮法扎巴德（Faizabad）。在夏季的四個月裡，法扎巴德太熱了不適合操兵，這對真正興趣在攝影和探險的諾亞來說真是最完美的任命了。在酷暑期間，諾亞經常請假——而且通常會獲准——去探索加瓦爾喜馬拉雅山的周邊地區。

然而，對於他最著名的一次旅程，諾亞沒有請假，請了也不會獲准。這趟旅程開始於一九一三年七月五日上午，當時二十三歲的諾亞和三名當地同伴在未獲得拉薩政府知悉或許可——因此也沒告知上級——的情況下，從大吉嶺出發去尋找珠峰，而這次魯莽的遠行將使得諾亞躋身於這座遙不可及的山峰的探索群英之列。在印度、尼泊爾和西藏的邊境地區進行了

大範圍旅行之後，諾亞寫道，「一九一三年我決定尋找通往珠峰之路，如果可能，接近珠峰一帶。」這座山是「一個迷人的目標，」諾亞又說，「〔迄〕今不曾有我這族群的人去過；根據奇幻的流傳，由最神聖的喇嘛們守護著，他們棲息在巨峰魂魄的玄妙冥想中，和它的妖魔和守護神交流。」[20]

當然，諾亞希望自己真的能找到珠峰，但他也有一個更具體、更實際的目的：確認是否可以從東側接近並攀登珠峰。他知道羅林探險隊已經確定，從北方接近珠峰確實可行，只要能補足羅林來不及勘查的最後五十哩路。但有好一陣子諾亞一直在想，採取東邊的路徑也許行得通，甚至更可行。一些消息來源——雖然不是諾亞本人——表明，諾亞的遠行其實是應塞西爾‧羅林——正為一九一五年的珠峰探險擬定正式提案——的要求而進行的一次勘查。

諾亞有充分理由認為從東側到達珠峰是可行的，因為他持有並隨身攜帶著學者探險家薩拉特‧錢德拉‧達斯於一八八七、一八九一年前往西藏中南部——正是諾亞打算前往的地區——的兩次旅程中所製作的地圖和筆記。達斯的地圖似乎顯示，一旦探險隊越過位於朗布隘口（Langbu La）西側的塔什拉克（Tashirak）村，從東邊接近珠峰就再沒有太大障礙了。根據地圖，該村非常容易到達。諾亞對達斯在塔什拉克附近看到的一個地形特別感興趣，他在筆記中稱之為「巍峨的費魯（Pherugh）山脈」。諾亞相信那就是「珠峰群」，決心找到它。[21]

諾亞這次旅程不僅受到他心目中的英雄，也就是學者探險家們的啟發，還複製了他們的手法。正如學者們喬裝旅行，

諾亞也不得不這麼做。「我的同伴和藏人沒有太大差異，」他解釋，「如果我把皮膚和頭髮弄黑，我也可以過關，當然不是裝成本地人——我眼睛的顏色和形狀會露餡——而是來自印度的伊斯蘭教徒。一個穆斯林在西藏肯定陌生又可疑，但不像白人那麼顯著。」[22]

就像接下來的許多知名探險，諾亞的旅程始於加爾各答，從那裡搭火車到西里古里（Siliguri），接著改搭著名的「玩具」火車——沿著「全世界最曲折小巧的山區鐵道」的五十五哩磨人路程，爬上高 7,218 呎（2,200 米）的大吉嶺的單軌火車。至少有十幾次，火車「以八字、之字和環形路線行駛，火車頭從火車尾經過，駕駛員探出身子，和末端車廂裡的乘客交談。」夜間，一個男人坐在引擎前方，手持著「焦油火把照亮軌道，確定沒有流浪的老虎或大象」擋住去路。[23]

如果人初次來到大吉嶺，就像諾亞，他就該起個大早，去看干城章嘉峰的日出。對諾亞來說，這也是他首次有機會親睹位在西邊一百三十哩處的珠峰。「凌晨兩點，」諾亞寫道——

飯店門房搖響你門外的十二吋銅鈴，而且每十分鐘就搖一次，確保你不會忘記馬兒和人力車正等著帶你去虎山，人們群聚欣賞干城章嘉峰日出的地方……那真是令人難忘的景觀。干城章嘉峰博得眾人的注意，因為它是那麼顯眼，那麼近，那麼巨大。遙遠的西邊是一列龐大的山峰。導遊指出其中一個從群峰後面探出、看來較小的尖塔；那座山便是珠峰。[24]

表面上，諾亞此行的大前提有點荒謬：在西藏大範圍旅行而不遇上任何藏人。萬一被發現是歐洲人，他可能會被逮捕或監禁，或至少會被押回印度，而他的同伴的遭遇或許更慘。諾亞所作的每個重大決定──從挑選隨身攜帶的物品，到他計畫走的路線，再到隊伍補給物資的種種安排──幾乎都是基於避免和當地人接觸的必要性。因此，他計畫遠離旅遊頻繁的路線，避開所有村鎮──最小的除外──免得在大村落遇上西藏官員，並盡可能靠土地資源為生。當然，他的偽裝很有用，但不利近距離接觸。

　　就像學者們把羅盤和六分儀藏在轉經輪或袍子皺褶內，諾亞隨身攜帶的多數物品也必須隱藏起來。他得要隱藏他的相機──有兩台──他的地圖測繪儀器，一只量測高度用的沸點溫度計，還有好幾支槍械，包括一把拆解的美國步槍、一把左輪手槍、兩把供同伴使用的自動手槍和大量彈藥。這些物品中大部分必須裝進他在大吉嶺市集買的兩只錫製小行李箱。此外，這支隊伍還帶了毛毯、寢具、藥品、兩頂帳篷，以及可供他們到達距離大吉嶺六天行程的錫金的噶大克的初期食糧。

　　從許多方面來說，旅程的頭幾天是最艱難的，但不是人們想像中的喜馬拉雅探險的那些理由──在較高海拔呼吸稀薄空氣，攀登陡峭的山坡，越過令人膽寒的崖壁，涉過深達腰際的積雪──而是因為酷熱、豪雨、濕悶空氣、大群大群的蚊蟲蒼蠅以及大量的饑餓水蛭──全都是充滿生機的熱帶雨林的一部分。這條從高 6,700 呎（2,042 米）的大吉嶺通往高 13,000 呎（3,660 米）的青藏高原的小徑先是猛地下降 5,500多呎（1,524 米）到了錫金的提斯塔谷（Teesta）的較低河段，

在這裡耗了至少三天緩慢前進，接著又爬上干城章嘉峰的較低山坡。諾亞並非第一個，也不是最後一個責難早期沿著提斯塔河行程的惡劣條件的珠峰尋獵者。「我們沿著河不斷往下走。」他寫道。

> 我從沒碰過如此熱燙的道路。炙熱的太陽讓濃密腐敗的叢林沸騰成千百股悶熱難聞的蒸氣。一群群昆蟲在空氣中嗡嗡響個不停。山蛭從地上襲擊我們的腿，並且依附在我們的皮靴上；有的水蛭在樹上，出於某種本能的感應——很奇妙但也很可怕，因為牠們是目盲的——我們一靠近就懸在空中，趁著我們從底下經過時落在我們身上。水蛭是逃脫不了的。你必須有大量失血的決心。[25]

從大吉嶺到珠峰的傳統路線，也就是英國的三次探險在一九二零年代所走的路線，是朝北穿過錫金，在通往拉薩的路上向東越過耶勒普隘口進入西藏，接著離開拉薩通路，在納木錯（Bamtso）湖折往北邊，然後向西直驅將近有兩百哩距離的崗巴宗。從崗巴宗，路線朝正西方延伸到定日平原，也就是萊德和羅林遙望珠峰的地方。諾亞沿著這條路線的第一部分走，但在錫金境內的拉亨（Lachen）轉向西方，沿著一條和崗巴宗到定日的路線大致平行、但偏南五十哩的路徑，沿著東西向的路線直達珠峰。他計畫通過偏遠的裘登尼瑪隘口（Choten Nyima La）進入西藏，他知道那裡不再由西藏當局防衛。

這是有原因的。「這隘口看來像是有一把巨斧，在山間劈開一道細窄的裂縫，」他寫道。登山時，石頭落在他們身上，他們不時在腳下的鬆軟砂礫上滑倒。「即使是喜馬拉雅山上最高、最孤寂的隘口，偶爾也會有……牧羊人通過。」諾亞提到，「〔他們〕在讓犛牛通過隘口時展現出驚人本領。但我們不是犛牛，況且同伴們還得荷重，揹負著大量我們的食糧。」26

　　這支隊伍盡可能待在高地和其他的陡峭地形上，以遠離村落，不然就設法在夜間經過村莊，「以避人耳目。」諾亞指出，他「打算避開……通常有人居住的區域，搬運我們的食糧，並留在那些偶爾只看得到牧羊人的荒涼地帶。」27 一個常見的危險是幾乎看守著每戶人家的凶猛藏獒，牠們可以聞到一哩外路過的陌生人氣味，然後嚎叫警告整個村子。諾亞和他的團夥經常被迫轉往較低山區去尋找炊食用的木柴。然而，他們在許多地方受到鼓舞，因為他們發現薩拉特．錢德拉．達斯筆記中描述的地標；如果他們能盡可能貼近達斯的路線，仍然有機會找到那些很可能包括珠峰的「巍峨的費魯山脈」。越過裘登尼瑪隘口之後，一夥人暫時迷失了方向，不確定可以將他們帶到塔什拉克村的朗布隘口的確切位置。「我搞不清楚通往隘口的路，」諾亞回想──

> 於是我們決定大膽轉往一個村莊……我們的接近引起極大騷動，狗吠和開門聲……我們注意到有人從看似廢棄的房子窺探。繼續前進，和人們相遇，我們斗膽堅持要找個房子住。

要是沒有當地人的指引，一夥人根本無法前進，但決定在尤納（Eunah）——該村的名稱——停留將是一個代價高昂的錯誤。別的不說，村民們毫無幫助，對所有問題「一概回答『不』或『我不知道』」，但很快地藏族著名的熱情好客打破僵局，諾亞和同伴得到了住屋，被款待了一餐，最後也得知了前往朗布拉的路。[28] 諾亞不知道的是，村民們還派了一名騎手去定日，向地區首領報告外國人的到來。

次晨，一夥人經由尤納村繼續走了兩哩，開始登上隘口，希望能解開「一個至關重要的問題：從隘口頂端是否能看見珠峰？當我到達山頂，」諾亞繼續說——

> 我被一幅高聳壯麗的雪山景象給驚呆了。山脈中央矗立著一座閃亮的岩石尖塔，覆蓋著執著的冰雪。遠處，一座更高的山峰聳立著，彎如尖牙，北壁是懸崖，南面是大片萬年雪〔冰原〕。在它左邊，是另一道綿長的山脊，它的蜿蜒峰頂巧妙頂覆蓋著飛簷般的垂懸冰脊。
>
> 多麼美的山！但它們不是珠峰，它們太近了……不久，放眼整個山景，飄動的雲層揭露了遠處的其他高山；就在塔林班（Taringban）峰頂的正上方出現一座尖塔形山峰。透過我羅盤上的磁針方位，證明這座山正是珠峰。[29]

對諾亞來說，這是苦樂參半的時刻。「雖然就艱辛的旅程來說，這幅景觀本身已是不錯的獎賞，」他寫道，「但在

某種意義上還是令人失望。」他已見到了珠峰，儘管只有
1,300呎（400米）左右的峰頂部分，但他面前那片「巍峨雪山」
是「一道跨越不了的屏障。塔什拉克就在附近，只要沿著較低
的河谷走就能到達，但顯然塔什拉克並沒有公路可通往珠峰。
這趟旅程的種種計畫和期待所依據的地圖是不正確的。」[30]

　　諾亞對於無法從東側接近珠峰自然感到失望，但他此行
的另一個重大目標依然存在：找到那片難以企及的「巍峨的
費魯山脈」。顯然，它們就在塔什拉克更遠一些的地方，而
塔什拉克就在幾哩外，在朗布隘口的尾端。於是一夥人沿著
隘口下山，在古馬沙（Guma Shara）村過夜，在這裡諾亞開
始走運。兩位喇嘛來拜訪他，「主動提供了一些有趣情報」，
也就是說，他們可以沿著一條從塔什拉克通往阿倫谷（Arun
Valley）的高山犛牛小徑，到達令人嚮往的費魯地區，「途中
經過一座位於兩個河谷的分隔山脈頂部的寺院。這座寺院與
康城－蘭布－格東（Kanchen-Lembu-Geudong）山──它俯瞰
著這片山景──的崇拜有關。」[31] 根據兩名喇嘛對這座山的描
述，諾亞斷定它就是珠峰，並決定第二天前往塔什拉克去尋
找犛牛小徑。

　　塔什拉克村在尼泊爾邊境上，而邊境這一側的西藏當局
「很不友善，巴不得我們馬打哪來就回哪去。」[32] 因此，一行
人折回原路，在塔什拉克村外三哩的一處側谷過夜。這時他
們位在他們之前看見的山脈的南邊，代表這片山脈將不再擋
住觀看珠峰的視野，如果外國人獲准觀看的話。根據古馬沙
拉的喇嘛的說法，只要沿著犛牛小徑攀上這座山谷，就可通

往費魯和寺院。「因此，次日攀爬山谷將十分有趣。」[33] 原本該是這樣的，但第二天發生了「一件煞風景的意外」，在事發三十六小時內，諾亞的珠峰大探險宣告結束，他和他的同伴不得不返回印度。

這件意外就是，一名藏人首領兼護衛被派來「阻擋我們沿著高山道路前往費魯。」[34] 諾亞當時並不知道這點，但尤納村那名負責通報諾亞一夥人行蹤的騎手早已到達定日，並通報了地區首領，而這位首領騎了三天的馬前來迎面質問外國人，並命令他們離開西藏。約翰·諾亞對接下來事情演變的描述發揮了他的最佳說故事本領，一個衍生自大博弈的傳奇。儘管失望，但他想必也樂在其中。「我和同伴們下山，」他說——

然後迫使首領下馬，問他，帶著兵來對付我們，當我們竊賊似的，究竟什麼意思。我發現他是塔什拉克村護衛隊的隊長，而他背後可不乏像定日「宗本」這樣的大人物和他的追隨者……後來我們得知，宗本一聽聞我們的事，已花了三天趕路，騎了一百五十哩來找我們。

接著是兩小時的談話。「你們來西藏做什麼？」宗本問道。

「在戰時（一九〇四年英國侵藏戰爭），許多白人和印度人來到這裡，但從那時起，沒人曾進入這地方。」他們一再重複同一句話：「外國人不得來西藏。我們

不知道你想要什麼或者為何而來。」

我抱怨説，我在西藏只受到無禮和敵對的待遇，而所有到印度的藏人都可以自由地到處旅行，被當成嘉賓款待。我抗議説，這真是西藏文明和西藏文化的一大恥辱。

這時，一夥人變得異常激動，所有人開始一起叫喊、説話。士兵們擠在周圍，狀似威脅地解下火繩槍。根本無法理解他們在喊什麼，或者有些什麼提議。我唯一聽懂的就只是宗本説的，「回你們老家去吧。」

我抗辯，但他很堅決。然後我試著用藏式花招。我刻意拖延，對他説我會仔細考慮，第二天再給他答覆。這時談話又有了轉折。他收起咆哮和權威的語氣，變得謙和有禮。他告訴我，他必須得到拉薩方面的准許，我們才能通過他的省份，他求我們千萬別繼續往前走，不然會害他丟了腦袋。

距離目標如此之近卻遇上這般阻力，經過這麼多努力卻可能面臨失敗，著實讓我惱火。我知道他的兵力阻擋不了我。他們配備的是舊式火繩槍，在三碼射程內，他們發射的子彈毫無殺傷力，但宗本起碼在談話的後半部表現得十分客氣，我呢，自然不願做出任何會導致他丟掉腦袋的事！

接著諾亞效法宗本的作風，說他會仔細考慮這要求，並在次日給出答案。於是這位官員率兵策馬離去，除了一名護衛在後面尾隨著。如諾亞所述，這時的他「怒火中燒」，他

指出——

高山生活並不會讓人變得心平氣和。那些士兵的傲慢，〔以〕及他們對於成功找到並阻擋我們前進，所表現出來的那種毫不遮掩的沾沾自喜，尤其讓我光火。其中一人逗留的時間比其他人長一些。最後他也準備離去，但在路過時，他粗魯地讓他的馬撞向我。我一躍向前，抓住他的馬韁。我本想拉住他然後向宗本抗議，但他用鞭子揮打我的臉，扯離了我手中的馬韁。我氣沖沖追趕他，他騎著馬被我追趕了幾百碼。然後他下馬，擺弄著笨重的火繩槍準備開火。

那件古怪的武器對著我發射！它發出相當於大砲的聲響。我溜到一道荒廢的西藏圍牆後面，用我的美製步槍往他頭頂開了一槍。他逃得如此之快，讓我忍不住大笑，覺得不值得繼續開第二槍。

除了我的臉被鞭子甩得有點痛，這次事故似乎不算太嚴重。但我的同伴卻不這麼認為。他們激動得不得了，而且極為不安。隨著雙方交火，他們覺得西藏人會來找我們算帳。他們說什麼都不肯繼續往下走。我們別無選擇，只好捨棄對珠峰、神祕的喇嘛寺廟和山谷的探尋。

不到四十哩，是當時任何白人所能到達的最近距離！你可以想像我有多懊惱、失望。[35]

懊惱、失望，毫無疑問，但諾亞也很幸運沒被逮捕甚至

監禁。就這點來說，值得記取的是，那些被諾亞、楊赫斯本和他們的俄羅斯同行視為英勇功績和偉大冒險的行為，對尼泊爾、西藏和許多國家的政府來說，是無數次對國家主權的恣意侵犯。儘管這些「探險家」的膽識和勇氣無庸置疑，但支持他們非法侵略行徑的帝國式傲慢也不可忽視。同樣值得記取的是，正如殖民地有些人打趣說的，大英帝國之所以日不落，是因為上帝不信任暗黑中的英國人。

懊惱失望，確實是，但在這同時，諾亞肯定也從三項歸功於他這趟旅程的重大成就獲得了不少滿足吧，這三大成就是：他比當時任何西方人都更接近珠峰——四十哩；他證明了從東側接近這座山是行不通的，或至少不比從北側更可行；還有他帶回了照片。最終，這些照片將成為他這趟旅途最重要的產物。事實上，六年後，這些照片——加上從亞歷山大·凱拉斯那裡借來的幾張——在皇家地理學會向觀眾展示，幾乎一夕間讓探尋珠峰變成英國的全民運動。諾亞的「失敗」——他當時的說法——終究具有成功的所有印記。

湯姆·朗斯塔夫想找座山來爬。早在一九〇六年，當約翰·莫利（「普莉西拉姨媽」）拒絕批准皇家地理學會／阿爾卑斯俱樂部關於珠峰的聯合提案，朗斯塔夫便夥同那群失望人士當中的另外兩名登山者，查爾斯·布魯斯和 A．L．馬姆，打算在幾個月後攀登特里舒爾峰——加瓦爾喜馬拉雅山脈的楠達德維山群的一部分。到了嘗試攀登特里舒爾峰時，朗斯塔夫已被認為屬於急速攻頂派，也就是，裝備極少的小隊人馬全速登上峰頂，然後一鼓作氣折返下山。

果不其然，一九〇七年六月十二日，當布魯斯正在照料疼痛膝蓋，馬姆在治療嚴重腹瀉時，朗斯塔夫、兩名阿爾卑斯山嚮導和布魯斯的一名廓爾喀人同伴從他們位於海拔 17,400 呎（5,300 米）的營地攻上特里舒爾峰，在中午前後到達山頂，於天黑前返回——在一天內克服驚人的 7,000 呎（2,130 米）高度。珠峰老將愛德華・諾頓（Edward Norton）後來寫道，「朗斯塔夫征服特里舒爾峰的功績……可說是一場值得擁有比他在過去四分之一個世紀——在這當中，他保持了征服世界最高峰紀錄——所獲得的更多關注的 tour de force（壯舉）。」[36]

　不盡然。可以肯定的是，無論怎麼看，這都是一項了不起的成就——高 23,359 呎（7,119 米）的特里舒爾峰是有史以來第一座被攻克的 7,000 米高峰——諾頓強調這點是正確的。但事實上，朗斯塔夫等一行人並未保持從一九一一年到一九三〇年近四分之一個世紀當中的世界最高峰攻頂紀錄，儘管當時他們和所有喜馬拉雅山友都這麼相信，而往後近一百年整個登山界也始終這麼相信。事實上，朗斯塔夫保持這項紀錄的時間不到四年。一九一一年六月十四日，一位名不見經傳的蘇格蘭化學家在錫金攻上一座名為堡洪里的山峰，這座山峰高 23,386 呎（7,128 米），位里舒爾峰高出二十七呎。然而，在當時，堡洪里峰的已知高度是 23,180 呎（7,065 米），特里舒爾峰是 23,460 呎（7,150 米）。但在一九八〇年代中期，人們重新量測了許多喜馬拉雅山峰，調整了它們的高度，特里舒爾峰降至 23.359 呎（7,119 米），堡洪里峰升至 23,386 呎（7,128 米）。因此，保持世界最高峰攻頂紀錄十九年之久的並非湯姆・朗斯塔夫，而是這位默默無聞的蘇格蘭人，儘

管他至死都渾然不知自己的成就。事實上，在接下來幾年裡，這人一直努力想打破朗斯塔夫的紀錄，卻沒意識到自己早已達成了。此人名叫亞歷山大·凱拉斯。*

寂寂無名很適合亞歷山大·凱拉斯。儘管珠峰傳奇中的許多名人都卓爾不凡——弗朗西斯·楊赫斯本、喬治·馬洛里、湯姆·朗斯塔夫和約翰·諾亞本人——都擁有健全的自我、多姿多彩的個性、不誇耀的自制、威嚴的氣度，足以鎮壓全場。但凱拉斯卻不具備這些特質。真要說的話，他這人再平凡不過：謙遜、溫文、不愛出風頭，有一種「退隱氣質」，一種心不在焉的教授樣。[37] 他「邋遢、駝背、瘦小，因為視力差，臉上戴著圓框厚鏡片眼鏡。」[38]

凱拉斯生性靦腆，一個獨行俠，單獨住在一房公寓的單身漢，沒幾個親近友人。在他的工作生涯中，他常被較為熱心的同事搶去光芒。他只留下了兩篇關於他登山功績的照例非常謙虛的記述，沒留下任何足以讓他名垂千古的著名評論。儘管靦腆而隱遁，他也十分迷人，性情溫和恬靜，容易相處。在一九二一年珠峰探險的所有英國成員中，他無疑是最受歡迎的一個。

凱拉斯通常被認為對珠峰傳說有三個貢獻：他對雪巴人

* 原註：要注意的是，朗斯塔夫和凱拉斯都並非這段期間的「高度」紀錄保持人。該紀錄由阿布魯齊公爵（Duke of the Abruzzi）一九〇六年攀登喬戈里薩峰（Chogolisa）時創下，當時他到達 24,600 呎的高度，距離山頂僅 557 呎。

的支持和提升；他在海拔高度對人體生理影響方面的調查研究；以及一九一三年諾亞從一次神祕的喜馬拉雅山之旅帶回的照片；同一年，諾亞也拍了照片。第四項功勳是，他被普遍認為是當代最有成就的喜馬拉雅山登山家——即使和他的主要競爭對手湯姆·朗斯塔夫比較也毫不遜色——而此一事實差不多被遺忘了。

凱拉斯於一八六八年出生於亞伯丁。和許多蘇格蘭家庭一樣，凱拉斯的雙親常帶他和他的兄弟到蘇格蘭高地度假，尤其是英國最高山群，他曾在一八八三年十五歲時首次攀登的，高四千呎（1,219 米）的凱恩戈姆山脈（Cairngorms）。凱拉斯於一八九二年取得倫敦大學學院化學學位，在諾貝爾獎得主化學家威廉·拉姆齊（William Ramsay）的實驗室工作了一段時間。一八九六年凱拉斯在海德堡大學獲得化學高級學位，後來在密德薩斯醫院醫學院擔任化學講師。一八九九年他初次攀登阿爾卑斯山，六年後的一九〇五年，他和弟弟攀登了白朗峰。

在一九〇七到一九二一年間，凱拉斯進行了八次被謙遜的他稱為「倉促假期造訪」的喜馬拉雅山之旅，其實其中包括好幾個首次攻頂，創下喜馬拉雅登山者一年間登頂次數最多的紀錄，以及一九一一到一九三〇年間的最高峰登頂紀錄。凱拉斯並未矯情地表現出謙虛——他很清楚自己的重大成就——但對他來說，登山既是一項運動，也是一種研究，因為他非常熱中於探究高度對身體的影響。他「自認與其說是登山者，不如說是一個經常登上山頂的科學家。」[39]

凱拉斯追求的不是名聲；他追求的是知識。「凱拉斯沒

有大肆宣揚，」約翰・諾亞述及這位朋友，「知道他的人不多。他每年都會從醫院的化學研究工作走出來。當他著手去攀登一座其他登山者從未挑戰過的高峰，他沒通知報紙。他就在眾人不察的情況下去了。」[40] 或者，諾亞可能會加上這麼一句，他**去觀察**了。

諾亞又指出，凱拉斯不僅攀登這些山峰，還穿越了其中許多座。「沒有山峰違抗得了他，」諾亞說，「他征服了干城章嘉峰、丘謬莫峰（Chomiomo）和堡洪里峰。他爬上山的一側，從另一側下來，然後繞過山腳回到營地……」諾亞指出，多數登山者「只有在兩側都首次爬過之後，才會嘗試」所謂的橫越（traversing），而「凱拉斯幾乎總在初次攀登一座山時，就從一側橫越到另一側。」[41]

除了首次喜馬拉雅之旅，凱拉斯都是「一個人」登山，在當時的登山用語，意思是沒有其他西方人同行，無論是作為嚮導或者登山夥伴。和他之前的許多歐洲登山者一樣，他在初次登山時確曾雇用了瑞士導遊，但他發現他們能耐不足，從此再也沒採用過。「我在一九〇七、一九〇九和一九一一年三度前往錫金，」凱拉斯寫道，「一九〇七年帶了幾名瑞士嚮導，但他們表現不佳，因此一九〇九和一九一一年，我只雇用了當地人……我發現尼泊爾東部的雪巴人最好，可以推薦給旅行者。」凱拉斯在申請加入阿爾卑斯俱樂部的文件中解釋說，他的幾個瑞士導遊很膽小，他寫道，他們「覺得雪很危險」，而且他們顯然得了高山症。[42]

凱拉斯「一個人」登山的習慣可以部分歸因於他內向、隱遁的天性，但另一個因素似乎是，他真的寧可和雪巴人一

起登山，而且不光把他們當作挑夫和其他支援角色，也是作為登山同伴。有一次，他挑選了兩名「名叫索納（Sona）和圖尼（Tuny）」的雪巴人，「〔他們〕非常擅長冰上作業，尤其是後者，他是我見過最棒的全能苦力。他做的冰台階令人讚嘆。」[43] 雖然凱拉斯並未像大家常主張的「發掘」雪巴人，但他是最早和雪巴人接觸的人之一，而且一直不遺餘力地捍衛他們。據說，凱拉斯一生最親密的人際關係是和一小群經常一起登山的雪巴人建立的。在這方面，值得注意的是，在喜馬拉雅登山文學上，個別雪巴人的名字初次被提及，正是在凱拉斯關於他的兩次探險行動的記述中。

他似乎和一位名叫安德基奧（Anderkyow）的雪巴人特別親近，他們於一九一二年一起嘗試攀登錫金的干城章嘉峰。登山過程中，安德基奧和另外兩名雪巴人被派去採買糧食，其中一個雪巴人回來報告說，安德基奧帶著探險隊的現金潛逃到西藏了。凱拉斯拒絕相信安德基奧的壞處，本能地認為肯定有別的解釋，甚至責怪自己給安德基奧設下誘惑。當安德基奧後來帶著現金和物資出現，並解釋說他迷路了，凱拉斯並不意外。

終其一生，凱拉斯一直患有幻聽——聽見人聲——雖說這種情況通常不至於讓人體力衰退，但有幾次他不得不尋求治療和休息。在一九一九年寫給皇家地理學會的辛克斯（Arthur Hinks）的信中，凱拉斯提到「一種奇特且持續的煩惱……醫療人員告訴我，這是工作過度造成的一種失調，它的形式是惡意的聽覺傳達，包括謀殺恐嚇。」[44] 凱拉斯確信那些聲音是真的，他相信只要把非常靈敏的麥克風貼近他的頭

喬治・埃佛勒斯（George Everest），曾昂首闊步於印度舞台的最火爆「歐洲大爺」（salib）。

約翰・舍赫澤（Johann Jakob Scheuchzer）在阿爾卑斯山中和他的龍朋友。舍赫澤1723年旅行記述版畫。

愛德華・溫珀（Edward Whymper）的義大利登山對手卡雷爾（Jean-Antoine Carrel）。「在所有挑戰攀登馬特洪峰（Matterhorn）的人當中，他是最有資格登頂的一個。」

「大博弈」（the Great Game）的兩位要角，楊赫斯本（Francis Younghusband）（左）與格羅姆切夫斯基（Grombtchevski）上尉（中）於1889年在罕薩（Hunza）進行友好會晤。

弗朗西斯・楊赫斯本；他表示珠峰探險將一掃認為人類渺小的荒謬想法。

I

喬治·寇松（George Natheniel Curzon），1898-1905年英屬印度總督。「他既討人喜歡又討人厭，」楊赫斯本這麼形容他，「我們厭惡寇松的狂妄。」

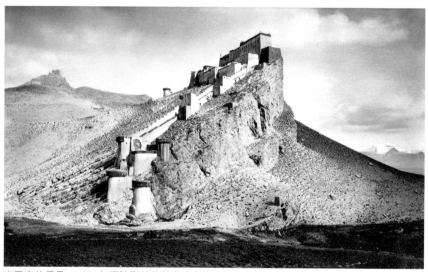

崗巴宗的堡壘；1921年探險隊就紮營在這座山下。

喬治·馬洛里（George Mallory）與妻子露絲（Ruth）。露絲不希望馬洛里去攀登珠峰，但傑弗瑞·楊（Geoffrey Young）勸說她那將讓他功成名就。最終那讓他成了傳奇。

部，就可以把它們錄下來。雖然這種情況在西方被認為是一種苦痛，雪巴人卻有不同看法。一位友人回想凱拉斯曾告訴他，「在山裡，當沒有其他歐洲人在場時，他回應了這些聲音，而他的雪巴人同伴對一個夜裡和幽靈長談的人非常放心。」[45]

雪巴人的許多特質使他們深受凱拉斯喜愛，但他們的樂天氣質尤其吸引人，這似乎也是他和雪巴人共有的特質。他性情溫和，他們也性情溫和，他們合力創造了許多登山奇蹟。約翰·諾亞寫道，「凱拉斯發現雪巴人在任何情況下都很快活、樂意承擔風險而且忠誠。他和這些粗獷的山民結為朋友，在他們的幫助下，他以震驚世人的從容和速度征服了一座座處女峰。」[46]這些成就全都來自一個在四十歲前一年才初次開始攀登喜馬拉雅山的人。

許多處女峰是在凱拉斯的傳記作者稱為 annus mirabilis（拉丁語：奇蹟年），也就是一九一一年為期五個月的錫金之旅中被征服的，「這或許是迄今為止最成功的喜馬拉雅登山探險。」[47]就像凱拉斯之前的所有旅程，這次他的興趣在於繼續探索干城章嘉峰周圍的眾多隘口和冰川。五月中，凱拉斯和一群雪巴人爬上裘登尼瑪隘口——兩年後諾亞藉以進入西藏的同一處隘口——並首次登上一座被他稱為哨兵峰（Sentinel Peak）、海拔略高於 22,000 呎（6,705 米）的無名山。

他在一九一一年攀登的下一座山是堡洪里峰，這座山讓他無意間創下最高峰登頂紀錄，而且保持這項紀錄十九年之久，直到一九三○年斯邁思（Frank Smythe）和施奈德（Erwin Schneider）登上高 24,500 呎（7,482 米）的瓊桑峰（Jongsong Peak）。奇怪的是，此一事實早在一九八零年代中期的重新

勘測，就被喜馬拉雅史學家發現了，卻似乎繼續被忽略了三十年，直到二〇一一年才有了轉變。當時凱拉斯的傳記作者宣稱「朗斯塔夫從一九〇七到一九三〇年間保持的世界最高峰登頂紀錄的這項共同智慧已無法維持。從一九一一到一九三〇年，這項紀錄屬於亞歷山大·凱拉斯所有，應該在他死後歸功於他，正義方能獲得伸張。」[48]

　　凱拉斯不是多產的寫作者，流傳下來的書信不多。的確，他的無聲無息強化了一個隱密人物的印象，登山是為了自己的快樂、增進知識，而不是為了名聲。凱拉斯留下的兩、三篇文章中，一篇題為「錫金北部和加瓦爾山脈」（The Mountains of Northern Sikkim and Garhwal）的文章，是他對自己在一九一一奇蹟年（當然他自己絕不會用這種字眼來指稱它）登山活動——包括在堡洪里頂峰——的記述。這篇他於一九一二年二月六日在阿爾卑斯俱樂部集會上朗讀的文章可說是純粹的凱拉斯，是充滿危險、挑戰、挫敗和失望的喜馬拉雅山早期探險活動的真實縮影，而這一切都以一種雲淡風輕、自謙的散文呈現。他提到倒塌的橋樑；必須跨越、繞過甚至在某些情況下搭橋的無底深淵；隨時都可能崩塌的冰塔；必須穿越的洶湧洪流；刺骨的寒風；籠罩一切的迷霧；得花數小時穿越的深達腰際的雪原；雪盲；凍傷；讓人頭疼的眩目陽光；在幾分鐘內降臨的風暴；接連不斷的雪崩、落石風險；巨大的冰原；拒絕往前走、「老是早上啟程才一小時就想紮營」的固執又害怕的挑夫。

　　有一次，凱拉斯沿著條小徑攀爬，挑夫們就爬在他正上方。這時——

幾塊石頭落下，但它們離我相當遠。我想，與其讓苦力們停下，不如我設法避開他們的路線。這很困難，因為結冰的溪谷需要〔切割〕台階，而苦力們也折返了，〔再度〕位在我的正上方。岩壁陡峭而破碎，我看不見他們，透露他們位置的唯一提示是，一塊直徑近兩吋的石頭從我鼻端刷地掉下，砰一聲落在我胸口。因為我所處的位置正好有點麻煩，要是石頭大一些，或者擊中我的頭部，我或許就被擊倒了。是我的錯，沒有早點要他們停下。[49]

最起碼也會被擊倒。這就是典型的凱拉斯，總是無視於危險和自己的勇氣——含蓄地，總是在事情出錯時承擔責任。說這篇文章是典型的凱拉斯，也是因為裡頭從未提及一個驚人的事實，那就是他在這趟旅程中攀登的處女峰比之前或之後的任何人都要多。許多喜馬拉雅登山者憑著少得多的經歷就出書了。

從一個故事可以略窺早期的凱拉斯，據說他的幾名挑夫用套索捉了一隻山狐，並提出要把牠賣給他，「聲稱牠的皮在加爾各答能賣一大筆錢，但〔他們〕在我拒絕後就把牠放了。我很高興他們沒把那動物殺了。」[50]他又提到幾隻他遇見的非常溫馴的野鵝，「但我們只看到一隻幼鵝，而那對親鵝似乎非常小心。想到某個槍手——可不是指運動射擊手——可以輕而易舉消滅這些鵝，我很惱火，因為牠們太容易接近了。」[51]然後還有那兩隻小雲雀的故事。

結果發現，堡洪里峰只是凱拉斯在這趟旅程中進行的十次超過兩萬呎（6,100 米）的首次登頂中的一次，其中最著名的或許是丘謬莫峰的首次登頂（22,403 呎 /6,828 米）。凱拉斯在一九一一年取得的成就尤其不凡，因為當時他四十三歲，而他的許多山友比他年輕十歲之多。此外，正如他的傳記作者指出的，不到五年前的一九〇七年，凱拉斯「還是一個在蘇格蘭進行大量艱苦的山間徒步、爬過幾座容易帶路的阿爾卑斯山峰的人，」但到了一九一一年，「那位一九〇七年的謹慎溫和的登山者……在沒有其他歐洲同伴的情況下，登上了五座高度超過兩萬呎（6,100 米）的原始喜馬拉雅山峰，包括連他自己都不知道的，之前尚未被攻頂的全世界最高峰。」[52] 去世時，這位蘇格蘭化學家兼登山家待在 19,600 呎（5,975 米）以上地區的時間超過任何活著的人。

　　對凱拉斯來說，登高不只是爬山的目的，也是體驗、觀察高度和缺氧對登山者的影響的機會，這是凱拉斯極感興趣的問題，也是他比同時期任何登山者更為了解的題材。他的傳記作者寫道，可以「毫不誇張地說，亞歷山大·凱拉斯針對關於攀登珠峰的各式各樣問題所採取的科學手法，和一九五零年代前主導英國珠峰登山嘗試的紳士派、業餘者氣氛，可說差了十萬八千里。」[53]

　　身為科學家和醫學院講師，凱拉斯當然擁有人類生理學的專業興趣和知識，但在一九〇七年首次探訪喜馬拉雅山以及初遇雪巴人的期間，他的興趣激增。他馬上注意到他們的耐力在他之上——凱拉斯是出了名的精力旺盛——甚至針對他們的能耐得出許多數字，指出在海拔 15,000 到 17,000 呎（4,570

到 5,180 米）之間，西方人可以和一個沒有負載的雪巴人打成平手，但到了 17,000 呎以上「他們明顯佔有優勢。」他觀察到，在 22,000 呎（6,705 米）的高山，一個無負荷的挑夫可以比他爬得更快，甚至「一個中等負荷」的挑夫也能跟上他的速度。「在這個高度以上，一個中等負荷的苦力可以從我身邊跑開，至於無負荷的苦力，你根本別想追上。」[54] 凱拉斯推測，這是因為一輩子生活在高海拔地區的人們肺活量較大。

接下來十三年，凱拉斯致力於了解海拔高度對肺容量正常的人——總之，是歐洲登山者——的影響，以及他們能否做些什麼來減少這些影響。實驗的起點是一種被稱為缺氧症的現象，即在一定海拔高度以上，大氣壓大幅降低所導致的缺氧。在海拔 29,029 呎（8,848 米），也就是珠峰的高度，氣壓是海平面的三分之一，意謂著人所吸入的氧氣是生存所需氧氣的三分之一。然而，如果採取一些方法，身體便能適應，主要是水土適應（acclimatisation），但即使如此，凱拉斯得出結論，一旦超過 22,000 呎（6,705 米）就沒有任何差異了。簡言之，他主張，登山者待在 22,000 呎以上的高度時，他的身體會逐漸停止活動，這也是為什麼這個海拔高度——後來被凱拉斯修正為 25,500 呎（7,770 米）——被稱為危險區，有時也叫做死亡區。在危險區，身體仍可以繼續活動，但機能越來越低落，這時問題在於，它能否持續活動夠久的時間，讓登山者在同一天登上 26,250 呎（8,000 米）的頂峰，並返回到 25,500 呎（7,770 米）以下。

凱拉斯想確定的，就珠峰而言，「夠久」究竟是多久？從位於海拔 25,500 呎（7,770 米）的最後營地到山頂的 3,500

呎（1,066 米）距離會不會太遠，在這樣的高度來回往返那麼長的距離，會不會耗費太多時間，讓登山者的身體在返抵前衰竭？簡言之，真的有人類能攀登珠峰？

為了回答這問題，凱拉斯專注於計算在珠峰頂，肺泡——肺部的微小氣囊——內的含氧量。根據這些計算，加上倫敦李斯特研究所（Lister Institute）在低壓室內進行的多次實驗（模擬高海拔氣壓）的結果，以及在錫金卡美峰（Mount Kamet）所做的實驗結果來推斷，凱拉斯得出結論，在 25,500 呎（7,770 米）以上，登山者平均需要一小時才能爬上五百呎（152 米）左右。因此，從可能的高山營地攀爬三千五百呎（1,066 米）到達珠峰頂，得花七小時。假設下山時間縮短許多，甚至可能不到一半，那麼登上珠峰頂並返回高山營地總共需要約十小時。

因此，關於攀登珠峰的關鍵問題——登山者的身體必須在缺氧情況下存活多久——答案是大約十小時。但直到有人真的爬到 25,500 呎（7,770 米）以上並試圖繼續攀爬，大家才知道人體**能否**存活這麼久。只是當時多數專家認為，缺氧十小時不至於太危險。六十年後的一九七八年，凱拉斯的計算被證明極為準確。這年，兩位登山者梅斯納（Reinhold Messner）和哈伯勒（Peter Habeler）成為第一批沒帶氧氣瓶攀登珠峰的人。他們報告說，最後的三百七十呎（97 米）——全部在 28,500 呎（8,686 米）以上——花了他們一小時。根據凱拉斯六十年的估計，在這個高度的登山速度是每小時 356 呎（108 米）。

在戰前，帶著補充氧氣登山也是一種做法，但這種方法

極具爭議性，而且這種設備是出了名的不可靠。一九二〇年，凱拉斯在卡美峰用氧氣進行長時間的實驗，但最終得出結論，補充氧氣帶來的所有效益都被增加的氧氣瓶重量抵消了。凱拉斯在一九二一年的探險中隨身攜帶了一只氧氣瓶，但從未使用。一九二二年的探險，當雪巴人一眼看見大堆氧氣瓶，他們大笑起來。「各位先生，我們國家的空氣很不錯，」他們說。「你們從英國帶瓶裝空氣過來做什麼呢？」[55]

凱拉斯很快成為公認的高海拔登山生理變化方面的權威，他開始撰寫極具影響力的文章「關於珠峰登頂可能性的思考」（A Consideration of the Possibility of Ascending Mount Everest），並應邀在摩納哥的年度阿爾卑斯山大會（Alpine Congress）上朗讀。這篇文章後來也在英國皇家地理學會、阿爾卑斯俱樂部宣讀，並發表在他們的期刊上，成為一九二一年探險的一種實質藍圖。

如果說一九一一是凱拉斯的奇蹟年，他的 annus mirabi-lis，那麼一九一三便是他的神祕年。這年年底，他從喜馬拉雅山回來，帶回一系列珠峰東側的漂亮照片，尤其是美麗的卡馬谷（Kama Valley）。照片是在距離珠峰僅十多哩的地方拍攝的，比諾亞到達的近了三十哩。如果說凱拉斯進行了這次旅程並拍下這些照片，那麼在一九二一年探險之前，他比任何人都還要接近這座山。

可是有嗎？這年他除了探訪南迦帕巴峰之外，沒有任何關於凱拉斯去了哪裡或做了什麼的確切消息。另一方面，從這次旅程的結果來推斷，他的意圖或多或少是明確的：盡量

蒐集並帶回關於珠峰東側通路的情報，這些情報將作為關於一九一五年可能的珠峰探險的討論及後續行動的知識依據。除了卡馬谷的照片，凱拉斯還帶回這座山東側路徑的極其詳細的知識，正如約翰‧諾亞在《穿越西藏到珠峰》一書中的記載。

　　一九一三年凱拉斯回國後，諾亞與他結為朋友，並在這年以及整個戰爭期間頻頻拜訪他。探訪當中，諾亞明顯感覺，凱拉斯幾乎可以說握有珠峰周邊地區的第一手知識。「有一天，他告訴我他對喀爾塔（Kharta）地區的祕密知識，」諾亞寫道，「還有那個名為托克托克（Tok Tok La）的隘口，也就是越過那片阻礙我前往塔什拉克的高山屏障的隘口。」凱拉斯解釋說，他可以利用這條隘口到達喀爾塔，「他知道那裡有一座索橋，從索橋過了阿倫河，就到了朗瑪隘口（Langma La），」沿著隘口可以到卡馬谷，再從那裡到達珠峰東面的山腳。」凱拉斯告訴諾亞他已經擬定一個計畫，「要在干城章嘉峰以西無人山谷建立食物倉庫……還有他希望能到達喀爾塔，穿越河流，登上珠峰東側的冰川……」諾亞談到凱拉斯的計畫是如何的「鉅細靡遺」，「連最後一點食物和水都考慮到了。」[56] 不管是如何取得的，凱拉斯顯然握有比任何人更詳盡的關於珠峰東側路徑的知識，而這肯定是他在一九一三年旅程的期間得來的。

　　但問題依然存在：他是*如何*取得的？凱拉斯一九一三年到過西藏的最有力證據──儘管是間接證據──他從未寫過任何關於那年他去了哪裡、做了什麼的文章，而且除了諾亞，他誰都沒透露。可以肯定的是，凱拉斯留下的文章很少，

但他確實寫了關於之前他在一九一一、一二年兩次旅行的長篇文章，兩篇文章都發表在《阿爾卑斯雜誌》，也都由凱拉斯本人在兩個社團的集會中朗讀，因此他從未寫過或談過一九一三年旅程這點著實奇怪。就連他的傳記作者——他們追查了大量之前不為人知的凱拉斯資料來源——也都找不到任何有關凱拉斯這次旅程的證明。信息「幾乎不存在」，他們寫道，「我們得承認自己一無所知。」[57]一位嚴謹的珠峰編年史作者韋德‧戴維斯（Wade Davis）在他對珠峰傳說的詳盡記述中指出，一九一三年，「沒有任何人見過凱拉斯，也沒人確切知道他去了哪裡，或者他是如何達成那些成就的。」[58]諾亞本人也有類似的說法：「在我自己的一九一三年旅程和一九二一年珠峰探險之間的漫長空白當中，一有機會我就會和凱拉斯談論珠峰，他對我說了許多從未公開過的關於他對這座山的計畫和作業，」並補充說凱拉斯「不會告訴任何人那些照片是怎麼來的……」[59]

為何要遮遮掩掩？首先，當時西方人進入西藏或尼泊爾是違法的，因此，要是凱拉斯書寫或談論他的旅程，他就不得不承認他非法入境。然而，就這件事來說，凱拉斯不見得會感到不安；他曾在一九〇九年的喜馬拉雅山之旅中未經准許進入尼泊爾，想好好欣賞干城章嘉峰西面的風景並拍照。而且在戰時，他和諾亞曾憑空想出一個計策，要採取「偷襲」方式進入西藏，試試攀登珠峰。然而，考慮到凱拉斯一九一三年從喜馬拉雅山回來後立即著手的一個計畫，他對這一年的保密就完全說得通了。他應皇家地理學會要求研擬一項提案，要在一九一五到一六年進行一趟探勘並攀登珠峰

的為期兩年的探險，這次行動由塞西爾・羅林領導，凱拉斯非常希望能加入。但要是拉薩或印度，尤其是倫敦當局得知凱拉斯曾在一九一三年夏末非法潛入西藏，這次探險計畫或許會被擋下，最起碼凱拉斯本人可能會被禁止參加。

到頭來，人們終究無法確定凱拉斯一九一三年去了哪裡、做了什麼，以及那些照片究竟是他親自拍的，還是像諾亞聲稱的，是他訓練雪巴人拍攝的。但毫無疑問，在一九一三到一九二一年間，凱拉斯比任何人掌握了更多關於珠峰東側路徑周邊地帶的知識。他的廣博知識以及對一九一三年的保密引發了一種有趣的可能情況：這位偉大的喜馬拉雅登山家、探險家把那年夏末和秋天花在比前輩更接近珠峰上了。

無論凱拉斯是親自拍下珠峰東側通路的照片，還是他讓雪巴人去拍攝的，不變的事實是，多虧了凱拉斯，這些非凡的照片才得以完成。這些照片最後在皇家地理學會一九一九年三月那場讓停頓的珠峰探險努力重新啟動的精心策劃的會議上起了決定性作用，其重要性甚至超過諾亞的照片。光憑這一點，凱拉斯就有資格躋身對於揭開世界最高峰神祕面紗具有超越前人貢獻的西方三傑之列。把凱拉斯的其他成就——他對雪巴人的支持、他在珠峰鄰近地帶的大範圍勘查成果以及他廣泛的生理學研究——和這些照片放在一起，可以得出一個強有力的結論，除了弗朗西斯・楊赫斯本，沒人比亞歷山大・凱拉斯在推動珠峰探尋的事業上投入更多。

這就引出了為何凱拉斯名氣不大的問題。他在死後二十年裡仍然相當知名，而且受到讚揚，但在過去六十年或更長的時間當中，他的名聲逐漸褪去。首先，理應屬於他的最偉

大成就—保有一九一一到一九三〇年最高峰登頂紀錄—直到一九八零年代堡洪里峰和特里舒爾峰的高度調整之後，才總算歸於凱拉斯。即使如此，在接下來三十年裡，直到二〇一一年米契爾（Ian R. Mitchell）和羅德威（George W. Rodway）合著的傳記出版之前，所有出版的書籍都繼續將該紀錄歸給朗斯塔夫。此外，凱拉斯這人特別內向，並不汲汲於名聲或讚譽。同時也因為，人類生理學——他不變的熱情，也是他的重大貢獻——無法帶來許多珠峰傳說所需的戲劇性〔爭議性〕材料。還有一個原因是，凱拉斯留下的文章和私人信函實在太少了。他的傳記作者經常感嘆書面紀錄稀少，而且彷彿為了證明這點，在他們的作品中大量引用他申請加入蘇格蘭山岳俱樂部（Scottish Mountain Club）和阿爾卑斯俱樂部時草草寫下的幾段記述。

但毫無疑問，人們對凱拉斯一無所知的最大原因是，儘管他認識當代所有偉大登山者，他並未和其他歐洲人一起登山，而只跟雪巴人。簡言之，找不到關於凱拉斯的故事，因為他沒有和那些寫書敘述這類故事的人一起登山。當然，唯一的例外是關於一九二一年珠峰探險的書，凱拉斯在書中的出現恰足以讓讀者希望對他多些了解。

二〇一一年凱拉斯傳記的作者算不上是中立的觀察者，但同時，就算他們說得有些誇張，也很難反駁他們的結論，「任何人能像凱拉斯這樣，在如此短的時間內在喜馬拉雅登山活動中取得成就的人，都很了不起……該是承認他無可爭辯的地位的時候了：亞歷山大‧米歇爾‧凱拉斯確是史上最偉大的喜馬拉雅登山者之一。」[60]

塞西爾・羅林想必很雀躍，經過十年，他夢寐以求的攀登珠峰的機會終於來了。一九一三年末、一九一四年初，羅林和湯姆・朗斯塔夫獲得阿爾卑斯俱樂部和皇家地理學會的支持，進行了空前宏大、全面的探索嘗試，如果可能，甚至要攀登世界最高峰。亞歷山大・凱拉斯應邀草擬一份詳細綱要，包括對提議路線的描述，以及對探險隊員的建議。

　　這份提案設想了為期兩年的行動：一九一五年用來探索、勘查珠峰，一九一六年則嘗試登頂。羅林將領導這次冒險。「探險隊打算勘查珠峰（Mount Everest），以確定登頂的可能性，」凱拉斯在提案中寫道，或者，萬一行不通，起碼也要盡可能往上爬。但「很可能珠峰北側是任何登山者都難以攀登的，無論他們多麼老練，或者，就算攀爬難度可以克服，高度也足以讓人無法前進。」[61] 探險隊的目標是嘗試回答這兩個問題。

　　在這期間，凱拉斯和諾亞頻頻會面。諾亞十分欽佩凱拉斯的計畫之詳盡，同時也因為一九一三年的勘查照片而有了信心，因此他迫不及待接受了凱拉斯的一項兩人單獨執行計畫的邀請──諾亞說，萬一正式提案被駁回，他們將進行「祕密突襲」。[62]

　　但諾亞和凱拉斯從未偷襲過珠峰，塞西爾・羅林再也沒見過珠峰，一九一五到一六年的探險也從未發生。一九一四年六月二十八日，一個名叫普林西普（Gavrilo Princip）的塞爾維亞人刺殺了奧匈帝國王儲斐迪南大公（Franz Ferdinand），五週後一次大戰爆發。

聽說貝爾剛獲准去拉薩見達賴喇嘛……這大大改變了情況。然後我見到多布斯，問他是否能發電報給貝爾，告訴他，如果他預見到有利的機會，就向達賴喇嘛請求珠峰計畫的許可。

——查爾斯·肯尼斯·霍華德-伯里
（Charles Kenneth Howard-Bury）

弗朗西斯·楊赫斯本負有使命。戰爭結束了；英國損失慘重，全民意志消沉。英國需要一個理由來重建自信，而弗朗西斯·楊赫斯本知道該往哪裡找：一次對珠峰的全面性、純英國人的進攻行動。

不出所料，問題出在印度政府，也就是在印度或白廳外交部負責次大陸事務的英國官員。他們一如既往很擔憂「大局」，各式各樣的地緣政治考量，包括光憑探險家和登山者絕不可能理解的中俄兩國的微妙敏感性。在這情況下，楊赫斯本的策略很簡單：盡可能把全力攀登珠峰的構想轉變為大局的一部分。為此他需要約翰·諾亞和他的照片。

楊赫斯本明白這些照片的力量；倒不是說它們本身能證明什麼，更別說構成遠征的理由了，但它們很新奇，其中有

些非常壯觀，尤其是從亞歷山大・凱拉斯那裡借來的部分，如果運用得當，它們將產生極大宣傳效果，進而迫使政府採取行動。因此，諾亞應邀於一九一九年三月十九日晚上向英國皇家地理學會發表演說，並帶來他的照片。

　　楊赫斯本也了解到，這位神氣活現的諾亞少了點打動英國老政客所需的莊重。因此，在諾亞用那些出類拔萃的照片令地理學會驚豔的這個三月的晚上，楊赫斯本安排了合適的聽眾人選，一些內部決策者，以便在諾亞演說後的討論中發揮助力。

　　當晚，風神音樂廳（Aeolian Hall）座無虛席，在大批社團成員和報紙記者面前，學會主席霍迪奇（Thomas Holdich）爵士起身引介諾亞出場。諾亞走上講台，用一種十足迎合地理學會調性的口氣說了一段動人的三十秒開場白。「過不了多久，」他起頭說，「我們將登上世界最高峰，繪製它的山脊、河谷和冰川地圖並拍照。」諾亞又說：「若非戰爭和羅林將軍的不幸去世，」這事早該完成的，「這次探險活動〔曾〕是他畢生的抱負。願我們能達成此事以紀念他。」[1]語畢，諾亞的觀眾起立熱烈鼓掌，久久未歇。觀眾就座後，燈光暗下，只剩一盞小聚光燈照亮講台上的諾亞，而在演說者後方的牆上，玻璃幻燈片神奇地呈現出令人屏息的喜馬拉雅山勝景。此刻，從舞台上的座位看過去，楊赫斯本肯定意識到，他用來吸引膽小的英屬印度官僚關注的策略，效果可說超乎預期。亞歷山大・凱拉斯是當晚觀眾席上的幾名喜馬拉雅登山精英之一——這次他也借了一些自己的照片給諾亞——演說結束後，他將應邀以他的威望推介這次行動。事實上，在戰時，

他曾在多次有關推動珠峰事業的冒險活動中起了重大作用。雖然他暫時無法探索他鍾愛的喜馬拉雅山，但他可以為戰爭結束後、所有關注再度集中在珠峰上時作好萬全準備。和他的同胞一樣，凱拉斯很遺憾二十世紀探險中的另外兩大獎賞——南北極——都在沒有英國人參與的情況下被奪走。凱拉斯——連同寇松、楊赫斯本、弗雷許菲爾德和許多人——痛下決心，說到珠峰，絕不能讓這事發生。「我們錯過了兩極，」他寫信給一名山友說，「雄霸海洋三百年之後，作為印度境內長達一百六十年的第一強權，我們當然不該錯過珠峰群的探險。」[2]

　　為達目的，凱拉斯有工作要做，主要涉及高度研究。他在倫敦進行了一部分，但他必須趕在有人攀登珠峰之前，回到喜馬拉雅山，在 22,000 呎（6,705 米）以上的高度做實驗。但在這之前，戰爭得先結束。一九一八年十一月，戰爭真的結束了，一個月後，印度事務大臣蒙塔古（Edwin Montagu）收到皇家地理學會的一封信，提出一項由皇家地理學會／阿爾卑斯俱樂部聯合組隊攀登珠峰的兩階段探險計畫。第一部分擬於一九一九年執行，內容包括凱拉斯前往卡美峰完成他的高海拔研究，第二部分則在一九二〇年嘗試珠峰登頂。蒙塔古將這項請求轉給印度總督，並附上一張便條，指出「如此宏大且具有地理重要性的任務……應該交由優秀的英國探險家來執行。」[3] 總督辦公室在信上蓋了一月十七日的簽收章。過了無聲無息的七週，沮喪的楊赫斯本說服地理學會主席霍迪奇爵士，印度政府可能需要一點提醒。不久約翰·諾亞便站在風神音樂廳講台後方，沐浴在滿場喝采聲中。

諾亞這次演說表現得有點平淡，起碼比起他在一九二四年的《穿越西藏到珠峰》一書中的精彩敘述確是如此。令在場記者開心的是，諾亞首先扼要討論了空中勘查珠峰的可能性，無論是搭飛機或者「使用載人風箏」——得益於「西藏的穩定強風，足以將一名觀察者拉升到能盡情觀察平原的五百呎高空。」接著諾亞展示他的大批照片，並描述了他所知道的從東、北兩側通往珠峰的可能路線，並補充說，無論採取哪一條，都必須「不惜一切避開大吉嶺及其官場」，指的大概是礙事的官僚。[4]

在霍迪奇和楊赫斯本的預先安排下，觀眾中的登山王者——弗雷許菲爾德、凱拉斯和阿爾卑斯俱樂部主席法（John Percy Farrar）——隨後一個個起身回應諾亞的談話。極具影響力的弗雷許菲爾德表示贊同。「我想今晚我們有了大幅進展，」他起頭說，並給出他的意見，雖然經由塔什拉克的路線較直接，「但我們了解到，最佳路線無疑是從崗巴宗取道西藏的更北邊路線。」[5]

接下來是凱拉斯，他「讚賞〔諾亞〕的壯麗照片」，接著說他同意諾亞和弗雷許菲爾德所說的，「最佳路線確實是沿著提斯塔谷到崗巴宗，然後往西……」接著他花了些時間詳細描述各種不同路線。不過，有一點他不同意少校大人，而他的反對理由很符合一貫的亞歷山大·凱拉斯作風：從不說任何人的壞話：「我必須斗膽和諾亞少校有關大吉嶺官員的說法劃清界線，因為我覺得他們十分親切有禮。」[6]阿爾卑斯俱樂部主席法拉接著發言，指出這次探險「成功機會極大，阿爾卑斯俱樂部準備……推薦兩、三名年輕山友，他們有足

夠能耐去應對可能在珠峰上遇見的任何登山方面的困境。」[7]

這晚弗朗西斯・楊赫斯本原本沒打算講話，但法拉的熱情讓他興奮不已：「當時已經晚了，」他寫道，「但我被阿爾卑斯俱樂部主席充滿自信和決心的說話口吻深深打動，我忍不住要求〔皇家地理學會〕主席……讓我說幾句話。」別的不說，他利用自己的即席發言向印方那些拖泥帶水的官僚傳達了相當露骨的訊息：「我敢說，在取得成功之前，我們先得做出一、兩個嘗試；我們得去做的第一件事是，克服我方政府的那道難關。」接著他以他一貫的愛國熱情補充道：「我想我們都很堅決，這將是一次英國人的探險行動。」[8]

約翰・諾亞的演說達到了預期效果；這似乎促使印度當權者開始考慮珠峰計畫。此外，在地理學會會議兩週後，楊赫斯本抓住這次活動引起的宣傳效果，寫信給事務大臣蒙塔古，要求召開會議討論事情發展。幾乎在同一時間，一位名叫查爾斯・肯尼斯・霍華德 - 伯里的中尉在不清楚楊赫斯本努力的情況下，寫信通知地理學會祕書亞瑟・辛克斯，他本人，霍華德 - 伯里，正在前往印度的路上，他很樂意和班禪喇嘛會面，或者，萬一行不通，就改和尼泊爾王公，邀他們合作進行珠峰探險。霍華德 - 伯里中尉身為前印度總督蘭斯敦勳爵（Henry Charles Keith Petty-Fitzmaurice, 5th Marquess of Lansdowne）的被監護人和表親，管道十分暢通。看來勢頭不錯。

然後，突然間，情況逆轉。四月十九日，來自印度的消息稱，遠征計畫沒被批准，這項請求被傲慢帝國政策的礁岩撞沉了。問題很多，但中國問題是主要癥結所在。在一九一〇到一三年的清廷入侵和佔領後，西藏人急需軍事支援，並

多次要求英國提供大砲和其他軍備。然而，儘管懷疑中國對西藏的圖謀，英政府寧可在幕後悄悄施壓，也不願公開挑釁，而武裝西藏就會給人這印象。總之，情勢十分微妙，印度政府表示，「在西藏邊境出現一支探險隊可能不太〔有利於〕政府政策的執行。」[9]不僅珠峰的提案遭到否決，凱拉斯針對卡美峰——位在英屬印度境內——進行研究的提議也一樣。凱拉斯無端挨的這巴掌被解讀為印方向倫敦探險家和登山者傳達的一個信息：少管閒事。

可是太遲了。在諾亞的演說後，大眾對可能的珠峰探險產生極大興趣和熱情，以致它幾乎一夜間成了全民事業，每個人都認識到，如今遠征行動起死回生只是時間問題——結果證明是一年。這年，楊赫斯本四處奔波，保持提案的熱度，一九一九年六月接掌皇家地理學會主席之後，他更努力推動。他定期和阿爾卑斯俱樂部主席會面，繼續向印度事務大臣施壓，在學會成立了探險委員會，並和隨時準備效力的霍華德-伯里保持聯繫。一九二〇年四月，楊赫斯本判斷時機成熟，聚集一群皇家地理學會和阿爾卑斯俱樂部代表私下開會，討論了一系列正式決議，以建立珠峰探險的框架。楊赫斯本邀了霍華德-伯里參加。

通過的決議包括：

· 從北邊通過西藏接近珠峰，不必試圖獲得越過尼泊爾的許可。

· 霍華德-伯里將應邀於這年訪問印度，以獲得印度政府對遠征行動的支持；倘若可行，也可前往江孜吸引西藏當局的

關注。

· 遠征隊成員以英國人為限。非英國公民的合作申請不予受理。

兩個月後，一九二〇年六月二十三日，皇家地理學會／阿爾卑斯俱樂部聯合代表團拜訪印度副事務大臣，以爭取他對該提案的支持。他同意了，條件是必須當面獲得印度官方的許可。兩天後，霍華德-伯里前往印度執行這項任務。接下來六個月，從六月到十二月，珠峰遠征隊的命運大半掌握在他手中。

查爾斯·肯尼斯·霍華德-伯里是英國不時出產的那種博學之士，專精多個領域的那類人。就霍華德-伯里而言，他是才華洋溢的作家、攝影師和博物學家，也是成功的育馬專家（後來他給他的一匹馬取名叫 Everest）、探險家，而且據說能流利地使用二十七種歐亞語言。他是霍華德家族成員，也就是薩福克伯爵家族，本身是第十六代薩福克伯爵的曾孫。

霍華德-伯里就讀伊頓公學，但斷然放棄進入牛津或劍橋，改而從軍。一九〇五年他從桑赫斯特學院畢業，被派往印度，在國王皇家步兵團（King's Royal Rifle Corps）擔任上尉。他在印度出了兩次鋒頭：一次是喬治·寇松強烈譴責他未經授權進入西藏，探索岡仁波齊峰（Mount Kailash）的周邊地區。這座山是西藏第一聖山，佛教徒和印度教都奉為神聖。另一次是他沿著恒河朝聖，來到神聖的阿瑪坎塔克（Amarkantak），小鎮正逢猛虎肆虐，將二十一位印度聖人拖

走吃掉。霍華德-伯里射殺了老虎。

一九一二年，他繼承家族的愛爾蘭莊園麗城（Belvedere），離開了軍隊，如今獨立而富裕的他憧憬著旅行生涯。一開始很順利。一九一三年他經由陸路前往西伯利亞，在他忠實的犬同伴納古的伴隨下，花了六個月探索中國西部的天山。在鄂木斯克（Omsk），他又遇上一隻動物，小熊阿古，他帶著牠回到愛爾蘭，在莊園裡養大，每當他需要運動時就找牠摔跤。

一年後，戰爭結束了霍華德-伯里的旅行夢。他重新加入部隊，參加了索姆河戰役（Battle of the Somme）和巴雪戴爾戰役（Battle of Passchendaele）（羅林在此役中戰死）。後來，他捲入大戰的最激烈戰鬥，一九一八年的德國春季攻勢（The German Spring Offensive）。他和大部分戰友一起被俘，並以戰俘（POW）身分參戰，有一次逃了十天，結果被抓回去，處以單獨監禁。

他精通很多事，但不擅長登山。他幼時被山吸引，年輕時曾攀登阿爾卑斯山，後來曾在駐紮印度期間，在喀什米爾、喀喇崑崙山區度過一段時日。但他還不是阿爾卑斯俱樂部成員——只要可能，大多數認真登山者都巴不得取得的一項資格——他的登山技能常被描述為「不足」。但他性格堅強、機智、人脈廣、組織能力強、富裕——他自行負擔所有費用——並且渴望能幫忙。

一九二〇年七月十二日，霍華德-伯里抵達英屬印度的夏都西姆拉，展開一趟為珠峰探險的命運進行六個月搏鬥的

旅程——主要是在霍華德-伯里、總督、十三世達賴喇嘛和查爾斯・貝爾（Charles Bell）——英政府駐錫金專員、對西藏神皇的非官方特使——之間的四方競賽。

他一點時間也沒浪費；七月十五日，他和「總督進行了長談」，並遇上了獲得探險許可的最大障礙之一的狀況：西藏要求提供武器，來對抗可能的侵略。之前這項請求就已轉呈給白廳了，但遲遲沒有下文。霍華德-伯里報告說，雖然總督本人「非常贊同……並承諾盡力給予我們支持」，但一切取決於「藏人對我們的態度，而這又取決於目前〔武器〕談判的結果。」總督建議霍華德-伯里「到江孜去會見〔查爾斯〕貝爾和西藏當局，讓他們對該計畫產生興趣。」[10]

五天後，在霍華德-伯里寫給楊赫斯本的第二封信中，查爾斯・貝爾似乎讓他很氣惱，儘管兩人從未見面。

> 我剛和〔印度政府副事務大臣〕有了另一次會談，他剛收到貝爾的電報……貝爾說，有位詩聖葬在珠峰附近，藏人可能會有疑慮，儘管我們可以充分解釋我們要做什麼，但他們也不會喜歡的……此外，除非目前的〔武器〕談判有結果，〔貝爾〕絕不會贊成對珠峰的一切勘查或探險行動……如果你能運用影響力……讓這事圓滿解決，遠征的主要障礙就消除了。（我擔心貝爾是另一個障礙，只要他立場不變，他就會找機會刁難。）[11]

而且對貝爾了解越多，霍華德-伯里的口氣就越差。「他

們都說他是最難對付的討厭鬼，」七月他寫信給楊赫斯本，「因為他溫吞又謹慎，而且從不犯錯。」[12] 霍華德-伯里一度會見了法蘭克‧奧康納—楊赫斯本於一九○四年英國侵藏期間的翻譯，也是英國在江孜的第一位專員—希望「我們能派他擔任首位英國駐拉薩公使，這麼一來探險得到許可的機會就大增了。我越了解貝爾，就越擔心他不會幫我們。」[13] 後來，就在前往西藏會見貝爾會面之前，霍華德-伯里再次去函楊赫斯本：「我不指望他對這次探險表現善意，但我會盡力而為。大家對他的風評似乎相當一致。」地理學會祕書辛克斯無疑是如此：「麻煩就在，」當時他寫信給凱拉斯，「貝爾並不真心相信這事會成功。」[14] 當霍華德-伯里於八月第一週前往西藏，珠峰提案再度受阻，因為英政府覺得它「沒有能力和西藏政府」就若干敏感議題進行接觸。[15]

霍華德-伯里並不在意。他明白，雖然印度政府可能「沒有能力接觸」拉薩，查爾斯‧貝爾卻有。如果霍華德-伯里能設法讓貝爾明白探險是可行的，貝爾或許就能挽救這次任務。總之，當霍華德-伯里終於出發到亞東，去和那個被他無理地視為剋星的人見面之時，探險行動就只存有這麼一絲絲希望。

查爾斯‧貝爾出生於印度，在牛津大學接受教育，一八九一年加入印度公務員體系（Indian Civil Service），一九○八至一九二一年在負責監督英屬印度與西藏、不丹和錫金關係的機構擔任政府代表，實質上成為英屬印度駐西藏大使。貝爾是一名學者、研究者，處在士兵和官僚中多少有點彆扭。他熱愛西藏的一切，是西藏文化專家，知名藏傳佛

教學者，能說流利藏語，並於一九〇五年出版史上第一本《英藏口語詞典》（English-Tibetan Colloquial Dictionary）。一九一〇年，他和達賴喇嘛在大吉嶺——清廷入侵西藏時，達賴喇嘛逃往大吉嶺，並在那裡流亡兩年多——首度見面。

「乍看下，他不像帝王，」貝爾描述他和達賴喇嘛的首次會面。「身形矮胖，麻子臉，容貌顯露出農夫之子的平民出身……而照顧這位非比尋常的難民是我的責任……」達賴喇嘛的一群隨從在他下榻飯店的大客房裡安排了高講壇和一個「倉促設計的王座。」神皇總是坐在高於周遭眾人的座位上，因為「在自己的領地內，他依然崇高而超然。當朝聖者經過他的宮殿附近……他們會在殿前的塵土中伏拜三次；當他走過來，眾人的眼睛便轉向地面；他們不能直視神威。」然而，見貝爾時，神皇陛下「沒有使用王座或講壇。為了向英國代表表示敬意，他從座位起身，走下地板迎接我……」[16]

印度政府在面對這位知名流亡者兼賓客時處境相當尷尬，一方面不願與清廷為敵，但又渴望能在給予神皇適當尊重的同時，不損及謹慎的中立官方姿態。總督認為正式邀請達賴喇嘛到加爾各答和他會面是適當的做法，於是，這會兒貝爾正護送神皇陛下和他的幾名大臣從大吉嶺前往加爾各答。

達賴喇嘛習慣了青藏高原的寒涼天氣，覺得大吉嶺異常溫暖，並對底下印度平原的天氣感到好奇。他問貝爾：「〔在〕卡利卡塔（Kalikata，加爾各答舊名）這個地方，可敬的高溫還會更熱嗎？」[17]貝爾向他保證天氣會熱得多。「這位總督大人……會說藏語嗎？」後來，此前和西方人接觸有限的達賴喇嘛又向貝爾提出這問題。「必須承認一點，」一向機智的

貝爾回答，「即使是總督也並非無所不知。」[18] 達賴喇嘛與總督會面時，有人提議招待他的大臣們去參觀加爾各答動物園，但他們不得不拒絕：「這提議非常好，」他們回答，「但不能今天去。我們不宜在神皇陛下看見大象和老虎之前見到牠們。」[19]

在達賴喇嘛兩年的流亡期間，貝爾探訪了他五十多次，每次達賴喇嘛都放棄他高聳的講壇，坐在小桌邊的一張和客人等高的普通歐洲椅上。兩人培養出異常密切的關係，且持續了二十三年，直到達賴喇嘛於一九三三年去世。達賴喇嘛變得越來越依賴貝爾就他需要解決的各種問題提供建議，貝爾覺得其中有些非常瑣碎，例如一個被送到英國求學的藏族男孩應該坐頭等艙或二等艙。由於貝爾懂藏語，這些會面當中從不需要翻譯，因此兩人通常是單獨見面，這幾乎是西方人從未有過的尊榮。貝爾寫道，當他從這種一對一的會晤中走出來，他會經過一小群在長廊盡頭聊天的侍者，「他們會起身，朝我友善微笑，彷彿是說，「這位就是和我們的偉大上師當面對話的人，只有他們兩人獨處。」[20]

經過兩年又數月，達賴喇嘛回到西藏，在貝爾擔任錫金、不丹和西藏政治專員的剩餘期間，這對朋友始終保持聯繫，直到一九一八年貝爾退休。兩年後，也就是一九二〇年的一月，政府召喚退休中的貝爾，要他返回西藏，協助推動武器談判，其中也包括同時進行中的珠峰事件。於是霍華德 - 伯里準備前往亞東進行會談。

八月五日，霍華德 - 伯里和貝爾共進午餐，在一支藏族

軍樂隊——演奏著自己版本的英國國歌——護送下來到貝爾住處。「我和貝爾進行了幾次長談,」霍華德-伯里於八月十六日向楊赫斯本報告,「他告訴我,我國政府尚未就武器問題作出答覆……」貝爾告訴霍華德-伯里,「他並不關心這次遠征的構想,除非中、印、西藏關係的所有問題得到解決……〔這〕問題已經拖了十四年,或許還會再拖個十四年。」貝爾坦率承認,他可以「今天」就徵求西藏政府的同意,「他很確定他們會批准這次探險,但他認為目前這麼做並不明智,會讓他們產生疑慮。」」[21]

有人可能會問,在英國入侵達賴喇嘛的國家並殺害三千多個他的人民之後,他為何要在任何問題上接受英國人的請求,更不用說答應他們了。或者,為何英國人要費心接近他。只是,那次入侵雖然造成慘重的生命損失,其實原本可能更糟,尤其和清廷最近的入侵相比。況且,英國人為他們從藏人奪取的一切付出了代價,多數時候總是避免大肆掠奪,尤其是寺院,只有受到挑釁時才向藏人開槍,人道地對待囚犯,在返回印度前將他們全部釋放,而且條約一簽署就立即離開該地國。貝爾在他寫的達賴喇嘛傳記中解釋說,英國軍隊自願離開了拉薩,而清人「留了下來,把政權攬在手中,壓迫藏人。」貝爾解釋,藏人將英國入侵比作青蛙,「因為它的躍進,象徵性地被視為厲害生物,」而清廷入侵被比作蠍子,「一種毒性更大的生物。藏人引用諺語說,『當人看過蠍子,他會覺得青蛙真是可愛。』」[22]

和貝爾會面長談之後,霍華德-伯里對他的看法變得和緩,因為他總算明白為何幾乎所有人——總督、印度政府和

本國政府——都對貝爾抱有熱望，以及為何他們那麼聽從他的意見。顯然，貝爾作出的每個決定都是為了西藏人民的最大利益，尤其該如何極力保護他們避免再度受到清廷壓迫的威脅。一九一〇至一三年達賴喇嘛流亡印度的期間，清廷進行了殘暴的入侵和佔領，促使藏人在清人離開後，向英國政府請求提供武器。在這點上，人們普遍認為，一支英國登山隊穿越西藏可能會危及敏感的武器談判。就連霍華德-伯里也同意，如果幫助西藏抵抗清廷侵略的代價只是攀登珠峰計畫的暫時擱置，那麼提出這要求並不過分。「目前一切端看貝爾如何向達賴喇嘛提出請求，」十月霍華德-伯里寫信給楊赫斯本說，「我們只能靜待他的回覆，而這恐怕得耗上幾個月。」[23]

武器談判不斷拖延，在江孜等候、深感沮喪的貝爾差點在九月返回英國，可是這時他收到達賴喇嘛的一封緊急信函，「我聽我在江孜的專員說，你要回英國了。沒有任何歐洲紳士像你這樣了解西藏的所有政治議題。如果你在中國與西藏間的問題解決之前離開，那將是我最深沉的悲痛。請慎重考慮。」[24] 十一月一日，經 HMG（國王陛下政府）許可，查爾斯‧貝爾離開江孜前往聖城——眾神之地拉薩——進行他的第一次、事實上也是歐洲人首次應邀前往的拉薩之旅。貝爾原本預計在那裡待兩、三個月，結果一直到翌年十月才離開。在這十一個月當中，他要不是像有些人所說的，創造了奇蹟，就是，很可能奇蹟落在了他身上。總之，貝爾離開拉薩時，英國政府已經同意提供武器給西藏，珠峰探險也回來了。

貝爾沒說這是如何辦到的，但即使是貝爾也無法在一夜之間創造奇蹟，一開始並沒有任何突破。事實上，到拉薩僅

僅三週，英國政府便宣布要將貝爾遣返印度，極可能是向藏人施壓的計策。而且，正如貝爾在他所著達賴喇嘛傳記的精彩片段中敘述的，計策奏效了。貝爾寫道，「這位全知的〔大〕方丈對一個我們的共同友人說，「我們得先雙手合十乞求貝爾「專使」（Lonchen）留下。如果他不同意，我們就用胳膊摟住他的脖子。如果他仍然堅持要走，我們就用牙齒把他牢牢咬住，這樣他就必須將我們的牙齒打落喉嚨才能逃走。」[25]

貝爾留了下來。一個月後，他似乎對珠峰的事改變了想法，不再堅持必須先解決中、印和西藏關係的問題，才能向達賴喇嘛提出珠峰探險的請求。「現在我覺得我可以解釋……問題的來龍去脈了。」貝爾告訴達賴喇嘛，他了解藏人有理由對外國人在自己國家到處晃蕩持懷疑態度，但他相信這項行動不會帶來任何損害。「神皇陛下相當了解我，知道我不是心口不一的人，而且在我長年任職於邊境的期間，我一直盡我所能為西藏的福祉而努力。」[26] 果不其然，達賴喇嘛爽快同意了。

不用說，楊赫斯本很高興，甚至去信達賴喇嘛表達謝意，巧妙略過幾年前由自己帶頭的入侵行動。一九二一年十月，當貝爾終於離開拉薩，達賴喇嘛站在他的布達拉宮的屋頂上為好友送行。首都居民列在街道兩側，貝爾在儀仗隊的護送下一路走到錫金邊境。兩人再也沒有見面，但又互通信息了十二年，直到達賴喇嘛去世。

核准的消息在皇家地理學會一九二一年一月十日的會議上正式公布。兩天後，珠峰委員會舉行了第一次會議，由阿

爾卑斯俱樂部和地理學會各有三名成員參加，兩個組織分別借調一名祕書，弗朗西斯·楊赫斯本擔任主席。地理學會方面的祕書是亞瑟·辛克斯，一九二一年探險（以及隨後兩次探險）的要角。辛克斯「是一位厲害人物」，幾乎插手而且掌控了這次任務的方方面面：組織、宣傳、資金籌措、募款、規劃、物資供應、團隊成員篩選和通訊。[27] 所有官方信件若非由他發出，起碼也經過他本人，任何疏漏都會讓他苦惱不已。他異常勤奮——楊赫斯本說，「辛克斯一手包辦所有苦差使，我則坐享其成」——注重細節，一絲不苟，十足可靠，絕對稱職。[28]

辛克斯還很直來直往、不圓滑、傲慢、好批判且不顧他人感受，「一個愛擺布人的公務員」，瞧不起所有他認為智力遜於他的人，而這類人又很多。[29] 他不喜歡登山者。在被任命後的幾個月裡，他設法疏遠和這次探險有關的幾乎所有人，包括喬治·馬洛里，最嚴重的是，阿爾卑斯俱樂部前主席、珠峰委員會最具影響力的成員之一，珀西·法（Percy Farrar），據說這人「習於在他感興趣的事情上掌握決定權。」[30] 辛克斯固然令人生畏，「但他有了個相匹配的對手，」一名觀察者指出，就是這位「J·P·法拉」，「因為法拉觀點的武斷和表達方式的尖銳不亞於他。結果他成為委員會的一個難纏份子。」[31]

法拉和辛克斯來自不同世界——軍隊和學術界——他們註定合不來。辛克斯是個有點古板、十足官僚作風的會員，而「偉大的法拉上尉」則是受人愛戴的領袖，有威望的登山家和行動家。法拉以登山來評價別人——「他認為，無論一

個人在其他領域的聲譽如何，如果他的登山英勇而實在，這人基本上不會有什麼問題」——這對登山既不英勇也不實在的辛克斯來說不是好兆頭；他根本不登山。[32] 可是不服輸的辛克斯，儘管他沒有登山資歷，卻沒有受到法拉的威脅恐嚇；事實上，他常覺得氣惱，因為委員會的人在挑選探險隊成員時，總是聽從於偉大的上尉，儘管這工作確實是屬於阿爾卑斯俱樂部，而不是地理學會的職責範圍。「我不認為法拉是唯一的權威，」他寫道，「我們在委員會中看了很多他的表現，知道他經常任意發言。當他幾乎每一個看法都和科利、米德相左——這兩人都有不少喜馬拉雅登山經驗——本人真的不認為法拉是最佳評審。」[33]

辛克斯時而狂妄自大，喜歡高談闊論，而且普遍被認為缺乏幽默感。然而，眾所周知，他不只一次拿他回覆喬治・馬洛里之妻露絲來信的事開玩笑。露絲寫信問辛克斯，能否讓一九二一年珠峰探險書籍的出版商寄一本給她。辛克斯很難堪事情還沒辦妥，馬上和出版商確認，他們回說他們已經給她寄了一本。「也許他們把書寄到榮布谷（位於西藏）去了，」辛克斯寫信給露絲說。[34] 亞瑟・辛克斯令人生畏但不受讚賞，人們遷就但不敬重他，容忍而不喜歡他。但大家也不得不承認：他恪盡職責。依約翰・諾亞的意見，前後三次珠峰探險（諾亞參加了其中兩次），「之所以能成功，很大程度要歸功於辛克斯先生的組織才幹。」[35]

早在官方核准之前，阿爾卑斯俱樂部和皇家地理學會就一直在規劃這次探險，討論該如何制定探險的總目標、如何籌措資金、探險隊該由哪些人組成等問題。關於目標，自然

分成兩個陣營。就阿爾卑斯俱樂部而言，目標顯而易見：登山。但即使是俱樂部的會員也承認，由於這座山和它的通路完全不明，北側最後五十哩的地方沒有地圖，也沒有二十五哩以內的路徑的照片，因此無疑得進行一些勘查。簡言之，他們無從知道這座山是否確實可以從西藏的一側攀登——甚至到達。儘管如此，阿爾卑斯俱樂部的主要興趣還是在登山。

弗朗西斯・楊赫斯本也一樣，他幾乎用心靈用語來看待和描述這次探險：如他所說，這是為了驅除「人類很渺小的荒謬想法」而努力。[36] 但對他來說，彆扭的是，他所帶領的不是登山團體，而是科學組織，他必須證明組織有參與的必要。當然，如果能登上珠峰，尤其登頂的是英國人，地理學會成員肯定會跟其他人一起歡欣慶賀，但要讓學會出資贊助，這次探險還必須有明確的科學目的，例如地圖測繪。「仍然有人認為攀登珠峰是轟動的大事，但不是科學，」楊赫斯本說，「如果是為了繪製該地區的地圖，那這個計畫就該受到鼓勵。如果只是為了登山，那就交給登山者，不需要吸引皇家地理學會這類科學組織的關注。」[37]

最終達成某種妥協：所有人都同意，必須進行相當程度的勘查，但與此同時，如果有機會在不破壞勘查工作的情況下嘗試登頂，那麼就該抓住機會。這兩個相互衝突的任務排程之間將會一直存在張力，尤其是在決定團隊成員時。結果，在探險行動的高潮尾聲，這兩個始終無法調和的目標將在一個重大轉折點上產生衝突，帶來許多觀察家認為的不幸後果。但那是未來的事。

一旦地圖測繪與登山的折衷方案達成，委員會的下一步

是選擇探險隊長，這點沒有歧異：就是喜馬拉雅登山聯誼會會長查爾斯·布魯斯（Charles Granville Bruce）上將，他幾乎參與了每一次劃時代的喜馬拉雅登山事件，從一八九二年開始—當時他是英國第一支喜馬拉雅探險隊，攀登 K2 峰的康威（Martin Conway）探險隊的成員—已將近三十年。探險行動一宣布，所有報紙開始稱布魯斯「挑戰珠峰大將」（The Man to Conquer Everest）。不把這位子交給布魯斯將引起小小的公憤，但最後布魯斯拒絕了提議，主要因為他的戰爭舊傷尚未復元。不過，只要他願意，他依然能在次年——擬定中的一九二二探險——保有這差事。最終他領導了那次探險，以及一九二四年的第三次探險。

第二人選和布魯斯一樣，幾乎沒有異議：查爾斯·霍華德-伯里。在印度的五個月爭論和勸誘中，他給了珠峰任務極大助力，最終獲得許可；他認識辛克斯、查爾斯·貝爾、總督和其他要角；他和藏人很處得來；他有組織經驗；他展現了一定的外交才能；他願意自付費用。他登山經驗有限，但這被視為擔任領隊的次要資格，而且他獲得辛克斯的大力支持。為了排除非議，辛克斯寫信給凱拉斯，說霍華德-伯里「雖然沒有自稱登山家，但絕不會受到蔑視。」[38] 他是個穩當的人選，縱使不像布魯斯那樣卓越。

委員會面臨的下一項工作是挑選另外八名探險隊員。考慮到為一支遠在西藏未知地帶——距離最近的英國前哨基地一百多哩——的西方人隊伍供應物資的問題，隊員人數受到了限制。最後，這項工作歸結為盡可能組成一支最強登山和最強測量隊伍。但事情發展並不順利。

隊中或許還有八名成員，但只有一人——喬治・馬洛里——留名到一百年後的今天。事實上，除了愛德華・溫珀和馬特洪峰，再也沒有一個名字像馬洛里之於珠峰這樣，和一座山如此緊密相連。也有一種說法，認為這份榮耀理當屬於艾德蒙・希拉里（Edmund Hillary）爵士，畢竟，他是第一個和雪巴人丹增・諾蓋（Tenzing Norgay）一起站在珠峰頂峰的人。但就連希拉里本人也慷慨地稱珠峰為「馬洛里的山」。希拉里的名望和聲譽無庸置疑——他是名字永遠與珠峰相連的另一人——但艾德蒙爵士只是出名，喬治・馬洛里則成了傳奇。

　　「只要能爬的東西他都爬，」馬洛里的姊姊愛薇（Avie）回憶弟弟時說。[39] 七歲那年，馬洛里因為喝茶沒規矩，被遣回自己房間，幾分鐘後，他爬上牧師住宅隔壁的教堂的鐘樓頂。他從房子的雨水管往上爬，攀上鐘樓的陡峭石壁。當人家指責他沒有依令回自己房間，他抗議；他回房間了，他答說，「去拿帽子。」[40] 從小，馬洛里似乎就對危險無視，對危險毫不在意，這些特質在日後為他帶來輕率魯莽的指控，在登山時作出無謂的冒險。「那小夥子活不了多久，」一位知名奧地利登山家和馬洛里一起在威爾斯登山時說。[41]
　　喬治・馬洛里生於一八八六年，父親是牧師，外祖父和外曾祖父也都是牧師。雖然他的父親相當沉著、虔誠而可靠，他的母親卻很自由奔放，比起她那維多利亞式的丈夫，她更像個浪漫主義者、愛德華時代的人物，也賦予她的四個子女對冒險的熱愛以及對傳統的輕蔑。喬治九歲時被送到伊斯堡

（Eastbourne）的一所寄宿／預科學校，並立即入學。「週五我第一次踢足球，」他寫信給母親，「非常棒的體驗。我闖的第一個禍是〔撞上〕兩個同學的臉，第二個是把球砸中一個同學的鼻子，第三個是〔撞上〕一個同學的肋骨。」[42] 馬洛里對運動非常狂熱，後來成為學校的頂尖體操手，這項技能對他日後的登山活動幫助極大。

十三歲時，馬洛里爭取並獲得溫徹斯特公學（Winchester College）數學獎學金。這是一所備受推崇的公立學校，他在那裡成長茁壯。一九〇四年夏天，該學院導師、阿爾卑斯俱樂部成員葛拉漢・歐文（Graham Irving）想找一個阿爾卑斯登山同伴，並透過一名學生聽說了馬洛里的事，說他經常練習攀爬建築物，有一次還爬上校內住宿會所（Chamber Court）的五十呎高塔頂，吸引了大群人觀看。歐文帶著這兩個學生去了阿爾卑斯山，在初次爬山經歷的高山症——吐了十二次——之後，馬洛里深深入迷。第二年，歐文成立了溫徹斯特冰俱樂部（Winchester Ice Club），只有四名成員，包括他本人（擔任主席）、馬洛里和另一名學生蓋伊・布拉克（Guy Bullock）。

歐文是第一個對馬洛里天生的登山能力大感驚歎的人，而且並不覺得他輕率莽撞。如果說馬洛里嘗試危險路線或高風險的通道，並不是因為他想尋求危險或刻意追求風險，而是因為對像他這樣的高手來說，那些岩層根本算不上艱難。以他自己的標準，「他很謹慎，」他的友人柯蒂・桑德斯（Cottie Sanders）說，儘管不是按照一般「中等登山者的標準。事實上，對他來說，困難的岩層已成為一種全然的普通元素；

他那奇妙的伸展度、強大的力氣和令人佩服的技能，再加上貓一般的靈巧，使得他在一些足以讓較差的登山者充滿冒險精神的艱難山岩上感覺無比安穩。」[43] 歐文提到他那「向上推進的渾然天成的優雅；要知道他的身體是他腦袋的忠僕，而最重要的，他的腦袋是登山腦。」[44] 有個眾所周知的故事，發生在一九二二年探險結束後。當時馬洛里正在美國巡迴演講，住在曼哈頓的一家大廈飯店。一個攝影師追蹤他，發現他在爬飯店的防火梯，「但不是按照建商預期的方式。只見他倒掛著，兩手交替，沿著階梯下方往上爬。」[45] 一個經常一起登山的同伴只說，喬治·馬洛里「就算想跌落都很難。」[46]

　　見到馬洛里的人都會被他的外表吸引；他長得太好看了，人們常說他「漂亮」，就好像光是「英俊」還不足以形容。他的導師亞瑟·班森（Arthur Benson）被「他那超凡、細緻的美貌」給打動。[47] 葛拉漢·歐文寫道，馬洛里「有一張美得驚人的臉。它的輪廓、精雕細琢的五官，尤其那雙睫毛濃密、若有所思的大眼睛，特別讓人想起波提切利的聖母畫，即使他已長大成人——當然，一切關於他女人氣的猜疑，都被他顯著的體能和體力證明一股腦抹除了。」[48] 和馬洛里會面時，廣受讚譽的維多利亞人物傳記作家萊頓·斯特萊基（Lytton Strachey）整個暈了：

　　老天——喬治·馬洛里。我的手在顫抖，我的心怦怦亂跳，我整個人神魂顛倒⋯⋯天哪！他身高六呎，有著普萊克斯（Praxiteles）雕像的健美體格，中國書畫的纖細優美，一個不可思議的英國男孩的青春和活

潑。天哪！這一切的純粹之美讓我徹底改觀。

斯特萊基提到馬洛里「智力並不出眾，」接著又補充，「〔但〕需要麼？」[49]

溫徹斯特公學畢業後，馬洛里去了劍橋，在那裡，他的美貌使他成為許多三角戀情的中心，因為同性戀圈子，包括他的導師在內，競相獲取他的關注。關於馬洛里的這個人生階段，以及他是否回報了追求者的感情，已有許多文章提及。在和萊頓的弟弟詹姆斯・斯特萊基的關係中，馬洛里可能回報了他的感情。多數觀察者注意到，當時「希臘式性愛」（Greek love）在英國公立學校和大學環境中算是一種成年儀式，對許多年輕男子來說，這是一種冒險，但不能界定他們的性取向。

對那些只看過流傳最廣的馬洛里翻印照片的人來說，談論馬洛里的美貌肯定十分怪異。那些照片是在三次珠峰探險中拍攝的。在許多照片中，他沒刮鬍子，頭髮長而凌亂，衣服又舊又髒。有好幾張他看來近乎可笑，而另外一些，他要麼顯得狂野，要麼平淡無奇；絲毫顯示不出他的俊美相貌。另一方面，他在一九一七年從前線休假時拍攝的一系列照片則確實展現了他的「精雕細琢的五官」以及「濃睫和若有所思的眼睛」。

一九〇九年，馬洛里在劍橋的最後一年遇見英國頂尖登山家傑弗瑞・溫斯洛普・楊（Geoffrey Winthrop Young），兩人很快成為好友，在威爾斯首度一起登山，後來又在同年夏天攀登阿爾卑斯山。在阿爾卑斯山，楊觀察到，馬洛里以「一種迅速、有力到讓人感覺山岩只能屈服或崩解的連續的波浪

起伏律動」攀登。[50] 十一年後，舉足輕重的楊在一個關鍵時刻進入馬洛里的故事，促成了這位年輕登山家畢生最重大的決定。

一九一○年九月，馬洛里前往戈達明鎮（Godalming）的查特豪斯公學（Charterhouse School）任教，並在那裡度過接下來的十一年。他天生不愛教學，不擅長教學，也不特別樂在教學。例如，想到要把彌爾頓的《失樂園》教給學子們，他退縮了。「想像一下我教一群小小孩認識人類的墮落！」他寫信給朋友，「該怎麼說才好？反叛神是非常可欽佩的一件事，上帝太暴虐了……」[51] 到目前為止，馬洛里最喜歡的教學工作是帶一群有潛力的小男孩到威爾斯教他們爬山。

一九一三年秋天，二十七歲的喬治・馬洛里遇到了二十一歲的露絲・特納（Ruth Turner），到了次年復活節，在馬洛里和特納一家到威尼斯共度一週後，他們戀愛了。「何等的福氣！」喬治寫信給他母親，「何等的大轉變！露絲・特納……她是那麼乖巧，而且勇敢、忠誠又漂亮。我還有什麼話說呢！」[52] 十天後，在五月，他們訂婚了，七月底他們結婚了。露絲是一名成功建築師的女兒，和父親、兩個姐妹和一群僕人住在父親設計的大宅邸中。作為嫁妝，露絲的父親贈與她七百五十英鎊年金和一個新家。當高傲的馬洛里告訴露絲的父親，不必擔心他薪水微薄，或者能否讓她女兒保持她過慣了的生活方式，並吹噓說，「要是一個女孩有自己的收入，」他，馬洛里「絕不可能娶她。」薩克雷・特納（Thackeray Turner）回了句，「要是她沒有，你會娶她才怪。」[53]

露絲・馬洛里觀念進步，極度同情那些不幸的人，以致

她的一個女兒抱怨她沒把自己照顧好。她非常誠實，往往誠實過了頭。「她的朋友都很怕她，」她的女兒克萊兒說，「因為她不像多數人那樣，為了掩蓋事實、息事寧人而說些社交謊言。」[54]她喜歡戶外活動，有藝術天賦，同時又很務實、自律，在兩方面都和喬治互補。「很少有兩個人能像他們這樣契合，」馬洛里的一名傳記作者友人寫道，「真的做到了互相砥礪，相輔相成。」[55]

婚禮一個月後，英國向德國宣戰，但當時喬治和露絲的生活並未受到影響，因為政府判定教師對戰爭至關重要，應該留在工作崗位上。隨著馬洛里越來越多的朋友入伍，越來越多他的學生畢業後去從軍——也都有越來越多人傷亡——他逐漸感到良心不安。為了露絲，他想避開前線，但隨著數週接著數月過去，沒有絲毫戰爭即將結束的跡象，馬洛里越來越覺得「身為一名安逸教師」[56]實在多餘。一九一五年十二月，當教師不再在免除兵役之列，他帶著露絲的祝福入伍。

戰爭期間，喬治輪番在戰鬥後方和前線的戰壕執行任務。他最初被分派到第四十攻城砲兵連，職務是在瞭望台觀察砲擊準確性——有些崗哨位置相當顯眼，尤其對狙擊兵而言——並在槍手調整瞄準方向時指導他們。有時他在戰壕裡直接觀察，親眼目睹了戰爭的恐怖。正如他在寫給父親的信中所說，那些場面「說多悲慘就有多悲慘。」[57]他寫信給露絲時就謹慎多了，試圖淡化前線的可怕狀況：「如果以後我對朋友說『去死吧』，他或許會回答『好啊，死了無妨，我不是早就死過了？』」[58]戰爭結束時他晉升中尉，停戰協定宣布時他正在受訓。

戰後，喬治回到查特豪斯公學的教職，但他急於想找到一份更具影響力和意義的工作，而不只是改變青少年變化多端的心智；他想有所作為。一九一九、二〇年，他回到阿爾卑斯山，開心地發現自己的耐力和技能絲毫未減。在一九二〇年的旅程中，他遇上喬治‧芬奇（George Finch），並和他一起登山。這人是馬洛里八年前就遇見過的，將在他的下一個人生篇章中佔有重要位置。那年他從阿爾卑斯山回來，遲了半小時，未能見證他的第三個孩子、第一個兒子的出生。

人們普遍認為馬洛里很有領導魅力，果真如此，那也不單是一般的意義，指一個人強有力的性格和引人注目的風度吸引著其他人。儘管高興時他可以很迷人，但他也可以冷淡而疏遠。馬洛里的魅力大半來自他卓越的登山能力，尤其是他在艱難險峻的山上表現出來的一派輕鬆。歸結起來，人們之所以對馬洛里著迷，也就是他的魅力的真正來源，其實是一種混合了從容自信和大無畏的氣質。

從來沒人指責他太現實。「他非常迷糊，」他的朋友科蒂‧桑德斯寫道，「對一切實際的事都搖擺不定。」[59] 還有一項經常和馬洛里產生關聯的特質，習慣性健忘──「他是個大好人，」布魯斯上將提到一九二二年探險中的馬洛里，「但一天到晚忘記他的靴子」──這裡出現了一個恍神糊塗蟲，同時也是登山模範的形象。但對一九二二年團隊的另一位成員湯姆‧朗斯塔夫來說，馬洛里的健忘是更嚴重的事，近乎不負責任。他是「一個非常善良、勇敢堅毅的哥兒們，」朗斯塔夫說，「但不適合負責任何事，包括他自己。」[60]

但就算他不是傳統上的充滿領袖魅力，他也非常迷人，

而且似乎從不曾經歷過和極致美貌相關的那種自我耽溺。就如他在劍橋的導師亞瑟‧班森所說，「我認為這正是他的驚人魅力的本質，他是那麼無視於自己不凡的個人美貌、天賦和成就。」[61] 馬洛里可以對其他人流露動人的關懷，班森實際上就是個顯著例子。在劍橋期間以及之後的幾年裡，馬洛里會在班森陷入嚴重抑鬱、缺課請假以及朋友紛紛走避時去探望這位導師，陪著他，朗讀給他聽，一起散步。「他每週頻繁地去陪伴一個年紀足可當他父親的人，」馬洛里的一名傳記作者寫道，「這人處在孤獨的陰鬱中，幾乎無法維持正常交談——而他做這一切彷彿只是為了自身的快樂，而不是為了慰藉他人。」[62] 班森對馬洛里的無私以及對老導師的忠誠深深感動。「伸出援手，」他談到這位前學生時說，「是件非常迷人的事。」[63]

後來，在一九二一年的探險中也發生類似情況：馬洛里很清楚，哈羅德‧雷伯恩（Harold Raeburn）——登山隊的最年長成員兼隊長——喜歡傳授登山智慧，儘管馬洛里和其他隊員都不喜歡雷伯恩，並設法避開他，但馬洛里也很同情他。「在大吉嶺，」馬洛里寫信給露絲，「他不願和霍華德-伯里好好相處，更不用說我們這些人了。在這種時候，我有點把自己當成舒緩糖漿之類的東西。離開大吉嶺之前，我和雷伯恩友好地散了會兒步，並且多少迎合他想要指點別人的願望。」[64]

亞瑟‧班森在塑造年輕的馬洛里以及導正他的某些過激性格方面煞費苦心。馬洛里可以非常坦率直接，班森告誡他要緩和自己的好鬥——「你很容易跟別人起衝突」——還有

別動不動就生氣。[65] 他還勸告馬洛里，要盡量隱藏他對那些和他意見相左，或者他認為不那麼聰明的人——這種人很多——或者只是讓他感到乏味的人的輕蔑。馬洛里可以很勢利，動輒批判別人——在他搭船前往印度途中寫的家信中，他嚴厲指責其他乘客——而且不見得會在適當時候給予讚揚。然而，很明顯，大作家昂斯沃思（Walt Unsworth）——對馬洛里的登山能耐不以為然——似乎也不太喜歡他，儘管他們從未謀面——但顯然昂斯沃思對馬洛里的最大批判是「他的一個嚴重弱點」就是「他是個浪子，沒有責任感，優柔寡斷。他從不曾用心塑造生活中的事件；相反地，是那些事件塑造了他。他莫名其妙栽進珠峰大冒險，就像他莫名其妙栽進他所做的一切。」[66]

說馬洛里莫名其妙栽進珠峰探險，或許有些誇張，但事實的確是這次探險找到了他，而不是反過來。一九二一年一月二十三日，也就是探險行動的消息傳出十二天後，珠峰落在馬洛里手上。他收到珠峰委員會的珀西・法拉一封厚臉皮的信。「看來今年夏天珠峰真的會面臨考驗，」法拉寫道，「夥伴們將在四月初出發，十月回來。有什麼目標沒有？」[67]

馬洛里顯得猶豫不決，主要是因為他「沒有露絲的祝福就走不了」——他將離開她七個月，留下三個孩子，最小的才五個月大——最初確實露絲不同意。就在這時，最早向委員會推薦馬洛里的傑弗瑞・楊插手了，遠赴查特豪斯公學去拜訪喬治和露絲。在二十分鐘的交談中，他解釋了這次邀約的意義，「珠峰的標記」，就像楊所稱的，能夠參與史上第一次珠峰探險，將確保喬治的未來前途，無論他接下來選擇

什麼職業。「露絲明白我的意思，」楊後來寫道，「她要他加入。」[68] 馬洛里後來寫信給楊，感謝他的造訪：「我想我沒有理由婉拒你對珠峰事業的勸說；目前我對此一前景高興萬分，露絲也是。感謝你的邀請。」[69]

幾天後，在倫敦的一次和法拉、楊赫斯本、登山家哈羅德‧雷伯恩的會面中，馬洛里正式獲邀加入探險隊。後來許多人認為，據楊赫斯本的說法，馬洛里並未「熱情洋溢」，而是「看不出情緒波動地」接受，但這是因為他的接受意謂著必須放棄當時的生計，並在回國後找到新的工作，馬洛里有充分理由對他所說的「重大的一步」保持冷靜。[70] 就在兩個月後，馬洛里在倫敦登上撒丁島號（SS Sardinia）運輸船前往印度。喬治‧馬洛里實際上並不是每個人的第一人選；他「甚至不是珀西‧法拉」的第二人選。

時任阿爾卑斯俱樂部的主席法拉在皇家地理學會的諾亞演說結束時起身「推薦兩、三名年輕登山者」加入珠峰探險，他最先想到的兩名登山者是喬治‧芬奇和他的弟弟麥克斯。法拉早在一九一八年──諾亞演說前一年──就想到芬奇了。他寫信給一位朋友說，為了嘗試登上珠峰，芬奇和他的弟弟麥克斯是「我們所見過的一流登山家，而且很可能比我認識的任何人都更有能力執行這項工作。」在諾亞演說地當時，法拉再次寫信給友人，「如果他和他的弟弟麥克斯……無法勝任這工作，那麼就沒人能勝任。」[71] 芬奇不單是一流登山家，他也是除了亞歷山大‧凱拉斯之外最了解高海拔的生理反應以及如何使用氧氣和氧氣設備的人。如果被選中，他將

輕易成為探險隊中條件最優的登山者。

　　馬洛里和芬奇曾在威爾斯、後來又在阿爾卑斯山脈一起登山，芬奇的登山活動大部分在該山脈完成，在那裡的經驗也比馬洛里多得多。芬奇實際上是享有盛譽的蘇黎世阿爾卑斯俱樂部的主席，以擅長冰雪運動聞名，與馬洛里公認的登山技巧相輔相成。見過芬奇登山的人都不毫懷疑他是這項工作的適當人選。唯一的問題是：他是不是「同類」？他能否「融入」？

　　芬奇狂妄自大，固執己見，說話直白。他不守傳統，又是個外人。他在法國生活太久了，從十四歲就在那裡成長，有一次和他哥哥爬聖母院塔樓被逮到。他年輕時成了浪人（bohemian），當時波西米亞風潮才剛在巴黎興起，留著長髮，穿著怪異服裝，他的私生活近乎頹廢，有時甚至越矩。他離了婚，不是正派人士，最糟的是，他是澳洲人。其實阿爾卑斯俱樂部不是挺在乎這些──如果芬奇有機會登上珠峰頂，他們可以忽略他的小過失──但皇家地理學會就不同了。平常並不怎麼勢利的楊赫斯本完全基於性格而反對芬奇。雖然沒有提到芬奇的名字，但楊赫斯本寫道，「隊中的另一位登山者……具有的某些特性，讓委員會多位成員……認為會引起團隊磨擦和憤慨，破壞珠峰探險中至關重要的凝聚力。」[72]

　　亞瑟‧辛克斯不喜歡芬奇。當他聽說向委員會推薦馬洛里的傑弗瑞‧楊也支持芬奇，辛克斯認為他可以藉由讓馬洛里加入反芬奇陣營，來推翻他的想法。但辛克斯顯然不了解自己的隊員。當他寫信給馬洛里，問他是否「真的願意和喬治‧芬奇這樣的人在 27,000 呎（8,230 米）的高山共用帳篷，

實際上曾多次和芬奇共用帳篷的馬洛里回說，他「很樂意和芬奇共用帳篷——如果能增加我登上珠峰頂的機會，我願意和撒旦共用帳篷！」[73] 讓辛克斯大為光火的是，委員會邀請了芬奇。當楊赫斯本當面向芬奇遞出邀請，芬奇狂喜：「弗朗西斯爵士，你送我上天堂了。」[74]

就這樣，一九二一年探險隊成員是阿爾卑斯俱樂部挑選的四名登山家、皇家地理學會挑選的三名勘測員、一名醫生加上霍華德-伯里。委員會選擇五十六歲的蘇格蘭人哈羅德‧雷伯恩來領導四人登山隊。雷伯恩是一位傑出登山家，雖然已過了登山巔峰期，但因為他的喜馬拉雅登山經歷而被選中。雷伯恩性格堅強，風度出眾，有時很愛爭論又固執，儘管受到尊重，他也是探險隊中最不討喜的成員。被選中時，他宣稱，他到達不了 24,000 呎（7,315 米）以上的高度。

委員會挑選的另一名有喜馬拉雅登山經驗的人是亞歷山大‧凱拉斯，他是登山隊的第四名成員。一九二〇年夏天凱拉斯總算獲得返回喜馬拉雅山的許可，在卡美峰上進行了氧氣實驗，這些實驗的目的正是為了提供情報給此時正在計畫珠峰登頂的委員會。對凱拉斯來說，不同以往的是這次他和另一名歐洲人，印度測量局長亨利‧莫斯海德（Henry Morshead）一起登山，後來莫斯海德也受邀加入了一九二一年探險。凱拉斯在卡美峰的經歷使他確信，在沒有氧氣裝備下，人類可以爬到 25,000 呎（7,620 米）以上，但撐不了幾小時。在卡美峰進行實驗後，凱拉斯於一九二〇年暮秋回到大吉嶺，在古姆鎮（Ghoom）附近的松林飯店（Pines Hotel）租了間小平房。春天，他又進行了一次探險，這次是去卡布魯（Kabru），主

要是為了拍攝珠峰照片，以便用於計畫中的勘查工作。

　　凱拉斯接獲邀請後非常雀躍，但在某些方面，他和雷伯恩一樣，也是一個不牢靠的選擇。他五十三歲，和雷伯恩一樣，預計到達不了 25,000 呎（7,620 米）以上的高度。此外，在他離開英國進行卡美峰探險之前，他的聽覺宿疾大復發，最後嚴重到不得不辭去他在密德塞克斯醫院的工作，好好休息。十分景仰凱拉斯的辛克斯對他的入選興奮莫名，儘管他也很擔憂凱拉斯的健康狀況。

　　珀西・法拉並不支持凱拉斯，事實上，他很憂心凱拉斯竟然也在考慮人選之列──弗雷許菲爾德實際上已提議讓凱拉斯擔任隊長──並極力破壞足以把像凱拉斯這樣聲譽卓著的人推向登山隊的強大呼聲：「凱拉斯，除了已經五十歲，還從來沒爬過山，」法拉無情而錯誤地指責，「只曾經和大群苦力在陡峭的雪地上四處走動，只有一次他們登上一個特別陡峭的地方，結果全滾下山，應該是死了!!」[75] 不過凱拉斯聲勢難擋，這讓辛克斯非常高興。「我們預祝你勝利，」他在凱拉斯被選中時寫信給他，「我們都向法拉擔保，比起他那些年輕矯健的登山家，我們寧可賭你會登頂。」[76]

　　事實上，登山隊的組成在當時受到強烈批評。包括馬洛里在內的許多人認為應該有更多登山者，六個甚至八個。「依我判斷，」馬洛里寫信給辛克斯，「這支隊伍很弱……也許這判斷沒什麼〔依據〕，但它是我賴以指引方向的寶貴星辰之一。在登山活動中，終極的安全取決於後續力，而這是再多經驗或判斷力都換不到的。」[77] 然後眼前的事實是，幾乎所有人都認為凱拉斯和雷伯恩實在太老了；如果將他們的年齡

——五十三、五十六歲——和兩名較年輕登山者的年齡加起來，會發現登山隊的平均年齡超過四十四歲，比大多數登山者達到巔峰的年齡高出十、甚至十五歲。

值得注意的是，僅有的兩名擁有喜馬拉雅山和高海拔登山經驗的成員自己也承認，他們太老了，無法爬上珠峰24,000呎（7,315米）以上，也就是峰頂以下五千呎（1,525米）的地方。而兩名有能耐登上這高度的健壯成員——攻頂的希望最終寄託在了他們身上——卻從未攀登過喜馬拉雅山，也從未攀登過高於珠峰一半高度的山。平心而論，雷伯恩和凱拉斯之所以被選中，並不是因為他們有多健壯，而是因為他們了解喜馬拉雅山的路徑，而儘管馬洛里和芬奇（還有後來的蓋伊·布拉克）從未攀登過喜馬拉雅山或高海拔山岳，他們仍是同齡英國登山者當中的佼佼者。儘管如此，人們發現，有多位傑出的英國登山家若不是在戰爭中受傷或陣亡，將會是這次遠征的強勁競爭者——事實上比那些最後入選者更強——傑弗瑞·楊是其中最著名的一位。

探險隊的另外四名成員中有三名是測量員；亨利·莫斯海德、奧利弗·惠勒（Oliver Wheeler）來自印度測量局，亞歷山大·赫倫（Alexander Heron）來自印度地質調查局（Geological Survey of India）。莫斯海德是一位頗有成就的勘測員，他和綽號「帽匠」的菲德烈克·弗雷德里克·M·貝利共同解決了當代的一個地理大難題：西藏的雅魯藏布江和印度的布拉馬普特拉河是不是同一條河。莫斯海德以堅忍著稱，無畏於惡劣環境，從不抱怨——甚至沒留意——足以擊敗普通人的逆境。有一次貝利發現他身上爬滿水蛭，靴子滲

出血來，顯然沒察覺。「我沒見過比他更堅毅的人，」珠峰老將愛德華・諾頓後來談到他時說，「他的襯衫在可怕的西藏強風中敞開來──令人心疼的夥伴。」[78]莫斯海德前不久曾和凱拉斯到過卡美峰。

　　奧利弗・惠勒是加拿大人，也是阿爾卑斯俱樂部有史以來最年輕的成員。他被選中，主要是因為他在攝相調查新技術方面的專業知識，而他的上司測量局長渴望在珠峰地區進行試驗。莫斯海德的工作是繪製通往珠峰的數千平方哩範圍的路線圖，而惠勒的工作則是勘測、拍攝峰頂周邊兩百平方哩的區域。這工作他多半獨自進行，在全世界最艱困的地理環境中尋找通往珠峰的路線。惠勒十二歲就開始攀爬加拿大洛磯山脈，後來和湯姆・朗斯塔夫一起登山，後者稱惠勒是他少見的登山好手。後來奧利弗・惠勒爵士成了印度測量局長。

　　可憐的地質學者亞歷山大・赫倫因為太過盡責，讓自己被西藏拒於門外。他的工作是挖掘、收集岩石，結果這兩項活動讓西藏人深感憂慮。他們的首長向查爾斯・貝爾等人強烈抱怨赫倫。「探索珠峰是可以的，」這位官員寫信給貝爾，「但如果以此為藉口，在西藏最神聖的山丘挖掘泥土和石頭，那麼致命的流行病可能會在人和牛之間爆發，因為山上住著凶猛的惡魔，他們正是土地的守護者。」赫倫完成了探險，可是當印度政府於一九二二年提議赫倫進行二度探險，查爾斯・布魯斯否決了這構想。

　　探險隊的第九名成員是四十一歲的醫生兼博物學者，綽號「桑迪」（Sandy）的亞歷山大・沃斯頓（Alexander

Wollaston），他同時也是昆蟲學家，辛克斯的友人。事實上，沃斯頓對醫學——他的醫院工作只勉強做了兩天——不感興趣，接受這工作只是為了可以投入自己的真正愛好：旅行、探索和採集（植物、鳥類和昆蟲）。他曾在非洲、亞洲到處旅行，包括和塞西爾·羅林同遊新幾內亞。沃斯頓有些覥腆，但據他的友人約翰·梅納德·凱恩斯（John Maynard Keynes）說，他有能力「用一句話、一個眼神開啟心扉，突破每個人——除了他自己——的心防。」[79]

　　這就是一九二一年的探險隊伍，雖然只有四名正式的登山員，但莫斯海德和惠勒這兩名測量員都是經驗豐富的登山者，事實上莫斯海德後來還被選為一九二二年探險的登山員。多出兩名擁有登山技能的成員肯定讓馬洛里安心許多，因為他擔心登山隊陣容太小又太老。不過，就算這的確給了馬洛里些許安慰，也並沒有持續太久。

　　喬治·芬奇或許曾因受邀加入探險隊而上了天堂，但他在天使間的逗留卻極為短暫。也沒人知道為什麼，總之在三月中旬，就在馬洛里和芬奇預定出發的前兩週，他們奉命接受一次體檢。馬洛里通過了，芬奇沒有，也許是因為他剛接觸過瘧疾。沃斯頓審視了來自兩位不同醫生的醫檢報告，他同意取消芬奇資格並找人替補的結論。

　　眾人紛紛猜測，這次遲來的體檢會不會是辛克斯——或許還加上布魯斯，因為他同樣不喜歡芬奇，後來還稱他「下流胚子」——計謀的一部分，以便繞過委員會，把芬奇踢出團隊。[80]當然，這消息震驚了芬奇，他已經為自己和馬洛里訂

了撒丁島號的船位。芬奇傷心地向辛克斯抱怨，但辛克斯不為所動，甚至要求芬奇退還裝備補助費。法拉不出所料憤怒不已，因為芬奇（和他弟弟）一直是他挑選隊員的第一人選。就在芬奇被取消資格的前幾天，法拉觀察了芬奇在牛津大學接受真空室氧氣實驗，以測試他在模擬高海拔地區的耐力。「我看見〔芬奇〕在真空室裡，」一聽芬奇被取消資格的消息，法拉立刻去函辛克斯，「在兩萬一千呎的高空，沒有氧氣設備，揹著約三十磅的重物，經歷各式各樣的大氣變化。這就是被我們剔除的弱者。」[81] 珀西‧法拉最終退出委員會，多少是因為這起事件。

這年夏天稍晚，芬奇在阿爾卑斯山闖出一條新路線，獲得了些許滿足感。興高采烈的法拉——和芬奇共同參與了這次登山——他立即將芬奇的勝利通知辛克斯，「病弱的芬奇，」他寫道，「參加了本季最盛大的一次阿爾卑斯登山……」法拉忍不住要激一激他這位坐辦公桌的勁敵，他又說，「你會很高興聽到我的體重減了十四磅，我建議你也來這麼一趟……你有條件輕鬆減個四十二磅!!」[82] 事實上，芬奇將是繼馬洛里之後第一位被選中參加一九二二年珠峰探險的人，在過程中，芬奇運用他對探險活動所使用氧氣裝備的豐富知識，救了另一名隊員布魯斯上將的侄子一命。最終，芬奇將在一九五九年當選阿爾卑斯俱樂部主席。

儘管馬洛里對芬奇有意見，可是當大家開始提出芬奇的替補人選，尤其當威廉‧林（William Ling）的名字浮現，他憂慮起來了。四十八歲的林是蘇格蘭登山俱樂部主席，哈羅德‧雷伯恩的友人。馬洛里立刻去函辛克斯，表達了他的觀

點：珠峰最高部分的成功可歸結為一個「純粹的耐力」問題，
而——

> 在最後衝刺中，我們需要有耐力的人……我一直覺
> 得，要進行這類冒險，以這支隊伍的陣容十分勉強，
> 因為它對神經和體格肯定都有極大要求。我告訴雷伯
> 恩……我想要芬奇，因為沒有他，我們就不夠強。

　　馬洛里在信的結尾幾分威脅，說他恐怕得重新考慮自身
的處境。「你會了解我在這件事情上必須多為自己著想。我
是已婚男人，不能沒頭沒腦栽進去。」[83]
　　一向不圓滑的辛克斯回覆了一封即使對他來說都顯得很
瞧不起人的信：

> 我不認為你該擔憂自身的處境，因為你將聽從一些經
> 驗老到登山家的指令，他們會留意，不會要求你去做
> 辦不到的事。你一直和法拉保持密切聯繫，這無疑讓
> 你吸收了他的觀點，而這卻不是其他人的想法，也就
> 是這次探險的首要目標是在今年登上珠峰頂。[84]

　　馬洛里對這種高高在上的態度感到憤怒，但沃斯頓勸阻
他別氣沖沖回信：

> 今天下午，我找馬洛里私下說話，告訴他一些事。你
> 的信顯然傷了他的自尊，也許你的信確實傷人，他說

他要給你寫信，但我勸他別這麼做，總之別用他想要的方式。我想他不會再給你或我們添麻煩了。[85]

馬洛里轉而專注於尋求芬奇的替代人選，並認為他在溫徹斯特公學的老同學、登山老搭檔蓋伊・布拉克是他的理想人選。趁著辛克斯還沒找到又一個四、五十歲的人，他寫信向楊赫斯本推薦布拉克：他是一個「強悍的傢伙，從不慌亂，可以忍受沒日沒夜的漂泊⋯⋯或許比我更有耐力⋯⋯頭腦冷靜、樣樣精通⋯⋯我想不出還有誰——是個讓人充滿信心、知道他絕不會在緊要關頭崩潰的人。」[86] 馬洛里還在信中提到，他知道布拉克一直在鍛鍊身體，直到六個月前他都一直在踢足球，有雙健腿。

辛克斯和法拉都沒有因為布拉克賣力跑步、踢足球而安下心來，也遲遲不願作出邀請他的決定，解釋說，他們面試了好幾位經驗更豐富的候選人，但沒人能在這麼倉促的期限內挪出七個月甚至八個月空檔。法拉在他為珠峰委員會出版的書所寫的一段記述中坦言：「留下來的登山者，馬洛里先生和布拉克先生——他們的登山經驗十分有限，而且不是近期的——無法組成一支有能耐〔安全地〕繼續在雷伯恩先生自認無法帶隊的高度進行勘查的隊伍。」[87]

當時布拉克是駐利馬的領事官，但他正好在倫敦度假。楊赫斯本要求外交部准他休假，他們回絕了，於是楊赫斯本直接去找外交大臣，也就是寇松勳爵，他准了布拉克的假。雖然是最後一刻的選擇，但三十四歲的布拉克是探險隊的堅強後盾，並被證明深受其他隊員的歡迎，一部分是因為他性

情溫和,另一部分是因為他主動密切關注心不在焉的馬洛里,並經常為他收拾善後。

　　一般來說,世界級的登山家不會樂意忍受蠢人。他們有異常健全的自我意識、巨大的動力和雄心,而且自信滿滿;他們因「卓越的獨立性和豐富多彩的巨大性」而受到應得的讚譽。[88] 因此,即使在最佳情況下,他們也可能很難相處,而一九二一年探險隊的成員也不例外。雖然也有少數例外——大家都喜歡凱拉斯,多數成員都喜歡沃斯頓和莫斯海德——但是對其他人來說,它很快成了「幾乎人人互相看不順眼的探險隊」。[89]

　　打從一開始就沒人喜歡雷伯恩。霍華德 - 伯里認為雷伯恩是「傻子」,馬洛里也哀歎雷伯恩「完全欠缺冷靜和幽默感……他對真相的判斷極其專橫,而且往往是錯的。」[90] 馬洛里覺得赫倫很乏味,而且似乎老是和可憐的惠勒過不去,其實惠勒唯一的明顯缺點就是他是加拿大人:「妳也知道我對加拿大人有心結,」他給露絲寫信,「我想我得拚命忍耐才可能喜歡他。老天賜給我唾液。」[91] 後來他抱怨惠勒大部分時間都病懨懨的,「除外,他還很愛發牢騷。」馬洛里試著喜歡霍華德 - 伯里——「他非常懂花草,」他給露絲寫信,抓住最後一絲希望——但沒成功,「我就是克服不了對他的厭惡。」[92] 霍華德 - 伯里對馬洛里和布拉克也都沒什麼好感。「(他們)對我毫無用處,」他在給辛克斯的信中寫道,「他們從未想要在任何事情上伸手幫忙。」[93] 到了探險的後期,就連布拉克和馬洛里也彼此看不順眼。如同喜馬拉雅大登山家

克里斯·博寧頓（Chris Bonington）指出的，這是「一支由性情乖戾的人組成的團隊。」[94] 不用說，諸如此類的感想從未進入官方探險紀錄，而霍華德－伯里大力讚揚〔人人〕同心協力的「快樂家族」的意見也不例外。[95]

事實上，一九二一年的探險隊的凝聚力或許不亞於其他同類型的團隊。但考慮到這種的不尋常情況──試圖攀登全世界第一高峰，如果他們找得到的話──期待異常地高，由此產生的壓力也無比巨大。如果說這個「快樂家族」的成員互相攻擊得比大多數快樂家族來得厲害，或許也是可以理解的。況且，這次探險所需的團隊合作比許多同類探險所需的團隊合作要少得多，因為測量員──莫斯海德、惠勒和赫倫──通常都是獨立於登山員和彼此而單獨作業的。至於登山者，馬洛里和布拉克，直到探險最後一個月才一起登山。

在組隊過程中，委員會面臨的另一項重大任務是為這次探險──預計兩年內耗費一萬英鎊──籌措資金。阿爾卑斯俱樂部和皇家地理學會的會員應請求作出保證；喬治五世認捐一百英鎊，威爾斯親王認捐五十英鎊。辛克斯領導並支配籌款工作的各個方面，和往常一樣，在過程中得罪了許多人──他問馬洛里，是否希望委員會替他支付往印度的船票──也和往常一樣完成了工作。他負責向《泰晤士報》和費城《公共紀事報》（*Public Ledger*）兩家報紙賣出獨家報導權，儘管他厭惡記者。另外他還賣出照片和影片的版權。除外，他也確保委員會從眾多次要材料獲得所有收入，如地圖、影像、公開講座、展覽收益、團隊成員的雜誌文章以及所有電影放映的獲益。關於後者，當病弱兒童援助協會──女王陛

下是贊助人——來信，只是請求准予在放映一九二二年探險應片的電影院外為兒童設置捐款箱，辛克斯拒絕了。還有一次，當露絲・馬洛里問辛克斯，他能否提供阿爾卑斯俱樂部攝影展的免費門票給二十名職業女性學院的成員，辛克斯回說，她的要求「完全不正當，可是我們主席心腸軟，同意讓妳的二十名學生免費參觀〔展覽〕。」[96] 據說在一九二一至二五的四年間，辛克斯「只送出了兩件物品：一小包種子給國王，一張珠峰照片給尼泊爾大君之子。」[97]

萬事俱備，現在只等隊伍於一九二一年三月底在大吉嶺集結了。三名測量員被派駐在印度，並且已經就位，一九二〇年六月一直待在印度的凱拉斯也一樣。雷伯恩於四月抵達，霍華德 - 伯里也在幾天後到達。沃斯頓和布拉克則是從和大吉嶺遙遙相望的孟買出發，經過一趟橫越印度的疲憊旅程，終於在五月九日抵達。

馬洛里是最後一個到達的，他於四月八日搭乘撒丁島號離開英國，帶著三十五箱探險裝備，展開耗時五週的加爾各答之行。他發現同船乘客乏味得讓人受不了，每天在船上走十三圈（一哩）來保持身材，並在船隻經過直布羅陀山時舉出可能的登山路線。在斯里蘭卡，他為他的孩子們買了蕾絲領飾，並把它們寄回家。他於五月十日抵達加爾各答，在那裡，辛克斯以他一貫的遠見和組織天才（加上他對馬洛里的低評價），預期馬洛里可能會在行李方面遇上麻煩——更不用說探險隊的行李了——並據此作出安排：「他對旅行似乎一竅不通，」辛克斯寫信給霍華德 - 伯里，「他連把自己的行李託運上船都有問題，因此我寫信給印度測量局，請他們派

一名官員，以便在撒丁島號抵達加爾各答時協助他，將一噸左右的個人行李運上開往大吉嶺的火車。」[98]

最後，測量局人員沒有露面，馬洛里相當稱職地監督了他自己和探險隊行李的後續運輸。然後，他登上前往西里古里的火車，開始一趟耗時十四小時、長三百五十哩的旅程，接著轉搭著名的大吉嶺－喜馬拉雅窄軌火車（被親切地稱為玩具火車），展開爬上七千呎（2,130 米）高的大吉嶺的五十哩長路程。在大吉嶺以下十九哩的柯頌（Kurseong），馬洛里下火車，走了一段距離，比火車更快，更能盡情欣賞山景，尤其是他的第一座令人嘆為觀止的喜馬拉雅山峰，干城章嘉峰。

馬洛里抵達大吉嶺幾小時後，孟加拉總督羅納謝（Ronaldsha）勳爵（當然他也是霍華德－伯里的友人）主持了一場隆重晚宴，以標示珠峰探險的正式展開。馬洛里在寫給露絲的信中詳細描述了那場合。他說，這是一場由二十五對夫婦組成的「虛張聲勢的派對」，總之是「一場精彩表演。」[99] 壓花印刷請柬，一支管弦樂隊輕柔演奏著以利交談，探險隊員們三三兩兩輕聲聊著天，其中有幾人是初見面。當總督大人在他的兩名侍從陪同下盛裝駕臨，大家停止了交談。他開始繞行全場，向每一小夥人招呼。兩名侍從隨後引領所有人進入客廳，這裡有許多身穿紅袍、紮著金銀髮辮的當地僕人為每個人拉椅子，賓客「每喝一口」就為他們斟滿香檳酒杯，當總督在甜點時間為國王的健康舉杯，所有團員起身，樂團演奏著《神佑吾王》。「一切都那麼理所當然。」馬洛里告訴露絲。[100]

或者幾乎一切，除了一個全然意外的脫稿演出：亞歷山大·凱拉斯的到來，他在雨中走了四哩，從他所在的地方古姆出發，晚了十分鐘到達晚宴，渾身濕透。馬洛里立刻對凱拉斯著了迷，向露絲描述這一刻：

> 我喜歡上他了，這個凱拉斯。他的言談難以形容地充滿蘇格蘭味而粗野──總之就是狂。在盛大晚宴上，我們入坐後十分鐘他才到，從〔古姆〕走過來，衣衫凌亂……他的出現足可為煉金術士滑稽表演舞台提供模範；他體型單薄，身材又瘦又小，駝背窄胸，頭是極其奇特的形狀，加上彷如馬車燈的圓眼鏡和尖長鬍鬚，更顯怪誕。他是個絕對忠誠、無私的人。[101]

事實上，霍華德-伯里和沃斯頓一直很擔心凱拉斯，因為他一直到總督晚宴的前一天都還未抵達大吉嶺，因為幾週前凱拉斯才出發去卡布魯爬山。隨著他的到來，所有隊員都現身了，並且作了清楚交代。

在這同時，達賴喇嘛透過一份向所有位於預定通往珠峰路線周邊地區首領發出的正式通知，盡其所能為這次探險的成功作好準備：

> 要謹記，一隊薩希布即將來參觀珠穆朗瑪山，他們將向藏人展示偉大友誼。應貝爾特使大臣的要求，我已發出一份通行令，要求你和西藏政府的所有官員和臣民提供歐洲大爺們所需的交通工具，例如騎乘用矮腳

馬、馱獸和苦力，費用的設定應讓雙方滿意……所有
國民，凡是歐洲大爺所到之處，都應以最佳方式提供
一切必要援助，以維持英藏政府間的友好關係。
　　　　　　　——西藏司政核可鐵鳥年發送 [102]

「薩希布」一行人終於在大吉嶺集合。幾天後，他們將展
開二十世紀罕見的偉大冒險。

我們滿懷驚奇停駐在此⋯⋯我們沒問任何問題，沒發表任何
意見，只是觀看。

<div align="right">

——喬治・馬洛里（George Mallory）

</div>

◀────────────────────────────────

　　要知道，當時他們並不清楚該怎麼走。「這座山在
一八四九年從遠處得到定位，它的高度在一八五二年確立。
但是⋯⋯沒有英國人在〔珠峰〕附近一帶，或者具體知道該
如何接近它。」[1]或者如湯姆・朗斯塔夫更為簡明扼要的說法，
「找到那座山將是個大工程。」[2]

　　就算他們不太清楚該如何到達那裡，他們起碼知道該**去**
哪裡──山腳──而且他們大致知道它的位置：沿著定日東
南方五十哩的西藏 - 尼泊爾邊境綿延二十哩左右的一些地表最
可畏的地勢，就在那錯綜複雜的巨峰和山體當中。但沒人確
切知道是否可以經由西藏到達珠峰。儘管探險隊已在大吉嶺
集合，也許到頭來整個探險行動只是一場徒勞。

　　探險隊原計劃盡早在五月季風到來之前出發，但從英國
運來的八十七箱物資在加爾各答被延誤了，直到十四日才送
達大吉嶺，而又過了四天，所有準備工作才完成。在這同時，

大吉嶺並未吸引所有人，儘管它提供了許多賞心樂事。每天都下雨，雖然這還不是季風，但當地人稱之為「卻塔婆薩小雨」（chota bursat）也就是「小季風」，沒有任何明顯差異的區分。（一九二二年和一九二四年遠征都將提前幾週開始，以避開 chota bursat。）「除了惡劣天氣，」惠勒注意到，「大吉嶺和印度的許多『山莊』沒兩樣……我本想去探訪山打舖（Sandakaphu）地區……從那裡可以看到遙遠但優美的景致。」珠峰隊已成形，但天氣……讓它毫無用處。」[3] 儘管干城章嘉峰全景是大吉嶺天際線的亮點，但每天烏雲密布，探險隊沒人提到曾經從那裡看見這座山。馬洛里說大吉嶺是「一個毀滅性的地方——或者更確切地說，它是一個幾乎被惡魔蹂躪殆盡〔原文如此〕的神奇美麗的地方。」[4] 所謂「惡魔」無疑是約翰·諾亞曾建議登山者不計一切迴避的那同一個「官僚圈」的份子。

從四月二十三日就一直在大吉嶺的雷伯恩負責面試、篩選挑夫，最終挑選了四十名，多數是來自尼泊爾東北的雪巴人，有幾個來自珠峰南邊的村莊。此外還找了四名廚子和兩名翻譯。探險隊的最重要成分之一是馱獸：一百頭騾子，全部由印度軍隊提供，最近剛從大吉嶺山腳的平原運來。

五月十二日，在和喜馬拉雅新來者沃斯頓、馬洛里和布拉克會合時，霍華德-伯里解釋說，有兩條路線通往崗巴宗——他們手中地圖上的最後一個標記地點，西藏西部和珠峰的起點。第一條，也就是楊赫斯本一九〇三年夏天走的路線，是從大吉嶺正北方沿著提斯塔河前往錫金和西藏邊境的塞波隘口（Serpo La），接著到崗巴宗。事實證明這條路線比另一

條快了九天，但不適合有許多挑夫和馱獸的大型探險隊，因為提斯塔谷酷熱難耐，沿途又沒有可停靠的村子，有時還得從提斯塔谷上方的高聳岩壁間闢出來的許多極其狹窄的路徑穿過。

另一條路線是沿著從大吉嶺到拉薩的傳統貿易路線，即一九〇四年入侵西藏軍隊所走的路線。這條拉薩路線經過卡林邦（Kalimpong），向北、向東通過耶勒普隘口進入西藏邊界和春比谷，再到亞東和帕里，從那裡經過堆納、吉汝和江孜到達拉薩。探險隊將沿著這條常見路線前往帕里東北三十哩處的一個地點，在經過吉汝（一九〇四年屠殺發生地）後旋即折向西北，穿過達格隘口（Dug La），然後直接向西穿過青藏高原到達崗巴宗。在這第二條路線上，頻頻上坡下坡，儘管艱辛，但較不陡峭，一路上的大部分步道都位於較高、因此也較涼爽的海拔，而且有許多村莊可取得補給，必要時還可額外安排運輸工具。這第二條路線——也是兩個後續考察隊採用的——提供了驛站小屋（dak bungalow）的額外優勢。驛站小屋是一系列公家客棧，彼此相隔一天的徒步行程，供郵差和其他官方旅行者住宿，也就是說探險隊成員只要在拉薩路線上，在頭兩週的晚上都會有個安身之處，有時還能享有客棧廚子準備的正常餐食。

霍華德-伯里的計畫是讓莫斯海德和他的兩名助理量測師和一名廚子所組成的小隊沿著直達路線行進，另外八名成員走第二條路線，分成兩個小隊，每小隊四人，相隔一天離開大吉嶺，免得把客棧睡房擠爆。第一隊由沃斯頓、惠勒、馬洛里和霍華德-伯里組成，第二隊包括雷伯恩、凱拉斯、布

拉克和赫倫。

　　莫斯海德於五月十三日率先出發，展開最終將在西藏地圖上新增 15,000 平方哩的勘測工作。他和勘測夥伴惠勒的工作效率奇高，以致他們在探險隊成員結束一九二一年任務，離開印度返國之前，就完成了新的西藏地圖。效率太高了，可以說，因為莫斯海德的勘測活動實際上遠遠超出藏人批准遠征時同意的範圍。惠勒只能沿著探險隊到達珠峰及其鄰近地帶的實際路線進行勘測，其他一概不准。事實上，早在三月，憂心忡忡的查爾斯·貝爾就向印度測量局發出具體指示，要求莫斯海德不要「偏離常規，離開珠峰周邊地區，以免引起藏人的疑慮。」[5]

　　事實上，莫斯海德和沃斯頓——後者具有探險隊博物學者身分——都多多少少依個人喜好偏離了常軌。沃斯頓在他關於這次探險的報告中坦承，由於他和莫斯海德是在「『珠峰』一詞的『自由詮釋』下進行工作，我們認為有必要盡可能探索這座山周邊一百哩甚至更大範圍的地區，東、北、南，四面八方，朝著尼泊爾禁地的方向除外。」[6]

　　當印度測量局長查爾斯·萊德收到貝爾的信，他猜想貝爾的顧慮是有根據的。憂心的萊德立刻去信楊赫斯本，要求他確保國內媒體沒有提及任何「探險」的事，然後回報西藏當局。但皇家地理學會有精彩故事要說——透過信差定期帶往加爾各答，再傳給倫敦和費城的兩家報紙的新聞稿——還有渴望聽故事的群眾。當西藏司政無可避免地得知莫斯海德的活動，他向查爾斯·貝爾提出強烈抗議，要求他「配合制止官員們四處遊蕩，」甚至要求貝爾「讓他們盡早返國。」[7] 頹喪

的貝爾——這事攸關他的榮譽和操守——怒了，而且這不是最後一次。達賴喇嘛或許暗暗信賴著貝爾，但貝爾知道，多數藏人沒有理由信任英國人——也有充分理由不信任英國人——當他們聽說侵略者又來了，而且再次在他們的國家大規模行軍，他們的反應恐怕不會太好。早在探險隊離開錫金之前，西藏就已經有風傳，說有五百名「薩希布」正帶著一千頭騾子前來。由於莫斯海德和沃斯頓在一九二一年進行了未經授權的勘探，在接下來兩次探險中，西藏政府拒絕讓任何測量員進入，一名博物學者也是最後一刻才在有限條件下得到批准的。

第一隊於五月十八日帶著四十頭騾子、二十名挑夫、兩名廚子和一名翻譯離開大吉嶺，第二隊於第二天出發，帶著同樣的隨行人員，加上幾名惠勒的「貼身印度僕人。」[8] 他們緩緩往下走，經過排列整齊的上坡茶園，然後開始陡地下降五千呎（1,525 米），到了海拔 750 呎（230 米）的提斯塔谷底。

在前兩週，他們往北穿過錫金，和惡劣天候進行了搏鬥，情緒時而疲憊，時而興奮。這些惡劣天候——全都因為季風而加劇了——有三部分：高溫、雨水，以及因為下雨而產生的最糟狀況——泥巴。至於酷熱，提斯塔谷是繁茂熱帶雨林的縮影，極度潮濕悶熱，樹冠無比濃密，當人下到河谷時根本看不見太陽或天空。霍華德 - 伯里和惠勒都提到河谷出了名的蝴蝶是如何美得「讓我們忘了自己全身毛孔都在滴汗。」[9] 要不是有蚊子和水蛭的威脅，他們會脫掉大部分衣服。

雨是意料中事，但幾乎下個不停，一天雨量往往超過一

吋。大家已習慣了渾身濕透，期待著傍晚可以躲進客棧。晚上，傾盆大雨通常持續著。一名早期沿著提斯塔河行進的英國旅人提到，「這片那風景優美的土地有個天氣方面的可怕缺點。」

旅行者真的得吃足苦頭。霧和雨實在惱人到難以形容。他必須在雨中行進，在雨中打開帳篷包，在雨中躺下睡覺，在雨中重新打包；他必須在雨中連著生活幾小時甚至數天……！因此可看出，錫金人安於一種對植被極為有利，對人類卻特別嚴酷的天氣。[10]

人冒汗時仍然可以走路，濕透了也可以走路，可是當步道變得泥濘，走路就變成了跌跌撞撞，連滾帶滑。在某些地方，拉薩路線覆蓋著用來防止泥流的光滑石頭，但在其他地方，路上就只有泥巴，季風暴雨一來，沒幾分鐘就成了泥漿河。「我對當時我們路經地點所能作出的最佳描述，」道格拉斯・弗雷許菲爾德在一九二一年探險前幾年寫下他穿越提斯塔谷的經歷，「就是『走山』（a moving hillside）。山的整個表面或多或少都在移動，滾滾泥漿滑落下來，其中不時有岩石以一種極令人不快且相當危險的方式轟隆隆墜落……」[11]

另一個挑戰是低海拔地區著名的提斯塔水蛭，那是任何曾經沿著河岸行進的旅行者都不會忘懷的。測量員惠勒說牠們是「足足有火柴那麼粗、四分之三吋長的討厭小畜牲，牠們成千上百棲息在石頭上，在你經過時向你揮手，你一不留神就從你的鞋帶孔眼鑽過去。」[12] 知名植物學者約瑟夫・胡克

（Joseph Hooker）博士穿越這片河谷時遇上了「水蛭軍團」。「被這些吸血蟲咬了並不痛，但隨後會有大量血液流出。牠們能鑽進厚厚的精紡長襪，甚至褲子，吃飽了，就縮成小軟球滾到鞋底……」[13] 就霍華德-伯里而言，他更擔心騾子受到危害。水蛭棲息在「路邊大部分的石頭和草葉上……等著飽餐一頓血，緊抓住任何經過的騾子或人。騾子遭受極大痛苦，隨著流血的傷口，落在石頭上的血滴也越來越多。」[14]

分布著無數東西向山脊而成了鋸齒狀的錫金地形是另一個挑戰。多數日子，經歷了兩、三千呎——有時甚至更長——的下坡之後，往往是等長的上坡。「前往榮利（Rongli）的路上真是潮濕又難受，」霍華德-伯里寫到出發後的第三天，「距離只有十二哩，但這包括一次非常陡峭的三千多呎的下坡，到達濕熱的谷底，然後爬過一座橫在前面的三千呎高的山脊，接著再向下走兩千呎到……客棧。」[15]

蓋伊‧布拉克的日記簡潔條列出整個過程：

五月二十一日：緩緩攀升至 9,400 呎〔2,865 米〕，接著降到 4,800 呎〔1,463 米〕的佩東（Pedong）。

五月二十二日週日：佩東至阿里（Ari）。從佩東沿著粗糙的鋪面道路陡降，再沿著同樣的陡坡到達隘口以下兩、三千呎〔914 米〕的阿里。

二十四日週二：阿里到帕達姆欽（Padamchen）6,500 呎〔1,981 米〕。到榮利的下坡路很愉快，從那裡沿著河谷到帕達姆欽，穿過溪流後，陡峭爬升持續 2,000 呎〔609 米〕。

二十五日週三：到納湯（Gnatong）12,000 呎〔3,657 米〕。步行九哩。陡峭攀登約 4,000 呎〔1,219 米〕。

二十六日週四：納湯到庫普（Kupup），五哩，12,000 呎〔3,657 米〕。暴風雨之夜。[16]

　　儘管費勁又難受，可是對大多數隊員來說，高溫、雨水、水蛭和雲霄飛車般的地形都在意料之中，不是什麼新鮮事，除了沒有熱帶經驗的馬洛里和布拉克。讓人料想不到，而且可能更嚴重的是，政府提供的整個騾子大隊幾乎立即完全崩潰。簡言之，用於相對平坦的印度平原的低地騾子根本不適合錫金的高地、燠熱、陡峭的攀爬和險峻的下坡，牠們從第一天就開始受苦了。某些地方的斜坡據說和房屋牆面一樣陡峭。「當你把一百六十磅（或更多）的重物放在騾子背上，」馬洛里寫道，「然後要牠往上走四千呎〔1,220 米〕，往下走四千呎，除非非常健康，否則牠不會喜歡的。」[17]第六天，霍華德-伯里下令將所有的騾子送回大吉嶺。過了色東欽（Sedongchen）（第六天），探險隊混合使用西藏騾子、矮腳馬、公牛、犛牛、犏牛（犛牛和普通牛混種）和驢子，取決於當地能取得的。

　　如果說頭幾天的主題是筋疲力竭和沮喪，那麼歡欣鼓舞是另一個由錫金河谷和山坡上壯觀的植物群所激發的主題。在最低處的提斯塔河沿岸，一行人徒步穿過蒼翠繁茂的熱帶雨林，這裡有兩百種蕨類植物，「每寸土壤簇擁著開花的雜草和灌木……每根叉狀樹枝或中空樹幹都被寄生蕨類和蘭花佔據。」在這裡，小徑雜草蔓生，往往看不清路面，每塊岩

石上都佈滿厚厚的苔蘚、爬藤植物、黃金葛、胡椒藤、報春花、彩葉芋、芋屬、旋花屬（牽牛花）和秋海棠。頭頂是熱帶雨林的高聳樹冠：棕櫚樹、露兜樹、竹林、香蕉樹、娑羅樹、欖仁樹、巨型樹蕨和橙樹。

「錫金的壯麗森林真是名不虛傳。」一名編年史作者寫道。

> 樹狀蕨類可以長到樹的高度，而樹本身也可以長到一百五十呎（46 米）高。有些的樹幹十分光滑，另一些則覆蓋著厚厚的、羊毛狀的白〔花〕。胡椒植物和熱帶藤蔓纏繞在一起，在樹枝間爬行，捲曲成一團，然後再次舒展開來，在一簇簇花球的周圍盤來繞去，或者像長長的繩子垂落地上。枝葉濃密到形成了一種天然地窖，裡面的一切都籠罩在昏暗之中，讓物體彷彿向後退去、模糊了輪廓的霧氣使得這裡更顯陰森，而普遍的濕氣讓整座森林成了一大片濕悶、飄著臭氣的植物群。[18]

到處都是蘭花，超過四百五十種——大部分屬於貝母蘭、石斛蘭和蕙蘭科——淡紫、白、黃、粉、猩紅色，有些長在森林地面上，但多半都從樹叉間迸出，垂懸在藤蔓、爬藤植物和蔓生苔蘚下方，或者從鐵線蕨底下探出，有些吐出長達一呎半的花朵。還有紫色鳶尾花、白玫瑰、緋紅的木槿和喜馬拉雅藍罌粟。「今天是賞花日，」二十四日馬洛里給露絲寫信，「太難用言語形容了，以致……想到我沒有，或幾乎

沒有傳達給妳任何東西，我不禁悲嘆。」[19]

海拔五千呎（1,525米）以上，一直到一萬兩千呎（3,660米）高的地方，便輪到喜馬拉雅植物群中的無敵明星杜鵑花上場了，整個山坡鋪著盛開的花毯。「接著是五顏六色的杜鵑——粉、深紅、黃、淡紫、白或奶油色。再也想像不出比這更美的了，路上的每一步都是純然的喜悅。」[20] 有些是大樹，比如白色的巨魁杜鵑，有四十呎（12米）高，其他在較高海拔的則是五、六呎的矮株。「巨魁杜鵑的盛開花枝，它那廣闊的葉叢和燦爛的花簇，」位於倫敦邱區的英國皇家植物園（Royal Botanic Gardens, Kew）園長約瑟夫・胡克寫道，「我沒見過其他同類植物足以凌駕它的美。」胡克又說，「四、五月間，當木蘭和杜鵑綻放，那華麗的植被，在某些方面，是*任何熱帶植物*（斜體標示）難以超越的。」[21] 這場無與倫比的花展持續了八天。

錫金的山谷還有另一個令人驚歎的色彩來源：**蝴蝶**。每個人都提到了牠們：惠勒、霍華德-伯里、布拉克和馬洛里：「我們上一趟行程最美好的體驗之一，」馬洛里寫道，「是當我們坐在橋上等馬過來的時候，我看見、並看著許許多多美麗的蝴蝶，像輕輕移動的鳥群那樣呈弧形飛舞著，無數閃爍著鮮豔顏色的暗色物體。」[22] 一九〇四年經過這片山谷的楊赫斯本觀察到，當蝴蝶降落時，表演就更精彩了：「看一隻華麗的昆蟲落在我們面前，緩緩揚起、放下牠的翅膀而後轉身，幾乎像是專為了取悅我們而展示著自己，以補償牠們在昆蟲界的同伴可能帶給我們的所有煩憂。」[23] 身為狂熱收藏家的布拉克每天都帶著網子在外面追逐蝴蝶（他也用網子捕魚），

用他鮮豔的粉紅色陽傘為場景增色。他追著蝴蝶穿越西藏，一直追到珠峰北壁（North Face）的山腳，一路帶著粉色陽傘。

到了五月二十六日，也就是出發九天後，每個人都完成了旅程的第一段，也是最艱難的一段。他們越過耶勒普隘口（海拔 14,009 呎 /4,270 米）進入西藏，並下到了位於美麗的春比谷的亞東。平均高度 9,400 呎（2,865 米），春比谷讓團隊中的許多人想起瑞士的阿爾卑斯山谷，那兒的山坡上覆蓋著銀杉、白樺、懸鈴木、雲杉、山梨、落葉松和接骨木等歐洲樹種。這座位於喜馬拉雅山脈北側的山谷接收的季風雨量只有錫金一側的四分之一，因此一行人再次見到了太陽和天空，也是離開大吉嶺之後的第二次。

新的景觀、減少中的降雨、變得平坦的地形、新加入的西藏騾子的成功——這些變化來得正是時候，因為穿越提斯塔谷的艱苦旅程考驗了每個人的耐心，並讓團隊成員之間起了磨擦。馬洛里在給露絲的信中寫道，「惠勒……事情一不順利就會發牢騷。」[24] 還有雷伯恩，果不其然，幾乎和每個人過不去。他不斷招惹馬洛里、布拉克和惠勒，批評他們的裝備，和霍華德 - 伯里也處得不好。馬洛里和布拉克還跟霍華德 - 伯里發生了口角，因為通過耶勒普隘口之後，霍華德 - 伯里要他們將自己的印度騾子送回大吉嶺，雇用較便宜的當地矮腳馬「來節省幾塊盧比，」他寫信給露絲說。「結果證明，我們原本會對〔印度騾子〕非常滿意的，對這趟旅程十分了解的伯里應該也會這麼想。他這人太不體貼了。」[25]

隊伍一進入西藏，霍華德 - 伯里就給楊赫斯本發了封電

報，通知他們已經抵達。楊赫斯本在皇家地理學會週年紀念晚宴開始前幾分鐘收到電報，他當場宣讀，贏得久久不停的起立鼓掌。大家對這次探險極感興趣。楊赫斯本讓霍華德 - 伯里負責撰寫並定期發送探險進度報告回倫敦，給地理學會和阿爾卑斯俱樂部那些渴望得知最新消息的成員，更重要的，為了登上《在泰晤士報》和費城《公共紀事報》，因此使用信差將電報盡快發出去。

　　楊赫斯本向霍華德 - 伯里詳細指示了電報該有的長度（不超過一千字）、內容，尤其是電報的書寫風格。「要說全世界都是你的讀者也毫不誇張，所以我們得把這事做得盡善盡美，在聳動的「大話」（high falutin）和枯燥乏味的事實紀錄之間找到平衡點。」[26] 自認文筆不錯的馬洛里不怎麼欣賞霍華德 - 伯里的文章。當他在遠征的後期在報上讀到其中一篇報導，他稱之為「拙劣到極點的作品。」[27] 這種鄙視是相互的。霍華德 - 伯里原該把馬洛里關於珠峰北壁探險的定期報告連同那些報導一起轉發，但在他讀了前兩篇之後，他不再向馬里洛要報告。「裡頭充滿胡言亂語，而且常常難以理解，因此我認為還是不要〔發送它們〕。」[28] 與此同時，和兩家報紙談判獨家合約的辛克斯常向霍華德 - 伯里抱怨，後來又向馬洛里抱怨，說他們發送報告的次數遠遠不足，也不夠快速。有一次，辛克斯無奈地去信露絲，問她能否提供幾篇她從丈夫那裡收到的信件。

　　到了春比高地，一行人便享有開闊的視野和涼爽潔淨的山間空氣。可是之前提斯塔谷對他們並不友善，儘管有蘭花和杜鵑花盛宴。等到八人抵達亞東，幾乎所有人都已患病

或即將患病。似乎每個人都得了痢疾和消化不良，只有布拉克和馬洛里除外，而他們兩人都患有頭痛。痢疾——他們把它歸咎於廚子不乾淨和衛生習慣太差——即使在最佳情況下都會使人衰弱，尤其是那些已經疲憊不堪的人。「惠勒一直或多或少地患有消化不良，」馬洛里寫道，「過去這兩天，他的病情已經嚴重到難以康復的地步。雷伯恩看起來也很虛弱……我們被……可惡的廚子……詛咒了。」[29] 一個珠峰歷史學者稱雪巴人「無疑是全世界最好的挑夫……或許也是全世界最糟的廚子。」[30]

伙食太噁心了，霍華德-伯里很想把所有廚子送回去，「因為他們非常糟糕，而且老是喝醉……但我不能讓他們全部走人，因此有必要找出哪些人最沒用。」[31] 馬洛里養成了每天下午吃四分之一磅巧克力的習慣，省得必須面對廚子們每晚準備的「討厭的大雜燴」。[32] 由於一九二一年探險關於食物和疾病的一些故事太過惡名昭著，以致到了一九二二年探險，布魯斯上將堅持提前對廚子人選進行仔細面試。「必須精挑細選我們的廚子，」布魯斯寫道，「布魯斯上尉〔上將的姪子〕和我還把幾個最好的人選帶到山上，對他們好好進行了試用，才正式雇用他們……」[33]

探險隊員不時被當地藏人高官或住在沿途的英國僑民請去用餐。藏人準備的膳食帶來許多餐飲挑戰。例如在帕里，霍華德-伯里等人受到宗本的邀宴。「他寫道：「〔他〕們給我們送來了一隻風乾羊，」他寫道，「它看來像木乃伊，氣味濃烈。」這八成就是塞西爾‧羅林介紹的在他探險中見過的那種乾燥、腐爛且充分熟成的「額手禮羊」了。霍華德-伯

里補充說，「事實證明，我們的苦力很能接受。」[34]

西藏食物或許糟糕，但接下來的往往更糟：可怕的藏茶。每一頓正式餐食都以茶收尾，在和藏人的短暫禮貌性聚會中，也常有茶和蛋糕一起奉上。藏茶主要是水、大量的鹽、一大塊奶油和一丁點茶葉，所有東西都放在犛牛糞火上烹煮，然後慎重其事地端給外國賓客，而多數人都難以忍受這種「討厭的混合物」。[35] 英國人又比多數人更加痛苦，因為在他們成長的文化中，茶是日常生活的必需品。藏茶被眾人形容為「難喝無比」、「濃郁到不行」、「又熱又油又美味的黏液」，相較下「蓖麻油（的味道）太好聞了」。[36] 茶是英國登山者在喜馬拉雅山脈的一項無休止的考驗，尤其因為在多數情況下，拒絕喝茶很難不得罪人。

對於像霍華德-伯里和布魯斯上將這樣的顯要人物來說，這尤其是個問題，畢竟他們比其他隊員更常接受款待。「我始終沒辦法把它當飲料喝，」霍華德-伯里回想，「雖然在接下來幾個月裡，我勉強喝了好幾杯，還得假裝很享受。」[37] 至於布魯斯，他至少曾在一九二二年的一個知名場合中設計了一個計畫來阻擋「非得喝藏茶的可怕負擔」，儘管他在其他時候可能也用過這策略。他知道榮布寺的大喇嘛幾乎肯定會在探險隊前往接受他祝福的義務性拜訪中奉茶。他也知道，雖然他可以拒絕和次要人物喝茶，但在榮布寺的這個正式場合，這麼做極不得體，尤其因為他身邊會有一些他不想冒犯的雪巴人同伴。因此，他要他的翻譯保羅向大喇嘛解釋說，他（布魯斯）曾發誓在登上珠峰之前絕不碰奶油。布魯斯注意到他的翻譯覺得這計策太有趣了，而且「保羅拚了命忍住

笑……肯定憋到差點沒氣。」[38]

　　一方面為了充實廚子們準備的「討厭的大雜燴」，一方面也因為他們是熱心的「運動員」，也就是獵人，霍華德-伯里和布拉克一有機會就會去打獵，帶回兔子、鵝、野驢、瞪羚、野雞。布拉克還用他的捕蝶網抓魚。事實上，探險隊已受到明確指示，由於佛教禁止殺生的嚴格戒律，要避免從事獵殺，但布拉克和霍華德-伯里對藏人感性的唯一讓步是絕不在寺廟或村莊附近狩獵。當憤怒的查爾斯·貝爾得知狩獵的事，他寫信給霍華德-伯里，敦促他停止。在隨後的兩次探險中，藏人只在不傷害動物、鳥類或蝴蝶的條件下才勉強允許博物學者前往。在這故事的後記中，榮布寺大喇嘛在自傳裡提到他在一九二二年和布魯斯的會談。「我們不會傷害本地的鳥類和野生動物。」大喇嘛引用布魯斯的話，「我發誓我們的所有武器就只有這把小折疊刀。」[39]

　　凱拉斯是這趟旅程中健康受影響最深的人，由於不衛生的烹飪等因素。霍華德-伯里從大吉嶺開始就很擔心他。

> 今年初春，凱拉斯博士很不幸在攀登納辛（Narsing）山時過度消耗體能，並在兩萬多呎（6,100 米）高的卡布魯峰營地的極低溫下度過好幾個夜晚，因此，當他在遠征展開前幾天到達大吉嶺，他的身體狀況已不如以往。[40]

　　他或許會補充，在攀登納辛山和卡布魯峰之前，凱拉斯曾經和莫斯海德一起到卡美峰探險近三個月，在那裡進行氧

氣實驗，並嘗試攻頂。到了五月十九日凱拉斯離開大吉嶺，他已經在喜馬拉雅山脈登山近九個月，而且通常在兩萬呎（6,100 米）以上的高度，原本瘦小的身軀又減了十四磅。

事實上，凱拉斯向來以耐力著稱——莫斯海德對他在卡美峰展現的力量驚嘆不已——而他之所以能通過這趟旅程的第一段到達崗巴宗，對自己的狀況隻字未提，必然也是憑著這股耐力。然而，到達西藏後，凱拉斯再也不能走路，甚至無法騎矮腳馬或犛牛——他試過，但不斷跌下來——每天都有關於他病情惡化的消息傳出，儘管凱拉斯本人總是裝出一臉英勇。例如，霍華德-伯里就越來越替他擔心：

五月二十八日：拙劣的烹調影響了探險隊所有成員的腸胃，我們都不太舒服。凱拉斯博士狀況最糟，他一到帕里就上床休息了。

五月二十九日：凱拉斯博士並未好轉；他拒絕進食，對自己十分沮喪。

五月三十日：凱拉斯博士的狀況還很差，不適合騎行，整天讓人用扶手椅抬著走。儘管次日病情好轉了，凱拉斯博士仍然很虛弱，無法騎馬。

六月三日：凱拉斯博士度過極其煎熬的一天。他已經好多了，也開始騎犛牛，但他覺得太累了，於是苦力從塔桑（Tatsang）被叫回來，用擔架抬他。[41]

隊員間對凱拉斯的感情是一致的，對「老紳士」健康的擔憂揮之不去。「昨天他在路上整個垮了，」馬洛里寫道，

「我和赫倫把他帶到一座棚子，布拉克去找負責保管保衛爾牛肉精和白蘭地的沃斯頓，但除了這些狀況，大家幾乎看不到他，他一進來就上床休息，也從沒和我們共餐。」馬洛里想陪著凱拉斯，但他不肯。「〔他〕一路上不得不退下好幾次，無法忍受被人看見他的痛苦，因此堅持走在所有人後面。」[42]一天行軍結束時，確定凱拉斯的帳篷準備好了，會有一、兩個隊員出去迎接他，陪他走完最後一段路進入營地。

在西藏的第一站亞東之後，隊伍來到帕里，馬洛里說它是「髒到難以想像的大雜院」，布拉克的日記摘要則寫著「一個污穢的地方……所有人都髒到不行。」[43]從帕里到堆納村約二十哩，得越過 15,200 呎（4,632 米）高的隘口，然後通往拉薩。至此，整個旅程的性質已經改變：他們正徒步穿過一系列寬廣的山谷和開闊的平原；多數地方的路徑十分平坦，或坡度和緩，慢慢升上隘口。當路徑在林木線以下，植被主要是松樹和其他常綠植物，灌木叢夾雜著矮杜鵑和高山報春花。各地的平均高度超過一萬一千呎（3,350 米），天空晴朗，整天都可看到喜馬拉雅山。

這段路的大事件，傲然孤立、佔據天際線的卓木拉日（Chomolhari）峰，高 24,035 呎（7,325 米），有些部位就在西藏平原過去三哩的地方。徒步經過卓木拉日峰的人無不為它心醉。「它那七千呎（2,130 米）高的峭壁直落平原，」霍華德 - 伯里指出，是「持續一整天的勝景。」[44]領導一九二四年探險的愛德華‧諾頓上校談到「在絕美的卓木拉日峰下行軍一整段路程的喜悅，這山的孤立姿態和完美形狀融合成了

一幅讓人目不轉睛的景象。」[45]當一九二二年的探險隊員們初見這座傳說中的名山，在敬畏沉默的凝視中，布魯斯上將輕聲提醒隊友，他們計畫在珠峰上坡搭建的一個較低營地將只比卓木拉日峰頂低六百呎（180 米）。「我們都非常仰慕〔卓木拉日峰〕，」布魯斯寫道，「可是當我向他們指出這點，隊員們的熱情多少被沖淡了……」[46]

探險隊於五月三十一日離開帕里。到崗巴宗通常需要三天時間，但藏人導遊告訴霍華德-伯里，這季節抄短路嫌早了點，他們必須繞遠路。「後來我們發現這是謊言，他們帶我們繞很長一段路，是為了向我們收取更多費用。我們還沒習慣藏人的作風。」[47]

這是一次非常昂貴的繞道。繞道而行得花六天時間，包括越過整條路線中最高的兩個隘口，對凱拉斯的健康構成極大壓力。隊伍離開帕里那天，沃斯頓找凱拉斯說話，建議他留下來好好休養身體，並提出要安排將他送回錫金，讓拉欽的傳教士照顧他。起初凱拉斯拒絕，堅稱自己沒事，但後來他又重新考慮。然而，這時沃斯頓和其他人都離開了，凱拉斯單獨從帕里出發，由六名挑夫抬著坐在擔架上。

這天，一行人走了二十哩，主要是穿越一片散布著一群群西藏野驢和瞪羚的低緩平原。「現在我們進入真正的西藏天氣了，」穿越喜馬拉雅山脈的主要分水嶺唐古隘口之後，霍華德-伯里寫道，「陽光燦爛，天空蔚藍，清晨寂靜，整個下午刮著強風。」[48]在堆納村，也就是楊赫斯本在一九〇三至〇四年間度過一個悲慘冬季的地方，他們全部擠進了客棧。次日，他們從堆納騎行十三哩到了多慶（Dochen），在納木

錯湖邊的旅館過夜。從這裡，他們折向北方，最終脫離了拉薩路線，連同那些舒適的客棧，從此睡在帳篷裡。他們越過達格隘口（16,500 呎/5,029 米），然後往西直奔崗巴宗。

兩天後，也就是六月四日，凱拉斯在快要到達高 17,100 呎（5,212 米）的塔桑隘口頂端的地方暈倒，沃斯頓被叫過去。他設法弄醒了凱拉斯，並把他帶到營地，但霍華德-伯里和沃斯頓決定，第二天探險隊一抵達崗巴宗，他們將讓人把凱拉斯送回錫金的拉欽。幸好，五號這天凱拉斯似乎好多了，據說還十分快活，儘管他仍然需要有人抬著走，落後其他人將近兩小時路程。這天下午四點，除了凱拉斯，所有人都抵達了崗巴宗，霍華德-伯里正坐下來和宗本一起喝茶。宗本給探險隊送來了五隻羊、一百個雞蛋和一塊地毯。突然，有人跑來通知，在後方七哩，距離最後隘口的頂部不遠的地方，亞歷山大‧凱拉斯倒下身亡了，身邊只有幾名擔架挑夫。

隊員們難過極了。霍華德-伯里和沃斯頓對此一消息最為震驚，因為就在幾小時前他們兩人都還跟凱拉斯有過接觸。霍華德-伯里一早就去造訪附近一家尼姑庵，凱拉斯一離開就上路，並且在上午十點左右趕上他，當時凱拉斯似乎沒事。而沃斯頓則有更新的信息——下午凱拉斯留了張紙條，說他已到達最後一個隘口，正休息一、兩個小時，接著就要動身前往崗巴宗了。沃斯頓趕回去查證這個不幸的消息，判定凱拉斯死於心臟衰竭，極可能是疲勞和腸炎引起的。

沃斯頓深感不安與自責，但霍華德-伯里的理解無疑更接近事實，他說「（他的）熱心」正是凱拉斯的敗因，指的是過去十二個月他所進行的三次探險，一切努力都是為了收

集情報以支持珠峰探勘，但也讓凱拉斯變得虛弱疲乏。而楊赫斯本也同意，「這位蘇格蘭登山家，」他寫道，「憑著他的頑強民族性，實際上一直在追求內心的熱愛，直到把自己的瘦弱身體逼向死亡。」[49] 就馬洛里而言，他深深懊悔不該同意把凱拉斯留下，儘管是凱拉斯本人的堅持；他尤其對「老紳士」孤單離世的這個事實感到悲傷。「他的死亡，最悲慘、最令人難過的一點是，」他在給傑弗瑞・楊的信中寫道，「我們沒人陪在他身邊。你能想像這麼不像話的登山隊嗎？」[50]

馬洛里喜歡沃斯頓，估計一旦凱拉斯之死的消息傳到英國，他這位醫生朋友可能會受到登山圈的譴責。多虧了馬洛里，他立刻寫信給傑弗瑞・楊，描述關於凱拉斯死亡的和緩情節，以便向楊提供可為醫生辯護的真相。「沃斯頓是全隊和我感情最好的，」他寫道，「他一直非常苦惱。我擔心家鄉有些人可能會責備他，這點你或許可以防止。」[51]

馬洛里也擔心，露絲在報上讀到凱拉斯的消息時會作何反應。報紙在馬洛里的信到她手上前至少一個月就會刊登這則報導。凱拉斯去世才幾小時，他就坐下來寫信安慰她，不管信會到得多晚。「今天下午凱拉斯去世了，」他寫道，「妳在收到這封信之前約一個月就會看到相關報導，這事帶給我的悲傷讓我一心想著妳，想知道妳會有什麼看法。」他知道露絲一定會擔心，因此想向她保證他很好，凱拉斯的情況很獨特。「我知道要妳別焦慮是沒有用的，因為焦慮是沒有道理，是不請自來的，但它可以被理性驅散……凱拉斯的事非常簡單，他在探險開始前就已經耗盡體力了。」馬洛里解釋說，除了他以外，探險隊的所有成員也都得了和凱拉斯一樣

嚴重或更嚴重的痢疾和腹瀉，但由於他們一開始狀態良好，很快就康復了。「至於我，最要緊的是我非常健康。」[52]

凱拉斯的葬禮在第二天，即六月六日舉行。「我們把他葬在崗巴宗南邊的山坡上，」霍華德-伯里寫道——

在一個美麗絕倫的位置，這裡可以瞭望廣闊的西藏平原，一直到雄偉的喜馬拉雅山脈，那當中聳立著堡洪里、干城章嘉和只有他一人爬過的丘謬莫這三座巨峰。從同一地點，遠眺西方——一百多哩外——可看到埃佛勒斯峰的覆雪峰頂高聳在群巒之上。因此，他既可一覽自己的各項登山壯舉，又能欣賞他嚮往多年的山峰——偉大登山家的合宜安息之地。[53]

「一場非常感人的小儀式，」馬洛里提到，「我永遠忘不了當霍華德-伯里朗讀《哥林多前書》，他的四個特別的男孩坐在墳墓一碼遠的大石頭上的表情，滿臉的驚奇。」[54]

霍華德-伯里在日後為《泰晤士報》撰寫的文章中指出，四名挑夫用他們在附近找到的一些花做了一個粗糙的十字架，把它放在凱拉斯的墓上。我們不確定坐在石頭上的這「四個男孩」到底是誰，但很可能其中起碼有一個是凱拉斯的雪巴族登山老夥伴——索納、圖尼，或安德基奧——「他自己的精良山友團」，馬洛里這麼稱呼他們。即使他們當中只有一人在場，那麼凱拉斯也許總算不是孤獨死去了。

凱拉斯在遠征中這麼早去世——離開大吉嶺僅僅三週

——無疑是造成他不相稱而不幸的默默無聞的另一個因素。這是即使像凱拉斯這樣的知名人物都會想要一展身手的最大舞台，而他卻在大部分劇情展開之前就離開了。此外，他的早逝也意味著，當一九二一年探險隊成員的那些最出名、流傳最廣的團體照片拍攝時，他並不在場。如同他的兩位傳記作者巧妙指出的，凱拉斯是「照片外的英雄」。

這時哈羅德‧雷伯恩不得不被送回去。過了帕里之後，他兩度從馬背摔下，滾落地上，頭和膝蓋挨了踢。而且，離開大吉嶺之後他一直不太舒服，患有消化不良和痢疾，身體一天天虛弱。雷伯恩不想走。「雷伯恩實在太老了，」霍華德-伯里指出，「成了一個巨大負擔，而且和所有蘇格蘭人一樣，固執得不得了。」[55] 但沃斯頓不敢大意；凱拉斯葬禮的第二天，他和一名翻譯護送雷伯恩回錫金。結果，雷伯恩離開了近三個月，到了探險後期才在喀爾塔營地重新歸隊。

雷伯恩離開期間，這支六人隊伍（直到沃斯頓護送雷伯恩後歸隊）將繼續向珠峰挺進，只是少了這次遠征最老練的兩位喜馬拉雅登山家，包括凱拉斯，他無疑比誰都了解高度對登山者的影響。大家將會非常懷念他們對喜馬拉雅山的知識和經驗。此外，在他們缺席的情況下，喬治‧馬洛里成了登山隊的實際領隊，而他是探險隊中僅有兩名從未去過喜馬拉雅山，也從未攀登過比白朗峰更高的山的人之一；白朗峰高 15,774 呎（4,808 米），比探險隊目前紮營的崗巴宗地點低了四十呎（12 米）。「少了雷伯恩和凱拉斯，情況很不妙，」辛克斯寫信給霍華德-伯里，「因為我完全相信布拉克和馬洛里在這些方面相當無知……」[56]

馬洛里從容面對這一切。事實上，起碼在馬洛里看來，登山隊成員打一開始就不超過兩個，意思是指有能耐爬到兩萬四千呎（7,315 米）以上的人。因此，馬洛里實際上從一開始就是真正的登山領隊。無論如何，他一直認為登山隊的人數少得可憐，如今他警告過辛克斯的情況真的發生了。但在評估剩餘隊員的技能時，他抱著務實而審慎樂觀的態度。布拉克很可靠，「我的好夥伴，非常沉著的一個人。我認為到頭來他會非常有用。」比起探險隊現有的成員，莫斯海德擁有更多喜馬拉雅登山經驗，要是能擺脫他的勘測職責，他甚至會強過馬洛里。他「從大吉嶺一路走到各個山上，最高達到一萬八千呎，」馬洛里寫道，「仍然一副生龍活虎的樣子——非常親切熱心的一個人。」[57] 馬洛里知道惠勒也有豐富登山經驗，比如在加拿大落磯山脈，但他不認為自己可以依賴惠勒，因為他幾乎從大吉嶺就一直鬧胃病。赫倫、沃斯頓甚至霍華德 - 伯里在某些情況下可能相當有用。

　　截至一九二一年六月六日，也就是雷伯恩被送回錫金的前一天，喬治·馬洛里始終不曾見過珠峰。從大吉嶺可以看見這座山，雖然不清楚，但在季風期間是看不到的，沿著探險隊穿過錫金和春比谷到崗巴宗的路線同樣看不到。但眾所周知，從崗巴宗可以看到珠峰。一九〇三年，楊赫斯本每天早上刮鬍子幾乎都會看到它。為了得到最佳視野，比楊赫斯本更好的視野，馬洛里和布拉克六日一早出發，爬上一座高出他們營地一千呎（304 米）的山丘頂。他們經過大堡壘，繼續往上爬，直到登上山脊頂端，凝視西方，俯瞰著西藏平原。人和山即將相遇。

「彷彿是命運的嘲弄，」馬洛里在他寫的三篇極受好評而知名的記述之一提到：

> 事實上，在凱拉斯博士死亡的憾事發生後第二天，我們經歷了初次看見珠峰的奇特喜悅。天氣絕佳的清晨，我們步伐沉重地走上營地上方的荒蕪山坡，然後，在那座粗獷的古老堡壘——它本身就是令人嘆為觀止的奇景——後方攀爬了約一千呎〔304米〕之後，我們停下，轉身，看到了我們想看的東西。錯不了，西方聳立著兩座山峰；左邊肯定就是馬卡魯（Maka-lu）了，灰濛，嚴峻卻又極其優雅，另一邊，往右——誰能懷疑它的身分？那是從世界的下顎竄出的一根白色大尖牙。[58]

布拉克比較克制，「馬洛里和我上山到了宗（jong）的右邊，又往老建築上方爬了近一千呎〔304米〕，取得埃佛勒斯山脈的絕佳視野。」[59]

馬洛里和布拉克初見珠峰對兩人來說確實難忘，但儘管這事引起個人回響，從崗巴宗看到珠峰的真實視角其實相當有限。一方面，珠峰位在西南方一百哩外，另一方面，從這位置看，珠峰是位於夾在中間的江卡（Gyangkar）山脈後方，幾乎只露出最頂端，也就是最後五千呎（1,524米）。因此，六月六日馬洛里和布拉克得到的景觀並未顯示這座山24,000呎（7,315米）以下的部分，或者其他可能隱在江卡山脈後方、靠近珠峰的較低山脈，這些山脈實際上包圍著珠峰，或許也

阻擋了試圖從北方接近的人馬。探險隊成員必須一直去到崗巴宗的正西方，越過江卡山脈的盡頭，才能較沒有阻礙地看見這座山。

上面那段經常被引用的關於他初次見到珠峰的描述，以及後面旅程中的另外兩段著名感言，是摘自關於這次探險的官方記述、主要由霍華德-伯里執筆的《珠峰：一九二一探勘之旅》（*Mount Everest: The Surveision, 1921*）一書中的馬里洛文章。眾所周知，為了去珠峰而放棄教職的馬洛里很擔心回國後該做什麼來養家糊口，尤其因為他對教書一職已不再眷戀，不願再重執教鞭。甚至在前往珠峰之前，他就有了成為作家的想法，事實上他接受邀約，多少也因為他把它看成邁向寫作生涯的可能平台。

馬洛里能否取得大成功還未可知。在他的許多公開嘗試中，當他為讀者寫作時，不同於寫給露絲、傑弗瑞・楊等人的信，馬洛里的文章常顯得華麗而做作。雖然帶有真實的美，尤其是在部分的官方探險記述中，但往往為了效果犧牲了明確性。甚至在遠征前，馬洛里就定期提供稿子給《阿爾卑斯雜誌》，但當時的編輯耶爾德（George Yeld）承認，他常常「搞不懂那些文章」。馬洛里試圖喚起「登山的感覺和情緒……」，而不光是直截了當描述某次登山的地勢和種種細節。[60] 有個馬洛里的經典之作，是一篇臭名昭著的文章，將攀登阿爾卑斯山比作交響樂。有一次，耶爾德將馬洛里的一篇文章轉發給（阿爾卑斯俱樂部）主席珀西・法拉，後者回覆說他一個字也看不懂。就連馬洛里自己都懷疑，「我想我沒有足夠天賦靠寫作為生，」他寫信給羅伯特・格雷夫斯（Robert

Graves）說。[61] 然而，這並沒有阻止他對官方探險記述中霍華德 - 伯里的文章提出批評。馬洛里讀了那些篇章後告訴露絲，他寫的東西，「比我料想的更糟，糟透了。」這無疑是霍華德 - 伯里堅持要馬洛里重寫他在《珠峰：一九二一探勘之旅》的某些章節所引發的反應。[62]

　　崗巴宗標示著第一階段探險的結束，在二十二天內完成兩百六十哩行程。第二階段，從崗巴宗到定日的一百二十哩路程，需要十一天去完成。他們在崗巴宗待了兩天，安排後續的運輸，遵守當地繁重的挑選馱獸程序，這通常需要一到兩小時，意謂著上午很晚才能啟程。他們在六月八日動身，正如馬洛里的著名說法，他們確實「即將跳脫地圖」，指的是一九〇三年西藏特使團繪製的地圖。事實上他們持有另一張地圖，是兩百年前應清朝康熙皇帝要求繪製的。雖然這張地圖的實用性確實可疑，但探險隊並非朝著全然陌生的土地而去。從崗巴宗到定日的道路交通頻仍，在謝卡宗（Shekar Dzong）有好幾個大村莊，和至少一座著名寺院，還有一些較小的村莊和聚落。儘管如此，當天早上的氣氛十分歡樂；這六人即將前往西方人從未去過的地方。「傑弗瑞，」馬洛里寫信給楊，「興奮起來了！」[63]

　　他們的路線帶著他們穿過青藏高原，那裡的海拔從14,000 到 18,000 呎（4,265 到 5,485 米）不等，有許多地方高於阿爾卑斯最高峰，也高於莫斯海德以外的探險隊員們到過的任何地方。青藏高原是一片高海拔沙漠，沒有樹木，只有少許柳樹灌木在春天短暫生長。這是一個有著「遼闊的空曠

空間，〔有著〕褐色荒蕪山丘、大片鬆散崩解的沙子、無雲的天空、扎人的光線、極端的溫度變化、稀少的降雨、乾燥空氣、狂風、低矮稀疏的植被……」的地方[64]，青藏高原一天內的溫度起伏可達五十度；中午溫度可以高達華氏五十五甚至六十度，晚上的溫度可以低到華氏零下十度。白天，正如馬洛里在信中告訴露絲的，「太陽灼熱無比，我們幾乎要被烤掉一層皮，」而到了傍晚，大家迫不及待鑽入帳篷，爬進睡袋取暖。[65]

多數日子裡，高原的主要現象是風，風在接近中午時吹來，在一天的剩餘時間裡刮個不停，在某些地方極為強勁，以致在巨石表面刻出了裂縫。在大部分珠峰記述中，從一九二一年起高原的風便受到大量評論——以及大量豐富多彩的意象——以致它幾乎成了故事的一個角色，探險隊的另一成員。諾亞說那是「沒完沒了的刺骨狂風，」[66]又在其他地方寫道，「〔我〕們初次遇上藏風。那不只是風，那是千百個刀尖……」[67]一九二二年，芬奇提到「照例有冰冷的疾風撲面而來……〔我〕們頂著狂風行進，那風……啃咬著我們飽經風雨的乾硬皮膚，是西藏所施加的諸般磨難的……最大肇因。」[68]在一九二一年，惠勒就只是稱它「這片土地的詛咒，」並補充，「人的臉簡直要碎裂開來。」[69]

即使如此，在某些地點，陣陣冰冷、凌厲的強風還不是最糟的；這份殊榮屬於狂風席捲荒蕪平原時掀起的猛烈沙塵暴。有些地方有二十呎高的沙丘，有些則有流沙。穿越奇布倫（Chiblung）河之後，探險隊不得不在附近的沙丘上紮營。惠勒寫道，「乾燥的沙子……猛烈而持續地吹著，以致整個

河床，大約一哩寬，彷彿在漂移。我們那天晚上的晚餐……似乎主要是沙丘。」[70] 在最多沙的地區，即使風停了，也沒有絲毫喘息機會，因為這時密密麻麻的沙蠅和蠓蟲成群圍繞著人和動物。「我們被蠓蟲煩死了，」布拉克在日記中寫道。[71]

西藏的風、沙、冷和刺眼的太陽都造成了損害，但也有報償。每天早晨，在雲層密布和起風前，總能看見西、南方綿延兩百多哩的喜馬拉雅山脈壯麗景色。「西藏起碼有個優點，」楊赫斯本提到，「清晨通常十分寧靜。這時的天空是透明純淨的蔚藍，太陽暖暖的，遠方一些雪峰上綴著微妙的粉紅色調和淡黃，而人的心甚至也喜歡上了西藏。」[72] 另一個報償是一個簡單事實，那就是隊伍每天都和珠峰拉近十哩。大夥對於探險隊一旦抵達定日——預定中的北方探勘基地——將會如何的期待和興奮逐漸高漲。眾所周知，預定計畫是將馬洛里和布拉克（還有惠勒，雖然他是分開單獨行動）派往定日西南的那片最後五十哩未探勘區域。在那裡的某個地方，他們要麼找到那座山，要麼確定無法從北方到達。現在離決戰時刻只有幾天了。

六月十三日，在一個叫石嶺（Shiling）的地方附近，探險隊繞過江卡山脈最北端的山脊；這座山脈隱藏了一部分早先的珠峰景觀，促使馬洛里和布拉克騎馬脫離主道路一段距離，爬上一座山，期待這座山最終能讓他們沒有阻礙地看見珠峰。「我們正深入一個祕境。」馬洛里在信中告訴露絲。「自從我們望向西邊，這道南北向的巨大障礙就一直是我們面前的一道屏幕……」他解釋說，從他們離開崗巴宗的那天早上起，這些天來，「那些巨峰的頂點一直是看不見的。我們現

在有什麼可看的？它們真會向我們展露它們的宏偉？」[73]

　　他們讓馬留在山脊下吃草，然後爬了一小時。兩人從山脊頂部觀察到的景象——西方人從未見過的——激發了馬洛里對這座山的第二個著名記述：

> 現在我們能分辨出珠峰的位置了，但那個方向的雲層很灰暗。我們透過望遠鏡聚精會神注視著它們，仿佛我們能憑著奇蹟刺穿那層面紗。不久，奇蹟發生了。我們瞥見灰色雲霧後面閃現雪光。一整個山群開始大片大片地浮現……一個唐突的三角形團塊從深處冒出來，它的邊緣以大約七十度角躍起，沒有盡頭。左邊有個黑色鋸齒狀的山頂，不可思議地懸在空中。漸漸地，極其悠緩地，我們看見巨大的峰側、冰川和陡峭山脊，透過漂浮的雲隙一個片段接著一個片段地浮現，直到高聳到難以想像的空中出現白色埃佛勒斯峰頂。[74]

　　作家兼登山史學者麥法蘭（Robert Macfarlane）認為，從這一刻起，馬洛里變了個人，珠峰成為他的生活重心，甚至取代了他的家人。這是「一個轉捩點。因為從今天起，埃佛勒斯峰成了馬洛里書信的焦點，甚至超越了露絲。山開始像情人一樣侵入他的心思。即將摧毀馬洛里和露絲的三角戀的第三者已經到位。」[75] 馬洛里本人似乎也意識到這次視察格外重要。「我相當詳盡敘述了這事件，」他在這次探險的記述中寫道，「因為在我們到達這座山之前的所有旅程中，對我

來說這次比任何奇遇都更加難忘……」[76]

　　自從六月十三日看見珠峰之後，馬洛里和布拉克幾乎每天都會離開直達路線，尋找一座山丘或其他便於觀賞珠峰的有利位置。它開始「縈繞於心，」他向露絲承認。「該往哪裡去尋找另一種視角，才能多揭露一點這個大奧祕？從這天起，這問題始終存在。」[77] 他的一位傳記作者寫道，馬洛里開始意識到，如今他已成為某種「比以往的快樂登山更重大的事情」的一部分，他和這座山之間「建立起一種牢不可破的連結」，而且「〔從〕今而後馬洛里屬於埃佛勒斯峰。」[78] 在給楊的信中，馬洛里哀怨地問這位朋友：「傑弗瑞，我何時才能罷休？」[79]

　　隊伍在沿途幾個較小村鎮紮營，而且總是受到所經地區的官員的歡迎和款待。他們經常收到雞蛋和羊作為禮物，也常受邀用餐。其中以寺院聞名，同時也是最大、最重要的一個是謝卡宗，一個依附在高聳山脊陡坡上的村莊，村子本身散落在坡下，大寺院（文化大革命期間被中國摧毀）高懸在崖壁中段，有四百名僧侶，還有盤據山頂的精巧的宗堡。「我們一到達，」霍華德-伯里寫道：「全村的人都出來圍著我們……因為我們是他們見到的第一批歐洲人。」[80] 村民們搭起一座禮儀帳篷來迎接這支隊伍，那是專用來歡迎到訪的顯要人物的。但他們在一道石牆內的一叢小柳樹下搭了自己的帳篷。

　　幾名探險隊成員爬上近乎垂直的狹窄街道來到寺院，參觀了各種天井和殿堂，有些地方藉由陡峭而滑溜的梯子才得以進入。殿堂中供著各種守護神塑像，最前面的殿堂內有一

尊五十呎（15 米）高的佛像；佛像的臉每年都得重新鍍金。
霍華德 - 伯里給幾個駐寺的僧侶拍照，他們催促他也替他們的
大喇嘛拍一張。他被認為是一位前方丈的轉世，在西藏各地
被尊為聖人，據說和許多奇蹟有關。喇嘛很不情願，因為他
只有一顆牙——應該指出的是，就一個自稱一百三十七歲的
人而言，這顆牙顯然十分頑強——但「在大力勸說下，其他
僧侶敦促他出來拍照，並且對他說，他年紀大了，在世上的
時間所剩不多，他們希望有張照片來紀念他。」[81] 這位喇嘛穿
著美麗的中式錦緞，坐在高臺上，面前一張精雕細琢的中式
桌上放著他的金剛杵（dorje，代表雷電）和手搖鈴。老方丈
雖然沒有牙齒，但「笑得十分開心」。「這張照片的名氣傳
遍全西藏，」霍華德 - 伯里寫道，「在數百哩外的許多地方都
有人向我索取這位謝卡宗老方丈的照片，拜訪每戶人家也沒
有比這更討喜的禮物。」[82] 事實上，這幀照片流傳至今，幾乎
所有關於一九二一年探險的書都會加以轉載。

　　離開謝卡宗後，他們在沙庫（Tsakor）村度過一晚，然後
走完最後二十哩到達定日。在最後一天，他們遇見一位行進
中的蒙古朝聖者，一步一拜，從拉薩一直到加德滿都。離開
拉薩三個月後，這名男子正在進行一項由來已久的宗教習俗，
透過極度費力的儀式來淨化自己。他會站直，雙臂高舉在頭
頂，然後趴伏在地上，將身體往前伸展。接著，他會起身，
從之前指尖觸及的地方開始重複整個過程，就這樣，一次前
進一個身體的長度，走六百五十多哩到加德滿都。拉薩的喇
嘛們為該市居民規定了這樣一種儀式，宣告凡是虔誠的個人
每年都應該到達賴喇嘛居處所在的山丘跪拜繞行一圈來淨化

自己。虔誠的拉薩居民立意良善，但許多為俗務奔忙的人常會雇用爬行專家來為他們效力。

探險隊於六月十九日抵達定日，距離從大吉嶺出發正好一個月。這仍然是一支只有六個西方人的隊伍，不過沃斯頓將在三天後，也就是二十二日歸隊。雖然事先沒人知道——從沒有西方人去過定日——但定日是個格外討人厭的地方，然而它將是探險隊下個月的基地和總部。這個有著三百棟房舍的村莊坐落在大片相對平坦的鹽原中央的一座三百呎（91米）高的山丘上。它橫跨兩條主要貿易路線：一條是從拉薩到加德滿都的東西向道路，另一條是從喜馬拉雅山上的定日到尼泊爾的索盧昆布（Solu Khumbu）——雪巴人的居地——的南北向道路。如同世界各地的邊境貿易站，也有大量單身漢往返的定日素以罪惡之鄉聞名，其中又以酗酒嫖娼為甚，是西藏非婚生育居高不下的地區之一。沃斯頓對這裡的衛生狀況非常詫異，說它是「居民習性惡劣骯髒的，污穢到無以復加的」地方。[83] 所幸，除了倒楣的沃斯頓，多數探險隊員在這裡逗留的時間極短。

第一項任務是設立探險隊總部。他們得到一間位於山腳下的中國造的大型旅店，幾個小房間環繞著三座庭院排列，就在村子正下方。建築物欠缺維修，泥地，漏水的屋頂，牆上有飛天狗和惡魔的剝落壁畫。但幾小時後，屋子已被清理乾淨，並且優先設置了一間堪用的沖洗照片的暗房。探險期間總共拍了六百多張照片，大部分出自惠勒之手，作為他的攝影勘測的一部分，但是馬洛里、布拉克和霍華德-伯里

本人——一位知名攝影師——也拍了不少。日後它們將對一九二二和一九二四年的兩次後續探險有莫大幫助。

二十日下午，探險隊員們得到一則令他們興奮不已的情報。霍華德-伯里在一次對代理縣長的禮貌性拜訪中被告知，有一條長而近乎平坦的冰川峽谷，從珠峰的北側山腳呈直線延伸二十五哩，一直到達峽谷頂端的一座名為榮布寺的寺院。果真有這麼一座寺院，那麼就必定有路可到達那裡，而如果它確實坐落在這麼一座山谷的入口，那麼這座山谷就是通往珠峰的大道。

過了六月，喜馬拉雅山的季風隨時都可能到來，到時登山季將在幾個月內結束。一九二一年探險隊開始察覺一個事實，就是他們起碼晚了一個月離開大吉嶺，如今他們正和季風賽跑。為了充分利用剩下的幾週時間——倘若季風來遲了——霍華德-伯里決定從定日同時派出三支隊伍，分別從珠峰東側、正北和西側探索它的通路。馬洛里和布拉克將直奔北壁的山腳；莫斯海德和他的測量小組將向東側出發；惠勒和地質學者赫倫將前往珠峰群的西側，但兩人分開行動。

稍後，霍華德-伯里將因為高度認可而挑選惠勒，注意到他幾乎是在「18-20,000 呎〔5,486-6,096 米〕高的孤獨營地」度過整個夏季的，「在酷寒和大雪中」日復一日等待「雲層消散」，以便拍照。他總共在一萬八千呎（5,486 米）以上的冰川和冰磧上度過四十一個夜晚，幾乎總是獨自一人，因為他的挑夫沒有足夠衣服或溫暖的帳篷可以在那樣的高山過夜。「我認為他的經歷是所有人當中最艱苦難熬的，」霍華德-伯里指出。[84] 後來，惠勒本人寫道，對他來說，最糟的經歷是

「孤獨，獨自一人在高山，等著難得的晴天。」[85] 當然，最美好的部分，儘管惠勒本人沒這麼說，是他在整個探險中有了最重大發現的那一天。

過了定日，一切幾乎都是真正的未知領域；一行人斗膽去了西方人從未去過的地方。馬洛里和布拉克或許是最幸運的，因為榮布寺定期從定日補給物資，這表示必然有一條若干當地人熟悉的進出路線。即使當時，在霍華德 - 伯里剛啟動的這三條探險路線中，根本無從得知這些行程會有多困難，或者需要多長時間。另一個未知數是，他們即將進入的極端高地，究竟會對這群已在一萬四千呎（4,265 米）以上高山生活了兩週的人產生什麼影響，因為他們將會爬升到兩萬呎（6,095 米）或更高，有時甚至不得不在那裡過夜。有幾個成員在到達定日之前就已經有了高山症的跡象，而接下來幾週，凍傷將成為另一個潛在的健康危害。醫生沃斯頓一到定日就忙著照顧兩名病情嚴重的挑夫，霍華德 - 伯里要求他留在總部隨時待命。聽到沃斯頓歸隊了，馬洛里的反應是，「只希望到時他不必切掉我們的腳趾。」[86]

馬洛里和布拉克——比其他人晚一天抵達定日——對榮布寺的情報興奮不已。他們確信那肯定是約翰・諾亞在一九一三年聽說過的同一座山，那座山位在「巍峨的費魯山脈」底部，從那裡，他可以「如我所想的那樣，遠眺珠峰。」這就是諾亞被無禮地逐出西藏時正要去的寺院。

兩人準備立即出發。甚至在到達定日之前，他們就已仔細挑選了小組成員：十六名雪巴人，每人都分配了登山靴——馬洛里在靴底打了釘子來製造簡單冰爪——冰斧和溫暖

的內衣；一名「錫達」（sirdar：印語，首領），也就是組長（名叫賈森）；還有一名廚子（名叫杜帕）。十五頭犛牛將運載他們的糧食，足夠因應為期兩週的短程旅行了，後來減成了四頭。只有一樣東西短少了：「錫達」和兩個「薩希布」之間的溝通工具；或者，正如馬洛里說的，「我們的裝備在某方面嚴重不足：我們沒有言語可用。」[87] 在大吉嶺，馬洛里曾把一百五十個藏語單字抄在筆記本上，打算在行軍途中熟記它們；這應該夠了。六月二十三日早上，準備工作完成，犛牛載了貨，兩名當地嚮導開始工作，喬治・馬洛里和蓋伊・布拉克即將出發。運氣好的話，他們的下一站將是珠峰。

在某些方面，蓋伊・布拉克可說是一九二一年探險的遺珠。馬洛里到過的地方他都去過，往往只落後幾步；馬洛里爬的每座山他也都爬過，包括珠峰，而且展現了同等的強度和耐力——馬洛里自己也曾說，布拉克「或許比我挺得更久」——而且，真要說的話，他在挑夫的管理和溝通上也更為嫺熟。[88] 他的名字在一九二一年紀事上應該更加突出才對，然而他默默無聞，一方面因為他天生不愛出風頭，一方面因為他沒留下多少紀錄，只有一本非常簡要的日記，此外也因為他運氣不好——儘管他絕不會這麼說——和這次冒險事業中最生動有趣、最有魅力的成員搭檔。在喬治・馬洛里旁邊，很少有人不被搶去光彩，謙讓的蓋伊・布拉克自然也不例外。

儘管如此，當探險隊到達定日，就算之前沒有，此時所有成員都已發現，到頭來蓋伊・布拉克真是非常可喜的一個意外。就在他原定搭船前往加爾各答的前兩週，在最後一刻

倉促被選中參加探險，接受了最低限度的審查，遭到法拉和辛克斯的反對，幾乎是光憑著馬洛里的推薦被選中的，布拉克的主要資格似乎是他有空。可以肯定的是，他是阿爾卑斯俱樂部成員，曾在阿爾卑斯山脈攀爬高達一萬四千呎（4,265米）的山峰，但近期並未登山，也從沒去過喜馬拉雅山。在接下來幾週，他將表現得異常出色——甚至替別人擔責——但比起另一項最終更顯得重要的特質：沉穩的性格，他的登山技巧顯得微不足道。

正如馬洛里寫給楊赫斯本的信中所說，這是大夥頭一次注意到布拉克，發現他「從不慌亂」。[89] 霍華德-伯里有時很愛挑馬洛里和布拉克的毛病，但他對布拉克的隨和個性還是相當認可而重視。「對這類冒險事業來說，這點至關重要，」幾年後，他寫道，「要讓大家彼此合得來。在高海拔地區，人往往變得暴躁，但布拉克……脾氣溫和……〔他〕總是樂於助人，是個開朗又謙遜的夥伴。」[90]

著名阿爾卑斯登山家、馬洛里和布拉克在溫徹斯特公學的導師葛拉漢·歐文對布拉克的登山技巧評價很高，但對他「十足的穩定性」尤為讚賞。

> 布拉克在很多方面都是馬洛里在這年的理想夥伴。每次我們一起登山，他幾乎總是在登山繩的最末端，我相信那是他最喜歡的位置，而他也非常適合這位置，強壯、鎮定，而且特別可靠。我們一起登山的那些年裡，我不記得他曾經滑倒過。馬洛里總是搶著走在最前面，布拉克則是那個擔保登山安全進行的人，因為

他善於研判情況，也能保證在困境中提供支援。他在〔珠峰〕探勘中的角色不像馬洛里那樣搶眼，但他的持久力和冷靜自制的效率正是我們需要的。[91]

蓋伊・布拉克是忠實可靠的化身，成就他人的偉大推手。他將完美擔起未來三個月他注定要扮演的角色：忠實的桑丘，追隨著反覆無常、理想主義、急躁又魯莽的唐吉訶德，而後者正是喬治・馬洛里。很難想像探險隊還有其他人選，凱拉斯或許是例外，他本可以和馬洛里相處融洽，或者欣然容忍他激烈的情緒波動。

現在他們動身了。

不管他們還有什麼想法，可以確定的是馬洛里和布拉克並不虛幻。「眼前的任務可能不會是件簡單明白的事，」馬洛里寫道，「我們也不期待它會很快結束。首先必須找到那座山；當我們從定日眺望遼闊的平原，看見陰暗的季風雲從四面八方湧來，我們並有些擔心。」[92] 霍華德 - 伯里也同樣實際：「從這裡看，」他寫道，指的是定日，「那的確是一座美妙無比的山，因為它似乎獨自矗立在那兒，但從這側看，它看來太陡峭了，很難攀登。」[93] 但首先，正如馬洛里說的，他們得先找到它。

探險隊於六月二十三日上午七點離開定日，據說兩天就會到達榮布寺和山谷。出師不利，因為犛牛牧人帶他們走了馬洛里和布拉克認為是錯誤的方向。「接下來是一場幾乎沒完沒了的三方爭論，」馬洛里說，「情況很不妙，兩種語言

我都無法理解，」因為他和布拉克透過「錫達」賈森和牧人交談，尋求解釋，牧人只說，到達目的地需要五天而不是兩天。[94] 兩個薩希布懷疑本地人企圖詐取他們的錢財，決定走自己的路線，讓賈森陪牧人到納澤加（Nazurga）去，在那裡物色新的運輸工具和牧人。馬洛里和布拉克在下午三點左右到達營地，花兩小時焦急等著賈森和新的馱獸到來，就在天黑前他們果真來了。馬洛里很自豪「打敗了企圖拖延他們進程的本地人。」[95] 布拉克的日記描述了他的「討厭的馬」，然後記錄了新送達的包裹，「新郵件。有信、巧克力和軟糖。」[96]

第二天，也就是二十四日，他們經由納澤加的橋越過扎卡河（Dzakar Chu），爬上一萬六千呎（4,876 米）高的隘口，在贊布（Zambu）紮營，據布拉克指出，從這裡，「〔可〕看見珠峰頂」。[97] 第二天，他們將從贊布出發，前往扎卡河在一個名叫丘布（Chobuk）的地方和榮布河交會之處，從那裡他們將越過榮布河，「我們知道，我們將得一路沿著它走……一直到達河谷盡頭的冰川」，也就是聽說可以直通珠峰山腳的著名的榮布冰川。

在二十五日通過榮布河讓人有點擔憂。「西藏橋樑的建造方式，」馬洛里寫道，「給了行人大量機會體驗不安全感，思考災難的可能性。這座橋也不例外。」犛牛的貨物被卸下，免得牠們揹著所有旅行食糧被沖到下游，然後被岸上叫嚷的人群激勵著游過去。此時兩人在河的右岸，花了些時間往前穿過一段石灰岩峽谷，峽谷兩側是高高的紅色懸崖，底下是——

一條沿著河邊延伸的綠色絲帶，長滿青草和矮灌木、

開黃花的翠菊、杜鵑和杜松……一個陽光燦爛的日子，仍然溫暖無風。我滿心渴望躺在這片「綠洲」上輕鬆過活，嗅一嗅高山植物的清香。但我們繼續往前、往上走……最後，我們沿著一條小徑走上一片更加陡峭的小丘，丘頂有兩座神龕〔石祠〕，小徑就從神龕之間通過。我們在這裡停下，驚異不已。也許我們多少希望能在這一刻看見埃佛勒斯峰。在我腦裡有大堆關於它的疑問吵著要答案。如今看見它，所有念頭被驅逐一空。我們沒有發問，也沒表示意見，只是盯著看。[98]

從山的北側看過去，珠峰位於榮布谷（藏語意思是懸崖之谷）的盡頭，從谷底筆直上升近一萬呎（3,050 米）——將近兩哩——即所謂的北壁。這條二十五哩長的山谷的南邊上半部是榮布冰川，基本上是通往那座山的一條長十五哩、非常崎嶇的公路，一路極為和緩地爬昇到珠峰北壁的山腳。從北邊看，珠峰的最頂端，大約最後兩千呎（610 米），是一個不太完美的三角形，兩側的山脊朝著正東、西方向下降，右側——即西部——的坡度比東部陡一些。延伸大約一千五百呎（457 米）後，一條支脈從東側的山脊（東北脊）分出，略微彎曲朝正北方向行進，持續二點五哩以上，然後微微下沉，形成一個稱為北坳（North Col）的鞍部，接著陡地攀升到高 24,730 呎（7,537 米）的章子峰（Changtse），即北峰（North Peak）的頂部。東北脊的這條支脈叫做北脊（North Ridge）。珠峰的右側或西脊（從北方看）同樣以平緩的曲線朝北延伸，

但更偏向西方。在兩條山脊開始分別朝北和西北彎曲的地方，它們在北壁山腳下形成一個巨大盆地的兩個陡峭側面。

從榮布谷的底部或北端——榮布寺附近——望去，坐落在河谷往上中途的章子峰主體延伸向左側山谷的中間，擋住了遠達珠峰北壁的視線。但從馬洛里和布拉克此刻站立的山谷右側看去，視野毫無阻礙地越過章子峰，直達珠峰底部的盆地，從山頂到山腳的一萬呎（3,048 米）一覽無遺。這是地表最引人入勝的景觀之一。

這是地形。至於詩情，這裡是喬治・馬洛里近乎完美的音調：

> 榮布谷的地勢巧妙，充分展露了位在它盡頭的山峰；在大約二十哩的範圍內，它異常筆直，而且在這段距離內只上升了四千呎〔1,219 米〕，十哩長的冰川並不比其他地方陡峭。由於這樣的配置，人只要比谷底稍高一點，就可以看見山谷幾乎呈一直線通往冰川盡頭，也就是珠峰山崖躍起的地方。到了珠峰矗立的地方，人只能一路看過去，無法向上看。冰川是俯臥的，不是山的一部分，甚至也不是山麓蝕原，不過是巨峰底層的地面。珠峰就從山谷盡頭、冰川上方竄起，與其說是一座山峰，不如說是一片巨大無比的山體。視線毫無干擾。憑著無可匹敵、孤絕優勢中的廣大，世界最高山脈的第一高峰似乎只需擺出它的莊嚴姿態，便可成為萬物之主。目光犀利的人還能看見其他山峰，都是介於 23,000 呎（7,010 米）到 26,000 呎

（7,925 米）之間的巨峰，而它們當中沒有誰的頭頂能
達到首領的肩膀；在珠峰身邊，沒人注意它們——這
就是至尊的卓越之處。[99]

這是登山文學中最著名的片段之一，也是登山史上最偉
大的時刻之一。私底下，在寫給露絲的信中，馬洛里幾乎克
制不住自己，「〔我〕們看見那座大山在〔我們山谷〕的盡
頭拔地而起，一幅令我無從描述的壯麗景象。親愛的，這任
務真的太刺激了。我無法告訴妳它是如何令我著迷，以及它
有多麼壯觀。還有它的美！」[100]

從一八五〇年發現珠峰後的七十一年裡，珠峰始終是個
謎，一種符號，一種象徵，比較是夢想而非現實。可是如今，
在這天，當馬洛里和布拉克從榮布谷底驚異地仰望它，說也
奇怪，珠峰變成了某種它之前做不了的東西：一座純粹的山。

鎮定的布拉克也受了感動。他不輕易流露情感，他的日
記也不太容得下詩歌；事實上，連散文都容不下，少有完整
的句子，而是充滿四、五字的短語。然而，公平地說，布拉
克受過大學教育，幾乎可以肯定文筆不錯，他寫日記只是為
了自己；實際上也談不上寫，只是匆匆記下東西。儘管如此，
對一九二一年六月二十五日這天，他的實事求是的日記以其
獨特的方式，和馬洛里較為情感奔放的嘗試同樣貼切——也
同樣完美，而且是十足的蓋伊·布拉克：「從丘布出發，沿
著平坦多石的谷底行進，然後轉向南方，在急流交會處再度
轉彎，接近正南方。最後，〔那片〕山谷微微向東轉，埃佛
勒斯峰就在它的盡頭整個納入視線——障礙一空。」[101]

「障礙一空。」在狩獵知識中，據說當獵人將獵物收入眼底，之間毫無障礙，狩獵就算結束了，只要獵人想要，戰利品就是他的。蓋伊・布拉克在簡短日記中用這四字宣布——即使只是當時對自己說——經過七十一年，西方對世界第一高峰的尋獵終於結束。珠峰已確確實實被發現。

　世人很快就會知道。

「朝思暮想的山坳」

從登山者的角度來看，就我們所見，再也想像不出更驚人的
景象了。

——喬治・馬洛里

◀────────────────────────────────────

　　九月二十四日上午，正值一九二一年探險的最後一週，
三名男子——喬治・馬洛里、蓋伊・布拉克和奧利弗・惠勒
——在北脊下的東榮布冰川過夜後，連同十名雪巴開始攀爬
一千五百呎（455 米）前往北坳。原計有二十三名挑夫參與這
次旅程，但除了其中十名，其餘都因為身體虛弱無法繼續，
在前一天退出了。「我們費了很大的勁，」馬洛里寫道，「才
得以讓十名苦力參加，〔加上〕三名自稱病得很重的人抽籤
決定最後一個名額。」[1]順利的話，這支包括三個薩希布和十
個雪巴人的隊伍將在上午十點左右到達山坳，建立營地，並
在當天或次日清晨展開人類首次攀登珠峰的嘗試。

　　但是，在冰川上度過一個不眠之夜，這天早上一行人都
累了。「大家或許會以為，」馬洛里提到他們的紮營地點時說，
在一個「三面有陡峭山坡遮蔽的地帶，我們應該能找到平穩
的空氣，以及風雪不興帶來的令人安心——儘管寒冷——的

恬適。夜幕確實降臨了，卻沒有溫柔的意圖。」[2] 由於一天前為了攀爬附近的拉克帕隘口（Lhakpa La）所付出的極大努力，加上已經在一萬八千呎（5,486 米）以上的高山待了近三個月——比任何歐洲人都要長——馬洛里在寫給傑弗瑞‧楊的信中提到，二十四日上午出發攀登北坳的一群人，根本「無論哪座山」都爬不上去。[3]

三個月前，剛走出六月二十五日初見珠峰的魔咒，馬洛里和布拉克開始執行他們走了八千哩而來肩負的任務：找到一條登頂的路。這絕不是件容易的事。事實上，在六月二十八日用雙筒望遠鏡觀察了幾小時之後，馬洛里的最初反應顯然相當冷靜，「看來這座山並不是用來攀登的。」[4]

在今天看來，有了一百年來的照片和電影，很難想像馬洛里和布拉克對他們即將進入的景象會有多困惑、不知所措。對兩個只有阿爾卑斯山作為參考點的人來說，榮布谷的格局之大實在令人難以招架，幾乎無法理解。儘管他們是登山高手，但他們的經歷中幾乎沒什麼可以讓他們搞懂周圍的一切。就算他們只有一張照片可研究，有一幅粗略的素描可看，或者一張地圖可查閱，那麼他們起碼能對周圍環境有個印象，確定自己在其中的位置。要是能取得兩張空照圖，就可看出需要他們花三個月去拼湊的東西究竟是什麼。「我們只是乾瞪眼」，馬洛里說，意思是不清楚他們究竟在看什麼。[5]「探勘的目的，」一名馬洛里傳記的作者寫道——

是正確理解這座山的整體形態和結構，並且仔細找出

通往它的所有山壁和稜線的所有可能的通路。這事很
容易想像，因為它已經完成了，但在做的過程中，就
像要一隻螞蟻畫出一座大教堂的平面圖⋯⋯[6]

於是螞蟻們開始工作。他們建立了兩個營地：他們的基
地位在離寺院不遠、高一萬六千呎（4,875米）的地方，另一
個較小的營地位在山谷上方五哩（17,500呎／5,335米），靠
近冰川腳。

當登山者勘查一座山，他們會研究山頂，檢視從山頂向
下延伸的所有線條，也就是山脊，來找出其中傾斜度——攀
爬角度——最合宜的一、兩條。然後他們會想辦法爬上這些
山脊，沿著它到達山頂。從北邊看，珠峰頂有兩條這樣的下
降山脊，一條朝左，也就是朝東；一條朝右，也就是朝西。
這兩人從兩個營地都看得到這些山脊，但他們需要更近一點，
以便看得清楚些。（第三條線是東北脊，從谷底看大部分被
遮住了。）他們的計畫——他們認為是相對簡單的提議——
是沿著冰川往上走，到位在珠峰北壁底部的大盆地去看看。
他們知道這需要他們投入極大努力，不是因為他們預期冰川
本身會有什麼問題，而是因為海拔高度，這時他們已開始感
受到它的影響了。畢竟，他們的「下」營地高一萬六呎（4,875
米），比阿爾卑斯山最高峰還要高，而他們的「上」營地還
比這高出一千五百呎（455米）。事實上，在海拔17,500呎
（5,335米）的第二個營地，馬洛里和布拉克已經到達珠峰一
半以上的高度了。

這裡有冰川——還有喜馬拉雅冰川，人稱「冰峰密布的

森林」、「一次大戰彈殼遍布、滿目瘡痍戰場的冰雪版」和「通往煉獄的迢迢路」。[7] 阿爾卑斯冰川通常是相對平坦的通道，通往它們發源的山脈底部，冰隙是唯一的嚴重障礙，但喜馬拉雅冰川卻不是這樣。它們是一個迷宮，由巨大的岩石冰丘、融化的池塘和極不穩定的四、五十呎高的冰峰或冰塔組成，在烈日下反覆融化和凍結，隨時可能坍塌，壓垮大意的登山者。喜馬拉雅山的冰川往往比它們發源的山脈更難攀登，也更危險。兩名登山家即將發現，海拔的問題是最輕微的。

馬洛里記述他們六月二十七日在榮布冰川的第一個早晨時指出，「阿爾卑斯山的主要冰川……通常是供登山者往返的通道，」但喜馬拉雅山顯然不是這樣。「我們眼前所見，沒有任何一點可以立即駁斥這個對照，因為我們面前的冰川……覆蓋著大小岩石的冰丘，就像一片棕色怒海的巨浪，讓我們沒有攀登〔它〕的機會……愛麗絲夢遊仙境裡的白兔先生在這裡也會被弄糊塗吧。」[8] 冰川「在我們看到的任何部分都無助於行進，不是通路，而是障礙。」[9]

攀登喜馬拉雅冰川的最佳方式是避開它，改而沿著冰磧，也就是冰川兩側相對平整、和山相接的狹長地帶攀登。馬洛里和布拉克在艱苦奮鬥了一上午之後學到這個訣竅，最終到達 18,500 呎（5,640 米）的高度。當他們沿著冰川東側的冰磧回到山谷的營地，他們穿過一條從右方流入的小河，在一九二一年探險的這次差勁失誤中，他們注意到了這條小河，卻沒能理解它的意義。

花了三天時間探索榮布冰川北部較低的部分後，馬洛里和布拉克在六月三十日休息半天，為他們預計在七月一日展開的

一次大推進作準備。他們計畫沿著冰川的上半部分，進入北壁山腳下的大盆地——冰斗。三十日晚餐後，布拉克宣布他感覺「很懶散……所以我們決定明天馬洛里將單獨行動。」[10] 於是，七月一日早上，馬洛里帶著五名雪巴人出發前往冰川口，在這過程中，他們幾乎可以肯定將成為第一批登上珠峰的人類。

事情經過大致是這樣的。為了到達冰斗，也就是冰川盆地，馬洛里和五名雪巴人沿著榮布冰川向南移動，一直來到珠峰巨大北壁的萬呎高山崖的正下方，北脊聳立在他們左邊，西脊在他們右邊隱約可見。雖然他們朝向冰斗跋涉的途中不時會走到冰川上，從技術上不能算是在珠峰上，而且他們也會在冰川兩側的冰磧利於行進時靠著它走。但冰磧不同於冰川，它是山的一部分，凡是在珠峰較低山坡上沿著冰磧行走的人，無論它多低，都是站在山上的。況且，要是不偶爾沿著冰磧走，想要到達冰斗根本是無法想像的。

雖然沒有確實紀錄顯示第一個踏上珠峰的是誰，是馬洛里或雪巴人當中的一位，但不太可能是雪巴人，因為歐洲大爺「薩希布」在登山時總是走在前面。與其說這是因為薩希布的優越感，不如說是因為，在喜馬拉雅探險的早期，雪巴人還不是登山者——他們是挑夫——因此很少被賦予開闢道路的任務，尤其是在冰雪上，這方面他們比有過阿爾卑斯登山經驗的西方人要少得多。事實上，即使是和布拉克一起登山，馬洛里也幾乎總是領先，因為他是更為優秀的登山家。但他還是偶爾忍不住發牢騷，「整個任務都由我一個人扛，」他寫信給傑弗瑞·楊，「布拉克跟得上，也很穩當，但你知道，這表示在這漫長累人的任務中，你得一路帶領著走下去。」[11]

的確，藏人就生活在榮布谷——寺院的僧侶，還有其他僧侶隱居在離山較近的山洞，但遠低於冰川起點——但只有在天馬行空的幻想中，那些寺院僧侶或穴居僧侶才會突然立志成為登山家，爬上蜿蜒的榮布冰川，站在珠峰頂上。當然，另一種可能性是，從南側，也就是尼泊爾一側接近珠峰的人是第一個爬上這座山的人。問題是，離這座山最近的村莊在十五哩外，尼泊爾人沒有理由爬上這座山（直到一九四九年，西方人才被允許進入這裡），任何想登上珠峰的人都得先爬上艱險的昆布冰瀑。如果有人搶先馬洛里一步爬上珠峰，這人肯定不是從尼泊爾側上山。

　抵達冰斗後，馬洛里第一次近距離觀察了北脊和西脊，儘管雲層遮蔽了某些地形。那是個讓人驚呆——也讓人頓時清醒——的景象。在給露絲的信中，馬洛里寫道，「從登山者的角度來看，就我們所見，再也想像不出更驚人的景象了。」[12] 而在給阿爾卑斯俱樂部的法拉的信中，他甚至說得更加直白——

> 你一定想了解這座山的情況，從某方面來說，這倒很容易說。這是一座覆蓋著白雪的巨大岩峰，它的山壁之陡峭不輸我見過的任何一座山……我對登頂不抱絲毫希望，可是，我們當然會繼續前進，就當我們本就該登頂。[13]

　從來沒人認為北壁本身是可以攀登的，但從北壁向下延伸的兩條山脊（稜線）——北脊和西脊——就不同了。當這兩條山脊分別彎向北、西方，它們形成了馬洛里此時所在盆

地的陡峭側面，他從裡頭仰望著它們，研究它們的輪廓，並拍攝許多照片。查看西脊時，馬洛里並不樂觀，「近距離檢查了西北稜線下方的各個斜坡之後，我確信，它們只能作為進攻的最後手段。」[14]

但事實上，自從先後在崗巴宗和石嶺見了這座山的迷人景致之後，馬洛里就一直把希望寄託在北脊上。這兩次，他無法看清楚整個北脊，當時他看得到，並且讓他大為興奮的是東北脊。這條稜線從峰頂和緩地向下延伸兩千呎（610米），接著分為兩條支脈，一條近乎筆直地向東延伸，另一條是北脊，轉向正北，終止於章子峰，也就是北峰。之前這兩次觀察讓馬洛里振奮的一點是，東北脊——距峰頂最後兩千呎（610米）——以柔和的角度上升，特別容易攀爬。事實上，根據觀察，它是可以行走的。人只要能爬上那條山脊，就能到達峰頂。如果北脊——馬洛里此時就在它的底部，首度看見它的全貌——同樣是以和緩的坡度延伸開來，沒有其他障礙，只要設法登上北脊，就有辦法登上珠峰頂。

馬洛里此時看到的景象鼓舞了他。首先，他確認了北脊確實是以漸進的傾斜度上升大約兩哩，到達它和東北脊的連接點，沒有明顯的障礙。他還看到，在最低點，北脊下降到高23,000呎（7,010米）的鞍部，也就是山坳，然後陡地爬升到北峰頂。他得出結論，如果能到達那個山坳，那麼也許可以沿著北脊再建立一、兩個高營地，進而拿下珠峰頂。「長久以來珠峰北壁的上半部都清晰可見，」馬洛里寫道，「現在我們可以確定，它們並沒有以陡峭到太不真實的角度延伸，尤其從北坳上方一直到東北山肩的部分。」[15]

但並非馬洛里看到的一切都讓他振奮。他寫信給法拉，說他相信「如果能到達山坳，」北脊或許上得去。但從他此時站在盆地裡的位置，也就是山脊西側的底部往上看，他發現它「陡峭到太不真實……〔有著〕布滿岩石和雪溝的巨大扶壁，根本不可能上得去。」[16] 此時希望寄託在一個可能性上，那就是特別容易攀爬的北脊（按照馬洛里抱持的想法）或許可以從它的另一側，也就是他這時所看到的一側的背面爬上去。「我現在確信，在進攻山坳前。我們應該先勘查〔東〕側，可能的話，另外找個更可行的辦法……」[17] 事實上，在對珠峰北側進行了充分探索之後，他們一直有個計畫，想把探勘工作從定日一帶轉移到珠峰東側的喀爾塔，如今這個計畫變得更加緊迫了。

　　與此同時，在營地裡，就在馬洛里在冰斗上悄悄締造歷史的時候，布拉克正在當天早上享受賴床。當他終於在八點十五分起床，「好好梳洗一番」然後出去採集蝴蝶，他感覺好多了。這天他抓到三隻蝴蝶，還有「一些蒼蠅和蜜蜂」，最後花了點時間賞鳥。如果說布拉克很失望自己沒能爬上冰斗，他倒是沒說出來。傍晚，他聽著興奮的馬洛里描述他所看到的北脊和西脊的情況——可說是整個珠峰北側探勘中極重要的兩個發現——然後在當晚日記中寫下，「馬洛里今天過得很愉快。」[18]

　　在勘查和拍攝了珠峰北側通道的各個面貌之後，兩人將注意力轉向他們的另一項任務：探索珠峰的西面，看是否能找到從那一側通往峰頂的路線。馬洛里已得出結論，從北壁底部的盆地爬上西脊是「最後手段」。可是那條山脊的西側，

也就是它的背後，是什麼情形？如果兩人能繞過山脊——他們可以沿著西榮布冰川繞過山脊，而西榮布冰川就在他們的上營地高一點的地方和榮布冰川交會——能不能在山的那一面發現通往峰頂的小徑？

馬洛里和布拉克花了將近兩週時間進行這項任務，無論到哪裡都拍照，爬上好幾座山峰以獲得更好的視野，甚至為其中幾座命名，一座以凱拉斯的名字，一座以馬洛里的女兒克萊兒的名字，過程中讓辛克斯非常惱火。「他不能再用人名替山取名字了，」辛克斯寫信給露絲，「就像『凱拉斯』和『克萊兒』之類的，因為它們絕不可能繼續被採用。這想法會讓可憐的凱拉斯在崗巴宗的墳墓裡死不瞑目⋯⋯」[19] 但顯然攀登珠峰西壁是毫無希望的，「根本想都別想，」布拉克指出。[20] 到了七月十九日，他們已完成北側探勘工作，「並且把〔他們的〕帳篷和補給撤回下方的基地營，『我們』⋯⋯就此向西榮布冰川告別」。[21]

在基地營，事情進展得不太順利。錫達，也就是組長賈森沒為挑夫們帶來足夠食物和其他物資，馬洛里非常憤怒。團隊「運作不順已經很久了⋯⋯因為我們雇用了一個面色蒼白、靠不住的無賴來擔任不可或缺的組長位子，他的無能幾乎和他那聲名狼藉的不老實一樣討人厭。真是沒救了⋯⋯」[22]

但如果說馬洛里對賈森生氣，他對自己更是氣惱。兩人原本計畫幾天後前往霍華德-伯里在喀爾塔建立的新營地，也就是這次探險最後階段的珠峰東壁探勘工作的基地。與此同時，馬洛里和布拉克還計畫仔細觀察他們第一天在榮布冰川東側無意中發現的那條不起眼的小溪。「我們一直很好奇，」

馬洛里指出，「現在我打算去查看一下……」[23]

可是這個計畫——如果確實執行的話，可能會改變整個探險走向——被馬洛里收到的一封霍華德‐伯里的來信破壞了，信中包含「一個極度令人沮喪的消息，說是我用四分之一感光板相機拍攝的所有照片全毀了，理由很充足，出於無知和誤解，感光板的正背面被裝反了。」馬洛里把這歸咎於惠勒給他的差勁指示。他徹底崩潰了。「真是令人沮喪的夜晚，」他寫道，「我想起我捕捉山的鏡頭的許多美妙時機……正巧碰上最迷人的瑰麗景色的瞬間——想起那些再也不復返的時刻。」因此接下來兩天，馬洛里和布拉克並未沿著小溪看它通往哪裡，而是忙著「彌補這要命的錯誤」，在榮布谷上下奔波（「沉重跋涉」是布拉克的用語），盡可能補拍照片。[24] 後來他們才知道，他們沒時間去探索的那條小溪實際上發源於他們沒去過的東榮布冰川，而這條冰川日後成了通往珠峰的大道。

兩人在榮布谷度過的四週當中，馬洛里的心情起伏不定，有時震懾於周遭環境的宏偉壯麗，有時又因為遇上駭人的懸崖、變幻莫測的冰川、艱險的懸空雪原和致命的岩石帶而變得無比低落，這些地形在許多地方讓攀爬變得不可能或充滿危險。無論往哪裡看，那座山無比頑強，大大增加了馬洛里感受到的壓力，因為他感覺到，到頭來探勘工作的成功幾乎得由他一個人承擔。「所有的動力都來自我，」他寫信給露絲，「這樣消耗自己有時候讓我有點沮喪。」[25]

對馬洛里來說，在一天內遭逢賈森的不老實和照片的失誤實在難以承受，他陷入慌亂。「有時我把這次探險看作一場徹頭徹尾的騙局，」他寫信給一位山友——

是一個名叫楊赫斯本的人的狂熱發明——他受到
〔阿〕爾卑斯〔俱〕樂部的一些所謂權威人士的吹捧
——然後強加在卑微追隨者的年輕熱血上。人們長久
以來想像中坡度平緩誘人的珠峰北壁雪坡，結果是高
達一萬呎（3,048 米）的駭人懸崖……從任何方位攀
爬的可能性幾乎為零，而我們當前的工作是實地體會
一下這種不可能，好讓人類相信某種崇高的英雄主義
又一次失敗。[26]

　　兩天後，馬洛里和布拉克準備離開榮布山谷時，他變得
更加熟慮。回顧他和布拉克之前四週學到的東西，並推測未
來的狀況，馬洛里非常樂觀，尤其是關於北脊，「它是相對
平穩、連貫的。我們還沒看見山的其他部分，但看來不太可
能找到比這更有利的地帶了。」[27] 除非珠峰東側的其他地方提
供了出人意料的不同路線，否則歷時三個月的一九二一年探
險只能歸結為一個因素，也就是馬洛里所說的「眼前的重大
問題……是否可以從珠峰東側到達山坳？〔如果能〕我們如
何到達那裡？」[28] 從這時起，馬洛里開始在所有信件中把北坳
稱為「我們朝思暮想的山坳」。[29]

　　對一群在珠峰北側超過一萬六千呎（4,877 米）高度、光
禿而佈滿巨石的月球景觀內及其周圍度過一個月的人來說，
位在喀爾塔谷、海拔略高於一萬兩千呎（3,655 米）的新營地
無異是一個鮮花和農作物的天堂。比起「大自然在毒辣、強
風吹襲的西藏所展現的吝嗇，」馬洛里說，這裡真是「賞心
悅目的對照」。[30] 這裡有冷杉和樺樹林，正午溫度通常是華氏

七十度。馬洛里和布拉克在八月初抵達，花了四天時間盡情享受這裡的清新宜人。「看見萬物再度成長，」馬洛里寫道，「仿佛它們樂於成長，真是莫大的喜悅。」[31] 景觀和天氣的改變讓馬洛里精神大振。「別著急，」他從喀爾塔寫信給露絲，「我已掌握這場競賽的竅門了。」[32]

就在馬洛里和布拉克在喀爾塔重振活力的同時，惠勒也已進入榮布谷開始他的攝相調查，在這期間他將帶來著名的東榮布冰川新發現。七月三十日，惠勒注意到山谷東側有個小開口──馬洛里和布拉克就在這裡看見那條由東流入的小溪──惠勒決定前往探索。接下來的一週，他沿著如今被稱為「東榮布谷」的山谷前進，在曲折迂迴的冰川中行進。從沿途景觀看來，惠勒估計，冰川延伸了至少十五哩到達北脊東側及山腳。雖然在冰川上走得不夠遠，無法證實這點，根據所能觀察到的種種，惠勒確信，冰川從北坳山腳下經過。果真如此，那麼惠勒的發現回答了馬洛里的問題：是否可以──或起碼嘗試──從珠峰東側到達山坳？而入口正是東榮布冰川。八月九日左右，惠勒發了一份備忘錄和一張粗略的手繪地圖給霍華德-伯里，描述他的發現並勾勒出地理位置。這份備忘錄將在六天後送達喀爾塔。

與此同時，對珠峰東側的探勘工作已鄭重展開──而且搞錯了方向。這次探查只有一個目的，就是確認北坳──已被認定是通往珠峰頂的關鍵──是否可以從北脊的東坡到達。但當地人給了團隊關於該地區地理的含糊情報，結果一行人花了超過一週時間在錯誤的地方──一個偏南的山谷──尋找這些山坡，儘管在過程中發現了優美的卡馬谷，算是不錯

的補償。

見過卡馬谷的人無不為之驚豔。它位在世界五大高峰當中三座的山腳，包括珠峰、洛子峰（Lhotse）和公認的山谷之星：宏偉的馬卡魯峰。「在我見過的所有山峰當中，」馬洛里寫道，「而且，如果可以憑著照片判斷的話，人見過的所有山峰當中，馬卡魯的壯觀和曲折嶙峋之美可說是無敵的。」[33] 馬洛里補充，他「驚呆到語塞了，」而要是他拍的照片「有任何閃失，我會哭泣的。」[34] 霍華德-伯里形容整個山谷是「極少數人有幸看到的高山仙境。」[35] 這些讚美卡馬谷之美的頌歌提醒我們，史上第一次對這片全世界數一數二的嚴苛地理環境展開的探勘工作，除了巨大的體力、情感和心理挑戰，加上探險中的種種危險和艱辛，當中也有許多令人欣慰的美妙插曲。*

的確美，問題是搞錯地方了，他們看不到從卡馬谷到珠峰的可能路線。然而，在他們不幸遭遇的最後，當團隊返回喀爾塔的基地營，他們注意到，在他們所在地點微微偏西和偏北的地方有一條山脊，似乎正對著北脊和北坳。他們看不到山脊的背面，也不知道他們是否能去到山脊底下，但如果可以，那麼在山脊的底部肯定會有直接通往北脊東坡，進而到達北坳的路徑。簡言之，如果他們能到達山脊頂部的隘口──也就是

＊ 原註：埃德・韋伯斯特（Edward Webster）在其著作《王國的雪》（*Snow In the Kingdom*）中提到，馬洛里（George Mallory）和布拉克（Guy Bullock）在卡馬谷（Kama Valley）期間曾路過當時七歲的丹增・諾蓋的家。當時他極可能看著第一批出現在家鄉山谷的西方人經過，其中一人還拿著把粉紅陽傘。

拉克帕隘口（他們暱稱它風口，Windy Gap）──然後從另一側下來，極可能會發現自己就在北坳的底部。從那裡到隘口的路線是否適合攀爬，仍是未知數，但從團隊發現風口的那一刻起，到達那條隘口就成了他們努力的唯一目標。

　　可憐的喬治‧馬洛里。在這關鍵時刻──他稱之為「整個探勘任務的高潮」──他在八月十三日早上病倒了，不得不留下，祝福布拉克能順利前往探索通往風口的路徑，甚至爬上它，找到通往北坳的隱密路線。「對我來說這真是令人沮喪的一刻，想到從一開始我一直是一切珠峰勘查工作的〔中心〕，如今，到了最後，眼看我就要錯過高潮，錯過挖掘這座山的終極祕密的喜悅。」[36]

　　最後，布拉克沒能到達風口的頂部，但他確實走得相當遠，證實了（在他發給馬洛里的一張便條中）風口另一側的山谷有一條冰川，它沿著北脊的底部延伸，就在北坳的正下方，繼續朝北行進，到了章子峰山腳，然後流入榮布冰川。馬洛里看了這張紙條，非常吃驚，而且並不全然信服。「流入榮布谷！」然後，當提到「〔在〕我們第一次外出探查的下午發現但沒能通過的那條小溪」，他問，「那麼點水，怎麼可能是從那麼廣大的冰流出來的……？」[37]

　　第二天，霍華德-伯里收到惠勒八月九日寄來的信和東榮布冰川草圖，使得馬洛里對布拉克的推測所抱持的揮之不去的懷疑變得更難成立。惠勒的素描證實了布拉克的想法，這是兩天來的第二個證據，證明東榮布冰川確實承載了北脊東側的水，接著突然轉向，在兩人幾週前經過的地方流入榮布谷。兩人錯過的這條冰川幾乎確實就是從榮布谷直達北坳

底部的通路，比起從喀爾塔進入要容易得多。

即使如此，馬洛里還是很猶豫。「很遺憾，這張地圖太潦草了，」他在自己的探險記述中寫道，上面的若干地形，「沒什麼新意，而且顯然是錯的。」馬洛里和布拉克都還不相信「東榮布冰川的源頭真的位於珠峰的山坡下……不過，我們還有更多選擇要消化。」[38] 惠勒地圖上的「明顯錯誤，」馬洛里寫信給露絲說，「讓我們大大低估了他的結論。」[39] 後來，馬洛里承認，他太快放棄惠勒的地圖，認為那是加拿大人的發現，並且承認自己對東榮布所付出的心力「極其不足。」[40]

馬洛里和布拉克錯過東榮布冰川，不只是因為他們沒有時間去探索，也因為他們在遇到這條小溪時誤解了它的意義，忽略了它的重要性。在阿爾卑斯山，這樣的小溪不可能是源自任何大小冰川，但在喜馬拉雅山，融雪蒸發比形成溪流的可能性大得多，即使是一條小溪也可能源自一座大冰川。約翰・諾亞等人指出，如果凱拉斯參加了榮布谷的探勘，他絕不會犯這樣的錯誤，而東榮布冰川也會提早幾週被發現，或許會讓探險結果整個改觀。「很可惜，」諾亞寫道，「馬洛里在第一次探查中沒能和凱拉斯合作，他有那麼廣博的喜馬拉雅經驗……」諾亞又說，「我……相信要是凱拉斯沒死，珠峰肯定〔在一九二一〕就被征服了，憑藉的就是——凱拉斯的喜馬拉雅知識和馬洛里的衝勁的結合。」[41] 向來對馬洛里沒有好感的辛克斯聽說他和布拉克錯過了冰川，嚴厲地說，「此時我格外遺憾凱拉斯的死，」他寫信給法拉，「只消兩天他就會讓馬洛里明白，作為登山者他有多麼微不足道。」[42]

布拉克的短箋和惠勒的地圖引發許多討論。探險隊是

否應該繞回榮布谷，嘗試沿著東榮布冰川通往這座山（如同接下來兩次探險的實際做法）？或者他們應該爬上拉克帕隘口，下到他們如今已知是東榮布冰川的地方，然後從那裡爬到北坳？當然，這得假設北脊的東側確實可以攀登。由於將整個營地移回榮布谷起碼得花一週時間，而且和喀爾塔不同，所有食物和燃料都必須運進山谷，因此他們決定暫時留在東側，然後找機會試試拉克帕隘口。「我們的做法是前往較近的隘口，」馬洛里寫道，指的是風口，「我有把握，一旦我們查看了它的另一側……應該就能找到一條通往羌隘口（Chang La）〔北坳〕的路，而且是一條不錯的路」——公平地說，也是一條已經被惠勒發現的通路。[43] 依馬洛里的想法，他的結論是，如果到八月二十日還沒找到通往北脊的可能路線，這一年就再也沒時間計畫並準備一次真正的攻頂行動了。

就在這時，一九二一年探險的兩個相互衝突的任務——勘測和登山——之間的緊張關係終於達到頂點——先不管好壞，登山贏了。毫無疑問，如果一行人返回北側，對東榮布冰川進行勘查，很可能會在過程中犧牲了登頂嘗試，他們將收集到許多從那一側攻頂的寶貴情報，或許因而改變一九二二年的探險結果。參加一九二二年探險的約翰·諾亞對此十分肯定，他寫下，要是一九二一年對冰川進行了勘查，那麼一九二二年探險——經由東榮布谷到珠峰——就不必「進行這項探索，浪費寶貴時間，把當地挑夫和他們自己弄得疲憊不堪。在初春季節，季風來臨前只有一點時間，必須把握每一刻進行實際的登山工作。」[44] 事後看來，勘查似乎是正確的選擇，可是當時，經過兩個月不間斷的探索，若隱若現

的山天天現身，還得面對必須重返無比荒涼的榮布谷的陰影
——在這情況下，從喀爾塔出發的攻頂嘗試，無論成功機會
多渺茫，肯定是難以抗拒的誘惑。無論如何，紀錄中並沒有
跡象顯示，嘗試登上拉克帕隘口的決定有任何不妥。「我們
仍然很滿意我們發現的路徑，」馬洛里寫道，「而且暫時不
會再為東榮布冰川的事傷腦筋。」[45]

　　八月十八日，馬洛里、布拉克、莫斯海德和三名挑夫出
發前往風口，進行了馬洛里所說的「截至目前最重大的一次
探險。」[46]這天下午一點十五分，一行人到達拉克帕隘口。
儘管北脊本身的視野不佳，但他們看見了底下的東榮布冰
川，看出沿著那條冰川前往北脊山腳十分容易，還辨認出向
上通往北坳的山坡。馬洛里非常振奮。「我們找到通往巨峰
的路了，」他寫信給露絲，「我已經不知道多久不曾像這樣
為了個人成就而歡欣鼓舞了，因為這次成功結束了我們的勘
查……目前我們正在計畫進攻。」[47]

　　但由於天氣極惡劣，進攻行動拖了一整個月都無法開始，
一段幾乎沒有活動的令人沮喪的插曲，儘管這的確讓一群人
有充分時間去適應水土。「關於我那豐富多彩的生活，」當
時馬洛里寫信給露絲，「可悲的是，親愛的，什麼事都沒發
生。」[48]或許沒有登山活動，不過在九月的前三週，這支八人
隊伍在喀爾塔基地營陸續重聚，期待著他們非凡冒險的高潮。
「大家聚在一起，準備展開大進攻，」馬洛里在寫給葛拉漢·
歐文的信中寫道，「登山者和測量員、領隊本人、醫生，還
有要求分一塊峰頂〔一塊岩石〕的地質學者，連老雷伯恩都
來了。」[49]就只缺好天氣了。「我們都在等一個不可或缺的朋

友，太陽，」馬洛里寫道，「來為我們把雪融化，但他遲遲不現身。」[50] 他們全都故意不數「日子，免得痛苦地想起匆忙的月份。」[51]

九月二十二日太陽終於露臉，拖延已久的大進攻終於開始了。這條路線是從回頭爬上拉克帕隘口，然後下到東榮布冰川，穿過冰川，沿著山脊側面登上北坳。如果真的能到達北坳，就有可能嘗試登頂。二十二日，除了雷伯恩之外，探險隊所有成員連同二十六名雪巴人全部爬上了風口，在那裡度過焦慮的一夜。「被惡毒的西北風襲擊，」馬洛里寫道，「隘口陰鬱又寒冷……我對明天不太看好。」[52]

這也難怪，因為次日早上，只有馬洛里、布拉克和惠勒覺得狀況不錯，可以繼續行動——「同伴們大都沒什麼精力或熱情，」——二十六名雪巴人中有十六人同樣精疲力竭，無法再往前走。[53] 二十三日，這支由三名薩希布和十名雪巴人組成的陣容縮減的隊伍沿著隘口西側往下走，穿過東榮布冰川，在北坳山腳紮營，在那裡度過又一個不眠之夜。「猛烈的暴風襲擊我們的帳篷，搖撼著它們，眼看就要把它們從支柱拖走。」清晨，風匆匆離去，讓我們對變化之快吃驚不已，並好奇接著會如何。」[54]

二十四日七點三十分，一支包括三個歐洲人和三個雪巴人（另外七人暫時留下）的疲憊隊伍出發，開始攀登北坳。「寒酸的隊伍，」馬洛里寫信給楊，「不管爬哪裡的山坡都不夠格」。[55] 他們爬上相對輕鬆、高一千五百呎（455 米）的北脊，到達山坳下的一個安全位置，在這裡，惠勒提到，「〔我們〕遇上令人窒息的暴風雪，這警告我們——要是「冒煙」

的北脊給的警告還不夠的話——山頂極可能狂風大作。」[56] 將近十一點半，三人終於爬完最後幾呎，踏上他們渴望的山坳。

他們得到的接待可不友善。這是喬治・馬洛里在人類首度嘗試攀登珠峰的最後時刻：

> 爬上去之後，我的視線不時飄向山坳上方的圓滑邊緣，和東北稜線前方的最後一段山岩。如果我們曾經拿不準這條稜線是否可以到達，這時已無須懷疑了。爬上那些岩石和雪坡的路，有很長一段既不危險也不困難，但此時有風，即使我們站在一個小冰崖的背風面底下，也不時有猛烈的強風陣陣襲來，把粉狀的雪吹成讓人透不過氣的〔旋風〕。山坳上……正刮著狂風。較高處的景象更是駭人。珠峰巨大山壁上的粉狀新雪一陣陣掃來，不間斷的飛雪，而我們路線所在的山脊也被選定接收它的源源怒火……光看就夠了；風回答了問題；往前走是傻念頭。

不管傻不傻，馬洛里想要前去「驗證一下」，於是三人往前走了大約兩百碼，讓自己暴露在山坳上，「感受暴風的最大強度，然後倉皇退回避風處。」[57] 始終忠誠但累壞了的布拉克寫道，雖然他「準備跟隨 M，努力再往上爬一段高度，」但當馬洛里決定不這麼做，他鬆了口氣。「幸好他決定不要，因為我的體力已快耗光了。」[58] 惠勒被凍傷，無法繼續。這時馬洛里也對這座山死了心，「再也沒提要繼續向前推進的事。」[59]

中午過後許久，三人和雪巴人開始返回山腳下的營地。有一度——多少可以顯示布拉克有多麼筋疲力竭，以及他和馬洛里之間是如何互相讓步——他要馬洛里和惠勒繼續前進，而布拉克自己則停下來歇一會兒。這違反了一個基本登山準則——千萬別丟下同伴——但馬洛里很擔憂惠勒的狀況，走在前頭，不過後來花了一小時用鯨油按摩惠勒的腳和小腿來恢復血液循環，在這過程中救了他們，照惠勒的說法，也救了他一命。

次日上午，九月二十五日，對於是否要把營地搬上山坳並再次嘗試攻頂，或者返回，有了一些散漫的討論。可是風勢又比前一天強了，一場大雪似乎即將降臨。沒有人支持繼續行動。一行人回到營地，在猛烈的暴風雪中回頭翻越拉克帕隘口——在馬洛里的建議下，挑夫們興高采烈把幾馱剩餘的貨物扔下懸崖——然後返回喀爾塔。「這支隊伍的真正弱點，」馬洛里寫道，「在我們最後一天越過拉克帕隘口折返的過程中暴露無遺……沒有一個登山同伴對於回去的決定感到一絲遺憾，或者對它的正當性有須臾的懷疑。」[60] 在寫給傑弗瑞·楊的信中，馬洛里解釋說，他自己顯然也贊同在北坳所作的折返決定。這不是「〔如果大家繼續往上爬〕可能會如何，而是一直堅持下去會帶來什麼後果的問題。」[61]

因此，結果就是，一九二一並非珠峰被攻下的一年。

探險隊成員們很沮喪，但沒有失敗的感覺，就連馬洛里自己也不得不承認。「這是一種失望的感覺，」他寫信給露絲說，「讓人難以釋懷的是，」——

結局似乎比我料想的要平淡許多。但實際上並不平淡。爬上北坳可不是鬧著玩的。我懷疑有其他大型山脈探險是在這麼消耗體力的狀況下進行的。我扛起整個隊伍的責任直到最後，一陣風把我們掀了回來，在那種狂風下沒人能活上一小時。我個人的體力還有餘裕，在有利情況下，還能再輕鬆前進個兩百呎。事實上，我們已經為有心嘗試這項最高探險的人開闢了通往頂峰的道路。[62]

弗朗西斯・楊赫斯本表示贊同。「當時確實不可能再往前，」他寫道，「也沒必要再往前，因為他們已經達成這次被賦予的任務，他們找到了……通往頂峰的道路。」[63]

一週不到，所有人都離開了喀爾塔谷，啟程返回印度。探險隊的幾名成員（但不是全部）花了一個月循著原來路線越過西藏，經由隘口進入錫金，穿過提斯塔谷到達大吉嶺。十月十一日，一行人抵達崗巴宗，當天下午，在一場劇烈的暴風雪中，他們參加了一場小型儀式，向他們死去的夥伴致敬。「我們在凱拉斯博士墳前豎起了宗本在我們不在的期間為我們刻的墓碑，」霍華德-伯里回想，「上面用英文和藏文刻著他的姓名縮寫和死亡日期，這便是他最後的安息之地。」[64]次日，他們起了個大早，看了珠峰最後一眼，然後騎上西藏矮腳馬，朝東返家。

數年後，楊赫斯本針對一九二一年遠征作了一些補充，在他振奮人心的同行精神喊話中宣稱——

埃佛勒斯峰的厄運已經注定，原因十分簡單明瞭，人類的智慧和才幹不斷在增長，但山脈的廣度是固定的。珠峰用她的許多可怕武器頑強抵抗，但她的反抗是盲目的……她無法從經驗中學習。厄運正冷酷地朝埃佛勒斯峰步步進逼，人正毫不留情地追趕她。四十年前他非常謙卑，不敢奢想高於兩萬一千呎〔6,401米〕的東西。二十年前，他已登上兩萬三千呎〔7,010米〕。單憑算術便足以顯示，接著必然是兩萬九千呎〔8,839米〕，而埃佛勒斯峰將被征服。[65]

★

今天，除了喬治・馬洛里，沒人記得一九二一年遠征中其他西方人的名字。事實上，他們的後半生際遇可說南轅北轍：兩人被謀殺；一個瘋了；其中兩人各自達到事業巔峰；還有兩人，霍華德 - 伯里和蓋伊・布拉克，則有著較為平靜的第二春。霍華德 - 伯里在一九二二到一九三一年間斷斷續續在議會任職，當時他退休並著手重建家族莊園麗城，養賽馬，和他的寵物熊阿古玩摔角。他於一九六二年去世。蓋伊・布拉克先後擔任多個海外職位，任職英國駐里昂領事一段時間。一九三八年被派駐在厄瓜多時，他登上科托帕希（Cotopaxi）火山，成為第一個在火山口拍照的人。他於一九五六年去世。

加拿大人奧利弗・惠勒最終於一九四一年成為印度測量局長，退休後返回加拿大，擔任加拿大阿爾卑斯俱樂部主席。喜歡惡搞岩石、釋放瘟疫和邪靈的地質學者赫倫被拒參

加一九二二年探險。他後來成為印度地質調查局長，之後擔任加爾各答地質學會主席。他於一九七一年在印度尼爾吉里（Nilgiri）去世，享壽八十六。

測量員亨利·莫斯海德是後來參加了一九二二年珠峰探險的僅有的兩名成員之一。這年他到達海拔兩萬五千呎（7,620米）的第五營地。在下山途中，莫斯海德滑倒了，差點把另外兩名同伴拉下山。馬洛里聽見頭頂的聲響，趕緊用冰斧制動，將三人從鬼門關救了回來。莫斯海德於一九二九年被任命為緬甸測量局長，兩年後的某天下午，他外出騎馬，沒有回來。第二天他的遺體被發現，顯示遭到近距離射殺。沒人因為謀殺他被起訴。醫生亞歷山大·沃斯頓受約翰·梅納德·凱恩斯之邀，成為劍橋大學導師。一九三一年，一名學生槍殺了沃斯頓和一位警官，然後舉槍自盡。哈羅德·雷伯恩始終沒能擺脫邂逅珠峰帶來的影響，無論肉體或精神。他從印度返國途中變得行為反常，此後逐漸陷入了瘋狂。五年後的一九二六年，在他過世前後，有一陣子他堅信自己謀殺了亞歷山大·凱拉斯。

一九二四年六月八日下午稍早，喬治·馬洛里和登山夥伴桑迪·歐文在珠峰攻頂途中爬過 27,500 呎（8,382 米）時消失在雲端，從此走入傳奇。這兩人再也沒出現過。歐文的遺體從未被找到，馬洛里則在七十五年後的一九九九年被發現。人們一直希望，找到這具遺體以及伴隨它的任何東西，能夠回答一個如今已有近百年歷史的問題：第一個登上珠峰頂的人會不會是馬洛里和歐文，而不是丹增·諾蓋和艾德蒙·希拉里。但這項發現還沒有定論。許多了解馬洛里的人都相信，

他絕不會冒著危險下山，因為下山的時間總是很晚。一九二四年探險隊長愛德華・諾頓寫信給露絲說，他是「最不可能貿然前進的人，」絕不會超過安全極限繼續往前。然而，或許更了解馬洛里的傑弗瑞・楊寫信給楊赫斯本，「他不僅不是『最不可能貿然前進的人』，正好相反，在我認識的所有偉大登山家當中，他最有可能決定〔要〕不顧一切挺進……」[66]

　　結果，英國在一九二一年之後又進行了八次珠峰探險。在一九五三年春最終成功的那次，如果這年珠峰登頂成功，就有可能——無論機會多渺茫——趕在六月二日伊莉莎白女王加冕典禮前將消息傳回倫敦。為此，《泰晤士報》派出記者詹姆斯・莫里斯（後來的簡・莫里斯）前往尼泊爾隨隊報導。五月三十日上午，當莫里斯得知諾蓋和希拉里已在前一天十一點三十分登上珠峰頂，他正站在昆布冰瀑頂端，只剩兩天多的時間可以下到基地營，撰寫報導（用簡短的電碼）並派人把它送到英國駐加德滿都大使館，以便發電報到倫敦。
　　好不容易通過冰瀑下了山，莫里斯於三十日稍晚抵達基地營，並在次日早上讓一名信差將電碼送到雪巴人的大城鎮南崎（Namche Bazaar）。南崎有一台電傳機，新聞稿從那裡傳送到加德滿都，再轉發倫敦，於六月一日下午四點十四分送達。許多英國民眾——以及全世界——要麼在一日晚間聽見 BBC 報導，要麼在六月二日上午從報上讀到這個消息。另外有些人則是從當天早上年輕女王乘坐加冕禮車前往西敏寺途中夾道的擴音器聽到。然而，有兩人立即被通報了消息；一位是皇太后。
　　另一位是查爾斯・肯尼斯・霍華德 - 伯里。

致謝

　　如果沒有韋德・戴維斯和他的輝煌著作《歸於沉寂：大戰、馬洛里與征服珠峰》（*Into the Silence: The Great War, Mallory, and the Conquest of Everest*），我絕沒有勇氣著手寫本書。甚至在擬定最終寫作計畫之前，我就知道最後一、兩章故事高潮必須充滿細節才可能產生效果，相當於對一九二一年遠征的一種細微的再創造。而《歸於沉寂》一書讓我發現，確實可以找到極為詳盡的資料來源。

　　在英國，我得到三個關鍵機構的幾位熱心人士的協助：阿爾卑斯俱樂部的 Nigel Buckley，他回應了許多請求，並當場向我表達無盡的體貼；還有俱樂部檔案管理員 Glyn Hughes，皇家地理學會圖書館的 Julie Carrington，劍橋大學莫德林學院（Magdalene College）圖書館的 Tilda Watson。我相信這些人認為他們不過是盡自己的職責，但對我來說，他們都是大善人。

　　阿歇特（Hachette）出版社的 John Murray、Nick Davies 從一開始就支持本書，Joe Zigmond 則是作家夢寐以求的編輯。喬其實並沒有提出太多意見，但他的每項建議都極其敏銳，很難想像沒了這些建議本書讀起來會如何。很老套，但我對喬真的滿懷感激。Caroline Westmore 在面向繁複的出版

過程中的各方面（還有作家危機）都是真正的堅定助力。Martin Bryant 不該被埋沒在文案編輯的苦役中；謝謝你，馬丁，你發現好多原本會令我丟臉的謬誤。也要非常感謝 Joe Wilson 的迷人書衣設計；感謝 Rodney Paull 的兩張地圖和山岳素描；感謝 Juliet Brightmore 在照片方面的協助。

　　我還欠岳母 Charlotte Zelenkov 一份人情（當然不只）。她在一九五〇年代末的一次全家公路旅行途中，在車子後座朗讀約翰·杭特（John Hunt）的《征服珠峰》（ *The Conquest of Everest* ）給孩子們聽。她的一個女兒（現在是我的妻子夏洛特）受到啟發，後來去了尼泊爾，在那裡，她為艾德蒙·希拉里爵士的喜馬拉雅信託基金會工作，在索盧昆布擔任基金會診所的護士。一九七九年，我在加德滿都遇見夏洛特，我們於一九八〇年代初住在該地，也就是在那裡，我初次萌生寫作本書的念頭，距今已有四十年了。當時的想法是寫一本結束於一九二一年的書，因為所有其他關於珠峰的書都無可避免地從這一年開始。如今總算完成了。

照片提供

Alamy Stock Photo
P2 centre/Photo J. C. White

附註

Abbreviations

EA Everest Archive
GLM George Leigh Mallory
RGS Royal Geographical Society
RM Ruth Mallory
FY Francis Younghusband

Unless otherwise indicated, all letters of George Mallory (GLM) are from the Mallory Papers at Magdalene College, Cambridge.

Prologue: 'I could stand it no longer'

1. Fleming, P., p.130.
2. Younghusband, The Light of Experience, p.89.
3. Hopkirk, Trespassers, p.162.
4. Younghusband, The Light of Experience, p.90.
5. Younghusband, India and Tibet, p.163.
6. Allen, p.87.
7. Younghusband, The Light of Experience, p.90.
8. Twigger, p.217.
9. Younghusband, India and Tibet, p.164.
10. Ibid., p.166.
11. Markham, p.247.
12. Younghusband, India and Tibet, pp. 166–7.
13. Ibid., p.167.
14. Ibid.
15. Allen, p.87.

Chapter 1: Peak XV

1. Wilford, p.126.

2. Markham, p.44.
3. Keay, The Great Arc, p.xx.
4. Ibid., p.22.
5. Ibid., p.23.
6. Ibid., p.27.
7. Everest, p.28.
8. Keay, The Great Arc, p.64.
9. Ibid., p.59.
10. Markham, p.52.
11. Wilford, p.192.
12. Markham, pp.53–4.
13. Wilford, p.190.
14. Markham, p.89.
15. Keay, The Great Arc, pp. 75–6.
16. Ibid., p.94.
17. Ibid., p.3.
18. https://www.tandfonline.com/doi/abs/10.1179/003962678791965228.
19. Phillimore, p.155.
20. Ibid., p.29.
21. Ibid., p.30.
22. Ibid., p.37.
23. Martyn, p.26.
24. Phillimore, p.15.
25. Markham, p.79.
26. Phillimore, p.11.
27. Keay, The Great Arc, p.39.
28. Ibid., p.47.
29. Ibid., p.124.
30. Martyn, p.28.
31. Phillimore,
32. Ibid., p.434.
33. Gleanings in Science, p.35.
34. Phillimore, p.135.
35. Ibid., p.389.
36. Ibid.
37. Ibid., p.402.
38. Mukhopadhyay, p.3.
39. Gulatee, 'Mount Everest'.
40. Dickey, p.699.
41. Ibid.
42. Ibid.
43. Ward, Everest: A Thousand Years of Exploration, p.9.
44. Tilman, p.754.
45. Waugh, p.104.
46. Ibid., p.102.
47. Ibid., p.104.
48. Ibid., p.110.

49. Ibid., p.111.
50. Ibid., p.112.
51. Keay, The Great Arc, p.169.
52. Tanner and Freshfield, p.453.
53. Freshfield, 'Mount Everest v. Chomolungma', p.67.
54. Unsworth, Everest, p.546.
55. Ibid., p.547.
56. Ibid., p.548.
57. Morning Post, 9 November 1920.

Chapter 2: 'Nature's rough productions'

1. Fleming, F., p.9.
2. De Beer, p.90.
3. Macfarlane, p.15.
4. Ibid., p.14.
5. Goethe, p.21.
6. Macfarlane, p.206.
7. Ibid., p.75.
8. de Saussure, p.429.
9. Ibid., p.219.
10. Freshfield, The Life of Horace Benedict de Saussure, pp. 203–4.
11. Fleming, F., pp. 38–9.
12. Ibid., p.43.
13. Ibid., p.45.
14. Unsworth, Hold the Heights, p.34.
15. Mathews, pp. 254–5.
16. Smythe, p.114.
17. Fleming, F., p.214.
18. Smythe, p.56.
19. Whymper, 1871, p.82.
20. Smith, p.94.
21. Whymper, 1985, p.301.
22. Ibid.
23. Unsworth, Hold the Heights, p.84.
24. Smith, p.100.
25. Whymper, 1985, p.310.
26. Ibid., pp. 313–14.
27. Ibid., p.318.
28. Ibid., p.322.
29. Unsworth, Peaks, Passes and Glaciers, p.50.
30. Dangar and Blakeney, 'The First Ascent of the Matterhorn', p.491.
31. Whymper, 1985, p.327.
32. Ibid., p.332.
33. Ibid., p.314.

34. Isserman and Weaver, p.27.
35. Davis, p.32.
36. Isserman and Weaver, p.49.
37. Hinchcliff, p.91.
38. Isserman and Weaver, p.42.
39. Ibid., p.43.
40. Ibid., p.61.
41. Ibid., p.44.
42. Dent, p.16.
43. Isserman and Weaver, pp. 74–5.

Chapter 3: 'An absurd response to a ragbag of rumours'

1. Dalrymple, p.79.
2. Ibid., p.80.
3. Stewart, p.40.
4. Hopkirk, The Great Game, p.28.
5. Ibid., p.15.
6. Ibid., p.118.
7. Meyer and Brysac, p.52.
8. Hopkirk, The Great Game, p.174.
9. Ibid., p.190.
10. Ibid., p.171.
11. Dalrymple, p.90.
12. Hopkirk, The Great Game, p.191.
13. Dalrymple, p.141.
14. Keay, When Men and Mountains Meet, p.157.
15. Hopkirk, The Great Game, p.254.
16. Ibid., p.415.
17. Ibid., p.429.
18. Ibid., p.431.
19. Fleming, P., p.25.
20. Hopkirk, The Great Game, p.446.
21. Ibid., pp. 25–6.
22. Meyer and Brysac, p.284.
23. Ibid.
24. Fleming, P., p.28.
25. Ibid., p.39.
26. James, p.390.
27. Ibid.
28. French, p.187.
29. Meyer and Brysac, p.261.
30. Fleming, P., p.48.
31. Ibid., pp. 59–61.

32. Meyer and Brysac, p.292.
33. Younghusband, The Heart of a Continent, p.155.
34. Ibid., p.56.
35. Allen, p.17.
36. Younghusband, But in Our Lives, p.255.
37. French, p.64.
38. Ibid., pp. 135–6.
39. Ibid., p.137.
40. Nature, 17 May 1888, p.41.
41. Younghusband, The Heart of a Continent, pp. 57–8.
42. Ibid., p.156.
43. Ibid., pp. 161, 167, 168.
44. Parker, p.69.
45. Keay, When Men and Mountains Meet, p.95.
46. Younghusband, India and Tibet, p.331.
47. Younghusband, The Heart of a Continent, p.214.
48. Younghusband, The Light of Experience, pp. 69–70.
49. Ibid., p.79.
50. Allen, p.19.
51. Verrier, p.183.
52. Younghusband, The Light of Experience, pp. 81–2.
53. French, pp. 175–6.
54. Younghusband, India and Tibet, p.122.
55. Ibid., p.118.
56. Ibid., p.122.
57. French, p.184.
58. Allen, p.29.
59. Younghusband, India and Tibet, p.128.
60. Allen, p.28.
61. Younghusband, India and Tibet, p.137.
62. Ibid., p.128.
63. Fleming, P., p.84.
64. Ibid., p.85.
65. Allen, p.31.
66. French, p.193.
67. Fleming, P., p.95.
68. Younghusband, The Light of Experience, p.84.
69. Younghusband, India and Tibet, p.133.
70. Fleming, P., p.96.
71. Younghusband, India and Tibet, p.161.
72. Allen, p.77.
73. Ibid., p.79.
74. Ibid., p.96.
75. Ibid., p.212.
76. Hopkirk, Trespassers, p.182.
77. Meyer and Brysac, p.300.
78. Allen, p.177.

79. French, p.224.
80. Younghusband, The Light of Experience, p.97.
81. French, p.233.
82. Meyer and Brysac, p.301.
83. French, p.234.
84. Fleming, P., p.173.
85. Meyer and Brysac, p.301.
86. French, p.238.
87. Younghusband, India and Tibet, p.299.
88. Ibid., p.334.
89. Hopkirk, Trespassers, p.188.
90. Younghusband, India and Tibet, p.299.
91. Fleming, P., p.272.
92. Ibid.
93. Younghusband, India and Tibet, p.vii.
94. Younghusband, The Light of Experience, p.105.
95. French, p.253.
96. Fleming, P., p.269.
97. Ibid., p.267.

Chapter 4: 'Close quarters'

1. Kellas, 'The Mountains of Northern Sikkim and Garhwal', p.116.
2. Ibid.
3. Rawling, p.164.
4. Ibid., p.163.
5. Ibid., p.7.
6. Ibid., p.219.
7. Ibid., p.173.
8. Ibid., p.310.
9. Ibid., pp. 212–13.
10. Ibid., p.214.
11. Ibid., p.215.
12. Ibid., p.270.
13. Younghusband, India and Tibet, p.331.
14. Rawling, p.306.
15. Curzon, Alpine Journal, 24, 1909, p.190.
751BBB_tx.indd 267 04/02/2021 16:01
16. Blakeney, 'The First Steps Towards Mount Everest', p.43.
17. Unsworth, Everest, p.17.
18. Ibid., p.18.
19. Curzon, Alpine Journal, 24, 1909, p.191.
20. Noel, Through Tibet to Everest, p.30.
21. Noel, 'A Journey to Tashirak', p.292.
22. Noel, Through Tibet to Everest, pp. 30, 31.

23. Ibid., p.34.
24. Ibid., p.35.
25. Ibid., pp. 35–6.
26. Ibid., pp. 46–7.
27. Ibid., p.30.
28. Ibid., pp. 52–3.
29. Ibid., pp. 55–6.
30. Noel, 'A Journey to Tashirak', p.299.
31. Ibid., p.300.
32. Ibid., pp. 300–1.
33. Ibid., p.301.
34. Noel, Through Tibet to Everest, p.58.
35. Ibid., pp. 58–62.
36. Isserman and Weaver, note 71, p.462.
37. Rodway, p.25.
38. Unsworth, Hold the Heights, p.246.
39. Davis, p.76.
40. Noel, Through Tibet to Everest, p.88.
41. Ibid., pp. 88–9.
42. Mitchell and Rodway, p.98.
43. Kellas, 'The Mountains of Northern Sikkim and Garhwal', p.116.
44. RGS/EA, Kellas to Hinks, 21 October 1919.
45. Mitchell and Rodway, p.103.
46. Noel, Through Tibet to Everest, p.88.
47. Mitchell and Rodway, p.98.
48. Ibid., p.108.
49. Kellas, 'The Mountains of Northern Sikkim and Garhwal', p.128.
50. Ibid., p.114.
51. Ibid., p.131.
52. Mitchell and Rodway, p.123.
53. Ibid., p.151.
54. Kellas, 'The Mountains of Northern Sikkim and Garhwal', p.130.
55. Noel, Through Tibet to Everest, p.163.
56. Ibid., pp. 89–90.
57. Mitchell and Rodway, pp. 121–2.
58. Davis, p.76.
59. Noel, Through Tibet to Everest, p.89.
60. Mitchell and Rodway, p.212.
61. Ibid., p.126.
62. Noel, Through Tibet to Everest, p.90.

Chapter 5: 'A party of Sahibs are coming'

1. Noel, 'A Journey to Tashirak', p.289.
2. Davis, pp. 79–80.

3. Isserman and Weaver, p.84.
4. Noel, 'A Journey to Tashirak', p.303.
5. Ibid., p.305.
6. Ibid., p.306.
7. Ibid.
8. Ibid., p.307.
9. Davis, p.101.
10. Blakeney, 'The First Steps', p.57.
11. Ibid., pp. 57–8.
12. Ibid., p.58.
13. Ibid., p.57.
14. RGS/EA, Hinks to Kellas, 8 December 1920.
15. Blakeney, 'The First Steps', p.59.
16. Bell, pp. 103–4.
17. Ibid., p.106.
18. Ibid., p.107.
19. Ibid., p.109.
20. Ibid., p.263.
21. Blakeney, 'The First Steps', p.60.
22. Bell, p.115.
23. Blakeney, 'The First Steps', p.63.
24. Bell, p.247.
25. Ibid., pp. 276–7.
26. Ibid., p.275.
27. Blakeney, 'A. R. Hinks and the First Everest Expedition 1921'.
28. Younghusband, The Light of Experience, p.57.
29. Bonington, p.94.
30. Blakeney, 'A. R. Hinks and the First Everest Expedition 1921'.
31. Ibid.
32. Young, p.159.
33. RGS/EA letter 3/4/17, Hinks to GLM, 20 March 1921.
34. RGS/EA letter 3/4/62, Hinks to RM, 17 May 1922.
35. Noel, Through Tibet to Everest, p.116.
36. Isserman and Weaver, p.85.
37. Ibid.
38. RGS/EA Box 1, Hinks to Kellas, 15 February 1921.
39. Gillman, The Wildest Dream, p.19.
40. Robertson, p.42.
41. Holzel and Salkeld, p.39.
42. Gillman, The Wildest Dream, p.27.
43. Robertson, p.70.
44. Davis, p.168.
45. Noel, Through Tibet to Everest, p.112.
46. Davis, p.178.
47. Gillman, The Wildest Dream, p.35.
48. Ibid., p.29.
49. Robertson, pp. 49–50.

50. Davis, p.183.
51. Pye, pp. 67–8.
52. Gillman, The Wildest Dream, p.113.
53. Ibid., p.119.
54. Ibid., p.113.
55. Pye, p.73.
56. Gillman, The Wildest Dream, p.123.
57. Ibid., p.138.
58. Davis, p.193.
59. Robertson, p.59.
60. Unsworth, Everest, p.44.
61. Robertson, p.250.
62. Pye, p.23.
63. Gillman, The Wildest Dream, p.48.
64. GLM to RM, 24 May 1921.
65. Robertson, p.63.
66. Unsworth, Everest, p.42.
67. Gillman, The Wildest Dream, p.166.
68. Ibid., p.171.
69. Pye, p.106.
70. Ibid.
71. J. P. Farrar to H. F. Montagnier, 15 May 1919, Alpine Club Archives.
72. Younghusband, The Epic of Mount Everest, p.28.
73. Holzel and Salkeld, p.41.
74. Gillman, The Wildest Dream, p.175.
75. J. P. Farrar to H. F. Montagnier, 20 March 1919, Alpine Club Archives.
76. RGS/EA, Box 1, Hinks to Kellas, 17 March 1921.
77. RGS/EA, Box 1, letter 3/4/18, GLM to Hinks, 31 March 1921.
78. Norton, E. F., in Alpine Journal, In Memoriam, 34, 1923.
79. Davis, p.135.
80. Isserman and Weaver, p.117.
81. RGS/EA, Box 12, Folder 1, Farrar to Hinks, 29 March 1921.
82. RGS/EA, Box 12, Folder 1, Farrar to Hinks, 9 September 1921.
83. RGS/EA, Box 3, GLM to Hinks, 27 March 1921.
84. Holzel and Salkeld, p.59.
85. Blakeney, 'A. R. Hinks and the First Everest Expedition 1921'.
86. RGS/EA, Box 3, GLM to FY, 31 March 1921.
87. RGS/EA, Mt Everest Committee Minute Book, 1 April 1921.
88. Morris, p.4.
89. Unsworth, Everest, p.41.
90. Ibid., p.37.
91. GLM to RM, 17 May 1921.
92. Unsworth, Everest, p.43.
93. Ibid.
94. Bonington, p.97.
95. Howard-Bury, Mount Everest: The Reconnaissance, p.159.
96. RGS/EA, Box 3, Folder 4, Hinks to RM, 20 January 1922.

97. Davis, p.158.
98. RGS/EA, Hinks to Howard-Bury, 2 April 1921.
99. Pye, p.108.
100. GLM to RM, 17 May 1921.
101. Ibid.
102. Howard-Bury, Mount Everest: The Reconnaissance, p.24.

Chapter 6: 'With nothing in between'

1. Isserman and Weaver, p.97.
2. Noel, Through Tibet to Everest, p.102.
3. Wheeler, p.12.
4. GLM to RM, 17 May 1921.
5. Davis, pp. 366–7.
6. Howard-Bury, Mount Everest: The Reconnaissance, p.281.
7. Davis, p.367.
8. Wheeler, p.14.
9. Howard-Bury, Mount Everest: The Reconnaissance, p.29.
10. Temple, pp. 9–10.
11. Freshfield, Round Kangchenjunga, p.84.
12. Wheeler, p.16.
13. Hooker, p.98.
14. Howard-Bury, Mount Everest: The Reconnaissance, p.35.
15. Ibid., p.32.
16. Bullock, pp. 130–1.
17. GLM to RM, 5 June 1921.
18. Morin, p.30.
19. GLM to RM, 24 May 1921.
20. Howard-Bury, Mount Everest: The Reconnaissance, p.35.
21. Hooker, p.116.
22. GLM to RM, 22 May 1921.
23. Younghusband, The Heart of Nature, p.21.
24. GLM to RM, 22 May 1921.
25. GLM to RM, 24 May 1921.
26. RGS/EA, Box 13, Folder 1, Younghusband to Howard-Bury, 13 April 1921.
27. GLM to RM, 15 September 1921.
28. Gillman, The Wildest Dream, p.193.
29. GLM to RM, 5 June 1921.
30. Unsworth, Everest, p.47.
31. Howard-Bury, Mount Everest: The Reconnaissance, p.97.
32. Davis, p.218.
33. Bruce, pp. 23–4.
34. Howard-Bury, Mount Everest: The Reconnaissance, p.45.
35. Bruce, p.46.
36. Davis, p.135; Bullock, p.135; Noel, Through Tibet to Everest, p.83; Bruce, p.47.

37. Howard-Bury, 'The 1921 Mount Everest Expedition', p.200.
38. Bruce, p.46.
39. French, p.336.
40. Howard-Bury, Mount Everest: The Reconnaissance, p.26.
41. Ibid., pp. 46–53.
42. GLM to RM, 5 June 1921.
43. Ibid.; Bullock, pp. 132–3.
44. Howard-Bury, Mount Everest: The Reconnaissance, p.88.
45. Norton, p.31.
46. Bruce, p.28.
47. Howard-Bury, 'The 1921 Mount Everest Expedition', p.200.
48. Howard-Bury, Mount Everest: The Reconnaissance, p.49.
49. Younghusband, The Epic of Mount Everest, p.54.
50. Pye, p.109.
51. Ibid., p.110.
52. GLM to RM, 5 June 1921.
53. Howard-Bury, Mount Everest: The Reconnaissance, p.54.
54. GLM to RM, 6 June 1921.
55. Unsworth, Hold the Heights, p.319.
56. RGS/EA, Box 13, Folder 1, Hinks to Howard-Bury, 26 July 1921.
57. Holzel and Salkeld, p.68.
58. Howard-Bury, Mount Everest: The Reconnaissance, p.184.
59. Bullock, p.135.
60. Holzel and Salkeld, p.68.
61. Robertson, p.150.
62. Gillman, The Wildest Dream, p.200.
63. Holzel and Salkeld, p.68.
64. Norton, p.261.
65. GLM to RM, 15–22 June 1921.
66. Noel, Through Tibet to Everest, p.103.
67. Ibid., p.129.
68. Bruce, pp. 228–9.
69. Davis, p.226.
70. Wheeler, p.18.
71. Bullock, p.135.
72. Younghusband, The Epic of Mount Everest, p.49.
73. GLM to RM, 15 June 1921.
74. Howard-Bury, Mount Everest: The Reconnaissance, p.186.
75. Macfarlane, p.245.
76. Howard-Bury, Mount Everest: The Reconnaissance, p.188.
77. GLM to RM, 15 June 1921.
78. Styles, p.56.
79. Unsworth, Everest, p.64.
80. Howard-Bury, Mount Everest: The Reconnaissance, p.66.
81. Ibid., p.68.
82. Ibid., pp. 67–8.
83. Davis, p.255.

84. Howard-Bury, 'The 1921 Mount Everest Expedition', p.205.
85. Wheeler, p.30.
86. RSG/EA, GLM to Young, 9 September 1921.
87. Howard-Bury, Mount Everest: The Reconnaissance, p.188.
88. RGS/EA, GLM to FY, 31 March 1921.
89. Holzel and Salkeld, p.60.
90. Howard-Bury, in Alpine Journal, 'In Memoriam', LXI, 1956, pp. 363–4.
91. Ibid.
92. Howard-Bury, Mount Everest: The Reconnaissance, p.189.
93. Ibid., p.74.
94. GLM to RM, 28 June 1921.
95. Howard-Bury, Mount Everest: The Reconnaissance, p.191.
96. Bullock, p.139.
97. Ibid.
98. Howard-Bury, Mount Everest: The Reconnaissance, pp. 191–2.
99. Ibid.
100. GLM to RM, 27 June 1921.
101. Bullock, pp. 139–40.

Epilogue: 'The col of our desires'

1. RGS/EA, GLM to FY, 13 October 1921.
2. Howard-Bury, Mount Everest: The Reconnaissance, p.258.
3. GLM to Young, 11 November 1921.
4. Howard-Bury, Mount Everest: The Reconnaissance, p.200.
5. Ibid., p.192.
6. Pye, p.113.
7. Macfarlane, p.246; Unsworth, Everest, p.53; Davis, p.274.
8. Howard-Bury, Mount Everest: The Reconnaissance, pp. 194–7.
9. Ibid., p.199.
10. Bullock, p.142.
11. RGS/EA, GLM to Young, 9 September 1921.
12. GLM to RM, 6 July 1921.
13. GLM to Farrar, 2 July 1921.
14. Howard-Bury, Mount Everest: The Reconnaissance, p.204.
15. Ibid., p.207.
16. GLM to Farrar, 2 July 1921.
17. Howard-Bury, Mount Everest: The Reconnaissance, p.204.
18. Bullock, p.142.
19. RGS/EA, Box 3, Folder 4, Hinks to RM, 3 October 1921.
20. Bullock, p.147.
21. Howard-Bury, Mount Everest: The Reconnaissance, p.215.
22. Ibid., p.216.
23. Ibid.
24. Ibid., pp. 216–18.

25. GLM to RM, 2 July 1921.
26. GLM to Rupert Thompson, 12 July 1921.
27. Howard-Bury, Mount Everest: The Reconnaissance, p.215.
28. Ibid.
29. Isserman and Weaver, p.103.
30. Howard-Bury, Mount Everest: The Reconnaissance, p.221.
31. GLM to RM, 21 July 1921.
32. GLM to RM, 28 July 1921.
33. Howard-Bury, Mount Everest: The Reconnaissance, p.226.
34. GLM to RM, 7 August 1921.
35. Ullman, p.63.
36. GLM to RM, 14 August 1921.
37. Howard-Bury, Mount Everest: The Reconnaissance, p.239.
38. Ibid., p.240.
39. GLM to RM, 16 August 1921.
40. Howard-Bury, Mount Everest: The Reconnaissance, p.217.
41. Noel, Through Tibet to Everest, p.111.
42. RGS/EA, Box 12, Folder 1, Hinks to Farrar, 17 November 1921.
43. Howard-Bury, Mount Everest: The Reconnaissance, p.240.
44. Noel, Through Tibet to Everest, p.110.
45. Howard-Bury, Mount Everest: The Reconnaissance, p.249.
46. GLM to RM, 22 August 1921.
47. GLM to RM, 15 September 1921.
48. GLM to RM, 15 September 1921.
49. RGS/EA Box 3, Folder 5, GLM to Irving, 15 September 1921.
50. Ibid.
51. GLM to RM, 15 September 1921.
52. Howard-Bury, Mount Everest: The Reconnaissance, p.257.
53. GLM to Young, 11 November 1921.
54. Ibid.
55. Ibid.
56. Wheeler, p.25.
57. Howard-Bury, Mount Everest: The Reconnaissance, pp. 259–60.
58. Bullock, p.304.
59. Howard-Bury, Mount Everest: The Reconnaissance, p.260.
60. Gillman, Climbing Everest, p.97.
61. GLM to FY, 11 November 1921.
62. GLM to RM, 29 September 1921.
63. Younghusband, The Epic of Mount Everest, p.87.
64. Howard-Bury, Mount Everest: The Reconnaissance, p.164.
65. Noel, Through Tibet to Everest, p.119.
66. Isserman and Weaver, p.128.

參考書目

Archives

Alpine Club Archives
Everest Archives of the Royal Geographical Society
George Mallory Collection, Magdalene College, Cambridge

Journals

Aitken, William McKay, 'The 1922 Everest Diary of Dr T. G. Longstaff', *Himalayan Journal*, 39, 1983
_____ , 'An Enquiry into the Real Name of Mt Everest', *Himalayan Journal*, 59, 2003
Alcock, Helga, 'Three Pioneers: The Schlagintweit Brothers', *Himalayan Journal*, 36, 1980
Alpine Journal, 12 August 1884–May 1886
Alpine Journal, 'In Memoriam', 34, 1923
Alpine Journal, 'In Memoriam', 41, 1956
Blakeney, T. S., 'Whymper and Mummery', *Alpine Journal*, 57, 1950
_____ , 'A. R. Hinks and the First Everest Expedition 1921', *Geographical Journal*, vol. 136, part 3, September 1970
_____ , 'The First Steps Towards Mount Everest', *Alpine Journal*, 76, 1971
Bullock, Guy, 'The Everest Expedition, 1921: Diary of G. H. Bullock', *Alpine Journal*, 67, part 1, May 1962
Burrard, S. G., 'Mount Everest: The Story of a Long Controversy', *Nature*, 71, November 1910
Collie, J. N., 'A Short Summary of Mountaineering in the Himalaya with a Note on the Approaches to Everest', *Alpine Journal*, 33, no. 222, March 1921
_____ , 'The Mount Everest Expedition', *Geographical Journal*, 58, no. 1, July 1921
_____ , 'The Mount Everest Expedition', *Geographical Journal*, 58, no. 2, August 1921
_____ , 'The Mount Everest Expedition', *Geographical Journal*, 58, no. 5, November

1921

Crawford, C. G., 'Everest, 1933: Extract from the Everest Diary 1933 of C. G. Crawford', *Alpine Journal*, 46, 1934

Curzon, George, 'Proceedings of the Alpine Club', *Alpine Journal*, 24, 1909

Dangar, F. O., and Blakeney, T. S. (annotators), 'The First Ascent of the Matterhorn: The Narrative of "Young" Peter Taugwalder', *Alpine Journal*, 61, 1957

_____ , 'The Rise of Modern Mountaineering and the Formation of the Alpine Club, 1854–1865', *Alpine Journal*, 62, 1957

Dickey, Parke, 'Who Discovered Mt Everest?', EOS, 66, no. 41, 8 October 1985

Freshfield, D. W., 'Mount Everest v. Chomolungma', *Alpine Journal*, 34, 1922

Gillman, Peter, 'Mallory on the Ben', *Alpine Journal*, 2010–11

Gleanings in Science, 3, Calcutta: Baptist Mission Press, 1831

Goodwin, Steven, 'Everest Revealed?', *Alpine Journal*, 2010–11

Gulatee, B. L., 'Mount Everest: Its Name and Height', *Himalayan Journal*, 17, 1952

_____ , 'The Height of Mount Everest: A New Determination', *Himalayan Journal*, 19, 1956

Howard-Bury, C. K., 'Some Observations on the Approaches to Mount Everest', *Geographical Journal*, 57, no. 2, February 1921

_____ , 'The 1921 Mount Everest Expedition', *Alpine Journal*, 224, May 1922

Kellas, Alexander, 'The Mountains of Northern Sikkim and Garhwal', *Alpine Journal*, 40, no. 196, September 1912

_____ , 'A Fourth Visit to the Sikkim Himalaya, with Ascent of the Kangchenjhau', *Alpine Journal*, 27, no. 200, May 1913

Martyn, John, 'What George Everest Did', *Himalayan Journal*, 33, 1975

Mathews, C. E., 'The Growth of Mountaineering', *Alpine Journal*, 10, 1882

Morshead, Henry, 'Dr Kellas' Expedition to Kamet in 1920', *Geographical Journal*, 57, no. 2, 1921

Mukhopadhyay, Utpal, 'Radhanath Sikdar: First Scientist of Modern India', *Science and Culture*, May–June 2014

Nature, 17 May 1888

Noel, J. B., 'A Journey to Tashirak in Southern Tibet, and the Eastern Approaches to Mount Everest', *Geographical Journal*, 53, no. 5, May 1919

Rodway, George, 'Alexander M. Kellas: Seeking Early Solutions to the Problem of Everest', *Britain-Nepal Society Journal*, 27, 2003

Sorkhabi, Rasoul, 'The Great Game of Mapping the Himalaya', *Himalayan Journal*, 65, 2009

Tanner, H. C. B., and Freshfield, D. W., 'Gaurishankar or Devadhunga vs. Mount Everest', *Alpine Journal*, 12, no. 91 [? 1884–6]

Ward, Michael, 'The Exploration and Mapping of Everest', *Alpine Journal*, 1994

_____ , 'Northern Approaches: Everest 1918–22', *Alpine Journal*, 1994

_____ , 'The Height of Mount Everest', *Alpine Journal*, 1995

_____ , 'The Survey of India and the Pundits: The Secret Exploration of the Himalayas and Central Asia', *Alpine Journal*, 1998

Waugh, Andrew, 'On Mounts Everest and Deodanga', *Proceedings of the Royal*

Geographical Society of London, 2, no. 2, 1857–8

West, John B., 'A. M. Kellas: Pioneer Himalayan Physiologist and Mountaineer', *Alpine Journal*, 1989/90

_____ , 'The G. I. Finch Controversy of 1921–1924', *Alpine Journal*, 2003

Wheeler, E. O., 'The Mount Everest Expedition, 1921', *Canadian Alpine Journal*, 13, 1923

Wollaston, Alexander, 'The Natural History of South-Western Tibet', *Geographical Journal*, 60, 1922

Younghusband, Francis, Letter to the *Morning Post*, 9 November 1920

Books

Allen, Charles, *Duel in the Snows: The True Story of the Younghusband Mission to Lhasa*, London, John Murray, 2004

Bell, Charles, *Portrait of a Dalai Lama: The Life and Times of the Great Thirteenth*, London, Wisdom Publications, 1987

Bonington, Chris, *The Climbers: A History of Mountaineering*, London, BBC Books/ Hodder & Stoughton, 1992

Bruce, Charles, *The Assault on Mount Everest, 1922*, Varanasi, Pilgrims Publishing, 2002

Conefrey, Mick, *Everest 1953: The Epic Story of the First Ascent*, London, Oneworld, 2012

Dalrymple, William, *Return of a King: The Battle for Afghanistan*, London, Bloomsbury, 2013

Davis, Wade, *Into the Silence: The Great War, Mallory, and the Conquest of Everest*, New York, Alfred A. Knopf, 2011

De Beer, G., *Early Travellers in the Alps*, London, Sidgwick & Jackson, 1930

Dent, Clinton, *Above the Snowline*, CreateSpace, 2015

Dyhrenfurth, G. O., *To the Third Pole: The History of the High Himalaya*, Milton Keynes, Nielsen Press, 2011

Everest, George, *An Account of the Measurement of an Arc of the Meridian*, London, J. L. Cox, 1830

Fleming, Fergus, *Killing Dragons: The Conquest of the Alps*, New York, Grove Press, 2000

Fleming, Peter, *Bayonets to Lhasa*, Oxford, Oxford University Press, 1985

French, Patrick, *Younghusband: The Last Great Imperial Adventurer*, London, Flamingo, 1995

Freshfield, Douglas, *The Life of Horace Benedict de Saussure*, London, Edward Arnold, 1920

_____ , *Round Kangchenjunga*, Kathmandu, Ratna Pustak Bhandar, 1979

Gillman, Peter (ed.), *Climbing Everest: The Complete Writings of George Mallory*, London, Gibson Square, 2012

_____ , and Gillman, Leni, *The Wildest Dream: The Biography of George Mallory*, Seattle, Mountaineer Books, 2000

Goethe, Johann Wolfgang von, *Italian Journey: 1786–1788*, London, Penguin, 1992

Gould, Tony, *Imperial Warriors: Britain and the Gurkhas, London, Granta, 1999*

Hinchcliff, T. W., *Over the Sea and Far Away*, London, Longman's, Green & Co., 1876

Holzel, Tom, and Salkeld, Audrey, *The Mystery of Mallory and Irvine*, Seattle, Mountaineers, 1999

Hooker, Joseph, *Himalayan Journals: Notes of a Naturalist*, New Delhi, Today and Tomorrow's, 1980

Hopkirk, Peter, *Trespassers on the Roof of the World*, London, John Murray, 1982

_____ , *The Great Game: On Secret Service in High Asia*, London, John Murray, 1990

Howard-Bury, C. K., *Mount Everest: The Reconnaissance, 1921*, London, Forgotten Books, 2016

Isserman, Maurice, and Weaver, Stewart, *Fallen Giants: A History of Himalayan Mountaineering from the Age of Empire to the Age of Extremes*, New Haven, Yale University Press, 2008

James, Lawrence, *Raj: The Making and Unmaking of British India*, London, Little, Brown, 1997

Keay, John, *When Men and Mountains Meet: The Explorers of the Western Himalayas 1820–75*, London, John Murray, 1977

_____ , *The Great Arc: The Dramatic Tale of How India Was Mapped and Everest Was Named*, London, HarperCollins, 2000

Larson, Edward J., *To the Edges of the Earth*, New York, William Morrow, 2018

Macfarlane, Robert, *Mountains of the Mind: A History of a Fascination*, London, Granta, 2017

Macintyre, Neil, *Attack on Everest*, London, Methuen & Co., 1936

Markham, Clements, *A Memoir of the Indian Surveys*, London, Forgotten Books, 2017

Mason, Kenneth, *Abode of Snow*, Seattle, Mountaineers, 1987

Messner, Reinhold, *The Second Death of George Mallory*, New York, St Martin's Press, 2001

Meyer, Karl E., and Brysac, Shareen Blair, *Tournament of Shadows*: The Great Game and the Race for Empire in Central Asia, New York, Basic Books, 1999

Mitchell, Ian, and Rodway, George, *Prelude to Everest: Alexander Kellas, Himalayan Mountaineer*, Edinburgh, Luath Press, 2011

Morin, Micheline, *Everest: From the First Attempt to the Final Victory*, London, George G. Harrap & Co. Ltd., 1955

Morris, Jan, *Coronation Everest*, London, Faber & Faber, 2003

Murray, W. H., *The Story of Everest*, London, J. M. Dent & Sons, 1954

Noel, J. B. L., *Through Tibet to Everest*, London, Edward Arnold, 1927

Norton, E. F., *The Fight for Everest 1924*, Varanasi, Pilgrims Publishing, 2002

Parker, Philip, *Himalaya: The Exploration and Conquest of the Greatest Mountains on Earth*, London, Conway, 2013

Phillimore, R. H. (comp.), *Historical Records of the Survey of India*, IV: *1830–1843 George Everest*, Dehra Dun, India, Office of the Northern Circle, Survey of India, 1958

Pye, David, *George Leigh Mallory*, Bangkok, Orchid Press, 2002

Rawling, C. G., *The Great Plateau: Being an Account of Exploration in Central Tibet, 1903, and of the Gartok Expedition, 1904–1905*, London, Edward Arnold, 1905

Robertson, David, *George Mallory*, Bangkok, Orchid Press, 1999

Saussure, H. B. de, *Voyages dans les Alpes*, I, Geneva, Barde Manget, 1783

Smith, Ian, *Shadow of the Matterhorn: The Life of Edward Whymper*, Rosson-Wye, Carreg, 2011

Smythe, F., *Edward Whymper*, London, Hodder & Stoughton, 1940

Stewart, Jules, *Spying for the Raj: The Pundits and the Mapping of the Himalaya*, Stroud, Sutton Publishing, 2006

Styles, Showell, *Mallory of Everest*, New York, Macmillan, 1967

Temple, Richard, *Travels in Nepal and Sikkim*, Kathmandu, Ratna Pustak Bhandar, 1977

Tilman, W. H., *The Seven Mountain-Travel Books*, London, Bâton Wicks, 2003

Twigger, Robert, *White Mountain: A Cultural Adventure Through the Himalayas*, New York, Pegasus, 2017

Ullman, James Ramsey, *Kingdom of Adventure: Everest: A Chronicle of Man's Assault on the Earth's Highest Mountain*, London, Collins, 1948

Unsworth, Walt, *Everest: The Ultimate Book of the Ultimate Mountain*, London, Grafton Books, 1991

_____ , *Hold the Heights: The Foundations of Mountaineering*, Seattle, Mountaineers, 1994

_____ (ed.), *Peaks, Passes and Glaciers: Selections from the Alpine Journal*, London, Penguin, 1982

Verrier, Anthony, *Francis Younghusband and the Great Game*, London, Jonathan Cape, 1991

Ward, Michael, *Everest: A Thousand Years of Exploration*, Glasgow, Ernest Press, 2003

West, John B., *High Life: A History of High-Altitude Physiology and Medicine*, New York, Oxford University Press, 1998

Whymper, Edward, *Scrambles Amongst the Alps*, London, John Murray, 1871

_____ , *Scrambles Amongst the Alps*, London, Century, 1985

Wibberley, Leonard, *The Epics of Everest*, London, Faber & Faber, 1955

Wilford, John Noble, *The Mapmakers*, New York, Alfred A. Knopf, 1981

Young, Geoffrey, *Mountains with a Difference*, London, Eyre & Spottiswoode, 1951

Younghusband, Francis, *The Heart of Nature*, London, John Murray, 1921

_____ , *The Light of Experience*, London, Constable & Co., 1927

_____ , *The Epic of Mount Everest*, Varanasi, Pilgrims Publishing, 2002

_____ , *Everest: The Challenge*, Varanasi, Pilgrims Publishing, 2009

_____ , *The Heart of a Continent*, Forgotten Books, 2012

_____ , *India and Tibet*, Miami, Hardpress, 2012

_____ , *But in Our Lives*, London, Whitaker Press, 2013

人生散步 21

尋找山，珠穆朗瑪峰：
世界頂顛珠穆朗瑪峰的發現、命名和最早的攀登史
The Hunt for Mount Everest

作者　　克雷格・史托迪（Craig Storti）
譯者　　王瑞徽
主編　　謝翠鈺
封面設計　兒日設計
版式設計　SHRTING WU
美術編輯　趙小芳

董事長　　趙政岷
出版者　　時報文化出版企業股份有限公司
　　　　　108019台北市和平西路三段二四〇號七樓
　　　　　發行專線｜(〇二)二三〇六六八四二
　　　　　讀者服務專線｜〇八〇〇二三一七〇五
　　　　　　　　　　　(〇二)二三〇四七一〇三
　　　　　讀者服務傳真｜(〇二)二三〇四六八五八
　　　　　郵撥｜一九三四四七二四時報文化出版公司
　　　　　信箱｜一〇八九九　台北華江橋郵局第九九信箱
時報悅讀網　http://www.readingtimes.com.tw
法律顧問　理律法律事務所　陳長文律師、李念祖律師
印刷　　　勁達印刷有限公司
一版一刷　二〇二二年七月二十二日
定價　　　新台幣四二〇元

缺頁或破損的書，請寄回更換

時報文化出版公司成立於一九七五年，並於一九九九年股票上櫃公開發行，於二〇〇八年脫離中時集團非屬旺中，以「尊重智慧與創意的文化事業」為信念。

First published in Great Britain in 2021 by John Murray (Publishers)
First published in the United States of America in 2021
by Nicholas Brealey Publishing
Imprints of John Murray Press
An Hachette UK Company

THE HUNT FOR MT EVEREST by CRAIG STORTI
Copyright © Craig Storti 2021
Maps drawn by Rodney Paull
This edition is published by John Murray Press through Peony Literary Agency
Complex Chinese edition copyright © 2022 by China Times Publishing Company
All rights reserved

ISBN 978-626-335-673-3 ｜ Printed in Taiwan

尋找山，珠穆朗瑪峰：世界頂顛珠穆朗瑪峰的發現、命名和最早的攀登史／克雷格・史托迪
（Craig Storti）著；王瑞徽譯.
-- 初版. -- 臺北市：時報文化，2022.07 ｜ 面；公分.
ISBN 978-626-335-673-3（平裝）｜ 1. CST：登山 2. CST：歷史 3. CST：珠穆朗瑪峰｜
992.7709 ｜ 111010082